KB043533

TYPOJANCHI

International Typography Biennale

일러두기

작품과 글 제목은 〈 〉, 전시 및 책 제목은 《 》로 표기했다.
작품 크기는 세로(h), 가로(w), 깊이(d) 순이다.

Note

The size of each work is marked in order
of height (h), width (w) and depth (d).

타이포잔치 2015:
서울 국제 타이포그래피 비엔날레

2015년 12월 1일 초판 인쇄
2015년 12월 8일 초판 발행

펴낸이
김옥철

펴낸곳
(주)안그라픽스 디자인사업부

03909
서울특별시 마포구 상암산로 48-6
DMCC빌딩 15층

전화 02 743 8065
팩스 02 743 6402
이메일 contact@ag.co.kr
www.ag.co.kr

편집
박활성

디자인
이경수, 전용완

사진
김진솔, 싸우나스튜디오

번역
김연임, 김현경

영문 감수
리처드 해리스

인쇄
인타임

ISBN
978-89-7059-837-6

TYPOJANCHI 2015:
Seoul International Typography Biennale

First Printing
1 December, 2015

Publisher
Kim Ok-chyul

Publishing house
ahn graphics
Graphic Design Dept.

15th floor, DMCC building,
48-6, Sangamsan-ro, Mapo-gu,
Seoul 03909, Korea

tel +82 2 743 8065
fax +82 2 743 6402
email contact@ag.co.kr
www.ag.co.kr

Editing
Park Hwalsung

Design
Lee Kyeongsoo,
Jeon Yongwan

Photography
Kim Jinsol,
SSSAUNA STUDIO

Translation
Kim Yunim,
Kim Hyunkyung

English Supervision
Richard Harris

Printing
intime

ISBN
978-89-7059-837-6

C()
T()

제4회 국제 타이포그래피 비엔날레의 개최를 진심으로 축하드립니다.

2001년에 첫걸음을 시작한 '국제 타이포그래피 비엔날레'가
여러분의 관심과 사랑으로 어느덧 4회째를 맞이하고
세계 유일의 국제 타이포그래피 행사로,
그 위상을 정립해가고 있어 참으로 반갑게 생각합니다.

타이포그래피는 일상생활과 다양한 예술 분야에 깊이 관여하며,
소통의 매개 역할은 물론 오늘의 전시가 조명하듯
'국가와 도시의 이미지'를 만드는 데 큰 몫을 행사하고 있습니다.
어느 나라, 어느 도시를 방문해도
우리는 그 나라에 와 있다는 인상을 주는 타이포그래피를 만나게 되고,
그것이 풍기는 이국적인 조형성은 우리의 시선을 붙잡습니다.
'도시와 문자'를 주제로 개막하는 이번 전시를 통해
관객들은 도시 속의 타이포그래피와 도시 문화를
새로운 방식으로 탐색하고 재발견하는 기회를 얻게 될 것입니다.

기존의 영역과 경계를 허물고,
늘 새로운 곳을 향하는 예술 본연의 도전과 실험정신은
우리 정부가 국정 운영의 핵심 목표로 삼고 있는
'문화융성'과 '창조경제'의 기초입니다.
이번 전시에 참가한 작가들의 실험 또한
타이포그래피의 공적적 가치와 문화 예술의 가능성을 확장시켜
우리 국민들이 체감하는 일상 문화의 발전에도
크게 기여할 것입니다.

전시의 성공적인 개최를 위해 애쓰신 안상수 조직위원장님,
김경선 총감독님, 한국공예디자인문화진흥원 최정철 원장님,
한국타이포그라피학회 한재준 회장님과
모든 관계자 여러분께 감사를 드립니다.
또한, 좋은 작품으로 전시에 참여해주신 국내외 작가 여러분들께도
깊은 감사의 말씀을 드립니다.

감사합니다.

김종덕
문화체육관광부 장관

I'd like to express my sincere congratulations to
everyone involved with the 4th International Typography Biennale.

The International Typography Biennale took its first steps forward in 2001
and is now in celebrating its fourth exhibition.
I am also extremely proud that *Typoganchi* has established itself
as the only international typography event in the world.

Typography is not only connected to various fields of art
but is also deeply related to people's day-to-day lives.
As can be seen through this exhibition,
typography plays an important role in shaping the image of a country and a city,
while working as a medium of communication as well.
When we visit a new country/city,
typography helps us to recognize where we are.
At the same time, the exotic forms of letters and symbols
can often be mesmerizing.
At this exhibition, whose theme is "City and Typography,"
visitors will have a chance to explore and rediscover typography in cities
and within urban culture through many new means.

In addition, the bold, experimental spirit of the arts,
which often breaks down barriers while also spurring on efforts to find new limits,
provides the fundamental element for the Korean government
to pursue the core values of cultural enrichment and a creative economy.
The artistic experimentation each participant carries out at this exhibition
will help expand the public value of typography and
the capability of both culture and the arts.
As a result, it will greatly contribute to cultural development for all Koreans.

I would like to pass on a special thanks to
ahn sang-soo, head of the Organizing Committee,
Kymn Kyungsun, the Biennale Director,
Choi Jeongcheol, Director of the Korea Craft & Design Foundation,
Han Jaejoon, Chairperson of the Korean Society of Typography,
and everyone else who was involved in putting together this spectacular event.
Furthermore, my sincere appreciation to
all the designers and artists from Korea and overseas
who made this International Typography Biennale so memorable and important.

Thank you,

Kim Jongdeok
Minister of Ministry of Culture, Sports and Tourism

'제4회 국제 타이포그래피 비엔날레: 타이포잔치 2015'의
성공적인 개최에 도움 주신 여러 분들께 깊은 감사의 말씀을 드립니다.

특히, 이번 전시의 성공적인 개최를 위해
애써주신 안상수 조직위원장님,
한국타이포그라피학회 한재준 회장님,
김경선 총감독님,
전 세계 22개 국에서 오신
모든 참여 작가 여러분들께도
진심으로 감사의 말씀을 드립니다.

벌써 4회 차를 맞이하고 있는
세계 유일의 문자 예술 비엔날레,
《타이포잔치 2015》의
올해 주제는 '도시와 문자'입니다.
사람이 만들어낸 공간인 도시는
그 공간을 살아가는 사람들의
다양한 삶의 이야기, 즉 문화를 담고 있습니다.
문자는 한 국가의 정체성을 드러내는
중요한 문화적 자산이며,
특히 우리 한국인들에게는
무엇과도 바꿀 수 없는
위대한 전통 문화 유산 중 하나입니다.

이번 《타이포잔치 2015》에서는
바로 그 문자들이 어떻게 도시 속에서,
도시를 살아가는 사람들과 함께
공존하고 상호작용하며,
수준 높은 예술적 가치를 만들어내고 있는지
탐색해보는 즐거운 실험을 해보고자 합니다.
전단지, 광고판, 도로표지 등,
우리 주변에서 흔하게 볼 수 있고
쉽게 소비되는 존재들이었던
도심 속의 문자들이 만들어내는
예술적 가치와 의미가
이번 전시를 통해 재발견될 수 있기를 희망합니다.

'도시'와 '문자'라는
매우 흥미로운 디자인 요소들을 가지고
약 한 달 동안, 여기 문화역서울 284를 비롯한
도심 곳곳에서 펼쳐질 축제의 한마당에
기꺼이 동참해주실 여러분들께
다시 한 번 깊은 감사의 인사를 드리며,
앞으로도 '타이포잔치'가
국제 타이포그래피 문화 교류와 디자인 발전에
기여할 수 있는 전시로 자리매김할 수 있도록
여러분의 뜨거운 관심과
아낌없는 성원을 부탁드립니다.

대단히 감사합니다.

최정철
한국공예디자인문화진흥원장

I would like to express my sincere appreciation to everyone
who helped make the 4th International Typography Biennale, *Typojanchi 2015*,
such a successful exhibition.

I would like to extend special thanks to
ahn sang-soo, head of the Organizing Committee,
Han Jaejoon, Chairperson of the Korean Society of Typography,
Kymn Kyungsun, Director of *Typojanchi 2015*,
and all of the designers and artists
who are participating in this event from 22 countries.

The only typography art biennale in the world,
Typojanchi 2015 marks the fourth time this event has been held,
with this year's theme being "City and Typography."
Cities are manmade spaces that contain the life stories and culture of its residents.
Typographic characters are an important cultural asset
that captures the identity of a country.
In Korea, however, they are more than just a cultural asset,
as they represent one of the greatest traditional cultural heritage icons in the country.

At *Typojanchi 2015*, visitors will have the opportunity
to witness thought-provoking experiments
on how typography co-exists and interacts
with urban residents within a city.
These same experiments will also explore
how typography creates heightened artistic value.
Urban typography is commonly found and easily consumed
in the form of flyers, billboards, and street signage all around us.
It is my hope that the artistic value and meaning of this urban typography
will be discovered anew through this exhibition.

This festival, with its fascinating design elements
involving both cities and typography,
will be held for about one month at Culture Station Seoul 284
as well as several other artistic venues in the city.
Thank you once again for your encouragement in staging this exhibition.
As *Typojanchi* continues to contribute to international typography
through cultural exchanges and design development,
I kindly ask that you offer your heartfelt support.

Thank you very much.

Choi Jeongcheol
Director, Korea Craft & Design Foundation

글짜와.도시.

글짜들.모여.글짜숲을.이룬.곳.
그곳이.도시일.것이다..

도시에서.글짜는.박테리아처럼.번식하며.자연을.먹어치운다..
자연은.필사적으로.막으려.하나..
인간들은.글짜편에서.자연을.공격하고.있다..
점령지에서.인간은.글짜로.집짓고.울타리.만들어..
그.속에.도사리고.겁없이.살아간다..

글짜는.도시.표면에서.가로세로.붙박히고..
글짜는.걷고.. 운동하고.. 차로.달린다..
글짜는.도시.하부를.휘돌고..
전선을.타고.빛으로.흐른다..
급기야.모든.허공에.가득.찬.글짜들은.정말이지.아무렇지도.않게.뇌마저.관통한다..
가끔.불꽃처럼.글짜가.튀어오르기도.한다..
너무.소란스러워.백색이.된.글짜숲에서.
글짜는.글짜끼리도.으르렁거리고.있다..

우리.한.번.곰똘히.생각해보기로.하자..
한.발.물러서.. 이.글짜들을.응시하며..
글짜.체로.도시를.걸러내어.보자..
소리만.남은.도시는.형해로.남아.. 우리의.정신을.요구할.것이다..

그.도시가.우리에게.무엇이라도.묻는다면..
그저.예!.할.뿐이다..

안상수.
타이포잔치.조직위원장.

letters.and.cities

where.letters.gather.and.become.a.forest.
there.will.be.a.city..

.

in.a.city.letters.reproduce.as.bacteria.and.consume.nature..
nature.protects.desperately..
people.attack.nature.on.the.letters.side..
in.occupied.territories.people.build.houses.and.fences.with.letters..
sit.in.there.live.without.fear..

.

letters.remain.here.and.there.on.the.city.surface..
they.walk.. exercise.. and.drive.in.a.car..
letters.go.around.the.bottom.of.a.city..
riding.a.wire.flowing.as.light..
in.the.end.all.letters.fill.the.air.even.casually.penetrate.human.brains..
sometimes.they.fly.up.like.sparks..
in.the.woods.of.letters.that.turned.white.with.extreme.noise.
letters.even.compete.with.themselves..

.

let.us.think.hard.about.this..
let.us.step.back.staring.at.these.letters..
and.filter.out.city.with.letters..
then.a.city.left.only.with.sound.remains.as.a.skeleton.. and.a.call.for.our.spirit..

.

if.the.city.asks.us.something..
we.just.say.yes!

.

ahn.sang-soo
Chair of Organizing Committee

국제 타이포그래피 비엔날레,
《타이포잔치 2015》개최를 축하합니다.

'도시와 문자'라는 올해의 주제가 마음에
쏙 들어옵니다. 한글을 창제하고 키워가는 땅,
세종 이도가 태어난 문자 도시 서울에서,
세계의 타이포그래퍼, 예술가들이 함께 어울려
즐긴다고 하니 더없이 기쁘고 반갑습니다.
더구나 그 한가운데에 문자라는 깃발이 펄럭거리고
문명을 실어 나르는 활자들이 수없이 늘어섰으니
이것은 인류사에 보기 드문 슬기 사람의
지적인 호사이자 흥미를 더하는 문화적 사건입니다.

국내외 초대 작가와 역량 있는 큐레이터,
전문가들이 정성껏 차려낸《타이포잔치 2015》는,
도시의 타이포그래피 생태 환경을 생생하게
파헤쳐 드러낼 것입니다. 문자가 점령한 도시,
이 속에서 살아가는 도시인의 욕망과
삶에 얽힌 이야기들이 타이포그래피로 발현됩니다.
이 행사를 통하여 문자 이전 생활과 문자 이후
생활을 되돌아보고, 활자로부터 촉발된 타이포
그래피의 내일을 논의하고, 천년 후의 더 나은
문자를 상상하고 준비하는 기회로 삼길 바랍니다.
소리 꼴 뜻의 이치를 하나로 이어내려는
여러 노력과 성취를 음미하는 과정에서,
도시와 타이포그래피, 사람과 도시가 더 잘 어울려
살길을 모색하는 자리가 되길 기대합니다.

지난 2년간 행사 개최를 위해 애써주신
문화체육관광부와 한국공예디자인문화진흥원,
그리고 행사 조직위원회를 도와주신 여러분께
두 손 모아 고맙다는 인사 말씀을 드리며,
특히 2015 행사 총괄을 맡아주신 김경선 총감독님,
안병학, 고토 테츠야, 이재민, 이기섭,
크리스 로, 최문경, 박경식, 조현, 민병걸
아홉 분의 큐레이터 님, 콜라보레이터 제로랩,
권오현, 양선희, 유지원 세 분의 리포터 님,
협력 프로젝트를 맡아주신 강이룬, 이경수,
놀공발전소, 다페르튜토 님, 행사 주관 업무를
협조해주신 한국타이포그라피학회 사무국과
여러 이사님 그리고 회원님들께
다시 한 번 큰절을 올립니다. 고맙습니다.

한재준
한국타이포그라피학회 회장

Congratulations on the 4th International
Typography Biennale, *Typojanchi 2015*.

I am very excited about the theme of this
year's event, "City and Typography." I am also
looking forward to meeting with typographers
and designers from all over the world and
enjoying this wonderful festival in our nation's
capital city. In Seoul, where Hangeul was
created in the 15th century and has since
flourished, King Sejong the Great was born.
There is a wide array of typography works
being presented here and this will facilitate
exchanges between different civilizations.
As a result, this biennale will provide a venue
for a uniquely cultural and intellectual event.

Typojanchi 2015 was made possible by
domestic and invited foreign artists, leading
curators, and numerous specialists.
This exhibition will help display the city's
organic typographic environment in a very
clear way. Typography, which has long
governed the city — coupled with stories of
desire and the lives of those who live here —
will be presented as typography. Through this
event, I hope we can look back on our lives
both before and after the development of
letters and text. I also hope we have a chance
to imagine what the next thousand years of
typography will be like. *Typojanchi 2015* is
a great achievement in terms of harmonizing
sounds, forms, and meaning. I expect this
event to provide us with an opportunity to
seek ways for cities and typography — as well
as cities and their residents — to live in greater
harmony.

The Ministry of Culture, Sports and Tourism,
the Korea Craft & Design Foundation,
and many other organizations and private
individuals have supported the Typojanchi
Organizing Committee over the last two years.
I especially want to thank curatorial director
Kymn Kyungsun and the nine other curators
who worked on this event — Ahn Byunghak ,
Tetsuya Goto, Lee Jaemin, Lee Kisob,
Chris Ro, Kelly Moonkyung Choi, Fritz K. Park,
Cho Hyun, Min Byunggeol. Thank you also to
Zero Lab for the exhibition design and
construction, and the event's three reporters,
Kwon Ohyun, Yang Sunhee, Yu Jiwon,
as well as E Roon Kang for the design of the
website, Lee Kyeongsoo for the catalog
design, Nolgong for the docent project, and
Dappertutto Studio for the opening
performance. Finally, thank you once again to
the Korean Society of Typography Secretariat,
its board of directors and members.

Han Jaejoon
President of
the Korean Society of Typography

C()T()

이 시대, 지구상의 현대인들 중 대다수가
도시에 거주하며, 그들이 머무는 도시에는
고유의 문화, 언어, 관습 등의 흔적이 곳곳에
다른 형태로 나타난다. 우리는 물리적인
형상을 통해 주로 도시의 인상을 갖게 되는데
그것은 어쩌면 도시를 운용하는 자들의
방식에 따라 구축된 신기루라고도 볼 수 있다.
반면, '진본성(The Authentic)' 있는 고유한
도시만의 문화적 특징은 전통이든 버내큘러든
간에 사람들의 삶 속에서 자리 잡고 있다.
도시 속 여기저기서 피부병처럼 표출된 '거리
문자'들은 마치 고해성사를 하듯 그러한 삶의
속내를 털어놓는다.

텍스트가 난무하는 광고판과 거리에 흩어진
전단지들은 속도를 제한하고, 방향을
지시하는 표지판들과 치열하게 싸우고, 지하철
가판대에 있던 신문과 잡지 속 정보들은
손안의 전자기기 속으로 들어와 도시인들의
시선을 독차지하며, 다소곳이 건물 한켠에
자리 잡았던 간판들은 다양한 형태와 기술로
치장하고 도시 전체를 뒤덮는다.

《타이포잔치 2015》는 도시 속에 존재하는
진본성 있는 장면들을, 회복해야 할
그 도시만의 고유한 문자 문화적 현상으로
간주하며, 그 도시를 구성하고 있는
다양한 (때론 불편하기도 한) 대상들 역시
시민들의 중요한 환경으로 인식하여
그곳에서, 어쩌면 그것들과 함께 잔치를
벌여보고자 한다. 이는 타이포잔치만이
가진 고유한 방법으로 이 시대를 해석하는
행위이다. 또한 그로써 이 시대에 필요한
가치를 제안하며, 도시 환경 속에서
문자 문화에 관심을 가져온 디자이너와
예술가들의 시선을 여러 사람들과 공유할 수
있는 기회를 갖고자 한다.

김경선
총감독

A distinguishing characteristic of any
city can be found in its airports, train
stations and public signage, all of which
are marked with symbols, numbers
and/or letters. This trait can also be
found in places of natural heritage, such
as rivers and parks, or even with artifacts
like buildings and monuments. However,
the authentic cultural characteristics
of a city, which can be either traditional
or inherent, are derived from people's
lives. The resulting languages and
structures which exist throughout the
streets of a city can actually resemble
something akin to a religious confession,
emanating from the very people who
make up its population.

Today, commercial signage and street
flyers compete with public signs for
things like speed limits and directional
markers, while information from news-
papers and magazines now rests
in the palm of your hand through mobile
screens; for many, it would seem, their
eyes are permanently occupied.
Although signs erected on and around
buildings are static, they are equipped
with the necessary technology to cover
entire facade of a cityscape.

Typojanchi 2015 considers authentic
scenes within a city as the intrinsic
phenomena of the city related to text
culture. Despite the existence
of unsightly or perhaps disagreeable
objects and structures around an urban
center, we also consider these as
meaningful components of a diverse
urban environment. And with all
of these components, we embark on
a form of typography *janchi* (Korean
for "party/celebration"). This is the way
in which artists at *Typojanchi* interpret
this era we live in and the essential
values not only of this generation,
but also of society and communities
interested in typographic culture and
urban environments. Whether designers
or artists, it is their perspectives
and points of view on the culture of
typography that we hope to share in
the present age.

Kymn Kyungsun
Director

타이포잔치가 도시를 주제로 삼은 것은, 아마도 사람의 삶이 가장 복잡하게 뒤섞인 곳이기 때문에 도시 구석구석에 스며 있는 문자들의 생태가 궁금해서였을 것이다. 'C () T ()'라는 타이포잔치의 로고에 포함된 '()'는 다양한 해석과 참여를 의미하기도 하지만, 도시를 횡단하는 여러 단면을 끌어내어 담아내보려는 의도가 포함되어 있다. 거대하고 다양하며 시시각각 변하는 도시의 복잡한 내부를 조금이나마 세밀히 살펴보는 방법은 그 단면을 표본으로 관찰하는 방법 외에 별 뾰족한 수가 없을 듯싶다. 도시의 시간이 상대적으로 훨씬 빠르게 흐른다는 것을 충분히 체감해왔지만, 오히려 시간을 지금 순간에 멈추어 두고 도시를 내려다보면, 지역이나 공간은 부여된 기능으로 서로 나뉘고 다시 경제적인 차이로 점차 구별되며 다시 그에 도미노처럼 이어지는 이런저런 이유들로 구분되어 다른 무늬의 단면들을 발견하게 된다. 그 경계를 구별하는 가장 중요한 무늬가 바로 문자이다.

이런 문자를 표현 재료로 삼는 타이포그래피는, 글자를 기능적으로 최적화된 상태로 만들기 위해 여러 가지 규칙과 논리를 축적해가며 나름의 학문적 영역을 구축해왔다. 또 다른 한편으로 문자에도 언어에 버금가는 조형적 뉘앙스를 부여하기 위해 디자이너들은 독자적 표현에 끝없이 몰입해왔다. 이제 스마트폰이나 컴퓨터의 메신저, 댓글 등이 보편화되면서 더 이상 언어를 말과 글로 선명히 나누어 다룰 수 없는 경우가 점점 많아진다. 구술문화와 문자문화를 구분해 사회와 문화를 관찰하는 방법은 이제 참조하기 어려운 시대가 되었다. 그러한 상황이다 보니 문자를 매개로 도시를 살펴보는 일이 그리 만만할 리 없지만, 타이포잔치에 참여하는 많은 작가들은 자기 나름의 새로운 시선과 방법으로 도시의 단면을 잘라내 전시장으로 옮겨보려 시도한다.

Typography:
A Cross-Section of a City

One reason why *Typojanchi 2015* decided on cities as its theme is that a city is where human lives become intertwined in the most complicated way. Another reason is that we would like to better understand how typography exists in a city. The parentheses in the logo of this particular *Typojanchi* can be interpreted in many ways, but most of all it implies the organizers' wish that each partici-pant will draw different aspects of a city from their own point of view and fill in the parentheses. It seems there is no better way to understand massive, diverse, and ever-changing cities than to observe aspects of cities as samples. When we look at different aspects of cities right now — assuming that the rapid flow of urban time can stop for a moment — cross-sections of cities are separated according to topography as well as economic and social functions. At the same time, they are also connected with one another showing different patterns. The most important pattern to distinguish the boundaries between them is nothing but text.

Typography, which uses these letters as an expressive material, has been established as an academic field while accumulating various rules and logic so that text can function in an optimized condition. On the other hand, designers have constantly immersed themselves in their own expressions in order to give typography a delicate nuance of language. Today, as communication via smartphones, messenger functions, or online comments is universalized, spoken words and writing are not as clearly separable. In this age, it is difficult to explain society and culture by distinguishing colloquial culture from literary culture. As such, examining cities through the medium of letters is not as easy as it used to be. However, many participating *Typojanchi* designers tried to bring cross-sections of cities to the exhibition venue using their own points of view and new methods.

이번 타이포잔치에서는, 각기 다른 도시에서 태어나고 성장해온 여러 작가들이 전시 주제인 'C () T ()'의 개념을 해석하여 포스터 연작을 만들고, 타이포그래피와 컬러, 형태만을 이용해 세계의 여섯 도시에 대한 메시지를 전달하는 특별 전시가 진행되며, 아시아의 다양한 도시에 거주하는 디자이너와 타이포 그래퍼들이 국가의 프레임이나 아시아의 보편성에 대해 물음을 던지고, 그 풍경을 모아 기록하여 거대한 도시의 텍스처를 생성하는 도전을 보여주기도 한다. 또한 도시를 여행하는 이방인을 환영하는 매개물로 호텔이라는 공간을 표현의 접점으로 삼거나, 서점과 같은 문자 밀집 공간을 네트워크로 묶어 관찰 대상으로 제안하기도 하며, 종로를 지배하고 있는 거리 미디어들을 도시의 단면으로 삼아 전시장 안으로 끌어들이기도 한다. 파주출판도시에서 버려지는 책들의 궤적을 추적하여 규격화된 벽돌로 치환하는 작업, 또는 도시를 바라보는 방법으로 '결여'라는 개념을 선택하여, 학생들과 함께 불완전한 도시를 설정하고 그 본성을 관찰하려는 프로젝트를 진행하기도 한다.

도시에서 일어나는 여러 문자 현상을 표현하고 전시하는 모습이라기보다는 도시 공간이 서울역 안으로 연장되는 풍경이 연상된다. 타이포잔치도 이제 점차 글자 너머의 다른 세상으로 연장되고 있는 도중인 듯하다. 다행히 수년에 걸친 많은 이들의 노력 덕분에 타이포잔치는 이제 비엔날레라는 이름에 걸맞는 주기도 갖추어가고 있다. 이렇게 잔치는 계속되어야 한다.

민병걸
'결여의 도시' 프로젝트 큐레이터

Designers who were born and raised in different cities interpreted the concept of the theme, "C () T ()," o make a poster series and hold a special exhibition that delivers messages about six cities in the world by using only typography, colors, and forms. Moreover, designers and typographers living in various Asian cities ask questions towards the frame of countries and Asian universality, taking a bold initiative to collect landscapes and show the texture of sprawling cities. In addition, they assume an imaginary hotel to welcome strangers traveling to these cities and use the place as a medium of expression; suggest numerous bookstores where text is concentrated in a city for observation by networking them; or bring part of a street named Jongno, Seoul (which is dominated by urban media such as signs and banners) into the exhibition venue as it is. Designers trace the lifecycle of books that are ironically discarded in Paju Book City, where many publishing companies are located, and countless books are published, as well as substitute bricks (which become the basis of a city) for discarded books. Some designers conduct a project in which they choose the concept of "absence" as a way to observe a city, assume an imaginary city that lacks something, and observe the true nature of the city.

These scenes, which contain many different aspects of cities, have come together as if the city space itself were extended to the exhibition venue, Culture Station Seoul 284, rather than an exhibition expressing various typographic phenomena that occur in cities. Marking its 4th anniversary, *Typojanchi* also seems to extend its influence to a wider world beyond the world of text itself.

Min Byunggeol
Curator for the "A City Without ()"

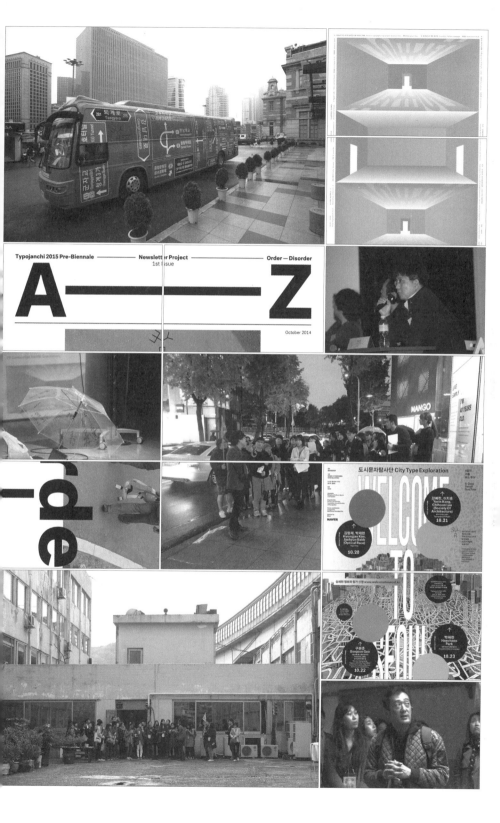

Typojanchi 2015 Pre-Biennale — Newsletter Project — Order — Disorder
1st Issue

A———Z

October 2014

도시문자탐사단 City Type Exploration

WELCOME TO

NAVER

강예빈, 어치 송
Yevin Kang,
Chihoon Lee
(Society Of
Architecture)
10.21

강형재, 박재현
Hyungjae Kim,
Jaehyun Baik
(Optical Race)
10.20

구본준
Bonjoon Goo
10.22

박해천
Haecheon
10.23

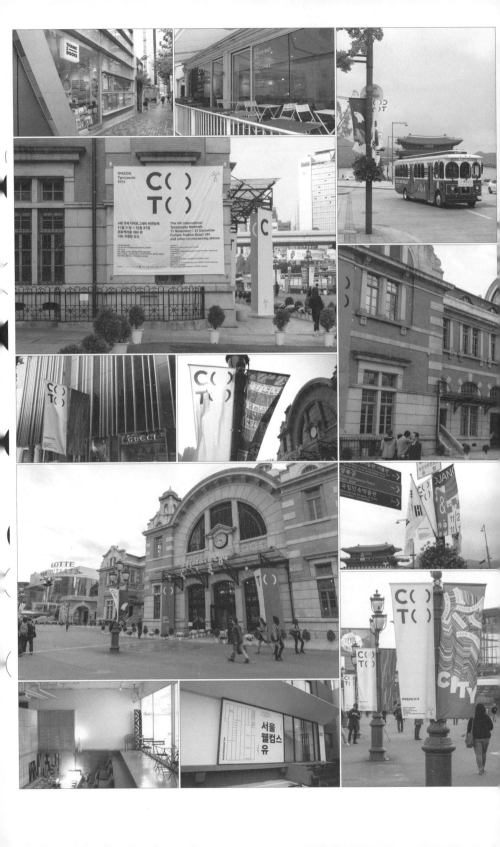

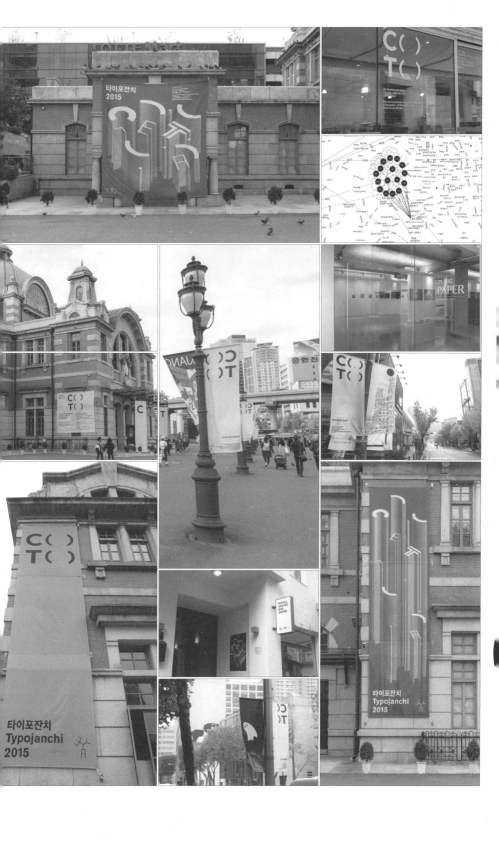

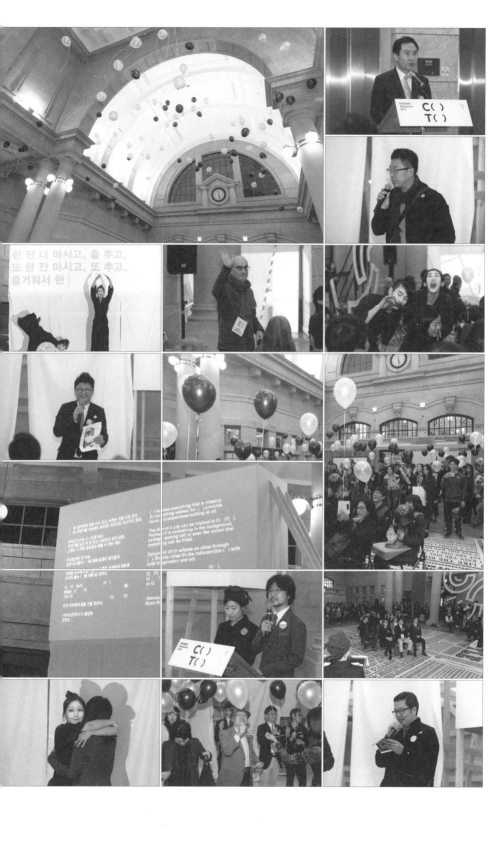

포스터는 오랜 역사를 가진 전통적인
시각 커뮤니케이션 매체로, 도시와 함께 탄생해
줄곧 그 안에서 함께 살아 숨 쉬어왔다.
이는 우리가 '포스터'라는 매체에 주목하는
이유이다. 한편 포스터는 여러 매체의
흥망성쇠에 적응하며 키오스크나 스크린에
이식되는 등 그 소통 방식에서 많은 변화를
겪은 것도 사실이다.

'(　) on the Walls' 프로젝트는 각기 다른
도시에서 살아가며 활동하는 작가들이 도시에
대해 갖는 다양한 생각과 경험이 포스터라는
매체를 통해 전개되는 모습을 보여준다.
이를 위해 동시대 활발하게 활동하며 포스터나
엽서, 잡지와 같은 도시 속 매체를 다뤄온
일곱 명의 그래픽 디자이너를 선정, 자신만의
해석이 담긴 《타이포잔치 2015》 공식 포스터를
의뢰했다. 이들은 다양한 인종이 거주하는
대도시부터 상대적으로 잘 알려지지 않은
작은 마을까지 다양한 출신지를 갖고 있으며,
또한 유럽, 아시아, 북미 등 다양한 지역에서
활동 중이다.

이들은 유럽의 도시 바젤, 바르샤바,
베니스를 대상으로 한 세 장의 포스터에 있는
요소들을 추출해 한 장의 포스터로 압축하거나
(루도비크 발란트), 베를린에서 흔히
발견되는 편의점 슈패트카우프를 활용해
우리 일상의 일부로서 도시 타이포그래피를
표현하고(시기 에게르트손), 단어들을
이용해 견고한 도시의 구조물을 구축해내기도
한다.(키트라 딘 딕슨) 또한 도시에 과잉된
타이포그래피 요소에 대한 피곤함과
그 복잡성에 대한 매혹이라는 양가적인 감정을
표현하고(엘모), 각종 기호와 상징, 읽을 수
없는 문자 등을 같은 공간으로 가져와 일종의
전시장으로 기능하는 포스터를 만들기도
한다.(애런 니에) 교통 표지판과 여행객을 위한
안내판, 축제 장식을 활용한 형광 실크스크린
포스터로 '잔치'로서의 의미를 부각하고
(니카르트 니선), 도시 안에서 살아가는 사람들의
연결된, 혹은 단절된 시선을 통해 도시가
품고 있을 저마다의 속내와 이야기를 드러내거나,
혹은 감춘다. (이재민)

THE

Participants
Aaron Nieh
Helmo
INNOIZ
Lee Jaemin
Keetra Dean Dixon
Ludovic Balland
Richard Niessen
Siggi Eggertsson

Curator
Lee Jaemin

Powered by INNOIZ

이 일곱 개의 공식 연작 포스터는 전시
한 달 여 전부터 웹사이트와 SNS 등을 통해
순차적으로 공개되어 《타이포잔치 2015》를
홍보하며, 동시에 전시 작품으로서
비엔날레 기간 동안 문화역서울 284에서
전시된다. 또한 종이 위에 인쇄된 포스터들은
미디어 협력자들의 작업을 통해 또 다른
매체와 환경에서 재해석된다.

이재민

참여 작가
루도비크 발란트
리카르트 니선
시기 에게르트손
에런 니에
엘모
이노이즈
이재민
키트라 딘 딕슨

큐레이터
이재민

협찬
이노이즈

Posters are a traditional means of visual communication. Born in cities and alongside its residents, this is precisely the reason we decided to concentrate on this particular medium. Over the years, posters have undergone a series of vicissitudes with respect to communication in the media. Even today, they are still very present in places such as kiosks and screens.

The "() on the Walls" project displays how artists who live and work in different cities can present their various thoughts and experiences about cities through the medium of the poster. I selected seven graphic designers who have been working with the media through such mediums as posters, postcards, and magazines for this exhibition. The aim was for these artists to design the official poster for *Typojanchi 2015* through their own interpretive lens. The designers hail from multiethnic cities to relatively small and unknown towns, working in regions as diverse as Europe, Asia, and North America.

The designers used a variety of methods to accomplish their goal. One, for example, extracted elements from three European city posters (Basel, Warsaw and Venice) to create an abstract poster (Ludovic Balland). Another used the Spätkauf, something commonly found in Berlin convenience stores, to express the city's typography as a part of our lives (Siggi Eggertsson). Then there was the designer (Keetra Dean Dixon) who established a substantial city structure using nothing more than words, and yet another who exhibited ambivalent feelings, the fatigue of a city's superfluous typography elements, and a fascination with complexity (Helmo). Aaron Nieh designed a poster after taking all kinds of signs, symbols, and unreadable characters to the same space in order to function as an exhibition space, while Richard Niessen's design highlighted the meaning of the word "festival" through fluorescent silkscreen posters using traffic signs and signals, signboards for travelers, and festival decorations. The last design concealed and later revealed every intention and story a city contains through connected/disconnected views of the people living there (Lee Jaemin).

One by one, a total of seven official posters were shown through the official Typojanchi website and on social media platforms before the exhibition. They were used to promote *Typojanchi 2015* prior to the exhibition and concurrently were exhibited at Culture Station Seoul 284 as artworks. The posters, which have been printed on paper, were reanalyzed through different media outlets and environments in collaboration with our media associates.

Lee Jaemin

루도비크 발란트

1973년 출생한 루도비크 발란트는
바젤 디자인학교에서 그래픽디자인을
공부했다. 2002년 레밍턴스 스튜디오를
공동 설립했으며, 2006년에는
타이포그래피와 편집 디자인 작업에
주력하는 디자인 스튜디오 '루도비크
발란트 타이포그래피 캐비닛'을 설립했다.
2003년 스위스 연방 디자인 어워드를
시작으로 최근까지 수많은 디자인
어워드에서 수상했으며, 2009년 바르샤바
현대미술관에서 개인전을 가졌다.
로잔 국립예술대학교에서 학생들을
가르치고 있으며 취리히, 바젤, 베를린,
라이프치히, 오스트리아 등지에서
타이포그래피 워크숍을 진행해오고 있다.

스위스

**타이포잔치 2015:
바젤, 바르샤바, 베니스**
실크스크린,
160×106.7cm, 2015

Ludovic Balland

Born in 1973, Ludovic Balland
studied graphic design at the University
of Art and Design in Basel. In 2002 he
co-founded the studio, The Remingtons
Studio and in 2006 Balland founded
his own studio, Ludovic Balland
Typography Cabinet that focuses on
book design and more generally in
editorial design and new visual identities
for international brands and cultural
institutions. He teaches at the University
of Art and Design in Lausanne (ECAL)
and has held several workshops across
Europe and the US, including: Swiss
Institute, California Institute of the Arts,
Zuercher Hochschule der Kuenste,
Universitaet der Kuenste, etc. In 2009,
He held solo exhibitions at Museum of
Modern Art, Warsaw.

Switzerland

**Typojanchi 2015:
Basel, Warsaw, Venice**
Silkscreen,
160×106.7cm, 2015

A)

B)

C)

Basel, Warsaw, Venice

32

아이슬란드 북쪽의 작은 해안 마을 아쿠레이리에서 태어난 시기 에게르트손은 열네 살 때 지방의 한 디자인 프로그램에 참여하며 그래픽디자인에 관심을 갖게 되었다. 아이슬란드의 수도 레이캬비크에 위치한 아이슬란드 아카데미 오브 아트에 입학한 첫해 타이포그래퍼 아틀리 힐마르손을 만난 이래 그는 타이포그래퍼이자 디자이너, 일러스트레이터, 이미지 제작자로 자신을 자리매김해왔다. 졸업 후 2005년 뉴욕으로 건너가 카를손빌커 디자인 스튜디오에서 일했으며, 뒤이어 베를린-바이센제 예술학교에서 공부했다. 2007년 런던으로 이주한 그는 디자인 스튜디오 빅 액터스에서 일하며 《데이즈드 앤드 컴퓨즈드》, 《뉴욕 타임스》, 《아키팁》 같은 잡지에 기고하는 한편, H&M, 스투시를 비롯해 다양한 뮤직 프로젝트를 수행했다. 현재 베를린을 기반으로 활동하고 있는 그의 디자인 접근법은 숨겨진 깊이와 명확한 목표를 지닌 결과물로 귀결된다.

아이슬란드

타이포잔치 2015: 스패티
피그먼트 프린트,
160×106.7cm, 2015

Siggi Eggertsson

33

Siggi Eggertsson was born in Akureyri, a small town on the north coast of Iceland. He first showed an interest in Graphic Design at the age of 14 when he became involved in local design programs creating posters for jazz concerts and art exhibitions. When he turned 18, his vision started to expand beyond his remote home, so he applied to the Iceland Academy of Arts in Reykjavik to study graphic design. During his first year he met the typographer Atli Hilmarsson and they began working together on design briefs. Here Siggi Eggertsson developed not only as a typographer and designer but also, increasingly, as an Illustrator and image maker in his own right. In 2005 he moved to New York to work at the Karlssonwilker Design Studio followed by a move to Berlin to study in the Kunsthochschule Berlin-Weissensee. Early in 2007 Siggi moved to London to become part of the Big Active family and contribute to publications like Dazed and Confused, The New York Times and Arkitip plus commercial work with H&M, Stussy and various music projects. In 2008 Siggi moved back to Berlin, where he still lives and works. Siggi has a unique and complete visual identity; his approach to work takes in his design background, which results in work of hidden depth and sense of purpose.

Iceland

Typojanchi 2015: Späti
Pigment print,
160×106.7cm, 2015

SPÄTI
INTERN@T
SPÄTKAUF
GETRÄNKEPARADIES
SHOP NONSTOP 2 MARKT
DRINKS 4 YOU & MORE

C()
T()
TYPOJANCHI 2015:
THE 4TH INTERNATIONAL
TYPOGRAPHY BIENNALE
2015.11.11–12.27
CULTURE
STATION
SEOUL
284
AND OTHER
CORRE-
SPONDING
PLACES

BACKSHOP
INTERNET&TELECAFE
ALL IN ONE SHOP
GETRÄNKE MARKT
KIEZSHOP
KIOSK

엘모

엘모는 프랑스 출신의 디자이너
토마 쿠데르와 클레망 보셰가 설립한 디자인
스튜디오이다. 둘은 1997년 프랑스
동부 도시 브장송에서 공부하며 처음 만났다.
졸업 후 클레망은 파리의 에콜 에스티엔느에서
2년간 타이포그래피를 공부하고 텔레비전
그래픽 스튜디오 기드온에서 일했으며,
토마는 2년간 디자인 스튜디오에 다니다
독립해 프리랜서 그래픽 디자이너로
일했다. 2003년부터 함께 일하기 시작한
이들은 2007년부터 엘모라는 이름으로
활동하며 주로 문화예술 기관이나 축제를 위한
디자인 작업을 하고 있다.

프랑스

타이포잔치 2015
실크스크린, 2점,
각 160 × 106.7cm, 2015

Helmo

France

Thomas & Clement met in 1997
during their studies in Besancon, France.
Both took their own way in 1999.
In Paris, Clement studied typógraphy
for 2 years (DSAA typographie in
Ecole Estienne), then worked with TV
graphic studio Gedeon. Thomas first
worked with studios for 2 years
(Malte Martin, H5) before becoming
a freelance graphic designer. In 2003,
with T. Dimetto, they founded "La
Bonne Merveille," graphic design studio.
The group split in 2007, and Thomas &
Clement continued their collaboration
as a duo under the name "Helmo."
They work in various fields of graphic
design, mainly for cultural institutions
or festivals in France. Their body of
work plays with concepts like
variation, mutation, randomness, and
combination... Helmo studio is
based in Montreuil, near Paris, France.
Thomas & Clement are AGI Members
since 2014.

Typojanchi 2015
Silkscreen, 2 pieces,
each 160 × 106.7cm, 2015

THE C() T()

4TH

TYPOGRAPHY BIENNALE

TYPOGRAPHY

INTERNATIONAL

TYPOJANCHI

2015

TYPOGRAPHY

BIENNALE

11

NOVEMBER

TO

27

DECEMBER

2015

CULTURE

STATION

SEOUL

284

CORRESPONDING PLACES

AND

OTHER

CORRESPONDING

PLACES

키트라 딘 딕슨

디자이너이자 작가 키트라 딘 딕슨은
2014년 "나는 어느 곳에서든 일할 수 있다"는
말을 입증하기 위해 뉴욕에서 알래스카의
외진 곳으로 이주해 새로운 형태의
디자인 스튜디오를 실험하고 있다. 그녀의
작업은 레터링부터 조각, 제품 디자인을
아우르며, 더욱 독립적인 작업을 위해 실험적
디자인 디렉터로서 자신의 역할을 수행하고
있다. 그녀의 혼종적인 디자인은 새로
출현하는 테크놀로지와 제작 프로세스 등
불확실한 영역으로 그녀를 이끈다.
주요 클라이언트로《뉴욕타임스》, 나이키,
폴크스바겐, 코치 등이 있으며 US 대통령상
등의 상을 수상했다. 그녀의 작품은
워커아트센터, 스미스소니언 쿠퍼휴잇 뮤지엄,
뉴욕 미술디자인 뮤지엄 등에 전시되었으며,
SFMOMA에 영구 소장되어 있다.

미국

타이포잔치 2015
피그먼트 프린트,
160×106.7cm, 2015

Keetra Dean Dixon

Keetra Dean Dixon is a designer and
artist who relocated from NYC to rural
Alaska in 2014 where she tests the
claim "I can work from anywhere" by
building a new studio practice with
a remote home base. Dixon traded in her
team leading role as an Experiential
Design Director for more independent
practices, including lettering, sculpture,
and product design. Her hybrid
design background continues to lead
her work towards speculative terrain,
leveraging emergent technologies
and process focused making.
Dixon has been recognized on several
fronts including a U.S. presidential
award, a place in the permanent design
collection at the SFMOMA, and the
honorable ranking of ADC Young Gun.
Her clients have included The New York
Times, Nike, VW, and Coach. She's
shown at the Walker Art Center, the
Smithsonian's Cooper-Hewitt, and the
Museum of Arts and Design in NYC
and can often be found waxing poetic
in front of student bodies and fellow
makers.

USA

Typojanchi 2015
Pigment print,
160×106.7cm, 2015

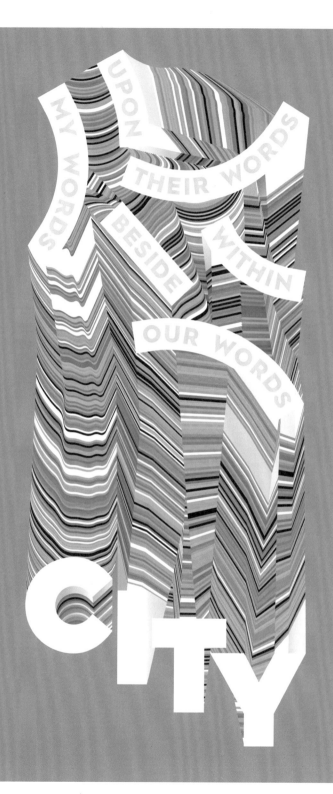

Typojanchi
2015:

The 4th International
Typography Biennale

2015.
11. 11 - 12. 27

Culture
Station
Seoul
284
and other
corresponding
places

C()
T()

에런 니에

에런 니에(aka 용첸 니에)는 타이완 국립
기술대학교를 졸업했으며 타이완 국립
예술대학교 대학원에서 응용 미디어아트를
수학했다. 미묘한 세부를 다루면서도
매우 도발적이고 야심찬 시각적 결과물을
만들어내는 그의 작업은 출판과 공연 예술,
만다린 팝 뮤직계에 참신한 상상력을
제공하며 새로운 풍경을 형성하고 있다.
2012년부터 AGI 회원으로 활동하고 있다.

대만

타이포잔치 2015: 불가역
피그먼트 프린트,
160×106.7cm, 2015

Aaron Nieh

Aaron Nieh (aka Yung-Chen Nieh)
completed his BA degree in design
from National Taiwan University
of Technology; he was once enrolled
in the Graduate School of Applied
Media Arts at NTUA. Aaron deals with
details subtly, yet his visual
presentation is highly provocative
and ambitious. He has brought
novel imagination and shaped a new
landscape in the Mandarin Pop Music
industry, as well as in the world
of publishing and performing arts.
He has been an AGI member since
2012.

Taiwan

**Typojanchi 2015:
Lost in Translation**
Pigment print,
160×106.7cm, 2015

리카르트 니선

1996년 헤릿 리트벨트 아카데미를 졸업한 리카르트 니선은 암스테르담을 기반으로 그가 '타이포그래피 쌓기'라 명명한 작업 활동을 하고 있다. 사인과 심벌, 장식물이 긴밀하게 혼합된 이 수공예적 작업은 주로 비선형적 구조물 형태를 취하는데, 이러한 혼합적인 그래픽디자인 접근법은 그의 프로젝트에 일관되고 배타적인 어법을 부여한다. 제니퍼 티, 아트 더용, 코브라 미술관, 암스테르담 시립미술관 등과 작업하는 한편, 〈잭〉, 〈1:1:1〉 등과 같은 개인 작업을 펼치며 다른 디자이너 및 작가들과 실험적인 전시와 협업을 병행하고 있다. 개인전으로 《TM 시티》(2007), 《타이포그래피 쌓기의 밀폐된 개요》(2014)를 열었으며 2007년부터 에스테르 더프리스와 함께 작업실을 운영하고 있다.

네덜란드

타이포잔치 2015
실크스크린,
160×106.7cm, 2015

Richard Niessen

Richard Niessen (Edam-Volendam, 1972) graduated from the Gerrit Rietveld Academy in 1996. Since then, he has been working in Amsterdam on a body of work that he calls "Typographic Masonry."
It is the almost hermetic craft of forging amalgams of signs, symbols & ornaments in mostly nonlinear structures. This syncretic approach to graphic design, with a predilection for printwork, creates a coherent formal language exclusively to the project at hand.
Richard works for various clients including artists like Jennifer Tee and Ad de Jong, exhibition spaces as Cobra Museum and the Stedelijk Museum Amsterdam and organizations like the Fonds BKVB and Res Artis. In addition, the self-initiated projects (such as "JACK", "1:1:1", "Based on Bas Oudt") lead to experiments with exhibition and presentation forms and collaborations with other designers and artists.
He created two traveling overview exhibitions of his work: *TM City* (2007) and *A Hermetic Compendium of Typographic Masonry* (2014). His most recent project is "The Palace of Typographic Masonry": an ongoing series of workshops, debates and exhibitions, organized as an imagined game-like architecture, structuring his method of graphic design and archiving and researching its sources. He shares a studio space with Esther de Vries since 2007 and is a member of AGI since 2014.

Netherlands

Typojanchi 2015
Silkscreen,
160×106.7cm, 2015

TYPOJANCHI

Culture Station Seoul 284 and other corresponding pl

The 4th International Typography Biennale

CITY & TYPOGR

2015

11 | 27
11 | 12

Culture S
284 and other
ponding places

C ()
T ()

42 그래픽 디자이너. 서울대학교를 졸업하고 2006년 스튜디오 fnt를 설립했다. 《벨트포르마트 15》,《코리아 나우! 한국의 공예, 디자인, 패션 그리고 그래픽디자인》, 《그래픽 심포니아》,《타이포잔치 2011》 등의 전시에 참여했으며 국립현대미술관, 서울시립미술관, 국립극단, 서울레코드페어 조직위원회 등의 클라이언트와 함께 다양한 문화 행사와 공연을 위한 작업을 해오고 있다. 2011년부터는 정림문화재단과 함께 건축, 문화, 예술 사이에서 교육, 포럼, 전시, 리서치 등을 아우르는 다양한 프로젝트들을 통해 건축의 사회적 역할과 도시, 주거 문제에 대해 고민하고 있다. 서울대학교, 서울시립대학교에서 시각 디자인을 가르치고 있다.

한국

타이포잔치 2015:
블루바드 솔리투드
피그먼트 프린트,
160×106.7cm, 2015

Lee Jaemin

Korea

Typojanchi 2015:
Boulevard Solitude
Pigment print,
160×106.7cm, 2015

43 Graphic Designer. Lee Jaemin graduated from Seoul National University and founded "studio fnt" in 2006. He took part in several exhibitions such as *Weltformat 15: Plakatfestival Luzern, Korea Now! Craft, Design, Fashion and Graphic Design in Korea, Graphic Symphonia* and *Typojanchi 2011*, and worked with clients like National Museum of Contemporary Art, Seoul Museum of Art, National Theater Company of Korea and Seoul Records & CD Fair Organizing Committee on many cultural events and concerts. Since 2011, he has actively worked with Junglim Foundation on projects about architecture, culture, arts and education, forum, exhibitions and research in order to explore meaningful exchanges with the public about subjects like the social role of archi-tecture and urban living. He also teaches graphic design at Seoul National University and University of Seoul.

Typojanchi 2015: The 4th International Typography Biennale
11 November - 27 December, 2015
Culture Station Seoul 284 and other corresponding places

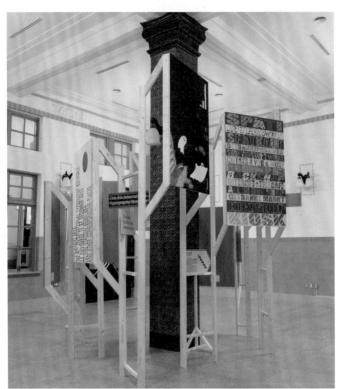

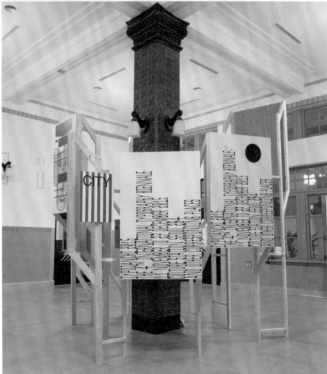

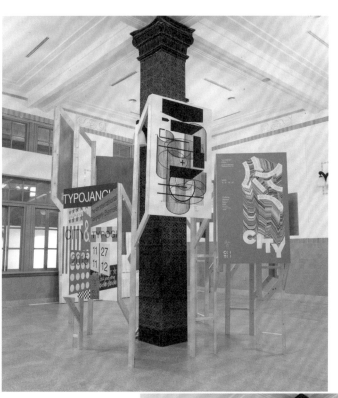

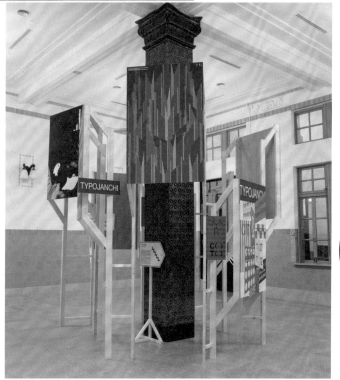

이노이즈

한국

이노이즈는 UX 전문 그룹으로 미디어를
통한 경험을 디자인한다. 2003년을
시작으로 삼성전자와 SK텔레콤의 모바일
인터페이스 디자인 및 UX 통합 가이드라인을
디자인하는 등 스마트폰을 중심으로 한
모바일 서비스 선두 기업들과 작업해왔으며,
현재 현대자동차, 코웨이 등 새로운
시각의 경험을 발굴하고자 하는 기업들과
작업하고 있다.

〈포스터—포스팅〉은 《타이포잔치
2015》의 포스터 프로젝트
작업으로 그래픽 디자이너의
포스터 작품을 미디어로 재해석한
프로젝트이다. 포스터라는 매체가
눈에 띄기 좋은 길에 붙여지듯
하나의 방향에서 읽혀지기 쉬운
완성된 '것'이라면, 포스팅은
글이나 사진, 영상 등에 게시하듯
여러 각도에서 오려지고 붙여지며
전달되는 '짓'이라는 공감각적
경험을 디자인한다.

포스터—포스팅
미디어 설치, 가변 크기, 2015

INNOIZ

Korea

INNOIZ is a UX specialist group that
designs creative experiences through
media. Starting 2003, INNOIZ has
been working with leading companies
of mobile services centered around
smartphones, such as Samsung
Electronics and SK Telecom, on mobile
interface design and UX integration
design guidelines. Currently, they are
working with companies like Coway
and Hyundai to discover a new visual
experience.

Poster—Posting
Media installation,
dimensions variable, 2015

Poster—Posting is
a reinterpretation of *Typojanchi
2015* poster project "() on
the Walls," which illustrates
posters designed by graphic
designers through media.
If "Poster" as a medium is
a "thing" that is made to
be read on a wall, "Posting" is
an "action" that just like
exhibiting pieces of text or
images and videos online,
transfers sensory experience
by cutting and pasting from
various angles.

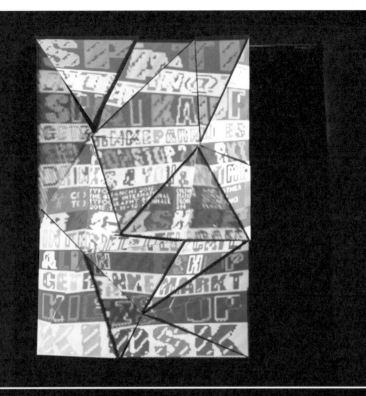
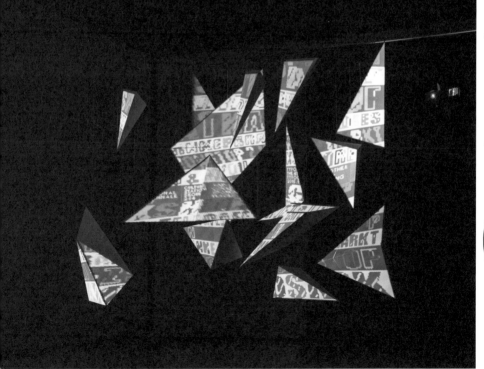

참여 작가
국동완
김두섭
다이니폰 타입 조합
대니얼 이톡
레슬리 다비드
로만 빌헬름
리서치 앤드 디벨럽먼트
브라운폭스
산드라 카세나르 + 바르트 더바에츠, 토마스 라르
스튜디오 스파스
알투
엘로디 부아예
와이 낫 어소시에이츠 + 고든 영
왕츠위안
우판
이지성
조규형
조현열
최병일
캐서린 그리피스
코타 이구치(티모테/세카이)
하라다 유마, 이다 쇼헤이
하준수
헤잔느 달 벨루
헬로우미(틸 비데크)

MAIN

본

전
시

Participants
Brownfox
Catherine Griffiths
Cho Kyuhyung
Choi Byoungil
Dainippon Type Organization
Daniel Eatock
Elodie Boyer
Ha Joonsoo
HelloMe (Till Wiedeck)
Joe Hyoun Youl
Kim Doosup
Kook Dongwan
Kota Iguchi (TYMOTE/CEKAI)
Leslie David
R2
Rejane Dal Bello
Research and Development
Roman Wilhelm
Sandra Kassenaar + Bart de Baets, with Tomas Laar
Studio Spass
Wang Ziyuan
Why Not Associates + Gordon Young
Wu Fan
Yi Jisung
Yuma Harada, Shohei Iida

영국

50

1987년 영국 왕립예술학교를 졸업한 앤디 앨트먼, 데이비드 엘리스, 하워드 그린할프가 결성한 디자인 그룹 와이 낫 어소시에이츠는 25년 넘게 전시, 우표, 광고, 출판, 방송, 기업 아이덴티티를 비롯한 다양한 영역에서 왕성한 활동을 펼쳐왔다. 1991년에는 에드워드 부스클리번, 릭 포이너와 함께 당대의 타이포그래피 흐름을 집대성한 《타이포그래피 나우: 다음 물결》을 편집 및 디자인했다. 1998년 10년간의 작업을 모은 첫 번째 모노그래피를 부스클리번에서 출간했으며 2004년 탬스 앤드 허드슨에서 두 번째 모노그래피가 나왔다. 끊임없이 그래픽디자인의 경계를 탐색하는 그들의 작업은 최근 작가 고든 영과 협력하며 공공 예술의 세계로 확장되고 있다. 2013년 6월, 도쿄의 GGG 갤러리에서 회고전이 열렸다.

고든 영은 공공 예술 영역에서 영국을 대표하는 작가 가운데 한 명으로 타이포그래피를 활용한 작업으로 유명하다. 주요 작품으로 블랙풀에 세워진 20미터가 넘는 조각품이자 등반 암벽, 크롤리 도서관에 있는 〈타이포그래피 나무〉, 브리스톨 학교의 〈소망의 벽〉, 칼라일에 있는 〈저주하는 돌〉 등이 있다. 와이 낫 어소시에이츠와 함께 작업한 〈코미디 카펫〉은 그의 대표작 가운데 하나이다.

Why Not Associates + Gordon Young

UK

51

On leaving the Royal College of Art in 1987 fellow students Andy Altmann, David Ellis and Howard Greenhalgh formed the multi-disciplinary design group Why Not Associates. In over 25 years of experience they have worked on projects ranging from exhibition design to postage stamps via advertising, publishing, television titles, commercials, corporate identity and public art. In 1991 Why Not Associates collaborated with Edward Booth-Clibborn and Rick Poyner to edit and design *Typography Now: The Next wave* — which became the most significant survey of typographic trends and thinking of its time. A monograph was published in 1998 by Booth-Clibborn editions documenting the first ten years of their work. A second was published in 2004 by Thames and Hudson which documented another five years. They still strive to push the boundaries of graphic design and more recent projects collaborating with artist Gordon Young have moved them into the world of public art. In June 2013 a retrospective exhibition was held of their work at the GGG Gallery in Tokyo, Japan.

Gordon Young is one of the UK's leading artists in the field of public art. With over 20 years experience he has created projects as diverse as a series of 20m sculptural/climbing walls in Blackpool, a forest of typographic trees in Crawley Library, a *Wall of Wishes* in a Bristol school, and a *Cursing Stone* in Carlisle. Gordon's most ambitious project to date is the *Comedy Carpet*, a 2,200 m² granite typographical pavement made up of jokes, songs and catch-phrases of comedians and writers which will is permanently set into the promenade in front of Blackpool Tower, England.

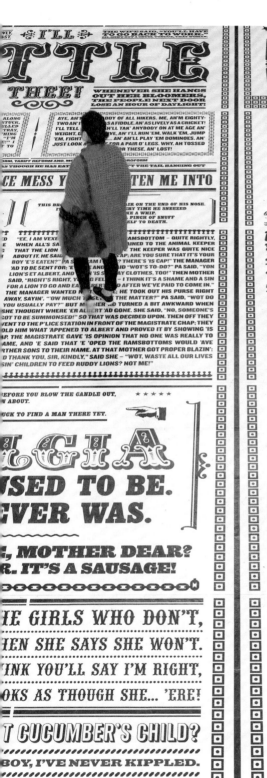

〈코미디 카펫〉은 영국인이 사랑하는
1000명 이상의 코미디언과 그들의 유머,
농담, 노래와 어록에 시각적 형태를
제공한 작업으로 영국 코미디의 역사에
기념비적 존재로 남아 있다. 영국의
블랙풀 타워 앞에 위치한 이 작업은
서울역 광장의 절반 정도인 2200제곱미터
넓이의 콘크리트 바닥에 설치된 16만 개
이상의 화강암 문자 작업을 통해 공공
예술과 타이포그래피의 한계를 시험한다.
작가 고든 영과 와이 낫 어소시에이츠가
협업한 이 거대한 작업은 영국 전역에
웃음을 안겨준 이들에게 바치는 오마주이자,
영국 오락 문화의 본고장 블랙풀의
문화 자체를 기념하는 무대이기도 하다.
〈코미디 카펫 블랙풀〉은 문화역서울 284와
블랙풀 사이의 흥미로운 접점을 찾아내
원래의 코미디 카펫에서 서울이라는
도시에 적합한 부분을 엄선한 결과물이다.
특히 이 작품에는 찰스 펜로즈의 〈웃는
경찰관〉(1922)의 한국어 버전이라 할 수
있는 서영춘의 〈서울 구경〉(1970)이
포함되어 있다.

코미디 카펫 블랙풀
시트지, 1000 × 800 cm, 2015

한국어 디자인 도움: 이다은

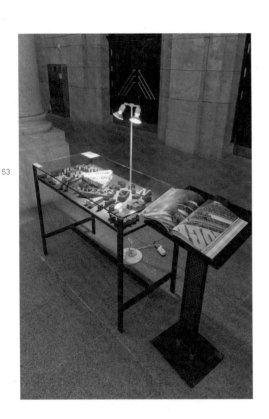

The Comedy Carpet is a monument
to the history of British comedy.
It gives visual form to jokes, songs
and catchphrases. Sited in front of
Blackpool Tower, the 2,200 m² (which is approximately half the size
of the Seoul Station square) work
of art contains over 160,000 granite
letters embedded into concrete,
pushing the boundaries of public art
and typography to their limits.
Created by artist Gordon Young, and
designed in collaboration with Why
Not Associates, this celebration
of comedy in an extraordinary scale
is an homage to those who have
made the British nation laugh, it's also
a stage for popular entertainment
that celebrates entertainment itself.
In the process of presenting such
work at Culture Station Seoul 284,
more research had to be done so as
to build a stronger connection
between the work and the venue.
With the findings from the study,
carefully chosen designs from
the original carpet were amended to
appropriate the work to a new city,
Seoul. Notably, this work illustrates
a Korean version of the *Laughing
Policeman* (Charles Penrose 1922), by
a Korean comedian Seo Young Choon
(1970).

The Comedy Carpet Blackpool
Coloured vinyl, 1000 × 800 cm, 2015

Design Assistant (Korean Section):
Lee Daeun

Why Not Associates + Gordon Young
UK

DEAR SON, I AM WRITING THIS SLOWLY, AS I KNOW YOU CANNOT READ VERY FAST.

I'LL FETTLE THEE!

THE WIFE SAID, "YOU'LL HAVE TO GO BACK TO WORK." OH, SHE'S GOT A CRUEL TONGUE, THAT WOMAN.

FETTLE

TWENTY-EIGHT CHILDREN HAS MRS O'BRIEN. SHE FEELS FINE BUT THE STORK IS DYIN'!

WHENEVER SHE HANGS OUT HER BLOOMERS, THE PEOPLE NEXT DOOR LOSE AN HOUR OF DAYLIGHT!

WITH MY LITTLE STICK OF BLACKPOOL ROCK, ALONG THE PROMENADE I STROLL. IN MY POCKET IT GOT STUCK. I COULD TELL, 'COS WHEN I PULLED IT OUT I PULLED MY SHIRT UP AS WELL. EVERY DAY, WHEREVER I STRAY, THE KIDS ALL ROUND ME FLOCK. A GIRL WHILE BATHING CLUNG TO ME, MY WITS HAD I TO USE. SHE CRIED, "I'M DROWNING, AND TO SAVE ME, YOU WON'T REFUSE!" I SAID, "WELL, IF YOU'RE DROWNING, I DON'T WANT TO LOSE MY LITTLE STICK OF BLACKPOOL ROCK."

AYE, AH'M THE DADDY OF ALL HIKERS. ME, AH'M EIGHTY-TWO AN' I WAS FIT AS A FIDDLE, AN' AS LIVELY AS A CRICKET! I'LL TELL YE WHY, AH'LL TAK' ANYBODY ON AT ME AGE AN' WEIGHT, DEAD OR ALIVE, AN' I'LL RUN 'EM, WALK 'EM, JUMP 'EM, FIGHT 'EM... AYE... AN' AH'LL PLAY 'EM DOMINOES, AN' JUST LOOK AT THESE FOR A PAIR O' LEGS. WHY, AN' I TOSSED A SPARROW FOR THESE, AN' LOST!

MY WIFE'S FATHER HAS A LONG BEARD. HE LOOKS AS THOUGH HE HAS EATEN A HORSE AND LEFT THE TAIL HANGING OUT

WELL, HERE'S ANOTHER NICE MESS YOU'VE GOTTEN ME INTO

GOOD MORNING, MRS BROWN, NICE DAY. OOH, OE, DEAR ME! SORRY ABOUT THAT. I SLIPPED — FELL OFF ME HORSE... AYE, THAT'S BETTER. BOTH OF TOP NOW. FAR MORE COMFORTABLE. IT'S THAT TOMCAT, YOU KNOW. I'LL KILL IT IF I GET HOLD OF IT. WHEW. IT DOES WHIFF... I COULD SMELL IT IF T COSTARD OR SUNDAY!

THIS BROTHER HAD A SINGLE HAIR ON THE END OF HIS NOSE. IT WAS SO LONG THAT EVERY TIME HE SNEEZED IT CRACKED LIKE A WHIP. ONE NIGHT HE TOOK A PINCH OF SNUFF AND FLOGGED HIMSELF TO DEATH.

THERE'S A FAMOUS SEASIDE PLACE CALLED BLACKPOOL, THAT'S NOTED FOR FRESH AIR AND FUN; AND MR AND MRS RAMSBOTTOM WENT THERE WITH YOUNG ALBERT, THEIR SON. A GRAND LITTLE LAD WAS YOUNG ALBERT, ALL DRESSED IN HIS BEST, QUITE A SWELL; WITH A STICK WITH AN 'ORSE'S 'EAD HANDLE, THE FINEST THAT WOOLWORTH'S COULD SELL. THEY DIDN'T THINK MUCH TO THE OCEAN, THE WAVES THEY WAS FIDDLIN' AND SMALL. THERE WAS NO WRECKS AND NOBODY DROWNED, 'FACT, NOTHIN' TO LAUGH AT AT ALL! SO, SEEKING FOR FURTHER AMUSEMENT, THEY PAID, AND WENT INTO THE ZOO, WHERE THEY'D LIONS AND TIGERS AND CAMELS, AND OLD ALE AND SANDWICHES, TOO. THERE WERE ONE GREAT BIG LION CALLED WALLACE; HIS NOSE WAS ALL COVERED WITH SCARS. HE LAY IN A SOMNOLENT POSTURE WITH THE SIDE OF 'IS FACE ON THE BARS. NOW ALBERT 'AD 'EARD ABOUT LIONS — 'OW THEY WAS FEROCIOUS AND WILD; TO SEE WALLACE LYIN' SO PEACEFUL, WELL, IT DIDN'T SEEM RIGHT TO THE CHILD. SO STRAIGHTWAY THE BRAVE LITTLE FELLER, NOT SHOWIN' A MORSEL OF FEAR, TOOK 'IS STICK WITH 'IS 'ORSE'S 'EAD HANDLE AND SHOVED IT IN WALLACE'S EAR. YOU COULD SEE THAT THE LION DIDN'T LIKE IT, FOR GIVIN' A KIND OF A ROLL, 'E PULLED ALBERT INSIDE THE CAGE WITH 'IM AND SWALLERED THE LITTLE LAD — 'OLE! THEN PA, WHO HAD SEEN THE OCCURRENCE, AND DIDN'T KNOW WHAT TO DO NEXT, SAID, "MOTHER, YON LION'S ET ALBERT!" AN' MOTHER SAID,

'EE, I AM VEXED." THEN MR AND MRS RAMSBOTTOM - QUITE RIGHTLY, WHEN AL'S SAID AND DONE - COMPLAINED TO THE ANIMAL KEEPER THAT THE LION HAD EATEN THEIR SON. THE KEEPER WAS QUITE NICE ABOUT IT. HE SAID, "WOT A NASTY MIS'AP: ARE YOU SURE THAT IT'S YOUR BOY 'S EATEN?" PA SAID, "AM I SURE? THERE'S 'IS CAP!" THE MANAGER 'AD TO BE SENT FOR; 'E CAME AND 'E SAID "WHY 'IS TO-DO?" PA SAID, "YON LION'S ET ALBERT, AND 'IM IN 'IS SUNDAY CLOTHES, TOO!" THEN MOTHER SAID, "RIGHT'S RIGHT, YOUNG FELLER — I THINK IT'S A SHAME AND A SIN FOR A LION TO GO AND EAT ALBERT, AND AFTER WE'VE PAID TO COME IN." THE MANAGER WANTED NO TROUBLE; HE TOOK OUT HIS PURSE RIGHT AWAY, SAYIN', "OW MUCH TO SETTLE THE MATTER?" PA SAID, "WOT DO YOU USUALLY PAY?" BUT MOTHER TURNED A BIT AWKWARD WHEN SHE THOUGHT WHERE 'ER ALBERT 'AD GONE. SHE SAID, "NO, SOMEONE'S GOT TO BE SUMMONSED" SO THAT WAS DECIDED UPON. THEN OFF THEY WENT TO TH'P'LICE STATION IN FRONT OF THE MAGISTRATE CHAP; THEY TOLD HIM WHAT HAPPENED TO ALBERT AND PROVED IT BY SHOWING 'IS CAP. THE MAGISTRATE GAVE 'IS OPINION THAT NO ONE WAS REALLY TO BLAME, AND 'E SAID THAT 'E 'OPED THE RAMSBOTTOMS WOULD 'AVE FURTHER SONS TO THEIR NAME. AT THAT MOTHER GOT PROPER BLAZIN' "AND THANK YOU, SIR, KINDLY," SAID SHE. "WOT, WASTE ALL OUR LIVES RAISIN' CHILDREN TO FEED RUDDY LIONS? NOT ME!"

NOSTALGIA
IS NOT WHAT IT USED TO BE. BUT THEN, IT NEVER WAS.

HOW LONG WILL SUPPER BE, MOTHER DEAR? ABOUT SIX INCHES, DAUGHTER. IT'S A SAUSAGE!

I LIKE THE GIRLS WHO DO, I LIKE THE GIRLS WHO DON'T, I HATE THE GIRL WHO SAYS SHE WILL AND THEN SHE SAYS SHE WON'T. BUT THE GIRL I LIKE THE BEST OF ALL, AND I THINK YOU'LL SAY I'M RIGHT, IS THE GIRL WHO SAYS SHE NEVER DOES BUT SHE LOOKS AS THOUGH SHE... 'ERE!

CAN A BANDY-LEGGED GHERKIN BE A STRAIGHT CUCUMBER'S CHILD?

DO YOU LIKE KIPLING? I DON'T KNOW, YOU NAUGHTY BOY, I'VE NEVER KIPPLED.

THERE'S A GIRL, A GREAT BIG GIRL, AND WHO'VE EVER SEEN HER, THEY KNOW THAT EVERY TIME SHE BREATHES SHE'S LIKE A CONCERTINA. WHEN SHE WAS YOUNG SHE BOUGHT A SMALL MOUTH-ORGAN FOR A TANNER. SHE SWALLOWED IT AND EVER SINCE THEY CALL HER WHEEZY ANNA.

WHY SHOULD ALL THESE BLOOMING MILLIONAIRES HAVE ALL THE MONEY? THEIR MONEY'S TAINTED. TAIN'T YOURS, TAIN'T MINE.

IF I'VE GOT TWO POUNDS IN THIS POCKET, TWO POUNDS IN THIS POCKET AND TWO POUNDS IN MY BACK POCKET — WHAT HAVE I GOT? SOMEBODY ELSE'S TROUSERS!

HA HA HA HA HA HA HA HA HA HA HA HA HA HA HO HO HO HO HO HO HO HO HO HO HO HO HO HO

AT EIGHT O'CLOCK A GIRL SHE WAKES, AT FIVE PAST EIGHT A BATH SHE TAKES, AT TEN PAST EIGHT MY LADDER BREAKS, WHEN I'M CLEANING WINDOWS.

BY GOD, THE WATER WAS COLD. WHEN I CAME OUT I DIDN'T KNOW IF MY NAME WAS AMOS OR AGNES.

NOT SINCE HE SHOUTED, 'WHOA, I WOULDN'T PUT IT PAST HIM, EITHER, AND THAT COALMAN, WELL, I'M NOT SURPRISED, NOT REALLY, GERRAWAY!

WHAT DID YOU SAY?

'ERE, LADY – DO YOU WANT ONE FROM THE BLUE BOOK OR THE WHITE BOOK?

COUGHIN' SUMMAT CHAMPION!
BETTER TONEET!
COUGHIN'

YOU PROMISED TO LOVE ME ALL MY LIFE, I KNOW, BUT I NEVER THOUGHT YOU'D LIVE SO LONG!

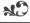
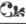

THE DAY WAR BROKE OUT MY MISSUS SAID TO ME:

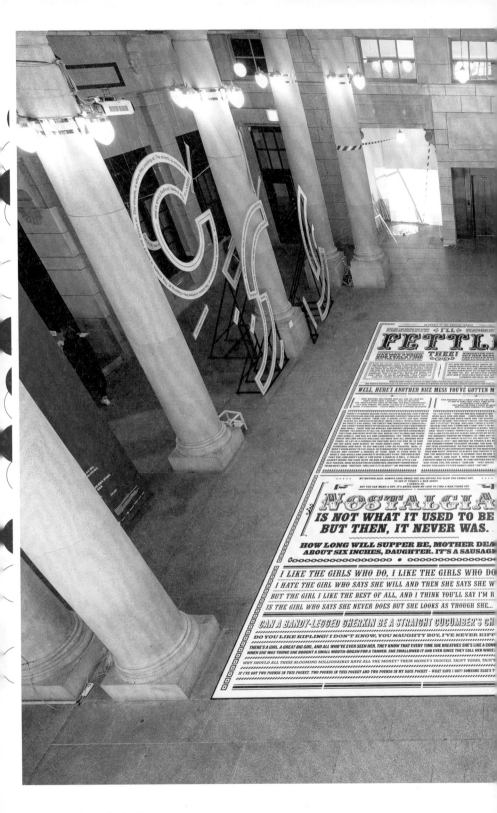

Why Not Associates + Gordon Young
UK

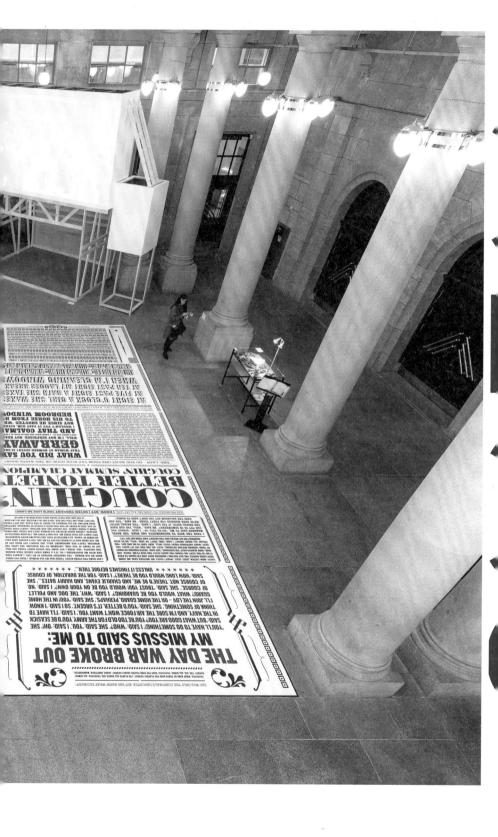

캐서린 그리피스는 오클랜드를 기반으로 활동하는 디자이너이자 타이포그래퍼다. 종종 파리를 오가는 그녀의 작업은 타이포그래피 설치, 커뮤니케이션 및 공간 디자인, 자가 출판, 디자인 저술을 아우른다. 작가와 건축가, 과학자, 엔지니어 등 다양한 분야의 사람들과 일하며 강의하고, 'typ gr ph c' 시리즈와 같은 비정기 워크숍을 진행한다. 주요 작업으로 대형 콘크리트 조각 연작인 〈웰링턴 작가 산책로〉, 현재도 진행 중인 '모음(母音)' 연작, 뉴질랜드에서 열린 첫 번째 국제 타이포 그래피 심포지엄 〈TypeSHED11〉 등이 있다.

뉴질랜드

Catherine Griffiths

Newzealand

Catherine Griffiths lives and works in Auckland, and sometimes Paris. She is an independent designer and typographer. Her work is a mix of typographic installations in public and private spaces, visual com- munication design, self-publishing, and occasional writing on design. Catherine works with artists, architects, designers, scientists, engineers, assists students, gives talk and hosts occasional workshops, including the compact "typ gr ph c" series. Notable projects include the *Wellington Writers Walk*, a series of large-scale concrete text sculptures, her ongoing "Vowel" series (*AEIOU, Sound Tracks, Fifth Movement*), TypeSHED11 — New Zealand's first ever international typography symposium, and the design (and build) of a small house and two studios. Recent work includes a mirror-faced, brass-backed "O" awaiting suspension, the design of a small park, and twice being short- listed on teams for the Venice Architecture Biennale (New Zealand 2014, and Australia for 2016). She contributed the letter "U" to the Fitchburg Alphabet Project, with 25 other international typographers. In November, *Body of Work*, a new edition from Vapour Momenta Books, the pocket-sized publishing arm of Catherine and photographer Bruce Connew, will be released.

58

〈아에이오우 ─ 구성된/투사된〉은 물질적
및 맥락적 조건, 직선이나 곡선, 원 등으로
구현된 모음들의 추상적 구성, 그리고 이들이
끌어낸 발화된 소리를 탐색하는 캐서린
그리피스의 '모음(母音)' 연작 중 네 번째
작품으로, 이번 타이포잔치를 위해 세심히
계획된 장소특정적 작품이다. 각 모음을
상징하는 목재와 동파이프, 영상, 반사 종이,
그리고 밧줄은 서로 상호작용하며
수집된 이미지와 글자, 전화번호, 몸동작,
보도 구조물, 영상에서 흘러나오는
소리 사이의 중첩된 레이어를 만들어낸다.
전시장을 찾은 관람객 또한 투사된 영상
사이를 지나가며 예기치 않은, 그러나 의도된
개입을 통해 작품의 일부가 된다.

아에이오우 ─ 구성된/투사된
목재(A), 동파이프(E), 영상(I, 7분 55초,
수집한 이미지 및 영상: 캐서린,
춤: 올리버 코뉴, 작곡: 알프레도 이바라,
목소리: 친구와 가족 등), 반사 종이(O),
밧줄(U), 290×280×550cm, 2015

59

AEIOU — Constructed/Projected is
the fourth formal work in the "Vowel"
series. The installation continues to
explore material and contextual terms,
the abstract construction of the
vowels (line, curve, circle), and the
speech sounds that these elicit.
Constructed/Projected is site specific,
made in response to C () T () and
the biennale theme of "city and
typography." Layers of interaction
— extrinsic > extemporaneous <
intrinsic — between body movement,
political manoeuvre overhead,
telephone numbers collected, signs
and letterforms identified, pavement
infrastructure underfoot, and
the recording of speech and sound
are presented in a short film, with
remaining objects placed in situ.
An additional layer of viewer/s
intervention (un-tested but expected)
may cause varying levels of confusion,
perhaps a loss of clarity, or clarity,
as the viewer moves through
the constructed and the projected,
inadvertently/purposefully inserting
themselves into the work.

AEIOU — Constructed/Projected
Timber (A), copper pipe (E),
film (I, 7 minutes 55 seconds, collected
image and footage: Catherine,
dancer: Oliver Connew, composer:
Alfredo Ibarra, voices: strangers,
friends, family), reflective paper (O) and
rope (U), 290×280×550cm, 2015

Catherine Griffiths
Newzealand

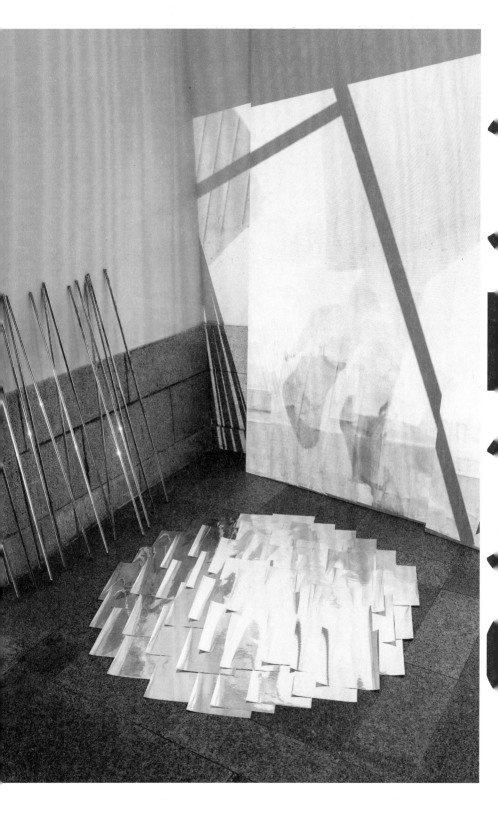

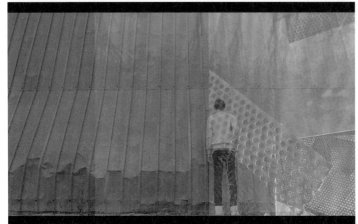

Catherine Griffiths
Newzealand

김두섭

홍익대학교 미술대학 시각디자인과와
동 대학원을 졸업했다. 1995년부터 여러 대학에서
타이포그래피와 그래픽디자인을 가르쳐왔으며,
홍익대학교 시각디자인학부 겸임 교수 및
그래픽디자인 회사 눈디자인 대표로 활동하고
있다. 1, 2회 타이포잔치를 비롯해 수많은 국내외
전시에 참여해왔으며 1994년 결성된 그래픽
디자이너 모임 '진달래' 활동을 통해 재미와 의미를
함께 추구하는 조형예술을 선보이고 있다.
이성과 감성, 디지털과 아날로그, 디자인과 미술이
만나는 지점에 관심을 둔다.

한국

김두섭은 국제주의 양식의 건축 이념이
외견상 가장 잘 반영됐고, 그 수명이
가장 오래 지속되고 있는 한국의 아파트
단지를 모듈로 구축하고, 그 외피를
따라 글자를 나열한다. 아무리 역사성을
거부하는 무도한 신흥 예술 종교의
세례를 받은 작가라 할지라도, 글자로
인해 표상되는 서사를 막아낼 방도는
없다. 그래서 작가는 늘 글자 사용에 관한
당위성을 자문하거나, 혹은 관람자의
상상을 의식해야 한다. 김두섭은
글자 획의 다양한 굵기를 마치 동아시아
화가들이 원근을 표현할 때 쓰는 농담
(濃淡)으로 연출한다. 타입페이스에서
굵기는 시대를 막론하고 언제나
정량적으로 다뤄지는 개념이기 때문에
본질적으로 먹의 농담과 상통하는
성질의 것이 아니다. 그러나 김두섭은
여느 때와 다름없는 대담한 미장센으로
그 당위를 가로막아 버린다. 수사가
서사의 앞길을 버르장머리 없이 막아선
형국이다. (글: 김재훈)

아파타입
혼합 매체, 332.5×695.5cm, 2015

Kim Doosup

Kim Doosup graduated from Hongik
University's BFA and MFA program
with a focus on Visual Communication
Design. Since 1995, he has been
teaching typography and graphic design
in many schools, he is an Affiliated
Professor of Hongik University and
a Director of nooNdesign. He has
participated in many domestic and
international exhibitions including the
first and second *Typojanchi* and as
a member of the graphic designer club,
Jindallae, which was founded in 1994.
He is interested in the meeting
point between reason and emotion,
digital and analog, and design and art.

Korea

Kim Doosup establishes the
Korean apartment complex,
which is most well applied to the
internationalist architecture style
ideology, as a module that
enumerates the letters following
the surface. Even though how
brutal artist, there is no way to
refuse the narration of the letters.
Therefore, an artist should ask
him or herself on the letters using
justifiability and have to be con-
scious of the audience's imagina-
tion. Kim Doosup expresses the
letter stroke's various thicknesses
as the light and shade of East
Asian painters' distant expression.
In terms of a typeface, the thick-
ness is a concept which is always
dealt with quantitatively, therefore,
it is basically not the same
concept of the ink stick's light and
shade. However, his work boldly
breaks such rules instinctively like
mise en scéne. It seems like
a rhetoric that boldly prevents the
narrative's way. (Text by Kim
Jayhoon)

Apartype
Mixed media, 332.5×695.5cm,
2015

외 국 인 에 게 영 주 권 을 주 는 제 도 이 기
산 트 렌 드 쇼 참 가 신 청 한 이 천 사 백 명
섯 명 꼴 오 백 칠 십 칠 퍼 센 트 로 일 년 안
하 반 기 집 값 전 망 을 묻 는 질 문 에 칠 백
응 답 도 삼 백 이 십 삼 퍼 센 트 였 다 살 생
실 제 거 주 를 위 해 부 동 산 을 사 겠 다 는
교 통 망 개 선 이 나 대 기 업 투 자 같 은 개
당 동 사 십 일 다 시 십 칠 번 지 일 대 사 당
역 재 건 축 사 업 을 수 주 한 것 을 비 롯 해
오 십 억 원 에 비 해 크 게 늘 었 다 대 한 건
재 건 축 에 서 서 울 과 수 도 권 이 차 지 하
여 하 게 됐 다 우 미 건 설 도 이 달 중 순 삼
고 말 했 다 강 서 성 북 금 천 관 악 아 파 트
격 은 지 난 이 분 기 상 승 률 에 비 해 서 도
가 율 이 팔 십 퍼 센 트 를 넘 거 나 육 박 하
행 복 주 택 공 사 현 장 건 물 은 이 미 준 공
충 을 대 상 으 로 한 다 이 들 의 주 거 안 정
삼 명 이 신 청 경 쟁 률 이 이 백 팔 대 일 에
씨 이 십 이 세 는 학 교 가 석 촌 역 에 서 십
룸 주 민 카 페 등 의 공 동 시 설 과 소 회 의
증 금 올 줄 이 는 대 신 월 세 를 받 는 경 우
는 전 세 와 월 세 가 격 통 계 를 통 합 해 서
그 치 던 가 계 소 득 대 비 전 세 가 격 비 율
과 직 장 에 다 니 는 것 으 로 나 타 났 다 국

선읽현으도삽게했나이른
예치한금액도동시에증가하
은줄어드는효과를나타낸다
한은경제통계국민계정팀
　　　　자금
아파트팔십사제곱미터로건
난민들은더높아진　거비투
동기대비칠백이십구퍼센트
르다보니이젠인전에서서울
서울전세가격상승이인근
자대상기준이까다로워실
해인천경자구역내칠억원
칠가구밖에되지않는것이
상도확대해선택의폭을넓하
를유치하기위해선규제를
천십오대한민국부동산트
최근부동산투자심리가살
육십퍼센트정도가일년내
득을얻기위해서라고답했
은강남삼구는하반기에반
말했다재건축재개발도물
다특히중견건설사들도팔
구역재개발구월등이다수
다건설산업연구원이홍일
그쳤다이회사는제주도에
는데내년이후시장상황이
악구등네곳의집값상승률
지역의매매가격상승률이
호선환승역인잠실역에서
정부의핵심주거복지정책
집에만이백육십명이신
경쟁률이치열했던만큼입
민과함께이용할수있는주
김민진기자집주인의욕심
에는시장에서보편화되지
했는데소비증가율하락곡
난영기자서울시지역행복주
점육퍼센트팔십일명주거
택첫입주모집이후이차모
능성이높아진다박원갑국
적피하는게상책이다등기
하는게세입자에게유리하
을넘어선가격에낙찰되는
이다이십이일일부동산일
삼십가구고덕주공단지오
북아현동북아현재정비축
방법으로주거불안을사전
었다고민끝에이씨는인근
는비중은사십오점육퍼센
고이에월임대료도함께오
오면전화로바로계약을결
터당시세를분석한결과서
던수도권아파트값은전세
전최고가인년월의천만원
으로매매시세가역대최고
백사십사만원으로가가뚜

Kim Doosup
Korea

지었년선분 이 효른성능세들이어산 **것이나강여**사
컸다 토 따 는약삼십 만건으로**분기최대치**다
총 동 이급증했지만실질소득은감소하고
성저이 가는 소비를늘리지않는**것과연관성이있**
시 구원선임 구원은**우리경제가위험**
올 보증금을이억원으로올려달라고한
근 청국내인구이동통계자료에따르면
영향 이 이는전국평균치**삼백팔십일퍼센트**
가운데 양 문에인천전셋값도올해만사백팔십
 면서다시인근지역에영향을미치는
 면있으나마나한제도가될것이란지
부동산투자이민 시켰다단올해구월말까지발생하는
기 **오억원이상**으로낮추면전체의삼십퍼센트가넘는삼백구십가구
고 다하지만법무 등중앙부처는이 **부정적이다외국인에게영**
가 다고말했다집 오를것일년내부동산살의향있다부동산트렌드쇼참
한이천사백명 대상으로설 한결과열명중여섯명꼴오백칠
는집 **오를것이라** 는수요자들 **어**난덕분이 **해**하반기집값전
의 이있는셈이다상황이나아지면 **산**을사들이 다는응답도삼백이
과를얻기위 답 는이십육퍼센
등알짜입지에분양하는재건축아파트가 고평택이나 성은교통망개선이나
저 헤럴드경제박준규기 지 십 **일**서울시동 구사당동사십일다
사업수주에뛰 들고있다대우 설은이달사 삼**구역재건축사업**
육조팔천칠백오십 억원으로지난해아홉곳이조이 이백오십억원에비
주택경기가 난해말이후로크게회복됐다재 발과재건축에서서
비 업장두곳도남주공연립노형**국민연립**모두시공사로참여하게됐다우
느 따라현재의수주가오히려부담으로돌아올수 있다고말했다강서
치 쩍넘는이퍼센트대를 록했습니다이지역의 매가격은지난이분
나고있다실제이들지역은매매가**격대비전세가격비율인**전세가율이팔십퍼
십 이동해도착한송파구백제고분로삼십이길삼 **구행복주택공사**
은지 득중뿐아니라대학생 회초 생**신혼부부등** 은**계층을**대상으로
대일 은경쟁률을기 **회초**년생 이백**구십삼명이**신청경
의 도는높았다삼전행복주택**입** 예 **모씨이십이세는**
설을설 했다이**층**전체를입주민을위 터디룸주민카페등
인가 인이마음을 꾸게한환**경변**화를탓 가전세보증금을줄이는
으로 금리와**전**셋값이급등**하는**환경 늘고있 토부는전세와월세
말랐다 것이다한은은이**천년에서이**천 평균서 배에그치던가계소
첨 평균나이는이십팔세며구십이 대학과직장에다니
십점 퍼센트팔십칠명로구성된**다**특 령은이십팔세세고
문 가급격히늘었다며현재전국백열 구**사업이진행중으**
수 전**문위원은**세입자들은전세 락**의위험을회피할**
는금융기관등이집을담보로돈을빌려준 시**돼있다전문가들**
터는전입신고와확정일자를인터 있**게돼한결편리해**
기때 이다박상언유엔알컨설팅대표 억**원짜리아파트라**
르면사업시행인가관리처분계획단계의 발**구역은총백십육**
구등이사업인가와관리처분**단계**에 기가임박했다고
운가삼천육백구십오가구로규모가 가 평구응**암**동응**암**
필요가있다고말했다싼곳찾아떠도는월 입자 변
더싼월세매물을찾기로했다폭등한전
거최고**치**를기록했다특히그동안월**세**비
추세라고말했다전세난의충격파가월세
있지만월세는사정이다르다며온라
천 십일개시구군단위제외가운데칠십
제**완**화정책등으로매매거래가급증
이퍼센트에불과하고이금천구의제곱
분위기라고말했다국민은행에따르
기로증이다광교인의계동투득시도시

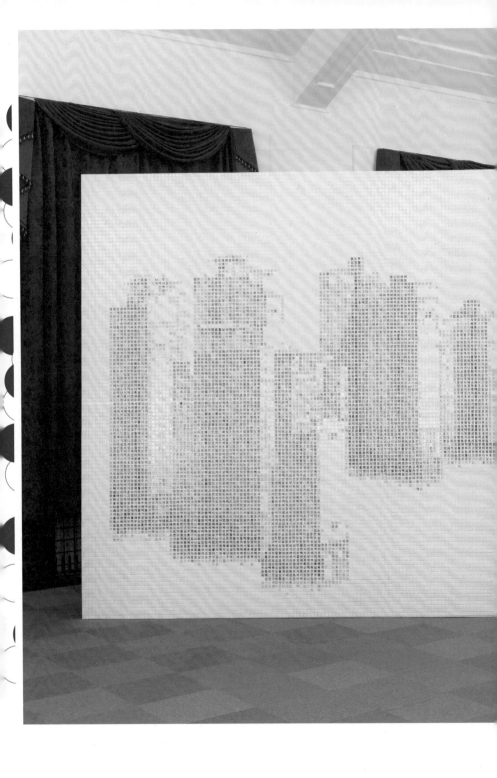

Kim Doosup
Korea

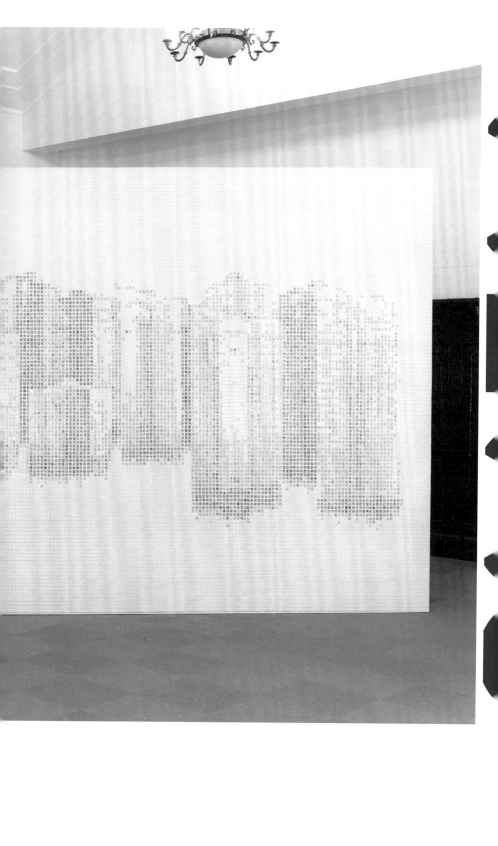

최병일

한국

영화와 비디오 작업을 주로 선보여온 최병일은
2001년 크랜브룩 아카데미 오브 아트에서
현실과 가상의 경계에 관한 내용을 다룬 석사
논문 작업 이후 설치 작업에 중점을 두고 있다.
시각적인 대상 자체보다는 대상을 인지하는
과정에 관심을 두고 비디오, 프로그래밍,
기계, 거울 등을 주된 매체로 삼아 작업한다.
2004년부터 건국대학교 예술디자인대학
커뮤니케이션 디자인과 교수로 재직하고 있다.

최병일이 만든 기계는 정밀한 움직임을
반복하며 불규칙함을 생성해낸다.
거울 위의 글자들은 흔적을 남기며
주변을 끊임없이 담아내고는 있지만
온전한 모습은 아니다. 사람들이
일상생활을 영위하는 도시의 글자들도
유사한 방법으로 생성되고 사라져간다.

메모리아 테크니카
혼합 매체, 180×87×250cm, 2015

Choi Byoungil

Korea

Choi Byoungil's main works were films
and videos. However, since his MFA
graduation installation work on the
boundary of reality and imagination in
the Cranbrook Academy of Art, he
mainly focuses on installation art. Rather
than the visual object itself, his concern
is the process of recognizing the
object and he works with the mediums
of video, programming, machine,
and mirror. Since 2004, he has been
working at the Communication Design
department of Konkuk University as
a professor.

Choi Byoungil's machine repeats
precise motion and makes
irregularity. Typeface over the
mirror leaves a trace and includes
the surroundings ceaselessly,
it is not the perfect form. The city
typographies are generated
and disappear in a similar way.

Memoria Technica
Mixed media, 180×87×250cm, 2015

Choi Byoungil
Korea

Choi Byoungil
Korea

74

대니얼 이톡은 런던에 거주하며 작업하는
작가이자 그래픽 디자이너이다. 영국
왕립예술학교를 나와 잠시 미니애폴리스에
있는 워커아트센터에서 일한 그는 1999년
영국으로 돌아와 '파운데이션33'을 설립했다.
2004년부터 독립적으로 활동하고 있으며
2006년 제프리 바스카와 함께 표준
웹 어플리케이션인 인덱스히빗을 만들었다.
2008년 프린스턴 아키텍처 프레스에서
첫 모노그래프 《임프린트》가 출간되었다.

영국

〈캡션 포스터〉의 개념은 원래 뉴욕의
아티스트 스페이스에서 열린 건축 전시에서
대니얼 이톡이 작업한 〈인포텍처〉에서
비롯되었다. 원래의 작업은 "모든
전시 작품의 제목, 캡션, 작품 설명 등의
정보를 모아 A1 크기의 포스터 한 면을
채우도록 디자인되었다. 이 포스터는
각 작품 옆에 배치되어 함께 전시되었는데,
옆에 있는 작품에 해당하는 캡션을
제외한 다른 정보는 모두 손으로 직접 지워
놓았다." 이번 전시를 위해 만든 포스터
역시 동일한 방법론을 적용해 《타이포잔치
2015》에 참여한 작가들의 이름과 작품
제목, 캡션들로 만들어졌다.

캡션 포스터
포스터, 118.9 × 84.1 cm, 2015

디자인 도움: 손영은, 이다은

Daniel Eatock

75

Daniel Eatock born 1975, lives, works,
cycles, runs E5 at London. In 2008,
he makes Monograph Imprint which is
published by Princeton Architectural
Press. In 2006, he co-founds Indexhibit
(www.indexhibit.org) with Jeffry Vaska,
a standards based, archetypal web
application.

UK

This poster and concept were
originally created by Daniel Eatock
for the architecture exhibition,
Infotecture at Artists Space in
New York City. The original caption
explains, "All the exhibition
captions and information texts;
title, introduction, artwork captions
etc. typeset to fill a single side of
an A1 page. The sheet is exhibited
alongside each work in the
exhibition. Only the information
relevant to the work next to which
it is placed is legible, all the other
information has been crossed
out by hand." This version of the
poster was specifically recreated
for the Typojanchi exhibition using
the same method of collecting
all of the captions but this time
around using the names and
descriptions from the participating
artists of Typojanchi 2015.

Caption Poster
Poster, 118.9 × 84.1 cm, 2015

Design Assistant: Sohn Youngeun,
Lee Daeun

캡션 포스터 CAPTION POSTER 이 포스터의 개념은 원래 뉴욕, Artists Space에서 열린 전시회에서 대니얼 이톡의 의해 만들어진 Infotecture라는 작업에서 왔다. "모든 전시물의 제목, 서문, 작품설명 등이 담긴 캡션 정보는 A1에이지 한면을 채우도록 디자인되었다. 이 포스터는 각 작품 옆에 배치되어 함께 전시되었다. 대형업이는 작품에 해당하는 캡션글을 제외한 다른 정보는 손으로 직접 지워놓았다." 이 버전의 포스터는 캡션 정보가 2015 전시만을 위해 참여하는 작가들의 이름과 설명글로 만들어졌다. ¶ 대니얼 이톡 Daniel Eatock (UK) 캡션 포스터 Caption Poster, 2015. 포스터 Poster, 1189 x 841 millimeters. [1] 본 전시 Main Exhibition ¶ 국동원 Dongwan Kook (KR) 1. 대답 없는 사회 Society With No Answer, 2015. 종이에 색연필 Coloured pencil, 77 x 52 centimeters. 2. Around #1, 2013 종이에 색연필 Coloured pencil, 75 x 52 centimeters. 3. 한복 같은 사회 가운 Korean Showergown, 2012. 한지에 흑연 Graphite on hanji, 41 x 37 centimeters. 4. Vinyl Notice, 2012. 한지에 흑연 Graphite on hanji, 46 x 38 centimeters. 5. Mindful Document, 2010. 한지에 흑연 Graphite on hanji, 100 x 196 centimeters. ¶ 김두섭 Doosup Kim (KR) 도시와 문자...ㅋㅋㅋ City and Typography... LOL, 2015. 혼합 매체 Mixed media, 332.5 x 695.5 centimeters. ¶ 다이니폰 타입 조합 Dainippon Type Organization (JP) " " 없는 미래는 없다(새울/도쿄) No Future Without " " (Seoul/Tokyo), 2015. 프린트, Print, 2 pieces, 3.5 x 2.5 meters. 2. 비디오 Movie 4 minutes. ¶ 레슬리 다비드 Leslie David (FR) 1. 시시리 1 Moulures 1, 2014. 오프셋 인쇄 Offset printing, 70 x 50 centimeters. 2. 시시리 2 Moulures 2, 2014. 오프셋 인쇄 Offset printing, 50 x 40 centimeters. ¶ 로만 빌헬름 Roman Wilhelm (GE) 타이포그래피 직조망(베를린이스탄불홍콩상하이베이징...) Typographic Entanglement (Berlinistanbulhongkongshanghaibeijing...), 2015. 혼합매체, 될 포스터 Mixed media, wall posters, 6 pieces, 80 x 80 centimeters. ¶ 리서치 앤드 디벨럽먼트 Research and Development (SE) 1. 타이포잔치를 위한 프로젝트 Project for Typojanchi, 2015. 혼합매체, 가변 크기 Mixed media, dimensions variable 2. 어제의 뉴스 Yesterday's News, 2015. 신문 Newspaper broadsheets, 375 x 520 millimeters. ¶ 브라운폭스 Brownfox (KZ) 포뮬러 Formular Typeface, 2015. 오프셋 인쇄 Offset printing, 2 pieces, 990 x 700 millimeters. ¶ 산드라 카세나르 & 바르트 더바에츠, 토마스 라르 Sandra Kassenaar & Bart de Baets, with Tomas Laar (NL) 사례 모음 그리고 남겨진 것들 A collection of examples and left-overs, 2015. 방수포 Tarpaulin cut outs, 가변 크기 Various shapes and sizes. ¶ 스튜디오 스파스 Studio Spass (NL) C()ㅅ()조각 C()T() sculpture, 2015. 설치, 축적 모델 Installation and scale models, 500 x 800 centimeters. ¶ 알루 R2 (PT) 푸투르 Futuro, 2015. 1. 포스터 Poster, 70 x 50 centimeters. 2. 설치물 Installation, 275 x 150 centimeters. ¶ 와이 낫 어소시에이츠 + 고든 영 Why Not Associates + Gordon Young (UK) 코미디 카펫 블랙풀 The Comedy Carpet Blackpool, 2015. 1. 시트지 Coloured vinyl 1000 x 800 centimeters. 2. 책 Book, 2013. 208 pages 25.1 x 2.9 x 29.8 centimeters. ¶ 왕즈위안 Wang Ziyuan (CH) 라타이포 차이나 RetypoChina, 2015. 오프셋 인쇄 및 실크스크린 Offset printing and silk screen, 5 pieces, 200 x 70 centimeters. ¶ 엘로디 부아이예 Elodie Boyer (FR) 아브르의 레터들 Lettres du Havre, 2012. 책 Book, 804 pages, 24 x 17 centimeters. ¶ 우란 Wu Fan (CH) 1. 3000개의 질문 3000 Questions, 2011. 책 Book 16.5 x 11 centimeters. 2. 질의 선언문 An Inquiry Manifesto, 2011. 책 Book, 29.7 x 21 centimeters. 3. 3000개의 질문 포스터 3000 Questions Posters, 2015. 포스터 Poster, 6 pieces, 59.4 x 84.1 centimeters. ¶ 유마 하라다, 쇼헤이 이이다 Yuma Harada, Shohei Iida (JP) "개성원리"와의 대화 Dialogue with "heccéité", 2015. 혼합 매체 Mixed media, 가변 크기 dimensions variable. ¶ 이지성 Yi Jisung 남산타운 아파트 Namsantown Apartment, 2014. 스티로폼, 퍼티, 페인트, Styrofoam, putty and paint 270 x 510 x 11 centimeters. ¶ 조규밭 Kyuhyung Cho (KR) 해프닝(도시의 그림 서체) Happening (Pictograph Font in the city), 2015. 종이에 프린트, 가변 크기 dimensions variable. ¶ 조현열 Hyoun Youl Joe (KR) CT Code Series, (1. CT3220806, 2. CT3657714, 3. CT2451403242106648, 4. CT2550416009605, 5. CT01097817891, 6. CT0314485950101053361200, 7. CT01094669924), 2015. 옵셋 프린트 Offset print, 8 pieces, 700 x 1000 millimeters. ¶ 최병일 Byungil Choi (KR) 메모리아 테크니카 Memoria Technica, 2015. 혼합 매체 Mixed media, 180 x 87 x 250 centimeters. ¶ 캐서린 그리피스 Catherine Griffiths (NZ) 아에이오우—구성된/투사된 AEIOU—Constructed/Projected, 2015. 목재, 동파이프, 영상 (롤: 올리버 코노, 무용수: 알프레도 이바라, 작곡자: 고토 테츠야) Timber, copper pipe, film (l, 7:55, collected image and footage: Catherine, Dancer: Oliver Connew, Composer: Alfredo Ibarra, Voices: Strangers, friends, family), reflective paper and rope, 290 x 280 x 268 centimeters. ¶ 코타 이구치(티모테/세카이) Kota Iguchi (TYMOTE/CEKAI) (JP) 간지 도시 Kanji city, 2012. 비디오 설치 Video Installation, 4 minutes. ¶ 하준수 Joon Soo Ha (KR) 지혜를 떠나며 Leaving the Wisdom, 2015. 디지털 비디오 Digital video, 4k, 60 minutes. ¶ 해든느 달 벨로 Rejane Dal Bello (BR) 지구 아트 EarthArt, 2015. 포스터 Poster, 4 pieces, 841 x 594 millimeters. ¶ 헬로우, 틸 비데크 HelloMe, Till Wiedeck (GE) 텍 개의 구조적 요소 Ten Structural Elements, 2015. 1. 설치물 Installation. 석고판 Drywall, 257.5 x 122 x 244 centimeters. 2. 포스터 Poster, 오프셋 인쇄 Offset printing, 841 x 594 millimeters. [2] 여섯 개의 이미지, 여섯 개의 텍스트, 하나의 리믹스: 도시 타이포그래피의 정점 Six Images, Six Texts, One Remix: The Urban Typographic Apotheosis (특별 전시디렉터: 아드리안 쇼네시, Special Exhibition Director: Adrian Shaughnessy / 큐레이터: 안병학, Curator: Ahn Byung-Hak) ¶ 로라 주앙 Laura Jouan (FR) L. 로스앤젤레스 L. Los Angeles, 2015. 배너 Banner, 350 x 150 centimeters. ¶ 서머 스튜디오 Summer Studio (NL) M. 멕시코 글리치 M. Mexico Glitchy, 2015. 배너 Banner, 350 x 150 centimeters. ¶ 세바스찬 코세다 Sebastian Koseda (UK) C. 시카고 C. Chicago, 2015. 배너 Banner, 350 x 150 centimeters. ¶ 실생시 실시간 도시들 Real-time Cities, 2015. 미디어 설치 Media installation. ¶ 요나스 베르토트 Jonas Berthod (SE) T. 도쿄 T. Tokyo, 2015. 배너 Banner, 350 x 150 centimeters. ¶ 앤드루 브래시 Andrew Brash (UK) N. 뉴욕 시티 N. New York City, 2015. 배너 Banner, 350 x 150 centimeters. ¶ 외르크 슈베르트페거 Jörg Schwertfeger (GE) L. 런던 L. London, 2015. 배너 Banner, 350 x 150 centimeters. [3] 아시아 도시 텍스처 Asia City Text/ure (큐레이터: 고토 테츠야, Curator: Goto Tetsuya) ¶ 리샤오브 + 류징샤 Li Shaobo + Liu Jingsha (CH) 타입 시티 Type City, 2015. 가변매체, Mixed media. 3,840 x 2,160 pixels. ¶ 모리무라 마코토 Makoto Morimura (JP) 타운페이지(오사카 복사) Townpage (Osaka-City Upstate), 2015. 지도, 아웃라인, 선, 선, 점과 변호부, Map, Correction fluid, Line, Cloth and Yellow Pages, 60.6 x 50 centimeters, 2015. ¶ 숀 켈빈 쿠 Sean Kelvin Khoo, Singapore (SG) 싱가포르의 전진하라 Majulah Singapura, 2015. 가변매체, Mixed media. 3,840 x 2,160 pixels. ¶ 신신(신동혁, 신해옥) ShinShin (Shin Donghyeok, Shin Haeok) (KR) 서울화된 도시 Seoulized City, 2015. 가변매체, Mixed media. 3,840 x 2,160 pixels. ¶ 자빈 모 Javin Mo (HK) 사이공의 '텍스트/처' Disappearing "Text/ure", 2015. 가변매체, Mixed media. 3,840 x 2,160 pixels. ¶ 장후위엔 Giang Nguyen (VN) 사이공—용광로 Saigon—The Melting Pot, 2015. 가변매체, Mixed media. 3,840 x 2,160 pixels. ¶ 프랍다 윤 Prabda Yoon (TH) 의도치 않은 부조리의 도시 City of Unintentional Absurdity, 2015. 가변매체, Mixed media. 3,840 x 2,160 pixels. ¶ 하기와라 슌야 Shunya Hagiwara (JP) ¶ 흥창롄 Hung Chang-Lien (TW) 손끝씨 호흡 시대 모지 Moji Thriving Through Time, 2015. 가변매체, Mixed media. 3,840 x 2,160 pixels. [4] ()온 더 월 () on the Walls (큐레이터: 이재민, Curator: Jaemin Lee) ¶ 루도비크 발란트 Ludovic Balland (CH) 타이포잔치 2015 Typojanchi 2015, 2015. 인쇄, 바르샤바, 베니스 Typojanchi 2015: Basel, Warsaw, Venice, 2015. 오프셋 인쇄 Offset printing, 160 x 106.7 centimeters. ¶ 리카르드 니센 Richard Niessen (NL) 타이포잔치 2015 Typojanchi 2015, 2015. 실크스크린 Silk screen on paper, 160 x 106.7 centimeters. ¶ 시기 에거트손 Siggi Eggertsson (IS) 타이포잔치 2015: 스패티 Typojanchi 2015: Spáti, 2015. 오프셋 인쇄 Offset printing, 160 x 106.7 centimeters. ¶ 예언 니예 Aaron Nieh (TW) 타이포잔치 2015: 불가역 Typojanchi 2015: Lost in Translation, 2015. 오프셋 인쇄 Offset printing, 160 x 106.7 centimeters. ¶ 헬모 Helmo (FR) 타이포잔치 2015 Typojanchi 2015, 2015. 오프셋 인쇄 Offset printing, 160 x 106.7 centimeters. ¶ 이재민 Jaemin Lee (KR) 타이포잔치 2015: 블루바드 솔리투드 Typojanchi 2015: Boulevard Solitude, 2015. 오프셋 인쇄 Offset printing, 160 x 106.7 centimeters. ¶ 키트라 딘 딕슨 Keetra Dean Dixon (US) 타이포잔치 2015 Typojanchi 2015, 2015. 종이에 안료 날염 Pigment print on paper, 160 x 106.7 centimeters. ¶ 키수보 이가섭 Curator: Kiseob Lee) ¶ 서울의 동네 서점 The neighborhood bookstores of the Seoul, 2015. 참여 서점 (KR): 대교서적, 도원문고, 동양사림, 예닮문고, 은마서적, 행복한 글간, 노봉문고, 불광문고, 연산내문고, 한강문고, 햇빛문고, 효성문고, 그날이 오면, 길담서원, 레드북스, 인서점, 을유집, 프루스트의 서재, 공씨책방, 기억의 서가, 숨어있는 책, 이상한 나라의 헌책방, 통문관, 상상마당, 북페니키아의책, 복스테이, 심지, 심밸어, 다시서점, 한반자, 소풍노래, 유어마인드, 이구, 헬로인디북스, 매거진랜드, 아이디앤비, 온고당, 포스트포에틱스, 북서톱모로, 한양툴프, 200/20, 오디너리피플, 책방 만일, 책방 소소, 책방오후다섯시, 햇빛서점, 엥스북스, 책방 이음, 북바이북, 회니클럽, 쏩노하우, 짐프리. Participating Bookstores (KR): Daekyo Bookstore, Dongyang Bookstore, Dowon Bookstore, Eunma Bookstore, Happy Books, Yeil Book, Bulgwang Bookstore, Haetbit Bookstore, Hankang Bookstore, Hongik Bookstore, Sowon Bookstore, Yeonsinnae Bookstore, Gildam Sowon, Gnal Books, In Bookstore, Proust Book, Pulmujil, Red Books, 2sang Book, Bookshelf in the memory, Gongssi Bookstore, Invisible Books, Tong Mun Kwan, Imagine PiPi, Pinokio Bookshop, Veronika Effect, Bookstage, Simji Bookstore, The Book Society, Banban Books, Dasibookshop, Hello Indiebooks, Igot, NOrmal A, Storage Book and Film, Your Mind, Idnbook, Magazine Land, Ongodang Books, Post Poetics, Booksaetong, Hanyang Toonk, 200/20, 5pm Books, Manil Books, Ordinary Bookshop, Yoso, Sunny Books, Eum Books, Thanks Books, Book by Book, Booknpub, Stopfornow, Zimfree. [6] 종로 ()가 Jongno ()ga (큐레이터: 크리스 로, Curator: Chris Ro) ¶ 김동환 Donghwan Kim (KR) 욕망. 본질. 현상 Desire. Essence. Phenomenon, 2015. 책 Book, 기획, 편집. 디자인. 120 x 240 centimeters. ¶ 김욱 Uk Kim (KR) 리사이클링 도 Recycle Module, 2015. 목재와 시멘트, Timber and cement, 40 x 40 x centimeters. ¶ 김정훈 Hoon Kim (KR) 영원한 출구 Eternal Exit, 2015. 금속, Metal, 크기 미정. ¶ 박찬신 Park Chanshin (KR) 호작동 Touting, 2015. 혼합 매체 Mixed media, 가변 크기 Dimensions variable. ¶ 반유정(홍단) Ban Yun-jung (Hongdan) (KR) 새미골 새미 Saemikkeul, 2015. 혼합 매체 Mixed media, 가변 크기 Dimensions variable. ¶ 신덕호 Shin Dokho (KR) 노 코멘트 No Comment, 2015. 1. 천수막 Banner, 300 x 420 centimeters. 2. 책 Book, 37 x 29.7 centimeters. ¶ 안마노 Mano Ahn (KR) 실루엣 Silhouette, 2015. 아크릴에 비닐 레이저 커팅, Vinyl laser cutting on acrylic, 크기 미정. ¶ 오디너리 피플 Ordinary People (KR) 오피 OP, 2015. 명함, 스카이댄서, 에어아치, 자료집, Name cards, Skydancers, Air arch and Document book, 가변 크기, Dimensions variable. ¶ 윤민구 Mingoo Yoon (KR) 오리지널 도시 드로잉 Original Drawing in City, 2015. 네온사인 Neon sign, 3 pieces, 가변 크기 Dimensions variable. ¶ 마빈 리 & 박 소렌슨 Marvin Lee & Erl Park Sorensen (US) 당신의 양심 Your Conscience, 2015. 1. 거울 사인 Mirror, 245 x 100 x 80 centimeters. 2. 신문 거대대 Newspaper stand, 110.5 x 44 x 44 centimeters. ¶ 이순르+김성욱 Lara Lee + Oui Kim (KR) 간판 13 Signage 13, 2015. 비디오 (약 60초) Video loop (approximately 60 seconds), 프로젝션 Projection, 130 x 50 centimeters. ¶ 코너스 Corners (KR) 사장님 싸우자 Sajangnim Fighting, 2015. 혼합 매체 Mixed media, 가변 크기 Dimensions variable. ¶ 콤 COM (KR) 종로 타워 Jongno Tower, 2015. 전기 간판, Electric sign, 크기 미정. ¶ 전재윤 Jae Jeon (KR) 발견된 As Found, 2015. X 배너 X-banner, 180 x 60 centimeters. ¶ 정문정 Moon Jung Jang (KR) 여기, 지금, 그리고 기다림 Here, Now, and Waiting, 2015. 혼합 매체 Mixed media, approximately 60 x 84 x 150 centimeters. ¶ 진정요 Jin Jung (KR) 길항의 도시 City of Antagonism, 2015. 혼합 매체 Mixed media, 가변 크기 Dimensions variable. [7] 책 벽돌 Book Bricks (큐레이터: 최문경, Curator: Moonkyung Choi) ¶ 파주타이포그라피학교 PaTI (KR) 책 벽돌 Book Bricks, 2015. 참여 작가: 김건태, 박기수, 신문호, 이재호 등등, 강소이, 강성지, 곽지현, 김도미, 김소연, 김지은, 김하연, 이은정, 한누리, 홍자선 Participants: Kim Geon-tae, Lee Jae-ok, Park Ki-su, Shin Mideum (Tutors) Han Nuri, Hong Ji-sun, Kang Sim-ji, Kang So-i, Kam So-yeon, Kwak Ji-hyeon, Kwak Jihyeon, Lee Eun-jeong (Students). 혼합 매체, Mixed media, 가변 크기, dimensions variable. ¶ 도시언어유희 Urban Wordplay (큐레이터: 박경식, Curator: Fritz Park) ¶ 김가든 x 스탠다드스탠다드 Kim Garden x StandardStandard (KR) 해시태그 Hashtag, 2015. 천에 매체, Fabric or leather, 가변 크기 Dimensions variable. ¶ 김형철 Hyung-chul Kim (KR) 야행성 문자 Nocturnal Letter, 2015. 판화지에 실크스크린, Silk screen on paper, 24.5 x 51.5 centimeters. ¶ 마이케이 MYKC (KR) 도시 욕망 연대기 The Chronicle of City's Desire, 2015. 비닐봉지 Plastic bag, 6 types, 270~320 x 120~150 centimeters. ¶ 박경식 Fritz Park (KR) 슈퍼 갑 Super Gap, 2015. 혼합 매체 Mixed media, 가변 크기 Dimensions variable. ¶ 박양아 Youngha Park (KR) 야미네옹검 Yaminjeongeum, 2016. 혼합 매체 Mixed media, 가변 크기 Dimensions variable. ¶ 백설희라희 & 케이 Baemin x Kathleen Kye (KR) 배민의룸 Baemin x KYE, 2015. 디지털 프린트 Digital printing, 3 pieces, Dimensions variable. ¶ 스튜디오 잦 Studio Jot (KR) 블랙레터 스왝 Black Letter Swag, 2015. 투명에 채색 Colored wocopull, 1500 x 50 centimeters. ¶ 스팍스 에디션 Sparks Edition (KR) 떠다니는 타이핑 오류 Floating Typing Error, 2015. 풍선, frp, Balloon and frp, 100 x 140 centimeters. ¶ 워너스 Works (KR) 아파트 공동 The Apartment of Name, 2015. 블라스틱 Plastic, 90 x 232 x centimeters. [9] 시티 웰컴스 유 City Welcomes You (큐레이터: 조현, Curator: Hyun Cho / 공동 큐레이터: 심대기+이충호, Co-Curator: Dae Ki Shim+Choong Ho Lee) ¶ 강문석 Gang Moonsick (KR) 1. 문걸이 Door hanger, 22 x 9.5 centimeters. 2. ... 초콜릿, 아이 마스크, Chocolate and eye mask 12.5 x 135 centimeters. ¶ 닐스 클라우스 Nils Clauss (GE) 환영자 Welcomer, 2015. 책 Book, 16 pages, 크기미정. ¶ 두성페이 Doosung Paper (KR) 추가중금(가제) Extra Charge (yet-untitled), 2015. 재료, 크기 미정. ¶ 디자인 메소즈 Design Methods (KR) 1. 환영 유도등, 기성 유도등 Welcome leading light, readymade leading light, 2015. 아크릴, 실크스크린 Acrylic, Silk screen, 500 x 153.5 x 54 millimeters (1 piece), 500 x 600.5 x 54 millimeters (3 pieces). 2. 대중교통 이용 안내 Public Transportation Guide, 2015. 복합매체 설치 (3채널 비디오, 스마트폰 3대) Mixed media installation (three-channel bideo, three smartphones), 가변 크기 dimensions variable. ¶ 마수나가 아키코 Akiko Masunaga (JP) 경과와 관계 Passage_Relation, 2015. Semi-solid form, 22 x 31 x 2 centimeters. ¶ 매슈 니본 Mathew Kneebone (AU) 기계적 시스템 드로잉 Mechanical Systems Drawing, 2015. 종이에 연필 Pencil on paper, 5pieces, 29 x 21 centimeters. ¶ 부르게르 + 슈타델 + 윌시 Burger + Stadel + Walsh (MX, GE, AU) 문제적 The Modular, 2014. 플라스틱(ABS) Plastic (ABS), 가변 크기 Various Size. ¶ 다에 심(신대기) Dae ki Shim (KR) 1. 4 13 44 F 13 FF, 2015. 책 Book, 16 pages, 23.5 x 16.5 centimeters. 2. 가상과 실제의 교차점 Intersecting Point Between Virtuality and Actuality, 2015. 거울에 크롬 Chrome painted mirror, 59.4 x 84.1 centimeters. 2. 오늘 차이나 Morning China, 2015. 타올 Towels, 34 x 80 centimeters. ¶ 심효윤과 김홍 Hyojun Shim & Keith Wong (KR, HK) 1. 가상과 실제의 교차점 Intersecting Point Between Virtuality and Actuality, 2015. 2. 오늘의 도착 Today's Arrivals, 2015. 책 Book, 23.5 x 16.5 centimeters. 2. 서울은 어떻습니까? How Do You Like Seoul?, 2015. 책 Book 23.5 x 16.5 centimeters. ¶ 조현 + 닐스 클라우스 Hyun Cho + Nils Clauss (KR+GE) 플라스틱 환영자 Plastic Welcomer, 2015. 책 Book, 16 pages, 크기미정. ¶ 칼크 크랍 칼크 Small Case Big Night, 2015. 손글자 Pocket safe, 3 pieces, 24 x 16.5 x 4.5 centimeters. ¶ 팀 저즈데이 Team Thursday (NL) 베드 랩 Bed Wrap, 2015. 공예에 날염, 나무딱프 Printed cotton bedsheet and tent stick, 220 x 220 centimeters. [10] 워크숍 – 결여의 도시 A City without () (큐레이터: 민병걸-한국타이포그라피학회의 정책함과, Curator: Byung-geol Min-The Korean Society of Typography Board / 진행: 일상의 실천-권준호+김어진+김경철, Tutor: Everyday Practice-Kwon Jun-ho+Kim Eur-jin+Kim Kyung-shul) ¶ 강민정 Kang Min Kyung (KR) 익숙한 도시 Familiar City, 교육이 사라진 도시 Booboisie City, 2015. 1. 피켓 Picket 42 x 59 x 170 centimeters. 2. 바리케이드 Barricade 41 x 150 x 90 centimeters. ¶ 권영찬 Kwon Youngchan (KR) 금욕 도시 Ascetic City, 결여 도시 Men Deficiency City, 2015. 비디오 Video, 60 seconds. 포스터 29.7 x 42 centimeters. ¶ 쑤지아오 Yeji Qwon (KR) 4인 도시: 플랙 Sex City, 2015. 천, 실, 나무 Fabric, yarn and wood, 120 x 240 centimeters. ¶ 김리원 Kim Ri Won (KR) 숨김의 도시 Hiding City, 2015. 목재, PVC 골판지, 아크릴, 천수막 Timber, PVC corrugated paper, acrylic and banner, 4 pieces, 100 x 100 x 220 centimeters. ¶ 김소희 Sohee Kim (KR) 방역 도시 Quarantine City, 2015. 혼합 매체 Mixed media, 가변 크기 dimensions variable. ¶ 김태호 Kim Taeho (KR) 어긋난 시간의 도시 A City, Not in Sync, 상처의 도시 Wounded City, 2015. 1. 천수막 실사 출력 banner, 3 pieces, 크기미정. 2. 실크스크린 Silk screen on paper, 30 x 42 centimeters. ¶ 도면경 Do Yeon Gyeong (KR) 종이 도시 Paper City, 2015. 혼합 매체 Mixed media, 가변 크기 dimensions variable. ¶ 박수현 Park Su-hyun (KR) 무예술의 도시 No Art City, 2015. 책 포스터 Book Poster, 8 pieces, 594 x 841 centimeters. ¶ 송민재 Song Min Zae (KR) 기다림이 없는 도시 No Wait City, 2015. 1. 비디오 Video, 3 minutes 21 seconds. 2. 디지털 인쇄 digital printing 18 x 18 centimeters. ¶ 윤진 Yoon Jin (KR) 무념의 도시: 생각이 사라진 도시 Impassive City: A City Free from Thoughts, 2015. 시트지 Vinyl sheet, 가변 크기 dimensions variable. ¶ 윤충근 Yun Chunggeun (KR) 의문이 사라진 도시 No Doubt City, 2015. 혼합 매체 Mixed media, 가변크기 dimensions variable. ¶ 이경진 Lee Kyung Jin (KR) 최종 도시 Final City, 2015. 1. 비디오 Video, 8 minutes, 도시 모형 Model of a city 90 x 90 x 30 centimeters. ¶ 장광석 Gwang-Seok Jang (KR) 그럴듯한 도시 Plausible City, 2015. 종이에 인쇄 Print on paper, 24.5 x 17.1 centimeters. ¶ 전다운 Dawoon Jeon (KR) 무언의 도시 Silent City, 2015. 1. 비디오 Video, 60 seconds. 2. 반투명 필름지 Translucent film sheet, 200 x 60 x 60 centimeters. ¶ 홍동오 Hong Dong-oh (KR) 메갈로폴리스 Megalopolis, 2015. 혼합 매체 Mixed media, 가변 크기 dimensions variable. [11] 도시문화 르포르타주 City Letter Reportage (리포터: 유지원, 구테홈-오윤 크원-세빈 양, Reporter: Jiwon Yu, Gutefom-Ohyun Kwon+Sebine Yang) [12] 작가 참여형 프로젝트 Artist participatory project ¶ 제로랩 Zero Lab (KR) 전시공간 The exhibition spaces. Exhibition space project, 2015. ¶ 강이룬 E Roon Kang (KR) 타이포잔치 웹 사이트 Typojanchi Website, www.typojanchi.org, 2015. 오프닝 퍼포먼스 Opening performance, 2015. ¶ 레벨나인 Rebel 9 (KR) 동-서-남-북, 도시 나침반 N-S-E-W, CITY COMPASS, 2015. 모바일 어플리케이션 Mobile Application (iOS), 가이드 Guide, 2015. ¶ 다퍼르투토 스튜디오 Dappertutto Studio (KR) 타이포그래피 플레이, 개찬식 퍼포먼스 Typography Play, 개관식 퍼포먼스 Opening performance, 2015 ¶ 조 놀공 Joe Nolgong (KR) C()T() 가이드 C()T() Guide, 2015. ¶ 미디에이투스 x 신신 Mediabus x Shinshin (KR) 타이포잔치 뉴스레터 프로젝트, 1~5호 Typojanchi Newletter Project, issue 1~5, 2014~2015. 윤전 인쇄 Rotary printing, 39 x 26.5 centimeters. ¶ 캡션 포스터 디자인 A0 사이즈의 디자인: 성영은 Youngeun Sung 이다은 Da Eun Lee. ¶ 타이포잔치2015 총감독: 김경선, Director: Kyungsun Kymn.

Daniel Eatock
UK

캡션 포스터 **CAPTION POSTER** 이 포스터의 개념은 원래 뉴욕, Artists Space에서 열린 건축 전시회에서 대니얼 이톡에 의해 만들어진 *Infotecture*라는 작업에서 왔다. "모든 전시물의 제목, 서문, 작품설명 등이 담긴 캡션 정보는 A1페이지 한면을 채우도록 디자인되었다. 이 포스터는 각 작품 옆에 배치되어 함께 전시되었다. 영어�에 작품에 해당하는 캡션글을 제외한 다른 정보는 모두 손으로 직접 지워놓았다." 이 버전의 포스터는 동일한 방법론을 가지고 타이포잔치 2015 전시판에 참여하는 작가들의 이름을 설명글로 만들었다. ¶ 대니얼 이톡 Daniel Eatock (UK) 캡션 포스터 *Caption Poster*, 2015. 포스터 Poster, 1189 x 841 millimeters. **[1]** 본 전시 Main Exhibition ¶ 국동환 Dengwan Kook (KR)

78

하준수는 영화와 영상 디자인, 시각예술을
오가며 다양한 매체로 작업하고 있으며, 국내외
영화제와 전시를 통해 비디오아트와 실험 영화,
다큐멘터리를 선보이고 있다. 최근 영상과
뉴미디어가 융합된 미디어 파사드 및 인터랙션
영상 제작 연구도 활발히 진행하고 있다.
2005년 외규장각 의궤 반환 문제를 다룬 장편
다큐멘터리 《꼬레엥 2495》로 제10회 부산
국제영화제에서 최우수 한국 다큐멘터리상인
운파펀드를 수상했으며, 2011년
《열두 풍경》으로 제7회 서울 국제실험영화제
최고상인 후지 어워드를 수상했다. 2005년부터
국민대학교 조형대학 영상디자인학과에
재직 중이다.

한국

도시에는 많은 것들이 켜켜이 쌓여 있다.
인공 환경을 이루는 물질들은 물론 공간, 시간,
기억, 감정처럼 손에 잡히지 않는 역사의
얼개로 도시는 충전되어 있다. 모든 사람들은
아니지만 전 세계의 많은 사람들이 이런
도시에서 저마다 삶의 모양을 만들다가
사라진다. 그리고 그 흔적은 또다시 도시에
쌓인다. 문자에도 많은 것들이 담겨 있다.
기표, 기의의 자동 기술적 용어로 설명하기
부족할 만큼 많은 것들이 담겨 있는데, 역시
사람들은 이 문자에 기대어 살다가 떠난다.
도시와 문자 덕분에 우리 삶이 '문화적'
혹은 '문명적'인 꼴을 갖추고 있지만, 그것은
일면 구속을 자청한 문화, 문명일지도 모른다.
공간에 구속되고 관념에 구속된 삶. 그래서
타인과 삶을 공유하는 행복을 누릴 수도
있지만, '인간(人間)'이 아닌 '존재(存在)'로
잠시나마 자신을 확인할 수 있는 순간은
도시와 문자로 둘러싸인 삶 안에서는 너무나
짧기만 하다. 본질이 서글퍼서 대신 '지혜'라고
부르는 도시와 문자의 이 구속을 떠나는
순간은 그래서 행복하기만 하다.

지혜를 떠나며
디지털 비디오, 4k, 60분, 2015

Ha Joonsoo

79

Ha Joonsoo has worked with various
media such as a film, moving image
design and visual art. He shows
his video art, experimental film work,
and documentary work at domestic
and international film festivals
and exhibitions. Recently, he has been
actively at work on the media facade
which is a combination of moving
images, new media, and interactive
moving image research pieces. He was
awarded the best Korean documen-
tary prize, Unpa-fund at the 10th Pusan
International Film Festival with
a feature documentary, *Coréen2495*,
which deals with the return of
Oegyujanggak Uigwe, reinstating royal
Korean archives from France in 2005.
In 2011, he won the Huji Award,
the first prize of Seoul International
Experimental Film Festival with *Twelve
Scenes*. Since 2005, he has been
working for the Entertainment Design
Department at Kookmin University.

Korea

In a city, many things are piled up.
A city is charged with not only all the
materials composing an artificial
environment, but also with uncatchable
historical structure like space, time,
memory, and emotion. Not all citizens
of the world, many people live in this
kind of city, make their own life
patterns and disappear. The traces are
piled up and repeated again in the city.
In typography many things are
contained; signifier and signified and
too many things to explain even with
automatic descriptions, people also live
with typography and leave from it.
Thanks to cities and typography, our
lives can be "cultural" or "civilized,"
in some ways it could be self-restricted
culture and civilization. We can feel
the happiness with a life of restriction
by space and common sense
sharing with other people. However,
it is too short to recognize myself
as an "existence" not a "person" in this
city surrounded by the city and
typography. Therefore, the moment to
leaving this city and typography
calling "wisdom" would be a real joy
for us.

Leaving the Wisdom
Digital video, 4k, 60 minutes, 2015

Ha Joonsoo
Korea

82 2002년 다니엘 올손과 요나스 토포소가
공동 설립한 리서치 앤드 디벨럽먼트는 다양한
작가, 건축가, 큐레이터, 평론가, 미술관
및 문화 기관과 협업하고 있다. 대니얼 이톡의
말에 따르면 그들은 "게으르진 않지만
그렇다고 너무 열심히 일하지도 않는다.
마치 떠벌리지 않고도 많은 말을 할 수 있는
교양 있는 사람처럼, 효율을 추구한다.
날카롭게 벼려진 연필로 스윽 직선을 긋듯,
설정된 목표를 위한 매우 정교하고 명쾌한
해법을 제시한다. 여러 톤의 빨간색과 회색이
섞여 있어도 그들은 항상 올바른 색을
골라낼 줄 안다. 물론 주관적인 판단이겠지만,
그 결과물은 무게감 있는 객관성으로
가득하기 때문에 보는 사람으로서는 옳은
판단이라고 믿을 수밖에 없다."

Research and Development

Sweden

83 "Research and Development are not lazy
yet avoid doing very much. Like
a well-educated person who can say
a great deal without saying very much,
they employ an economy of means.
A straight line drawn freehand using
a pencil with a sharp point, a definite
solution, fixed with purpose and
precision, very specific. There are many
reds and many tones of gray, they
always select the exact right one. This is
subjective, but the results resonate
with a purposeful authoritative
objectiveness that leaves the viewer in
no doubt they made the right choice."
— Daniel Eatock, excerpt from *Book*,
published by Eastside Projects as part of
Book Show, 2010

〈어제의 뉴스〉는 2002년 6월부터 2015년 10월 사이 리서치 앤드 디벨럽먼트가 디자인한 모든 책과 카탈로그, 소책자가 실려 있는, 일종의 목록이다. 모든 작업은 이번 타이포잔치를 위해 실제 크기로 복제되었다.

어제의 뉴스
신문, 52×37.5cm, 2015

Yesterday's News is an inventory of all books, booklets and catalogues designed by Research and Development ranging from June 2002 to October 2015. All the works are reproduced in actual size for *Typojanchi 2015*. To order your own copy, please visit Newspaper Club (www.newspaperclub.com).

Yesterday's News
Newspaper broadsheets, 52×37.5cm, 2015

Research and Development
Sweden

도시는 거주자들의 필요와 욕망이 반영된
구조물이다. 이는 결코 최종 형태에
도달할 수 없으며, 새로움과 낡음, 질서와
혼돈이 섞이며 끊임없이 변화한다.
사람들은 도시에 적응하기 위해 효율적으로
작동하는 시스템을 필요로 하며, 대개
그 시스템이 정한 지침에 순응해 살아간다.
리서치 앤드 디벨럽먼트는 사람들에게
익숙한 대기 행렬 시스템을 활용해 이러한
체계에 개입한다. 전시장에 놓인 설치물에서
관람객들은 익숙하지만, 어딘가 이상한
줄서기 시스템과 마주친다. 함께 설치된
텍스트는 관객을 일견 무의미하고
부조리한 상황으로 이끌며, 맹신과 복종을
요구하는 권위적인 공공 시스템을 돌아보는
기회를 제공한다.

어찌 되었던 — 바보 아니면 멍청이
혼합 매체, 가변 크기, 2015

The city is a structure whose character
is shaped in tune with the needs
and desires of its inhabitants. It never
reaches a final form but is in constant
change — a mix of the old and the
new, of order and chaos, of things that
work and things that don't. In this
environment of continuous
transformation, citizens are in need of
well-functioning systems in order
to function efficiently, to work, and to
feel secure.

Research and Development focused on
the authoritative experience such
as systems transmit in public places.
By employing a familiar everyday
object — the common and well-known
queue management system — they
wanted to challenge people's habitual
patterns which are so difficult to
break. Most of us tend to follow
instructions as prescribed. By installing
the system in irrational formations,
the visitors are encouraged to follow
a playfully tracked path. Texts play
a key role in directing the visitor
beyond preconceived expectations.
Through a careful play with semantics,
they aim to put the visitor in awkward,
paradoxical or seemingly meaning-
less kafkaesque situations that give rise
to a kind of understated humor and
awareness of the absurd. Strange,
embarrassing or silly situations that
arise from an impulsive behavior
based on blind faith and obedience.
The purpose of the intervention
at Culture Station Seoul 284 is to invite
the audience into a playful, per-
formative, sculptural piece and give
opportunity to reflect over their own
automatical responses in authoritative
public situations. This work's goal is
to raise the audience awareness of
the visual language of the city with use
of an underlying laconic wit.

One way or Another —
Fools and Idiots
Mixed media, dimensions variable,
2015

Research and Development
Sweden

산드라 카세나르는 암스테르담에 거주하는
그래픽 디자이너이다. 2007년 아른험의
베르크플라츠 티포흐라피를 졸업한 그녀는
바르트 더바에츠와 협업한 〈성공과 불확실성〉
프로젝트로 네덜란드 디자인 어워드 후보에
올랐으며, 작가인 에드워드 클라이데즈데일
톰슨의 책 《마치 입구가 저쪽인 듯》은
2013년 최고의 북 디자인에 선정되었다.
더 뉴 인스티튜트, 핏 즈바르트 인스티튀트,
뷔레아우 위로파 등의 기관과 수년간
작업해온 그녀는 자신의 스튜디오를 운영하며
정규적으로 로테르담의 빌럼 더코닝
아카데미에서 그래픽을 가르치고 있다.

바르트 더바에츠는 암스테르담에 거주하는
그래픽 디자이너이다. 2006년 이래 W139,
데 아펄, 뉴 인스티튜트, 암스테르담 펀드 등의
문화예술 기관과 일하고 있으며, 최근
오스트레일리아 그룹 토털 컨트롤의 음반
《전형적 체계》를 디자인했다. 2011년
산드라 카세나르와 함께 카이로를 방문해
포스터 연작 〈성공과 불확실성〉을 진행했다.
루스탄 쇠데를링과 함께 1년에 두 번
발행되는 팬진 《어둡고 사나운》을 쓰고
편집하고 있으며 암스테르담의 헤릿 리트벌트
아카데미와 헤이그의 로열 아카데미에서
학생들을 가르치고 있다.

산드라 카세나르 + 바르트 더바에츠, 토마스 라르

네덜란드

토마스 라르는 네덜란드의 그래픽
디자이너이다. 열정적으로 동시대의 독창적인
시각적 해결책을 모색하는 그의 작업은
출판과 책, 시각 아이덴티티를 비롯한 다양한
인쇄물의 형태로 나타나곤 한다.

Sandra Kassenaar lives in Amsterdam
where she runs a small graphic design
studio. She graduated with an MA from
the Werkplaats Typografie in Arnhem
in 2007. She was nominated for the Dutch
Design Award for the project *Success
and Uncertainty* (in collaboration with
Bart de Baets) and in 2013 the book,
As If An Entrance Is Over There, for artist
Edward Clydesdale Thomson was
selected as one of the Best Verzorgde
Boeken 2013 (Best Books 2013). Over
the years Sandra has worked for
The New Institute, Piet Zwart Instituut,
Kunsthuis Syb Maress and Bureau
Europa. Besides running her own studio,
Sandra regularly teaches at the graphic
design department of the Willem
De Kooning Academy in Rotterdam.

Sandra Kassenaar + Bart de Baets, with Tomas Laar

Netherlands

Bart de Baets is an Amsterdam based
graphic designer. Since 2006, he has
been working for various cultural clients
such as W139, de Appel, The New
Institute, Amsterdam Fund for the Arts,
Paradiso, and events as *The Weight
of Colour* and *A New Divide?* Recently,
Bart designed the record sleeve for
Australian noise band Total Control,
titled, *Typical System*. In 2011, him and
Sandra Kassenaar traveled to Cairo
where they produced *Success and
Uncertainty*, a poster series that was
shown in the Amsterdam art book shop
San Serriffe a year later. With Rustan
Söderling he writes, edits and designs
Dark and Stormy, a fanzine that appears
twice a year. Bart teaches at the Gerrit
Rietveld Academy in Amsterdam
and at the Royal Academy in The Hague.

Tomas Laar is an independent, Dutch
graphic designer. He is passionate about
design and always looking for original
and contemporary visual solutions.
His work manifests itself around print
and typography by means of publica-
tions, books, visual identities and other
various printed matter.

Sandra Kassenaar + Bart de Baets, with Tomas Laar
Netherlands

하나의 아이디어가 디자이너의 컴퓨터를 떠나, 가령 트럭 뒤에 붙을 때 어떤 일이 벌어질까. 산드라 카세나르와 바르트 더바에츠는 그들이 발견한 도시의 타이포그래피를 집으로 가져간다. 여느 예술가나 디자이너들이 그러하듯, 그들로부터 영감을 얻길 바라면서 말이다. 그리고 그것을 흰 벽에 이리저리 붙이며 레이아웃을 시도한다. 실제 크기와 똑같이 구현된 이미지들은 때로 디자이너들에게 문제를 일으키는, '영감'과 이런저런 관계를 맺는다. 그것은 진부한 카피와 적절한 해결책 사이를 떠돌며 여러 방식으로 변주된다. 그런데 과연 영감이라는 게 뭘까?

사례 모음 그리고 남겨진 것들
방수포 커팅, 가변 크기, 2015

Being surrounded by letters and images from existing graphic languages makes that when visiting places the usual touristic sights aren't our main priority. Artists, designers — or just the two of us — look at the things around us and store 'em, in the hope they inspire our design and art work back home in the studio. For the exhibition we will take home a selection of these physical urban typographic discoveries and make an attempt to lay them out on a white wall. What happens when an idea leaves a designer's computer and is printed on backs of trucks — for example — is a question that inspired the piece we will present at the *Typojanchi 2015*. It's a work in which the actual size of things stands for the sometimes problematic relation with inspiration. Inspiration is confused with plain old copying, the matter of finding ways of appropriating it, one way or the other is an issue worth pondering over.

A collection of examples and left-overs
Tarpaulin cut outs, dimensions variable, 2015

Sandra Kassenaar + Bart de Baets, with Tomas Laar
Netherlands

국동완

한국

서울대학교에서 시각디자인을 전공하고 영국 캠버웰 칼리지 오브 아트에서 북아트로 석사 학위를 받았다. 꿈의 기록을 작업의 주요 소재로 삼으면서 글자의 정확하면서도 모호한 성질을 책 작업, 드로잉, 조각, 설치, 영상에 이르는 다양한 매체로 시각화하고 있다. 2008년, 런던 예술대학의 '베스트 12 기대주'에 선정되어 《미래의 지도 '08》 전시에 참여했으며 2011년에는 갤러리 팩토리의 '떠오르는 작가 쇼' 작가로 초대되어 첫 번째 개인전을 가졌다. 2012년에는 스코틀랜드의 글렌피딕 아티스트 레지던시에 최초의 한국 대표로 선정됐다.

국동완의 '글자 드로잉'은 글자의 형태를 따르거나 무시, 혹은 변형하며 손이 즉각적으로 그려내는 심상을 발견하는 작업이다. 텍스트의 표피에 들러붙어 작가의 내면과 외부가 곤죽이 된 채 드러내는 어떤 풍경들은 늘 빤한 예상을 빗나간다. 이 작품은 가수 김목인의 2집 수록곡 〈대답 없는 사회〉에서 발췌한 가사를 바탕으로 한다. "대답을 못 들은 사람들이 길 위에 나와 있네 / 추운 날씨에도 대답을 들으러"로 시작되는 노랫말이 드러내줄 또 다른 광장의 풍경을 기대한다.

대답 없는 사회
종이에 색연필, 77×52 cm, 2015

Kook Dongwan

Korea

Kook Dongwan studied graphic design at Seoul National University and graduated with an MA Book Arts from the Camberwell College of Arts. Her main subject is the dream documentation and she visualizes the letter's accurate and ambiguous characteristics with various media; book works, drawing, sculpture, installation, and a video. In 2008, she was nominated as "The Best 12 New Talents of University of the Arts London" and participated in the exhibition, *Future Map '08*. In 2011, Gallery Factory invited her for the "Emerging Artist Show" and she had the first solo-exhibition. In 2012, she was chosen as the first Korean representative artist for the Glenfiddich Artist Residence in Scotland.

Kook Dongwan's "Letter Drawing" is a work which finds an instant image made with hands by following, ignoring, or modifying letter forms. Some landscapes which are attached to the surface of text, mixed with the inner and outer side of the artist, shows something unexpected. This piece is based on the lyrics from Kim Mokin's second album piece, *Society With No Answer*. It begins with, "People who haven't received the answer are on the street/ To receive the answer even in the cold weather." We would see a different scene of the plaza with this.

Society With No Answer
Colored pencil, 77×52 cm, 2015

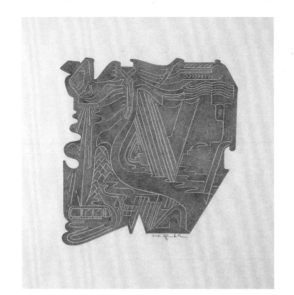

한복 같은 샤워 가운
한지에 흑연, 41×37cm, 2012

Vinyl Notice
한지에 흑연, 46×38cm, 2012

Around #1
종이에 색연필, 75×52cm, 2013

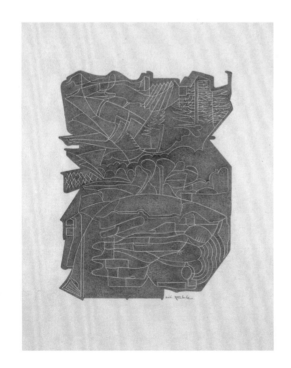

Korean Showergown
Graphite on hanji, 41×37cm, 2012

Vinyl Notice
Graphite on hanji, 46×38cm, 2012

Around #1
Colored pencil, 75×52cm, 2013

Kook Dongwan
Korea

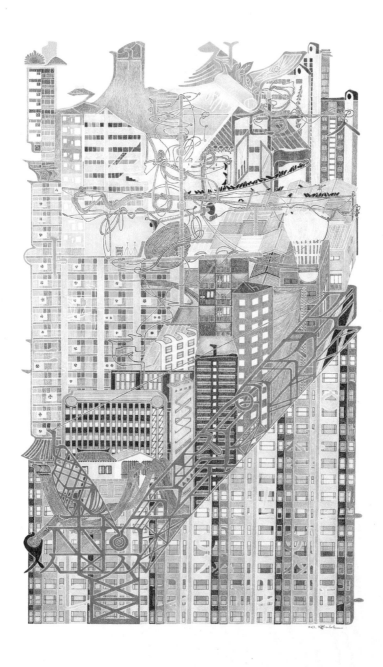

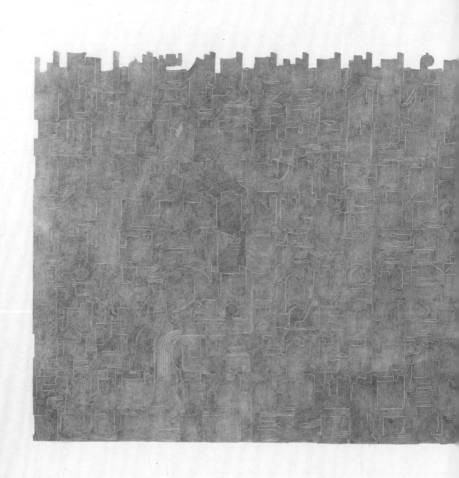

Mindful Document
Graphite on hanji, 100×196 cm,
2010

Kook Dongwan
Korea

98

한국

스톡홀름에서 디자인 스튜디오를 운영하는 조규형은 타이포그래피와 일러스트레이션, 텍스타일과 가구 디자인 등 다양한 상업 및 비상업 영역을 오가며 활동한다. 타이포그래피적 접근과 동서양의 관점이 결합된 그의 디자인 결과물은 대중과 매체에서 큰 관심을 받고 있다. 그래픽 디자이너로서 그는 이러한 다학제적 프로젝트를 통해 그래픽디자인 개념을 확장시킴과 동시에 다양성을 넓히는 데 긍정적인 자극을 주고자 한다.

조규형은 도시를 동시대 객체 간의 사건을 위한 무대로 보고, 문자와 사용자의 상호작용이 빚어내는 해프닝을 시도한다. 그는 우리의 이야기와 모습을 담은 한글 그림 서체 100종과 로만 알파벳 50종을 공개하고, 키보드를 누르는 장단에 따라 문자의 형태와 조합이 '변신'하도록 사용자에게 역할을 부여함으로써 '기록하는' 문자에서 '경험하는' 문자로의 진화를 시도한다. 전시장은 '한글과 로만 알파벳' 그림 서체를 등장인물로 하는 한 편의 연극 무대로 구성된다. 작가는 그림 서체가 타이핑 장단에 따라 다양한 장면으로 등장하는 실시간 퍼포먼스를 모니터로 선보이고, 각기 다른 성격과 이야기를 담은 글꼴들을 100권의 서체 견본을 통해 소개하고, 서체를 공간에 캐릭터로 시각화한 오브제를 보여준다. 이를 통해 문자를 새롭게 조명하고, 열린 발전 가능성을 가진 그림 문자로서, 그리고 현 도시의 문화를 담아내는 시각언어로서 인식할 수 있는 기회를 제공한다.

해프닝(도시의 그림 서체)
혼합 매체, 가변 크기, 2015

Cho Kyuhyung

99

Korea

Cho Kyuhyung runs his own design studio based in Stockholm. He has incorporated both a typographical approach and an eastern/western perspective into various design fields such as typography, illustration, textile and furniture design for both commercial and non-commercial contexts, which resulted in the creation of new and unexpected design solution, receiving tremendous attention from the public and the media. Kyuhyung defines himself as a graphic designer while he believes that his multi-discipline projects based on typographical approach will contribute to the expansion of the concept of graphic design as well as becoming a positive stimulus in the diversification of graphic design.

Cho Kyuhyung wants to make "Happening" arise from the interaction between human and types while seeing CITY as a stage for performers in the present age. He introduces 100 different new Hangul pictograph fonts that are incorporated with the current lifestyle over the world. Moreover, he attempts to demonstrate the development of typography, from strictly being functional to being experienced, and experiments an interactive communication with the audience by encouraging the user to transform the shoe and composition of the fonts depending on one's rhythm of typing on the keyboard. The exhibition space is constructed as a stage of a play, which adopts pictorial Hangul and Roman alphabet font letters as its characters. The typography is introduced through a live performance showing the various arrangements of the characters based on the speed of input, and each character is presented through 100 font specimen books. He will present 14 Hangul consonant-objects made of clay. The pictograph font project sheds a new light on Hangul and Roman alphabet through his unique approach to visualize typography, and offers an opportunity to perceive types as a pictographic character of an open development as well as a visual language embodying the culture of the city.

**Happening
(Pictograph Font in the city)**
Mixed media, dimensions variable, 2015

Cho Kyuhyung
Korea

ㄱㄴㄷㄹ
ㅁㅂ
ㅈㅊㅋㅌ
ㅍㅎㅑ
ㅓㅎㄹㅣ

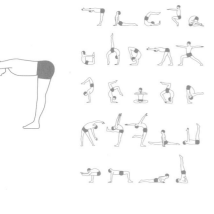
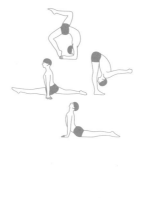

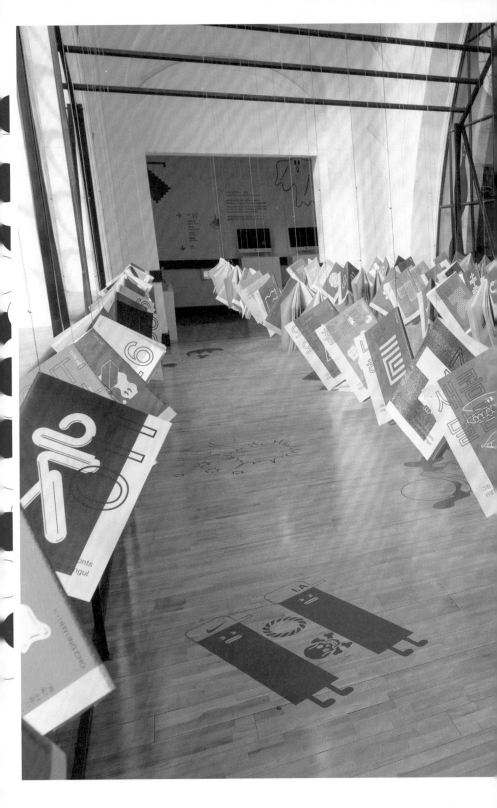

Cho Kyuhyung
Korea

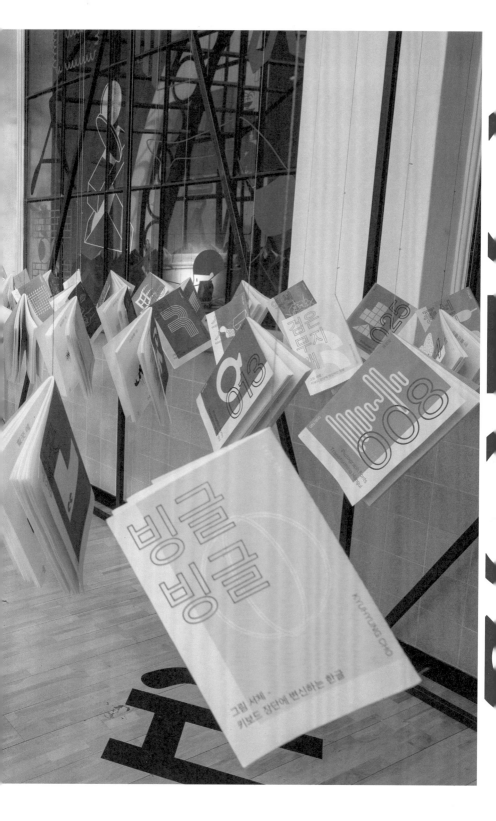

조현열

104 조현열은 서울에서 활동하는 그래픽
디자이너이다. 단국대학교와 예일대학교에서
그래픽디자인을 공부했으며 2009년 헤이조
스튜디오를 설립했다. 작가와 출판사,
예술 기관 등과 함께 일하는 한편 대학교에서
그래픽디자인과 타이포그래피를 가르치고
있다.

Joe Hyounyoul

Korea

105 Joe Hyounyoul is a Seoul-based
graphic designer. After studying Visual
Communication Design at Dankook
University, in Seoul, he completed his
MFA in Graphic Design from Yale
University, in 2009. Since establishing
the independent studio Hey Joe in 2009,
he has worked for artists, publishers,
curators, and cultural institutions.
He currently teaches Graphic Design and
Typography class in Seoul, Korea.

Korea

조현열은 매일 아침 사무실 바닥에 떨어진 전단지를 주어 한곳에 모아둔다. 이런 행위가 아침마다 반복되면서 그는 그것들을 유심히 살펴보기 시작한다. 대출, 배달 음식, 아파트 오피스텔 분양, 대리 운전 등, 전단지와 현수막들. 그것들은 천박하고, 반복적이고, 요란하고 거칠다. 그는 매일 쏟아져 나오는 거리를 둘러싼 전단지와 현수막의 언어와 기호, 색상을 보면서 인상을 찌푸리기도 하지만, 동시에 그것들의 조합에서 흥미로운 구성을 발견한다. 그 구성은 집단과 개인의 욕망의 도구로 작동한다. 조현열에게 그것들은 언제나 언어가 전달되기 전 색상과 형태로 먼저 인식된다. 전단과 현수막에서 글자를 추출하고 기호와 색상 그리고 구성에 집중한 이 작업은 언어가 사라진 도시의 전단지와 현수막에서 반복되는 형태와 색상 패턴의 새로운 구성에 대한 탐구라 할 수 있다.

CT 코드 연작
CT3220806
CT3657714
CT245140324210648
CT2550416009605
CT01097817891
CT031448595901053361200
CT01094669924
CT5001044768010
오프셋 프린트, 8점, 각 70×100 cm, 2015

Joe Hyounyoul picks up flyers on his office floor every morning and gathers in one place. Repeating this, he starts to observe flyers and banners of loan, delivery foods, selling apartments and officetels, chauffeur service very closely. They are cheap, repeating, flashy and wild. Watching these, he feels uncomfortable but finds something interesting in their combinations. The combination works as a tool of communities and people's desire. For the artist, they are recognized as colors and forms before meaning as words. He extracts the letters from the flyers and banners, concentrates on making new combinations with these signs, colors, and forms. This would be the exploration of new compositions with repeating forms and color patterns in the flyers and banners of this city where the letters disappeared.

CT Code Series
CT3220806
CT3657714
CT245140324210648
CT2550416009605
CT01097817891
CT031448595901053361200
CT01094669924
CT5001044768010
Offset printing, 8 pieces, each 70×100 cm, 2015

Joe Hyounyoul
Korea

Joe Hyounyoul
Korea

다이니폰 타입 조합

110

1993년 히데치카 이지마와 츠카다 테츠야가 만든 타이포그래피 그룹 '다이니폰 타입 조합'은 글자의 형태를 해체, 결합, 재구축한 유희적인 타이포그래피를 통해 실험적인 타이포그래피를 추구한다. 런던, 바르셀로나, 도쿄에서 전시를 가졌으며 싱가포르, 홍콩, 한국을 비롯해 세계 여러 나라의 전시에 참여했다. 2003년 바르셀로나에서 열린 10주년 기념 전시와 함께 모노그래프《글자 카드 놀이 책》을 출간했으며 2014년 10월 "타입의, 타입에 의한, 타입을 위한 사이트"인 '타입.센터'를 론칭했다.

일본

우리를 둘러싼 도시는 늘 타이포 그래피라는 옷을 입고 있다. 이러한 도시에서 문자가 모두 사라진다면 어떤 모습일까. 다이니폰 타입 조합은 문자가 제거된 도쿄와 서울의 모습을 나란히 배치한다. 그 옆에는 영상과 함께 녹음된 반주가 흘러나온다. 관람객들은 목소리가 사라진 반주를 들으며, 특징이 사라진 생경한 도시 풍경과 만나게 된다.

' '없는 미래는 없다(서울/도쿄),
월 포스터(2점, 각 240×350 cm),
영상(4분), 2015

사진 도움: 양도연

Dainippon Type Organization

111

Hidechika and Tsukada Tetsuya set up an experimental typography group called Dainippon Type Organization in 1993, and have been pursuing new ideas of typographic characters by playfully deconstructing, recombining and restructuring letterform. They have held solo exhibitions in London, Barcelona and Tokyo, and participated in group exhibitions around the world, including in Singapore, Hong Kong and Korea. Their monograph, Type Card Play Book, was published in 2003 to accompany a ten-year anniversary exhibition in Barcelona. In 2014 October, launched "Site of the type by the type for the type", "type.center."

Japan

The city surrounding us has always been wearing typography. Dainippon Type Organization also continues to work around the typography. If this character is gone from the world, what world would it become? In 2005, the Dainippon Type Organization has produced works that were left off the characters from the city of Tokyo. After 10 years, this time they leave off the letter from the city of Seoul in the same way. When Seoul and Tokyo are next to each other without letters, what would it really look like? This installation, also includes Karaoke video that was made for this. Karaoke without vocal accompaniment, is also like a city vanished in character.

No Future Without " "
(Seoul/Tokyo)
Wall poster (2 pieces, each 240×350 cm) and film (4 minutes), 2015

Photography Assistant:
Yang Doyeon

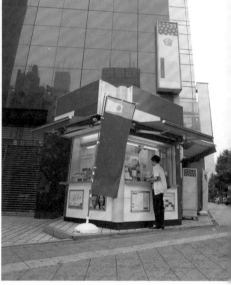

Dainippon Type Organization
Japan

Dainippon Type Organization
Japan

일본

1979년 오사카에서 태어난 하라다 유마는 슈세이 건축 아카데미를 졸업하고 교토 세이카 대학 예술학부에서 건축을 전공했다. 이후 인터미디엄 연구소(IMI)에서 4년간 일한 그는 2003년 신이치로 마스이와 크리에이티브 유닛 아크벤터를, 2007년에는 UMA/디자인 팜을 설립하고 책과 그래픽, 전시 디자인 등의 일을 하고 있다. 2005년부터 교토 예술디자인 대학에서 초빙 교수로 학생들을 가르치고 있다. 공저로 《관계적 투어리즘》(세이분도 신코샤, 2014)이 있다.

1988년 지바 현에서 태어난 이다 쇼헤이는 무사시노 미술대학교에서 공부했다. 현재 프리랜서 디자이너로 일하며 책, 잡지, 전시를 비롯해 공간 디자인까지 폭넓은 영역에서 활동하고 있다. 바다와 도시를 오가며 가을에는 부업으로 꽁치를 굽거나 군고구마 집에서 일을 배우기도 한다. 잡지 《CYAN》에 〈통조림과 체조〉라는 제목으로 글을 연재하고 있다.

Yuma Harada + Shohei Iida

Japan

Yuma Harada was born in 1979 in Osaka. He enrolled as an architecture major in the design course of Kyoto Seika University's art department after graduating from Shusei Architectural Academy in 2000. He also enrolled as part of the seventh batch of students at the Inter Medium Institute (IMI) after finishing university in 2002, remaining there for 4 years. Yuma launched the creative unit Archventer in 2003 with Shin-ichiro Masui. In 2007, he established UMA/design farm, designing books, graphics, exhibitions and so on. He began working as a part-time lecturer at Kyoto University of Art and Design in 2005, and also acts as director of CRITICAL DESIGN LAB from 2008 to 2012, DESIGNEAST director from 2009, GALLERY 9.5. from 2011, design studio ZZZ, and Setouchi Triennale 2013 (Hishio no Sato and Sakate Port Project) from 2013, Art Shodoshima Teshima 2014 (Hishio no Sato and Sakate Port Project). Yuma is a guest professor at the Department of Spatial Design, Kyoto University of Art and Design, and advisor of Good Job! Center from 2015. He also a co-author of *Relational Tourism* (Seibundo Shinkosha, 2014).

Shohei Iida was born in 1988 in Chiba, Japan. Now, he lives and works in Tokyo. He studied at Musashino Art University. As a freelancer designer, he is working in a broad areas including a book, magazine, exhibition and space design. He is between a city and the sea, grills mackerel pike and bakes sweet potato as a side job in the fall. He publishes a column named, "Can and Gym" serially in the magazine, *CYAN*.

도시에서는 무언가 계획되고, 유통되고, 지속되고, 점차 사라지는 순환 현상이 지속적으로 발생한다. 하라다 유마와 이다 쇼헤이는 도시와 도시를 둘러싼 환경 사이에 생기는 틈새에서 산발적으로 발생하는 순환의 과정을 관찰하여 특정 형태가 되기 직전의 모습, 평소에는 간과하기 쉬운 것들을 관람객들에게 제시한다. 익숙한 일상 속에 숨어 있는, 바로 "지금 우리가 가진 것"들을 골라내 이를 교환함으로써 도시와의 대화를 시도한다.

하라다 유마
'개성원리'와의 대화:
Hue Inks / Hue Images / Hue Texts
혼합매체, 가변 크기, 2015

Yuma Harada and Shohei Iida focus on the designs created as the result of a city and the phenomenon that seems to connect their surrounding environment, then display the process they have experimented repeatedly. In a city, there is always something being planned, distributed, being maintained then gradually fading away. Such circulation is occurring sporadically. They observe that space between a city and an environment, also before and after each process. Then they admire the last-minute figure before it becomes a certain form and the things that probably used to have a shape, and believe that shedding a light on them would make something that has been overlooked to rise up again. They are trying to converse with an approachable city by picking up and exchanging exactly "what we have now" hiding in our daily lives.

Yuma Harada
Dialogue with "heccéité":
Hue Inks / Hue Images / Hue Texts
Mixed media, dimensions variable, 2015

Yuma Harada + Shohei Iida
Japan

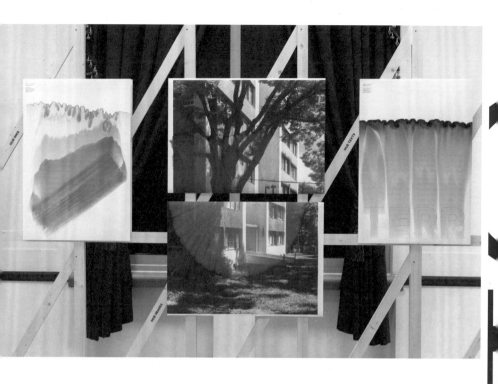

이다 쇼헤이
개성원리와의 대화: 흔적
혼합매체, 가변 크기, 2015

Shohei Iida
**Dialogue with "heccéité":
Foundprints**
Mixed media, dimensions variable,
2015

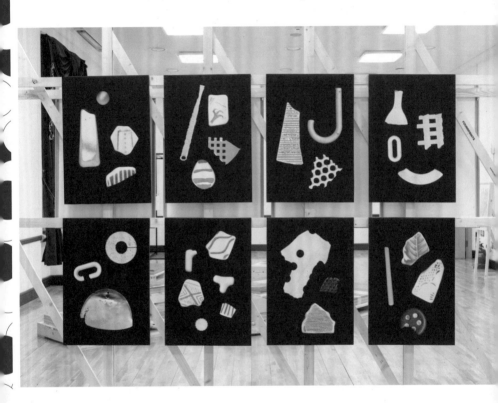

Yuma Harada + Shohei Iida
Japan

foundprints book 001
Printed in Japan
www.foundprints.net

FOUNDPRINTS

독일

122 1976년 독일에서 태어난 로만 빌헬름은 할레
미술디자인 대학에서 시각 커뮤니케이션을
공부했으며 라이프니치 시각예술 아카데미에서
프레트 스메이여르스의 지도하에 글꼴 디자인
마스터 과정을 마쳤다. 2005년부터 베를린과
베이징에 있는 인사이드 에이의 아트 디렉터로
일하고 있으며 독일, 이탈리아, 폴란드,
중국, 한국 등의 여러 예술 및 디자인 기관에서
워크숍을 진행했다. 능숙한 중국어를 기반으로
중국에서 강의와 리서치를 진행하는 그는
2008년 아시아 타이포그래피와 미디어의 역사
속에서 상하이라는 도시의 역할을 연구
개발하는 '상하이 산책자'를 공동 창립했다.
2015년 외국인으로서는 처음으로 '외국인체
(老外宋)'(2015)라는 중국어 글꼴을
타이완에서 출시했다.

Roman Wilhelm

Germany

123 Roman Wilhelm was born in 1976,
Germany. He studied visual
communication at Burg Giebichenstein
University of Art and Design Halle,
and under Prof. Fred Smeijers (typeface
design master class) at the Academy
of Visual Arts in Leipzig, Germany. Since
2005 he has been an art director for
INSIDE A Communications AG, Berlin &
Beijing. He has been teaching and
conducting workshops at diverse art and
design institutions in Germany, Italy,
Poland, China and Korea. From 2008 to
2013, he was a member of the
Multilingual Typography Research Group
(general lead: Prof. Dr. Ruedi Baur)
at the Zurich University of the Arts, later
at HEAD Geneva, Switzerland. He was
an artist in residence at the Hong Kong
Baptist University, Academy of Visual
Arts in 2015. His first digital Chinese
typeface "Laowai Sung (老外宋)" has
been published by Arphic (文鼎), Taiwan,
in 2015. Being a fluent Chinese speaker,
Roman uses his language skills as much
as possible during his frequent teaching
and research stays in China. In 2008,
he became a founding member of
"Shanghai Flaneur," a walking think-tank
in the city of Shanghai, where he has
been developing guided city labs on
Shanghai's role in the history and present
of Asian typography and media, leading
him to curate and edit a special issue
of the Germany Typotopografie magazine
exclusively focusing on Shanghai.

역사적으로 각 문화권의 문자 체계는 특정한 지리적 공간 및 문화적 맥락과 결부되어 진화해왔다. 하지만 이와 동시에 지리적 팽창과 개발은 문자 체계를 새로운 공간으로 이끌며 끊임없이 진화를 부추겼다. 오늘날 20세기와 21세기의 메트로폴리스에서는 다양한 종류의 언어와 문자 체계가 같은 공간에서 뒤섞이고 서로를 재맥락화하며 도시에 대한 인식 자체를 다시 규정하고 있다.

가령 터키와 아랍 가게들이 밀집해 있는 베를린의 노이쾰른 지구에서 당신은 이스탄불이나 예루살렘에 온 듯한 느낌을 받을 수 있다. 그러나 거리의 다른 시각문화 기호들과 결부되어 그 간판들은 베를린의 특정 구역의 성격을 형성하고, 전 세계에서 관광객을 불러모은다. 도시의 타이포 그래피는 마치 지리학적 공간을 뒤트는 듯하다. 만약 도시의 타이포 그래피 기호들이 목소리를 가진다면, 이들의 합창은 어떻게 들릴까?

이 작업은 독일과 터키 상점들이 공존하는 베를린의 크로이베르크 지구 오라니엔 거리에서 시작되었다. 여기에서 '홍콩 숍'이나 '차이나 박스' 같은 가게 이름들은 중국어로 쓰여 있진 않지만, 홍콩이나 상하이, 베이징처럼 내가 자주 머물렀던 중국 도시에 대한 기억을 불러일으킨다. 여기에 선보이는 사례들은 모두 최근에 수행한 시각 리서치에서 나온 결과물로, 모두 도시의 정치문화적 공간, 혹은 글쓰기와 문자의 문화적 보편성을 반영하고 있다.

악보처럼 구성된 소책자는 각 포스터의 내용에 대한 더 많은 정보를 제공하며, 현장에서 녹음한 도시 소음에 기반해 다섯 부분으로 구성한 사운드 작품 〈튀포무자크〉는 이러한 시각 경험에 현장감을 더해줄 것이다.

타이포그래피 직조망 (베를린이스탄불홍콩상하이베이징…)
포스터(6점, 각 80×80 cm), 소책자(16쪽, 42×29.7 cm), 2015

In history, different writing systems evolved alongside the languages they used to visualize, in cultural contexts connected to certain geographic spaces. But parallel to that development, expansion politics also brought writing systems to new places, where they too continued to evolve. The metropolis of the 20th and 21st century brings about a very different idea of culture space, re-contextualizing all sorts of languages and scripts on signboards alongside each other, making this transcultural mix more defining for the perception of the city than alleged "native" elements of visual culture.

In Berlin, the multitude of Turkish and Arabic shops and restaurants in Neukölln district make you feel a bit like in Istanbul or Jerusalem, but alongside other signals of visual culture, they define that specific part of Berlin, attracting tourists from all over the world. Urban typography seems to warp geographic space. If typographic signals in urban space were voices, then how would these voices sound together?

This visual investigation starts at Berlin's Oranienstraße in Kreuzberg district, where German shopfronts and letterings coexist with the Turkish. The nearby "Hong Kong Shop" is not run by Chinese, same for the "China Box" noodle store. However, these little visual hints trigger a reflection on the visual culture of Chinese cities where I frequently stay: Hong Kong, Shanghai and Beijing. The samples shown here reflect recent visual researches I did in the context of different art and design projects, all reflecting political or cultural urban space, or the cultural universe of writing and type.

A booklet shaped like a musical notation provides more information and translations of the respective content. The adjacent musical piece *Typomuzak* consists of five parts, in analogy to the cities mentioned. The music is based on on-site recordings of urban noise (Muzak) and is meant to lift the visual experience on a more real-time basis.

Typographic Entanglement (Berlinistanbulhongkong shanghaibeijing…)
Poster (6 pieces, each 80×80 cm) and booklet (16 pages, 42×29.7 cm), 2015

Roman Wilhelm
Germany

Shanghai
상하이

Hong Kong
홍콩

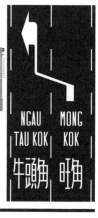

NGAU
TAU KOK

MONG
KOK

Beijing
베이징

私 Tôi là một người
nước ngoài.
は
外
人
で ono straniero.
す
。

我是外国人。

老外 hello!

ch bin Ausländer.
Я иностранец.

永

Je suis étranger.

I am a foreigner.

126 스튜디오 스파스는 로테르담에 위치한 디자인
에이전시로 인쇄, 브랜딩, 웹, 공간 디자인은
물론 애니메이션과 사진 작업을 아우른다.
야론 코르비뉘스와 단 멘스가 2008년 설립한
이 스튜디오는 엄격하고, 사려 깊고, 지적인
접근법을 유희적인 감성과 결합한다. 강력하고
효과적인 시각 커뮤니케이션이 독창적인
아이디어와 결점 없는 실행 둘 모두를 요구한다는
사실을 잘 이해하는 이들은 혁신적인 개념적
사고뿐 아니라 아주 작은 세부까지 놓치지 않는
완벽주의자의 눈에 자부심을 갖고 있다.

네덜란드

Studio Spass

Netherlands

127 Studio Spass is a Rotterdam-based
agency that works across print, branding,
web and spatial design projects as well
as animation and photography. Founded
by Jaron Korvinus and Daan Mens in
2008, the studio combines a rigorous and
intelligent approach with a playful
sensibility. They understand that powerful
and effective visual communication
needs both original ideas and faultless
execution, and the team prides itself
on its perfectionist eye for the little details
as well as its innovative conceptual
thinking. Jaron and Daan continue to
oversee the studio's output and have built
a diverse team of specialists as well as
a wider network of creatives on which
they can draw. Studio Spass works closely
with clients and believes in genuine col-
laboration to develop the best visual
solutions possible but that doesn't mean
slavishly following a brief — rather
they like to challenge their clients and
make sure their designs are answering the
right questions.

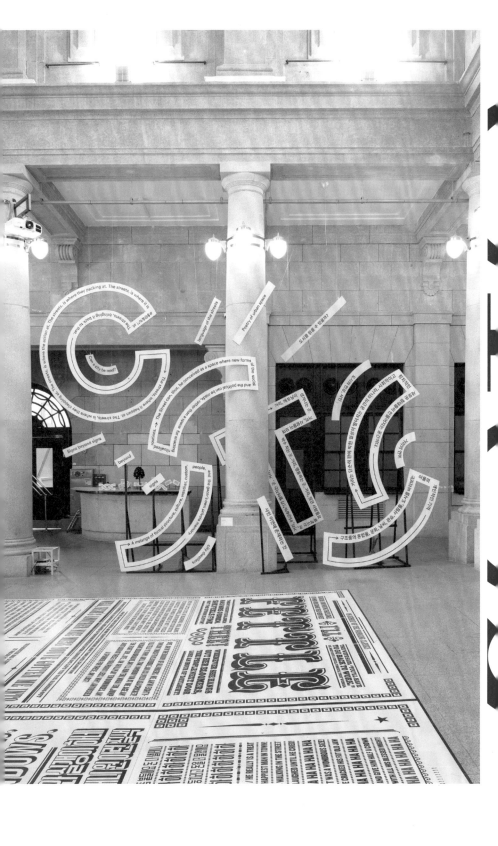

스튜디오 스파스는 타이포잔치의 제목과 주제를 활용해 1925년 세워진 문화역서울 284의 근대건축 양식과 관람객에게 반응하는 거대한 타이포그래피 설치 작업을 선보인다. 여기서 타이포그래피 요소들은 도시와 거리, 공적 공간에 대한 발언들을 위한 표피 역할을 수행한다. 작업에 쓰인 글은 《타이포잔치 2015》의 총감독 김경선과 협업해 구성되었다. 이번 프로젝트는 스튜디오 스파스의 이전 작업인 네덜란드 로테르담에서 열리는 예술 축제 '비테 더 빗의 세계 2012' 아이덴티티 중 〈도시의 조각들〉과 연작 개념에서 이루어졌으며, 〈도시의 조각들〉 가운데 선별한 축적 모형을 함께 전시하여 스튜디오의 신작을 소개한다.

ㄷ()ㅅ() 조각
설치, 축적 모형, 가변 크기, 2015

StudioSpass made an installation that plays and interacts with the neoclassical architectural elements of the building and its visitors. *C () T () Sculpture* is a large scale typographic installation based on the title and the theme of the biennale. The typographic elements of the installation serve as a skin for a selection of reflecting statements on the subjects city, street and public space, selected in collaboration with director Kyungsun Kymn. This project is a visual follow up to the studio's previously made Street sculptures as part of "De Wereld van Witte de With '12" identity. A selection of the Street sculptures scale models are presented as a visual introduction to the studio's latest installation.

C () T () Sculpture
Installation and scale models, dimensions variable, 2015

Studio Spass
Netherlands

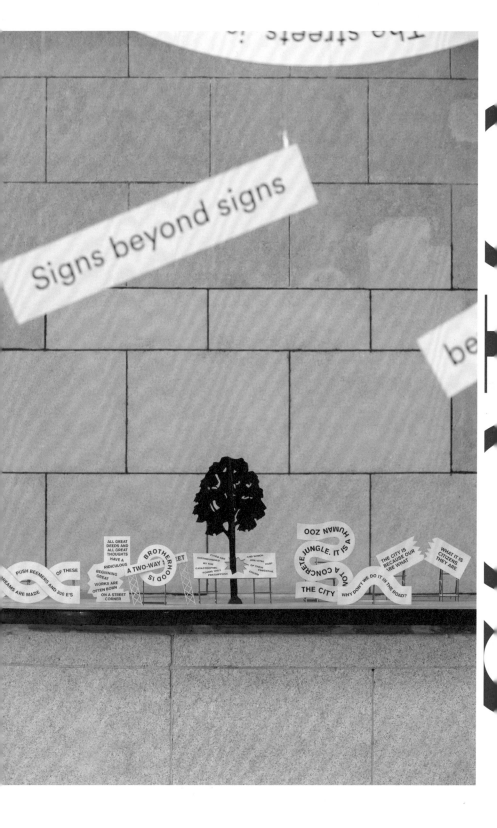

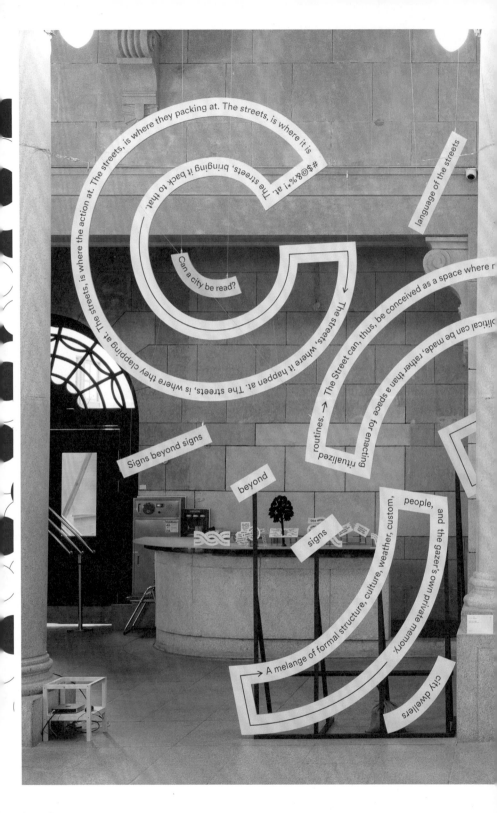

Studio Spass
Netherlands

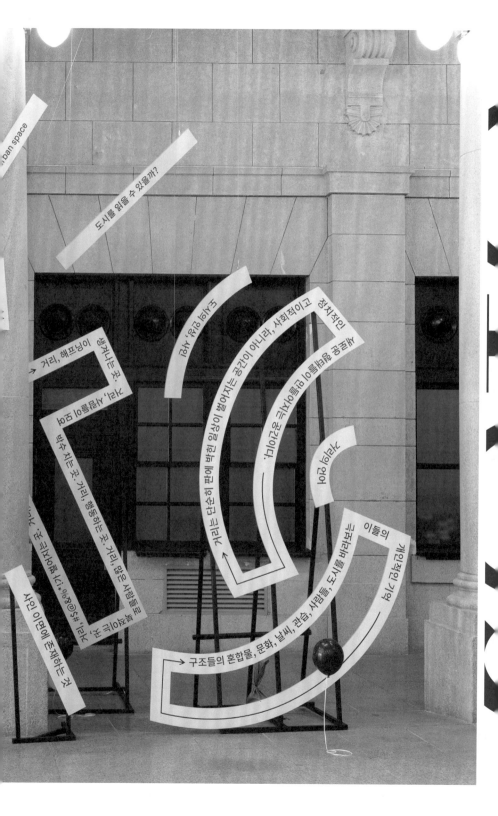

알투

포르투갈

132 R2는 포르투갈의 포르토에 위치한 디자인
스튜디오로 1995년 리자 데포세스 라말오와
아르투르 레벨로가 설립했다. 이들의
작업은 편집 디자인부터 시각 아이덴티티,
사이니지 시스템, 포스터, 뉴 미디어,
비디오, 전시 디자인, 공공 공간 및 건물에
대한 개입까지 다양하다. 이들 작업의 본질은
프로젝트의 시작부터 끝까지 모든 디자인
과정에 두 디자이너가 똑같이 참여하는 데 있다.
이들의 상호 보완적인 시각은 주어진
과제를 둘러싼 사려 깊은 연구와 실험으로
이어지며, 이는 타이포그래피가 근본
역할을 하는 결과물에 최종 형태를 부여한다.
또한 종이에서부터 디지털까지 다양한
미디어를 다루며 정적인, 연속적인, 때론
상호작용하는 포맷을 탐구하며 건축, 엔지니어,
사진, 글쓰기, 혹은 프로그래밍과 같은
다른 분과와 협업하는 모험을 마다하지 않는다.

R2

Portugal

133 R2 is a design studio based in Porto,
Portugal, founded in 1995 by Lizá
Defossez Ramalho and Artur Rebelo.
R2's work spans the areas of editorial
design, visual identity, signage
systems, posters, new media, video,
exhibition design, and interventions
in public spaces and buildings. The
essence of R2's work lies in a dynamic
creative process in which both
designers equally engage from the
initial stages through to the execution
of a project. This complementary
dialogue draws on thoughtful research
and experimentation surrounding
a given content for an ultimately
concept-driven approach that lends
form to a final product in which
typography plays a fundamental role.
R2 explores static, sequential and
interactive formats — through media as
diverse as paper, concrete or digital —
and embraces collaborative ventures
with other disciplines such as
architecture, engineering, photography,
writing or programming.

알투는 도시성에 대한 몇몇 경험적
개념들을 기반으로 건축과
타이포그래피를 평행선상에 놓은 작품을
선보인다. 최종 결과물뿐 아니라
제작 과정 전반에 걸쳐 적용된 이러한
개념들은 이들의 관심사, 즉 도시의
공간과 구조, 관점, 혹은 도시의
빈 공간과 채워진 공간들 사이에 존재하는
복잡성과 대비를 이룬다.

푸투로
포스터(오프셋 인쇄, 70×50cm),
설치(혼합 매체, 207×280cm), 2015

Our graphic approach was based
on several concepts that came
from our experience of urbanity.
Our proposal makes a parallel
between architecture and
typography. Not only its final form
but also the process of making it,
translates a series of concepts and
contrasts that we find interesting:
complexity in between spaces,
structures, perspectives, urban
voids and fulfillness. We used
a portuguese word "Futuro"
("Future," in English) that allow us
to avoid redundancy, opening
the possible readings. With this
typographic approach we manage
to make a direct connection with
the theme.

Futuro
Poster (offset printing, 70×50cm)
and installation (mixed media,
207×280cm), 2015

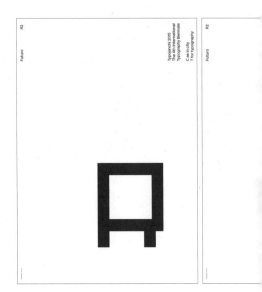

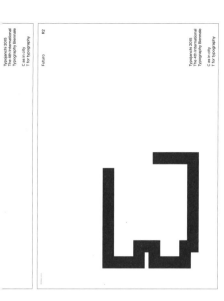

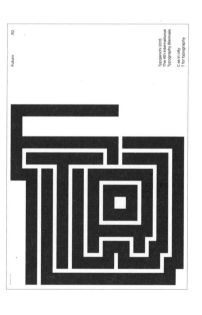

138 틸 비데크는 베를린에서 활동하는 그래픽
디자이너이다. 독일 뮌스터 대학교에서
그래픽디자인을 공부한 그는 이후 마리오
롬바르도 사무실과 폰스 히크만 M23 등의
스튜디오를 거쳐 2008년 디자인
스튜디오 헬로우미를 설립했다. 헬로우미는
온오프라인을 넘나들며 폭넓은 영역의
프로젝트를 수행하고 있으며, 네트워크에
기반한 협업 팀을 구성해 다양한 요구에
대응한다. 또한 틸 비데크는 바이마르의
바우하우스 대학 및 로잔 주립미술대학 등에서
학생들을 가르쳐왔다.

독일

HelloMe (Till Wiedeck)

Germany

139 HelloMe is headed by Till Wiedeck
who founded the studio in 2008. Prior
to establishing HelloMe, he worked
for several renowned studios including
Bureau Mario Lombardo and Fons
Hickmann m23. Till Wiedeck has taught
at various universities and institutions
including Bauhaus Universität Weimar
(DE) and ECAL/Ecole cantonale d'art de
Lausanne (CH) where he has been
a Visiting Professor. HelloMe works in
various fields of design and develops
big & small solutions for a wide range of
media from offline to online.

Ten Structural Elements, 2015
HelloMe
Typojanchi 2015

헬로우미는 동일한 간격을 두고
세워진 10개의 검은 벽을 통해
타이포그래피가 지닌 공간적 잠재력을
탐구한다. 벽은 도시를 구조적으로,
또 사회적으로 분할하는 기본 단위임과
동시에 사적 영역과 공적 영역 사이의
관계를 형성하는 기재이다. 일정한
공간을 분할하며 엄격한 규칙에 따라
반복 배열된 이 벽들은 건축과
타이포그래피 양쪽 모두에서 따라야
하는 규칙을 암시함과 동시에 디자인의
개념을 상기시킨다. 관람객에게는
삼차원 설치를 평면화한 포스터가
증정된다.

열 개의 구축적 요소
설치(석고판, 257.5×122×244 cm),
포스터(오프셋 인쇄, 84.1×59.4 cm),
2015

The installation by HelloMe
explores the spatial potentials of
typography. Ten black walls
of equal width are set at equal
distances from each other,
dividing the space into empty and
filled areas. As walls are both
the main structuring and socially
dividing elements within a city,
the installation explores the
relationship between private and
public spaces and comments
on the dense feeling of large cities.
The strict repetition of the walls
and the alignment of the
installation are informed by both
architectural and typographic
rules which eventually brings it
back to the idea of design.
Alongside the spatial structure the
studio created a bespoke giveaway
poster going hand in hand with
the installation. It transfers the
three dimensional piece back onto
a flat surface.

Ten Structural Elements
Installation (drywall,
257.5×122×244 cm) and poster
(offset printing, 84.1×59.4 cm), 2015

HelloMe (Till Wiedeck)
Germany

왕츠위안

중국

142 중국의 그래픽 디자이너, 중국 중앙미술학교 교수.
2004, 2006, 2011년 중국 '올해 최고의
북 디자인'을 포함해 다수의 디자인상을 수상했다.
2008년 베이징 올림픽 이미지 디자인 팀에
프로젝트 디렉터로 참여해 기본 디자인 요소로서
컬러 시스템과 픽토그램 디자인을 개발했으며,
2009년 베이징에서 열린 이코그라다 총회의 주요
행사 가운데 하나였던《베이징 타이포그래피 '09》
큐레이터를 맡았다. 2012년 이래 중앙미술학교
디자인학과 산하 스튜디오 5의 디렉터로서 '중국
전통 타이포그래피 재발견' 프로젝트를
진행해오고 있다.

Wang Ziyuan

China

143 Upon graduation with a Master of Design
in 1999, Wang Ziyuan started his career
as a professor at China Central Academy of
Fine Arts (CAFA). Since 2012 he has been
a director of Studio5 in School of Design.
Wang has received some important design
awards including "Best Book Design of
The Year" of China in 2004, 2006 and 2011.
He joined the Image design team as a core
member and project director for 2008
Beijing Olympic Games. In 2009 when
ICOGRADA Congress was held in Beijing,
Wang curated, "Beijing Typography '09,"
one of the major academic events in
typography in China. With the joint direction
of Guest Prof. ahn sang-soo, Studio5
has started a yearly research project titled,
"Re-discovering Chinese Traditional
Typography" since 2012.

도시의 타이포그래피는 지역 공동체의 역사는 물론 일상적 삶과 밀접하게 연관되어 있다. 특히 중국처럼 전통과 근대가 뒤섞인 곳에서 타이포그래피는 그 자체로 지역이 가진 특수성을 고스란히 보여주는 사회적 지표가 된다. 왕츠위안은 산서성 지방의 작은 마을들을 여행하며 집마다 문에 달린 커튼에 주목한다. 이 커튼은 집에서 쓰고 남은 천 조각을 모아 만든 것으로 다양한 색깔, 모양, 문자를 보여준다. 작가는 이 요소들을 재구성함으로써 중국 도시의 사람들이 전통과 현재 사이를 배회하며 새로운 삶을 살아갈 것임을 나타내고 있다.

리타이포 차이나
오프셋 인쇄 및 실크스크린, 5점,
각 200×70cm, 2015

If one is about to read a city, Typography is considered as the interface of it. Words, which are different from books, City typography is connected more closely with local group's daily life and cultural history. Chinese cities might differ from cities in other countries (e.g. South Korea), because of their distinct developmental stages, rich and poor, tradition and modern are layered and mixed at one moment, which allows new possibilities of typography.
I have travelled a lot in several remotely small towns of Shanxi province in western China, where I was fascinated by the door curtains that made by local housewives by hand in the form of "baina (百纳)," Ladies used small pieces of remaining cloth at home or collected trimmings to sew together so that they can make kinds of new looking curtains — with modern palette and structures were also implied with words. Thus, these works turned into modern and abstract paintings. And in those small towns, the existence of words in walls, bricks, rooms and living spaces provided us with more imagination for typography. By reconstructing these elements, Chinese typography also indicates that people in Chinese cities will live a new life, wandering between traditional and modern times.

RetypoChina
Offset printing and silkscreen, 5 pieces,
each 200×70cm, 2015

Wang Ziyuan
China

long life, flourish, peace & safety

double happiness & happy lives

fengshui good

Wang Ziyuan
China

荣華富貴

長命百歲

fortune & long lives

梅鳥相圓

青竹花月

childhood sweethearts
blooming flowers & full moon

가야네 바그다사르얀과 뱌체슬라프 키릴렌코로
구성된 브라운폭스는 모스크바에 근거를 둔
글꼴 회사이다. 라틴 및 키릴 폰트에 대한 새로운
관점을 제시해온 이들의 작업은 타이포그래피
전통에 확고히 뿌리를 두면서도 명백히
동시대적이다. 게르베라, 포뮬러, 지오메트리아
등 인쇄뿐 아니라 화면에 최적화된 글꼴들을
개발했으며 러시아에서 열린 국제 타이포그래피
컨퍼런스 '세레브로 나보라'를 조직하기도 했다.

브라운폭스

카자흐스탄

Brownfox

Kazakhstan

Brownfox is composed of Gayaneh
Bagdasaryan, Vyacheslav Kirilenko,
independent Moscow-based type foundry.
Brownfox offers a fresh perspective
on Latin and non-Latin fonts. They have
a solid track record with text fonts
optimized for on-screen reading, as well
as with print fonts. Their work is firmly
rooted in the typographic tradition,
yet is unmistakably current. They aspire
to create fonts of the highest degree of
craftsmanship and up to the latest
technical standards. Their expertise with
Cyrillics has established them as one
of the leading companies worldwide to
consult on Cyrillic adaptations of Latin
fonts. They also consult on technical
aspects of type design and offer type
design and hinting services to other
designers and foundries. Brownfox is the
mastermind behind "Serebro Nabora,"
a prominent annual international type
conference held in Russia.

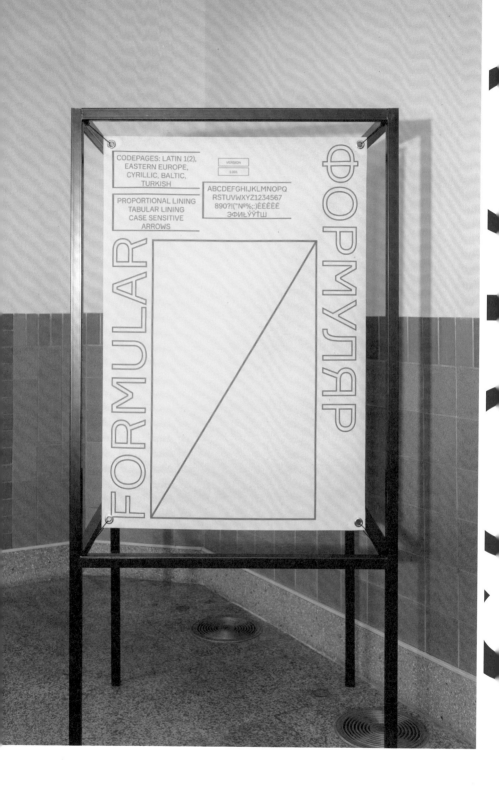

러시아어와 독일어, 그리고 다른 몇몇
언어에서 '포뮬러(Formular)'는
정보를 채워 넣기 위한 서류의 '빈칸',
'견본', '서식'을 뜻한다. 이러한 서식의
그리드는 추가 정보를 끼워 넣거나
그대로 비워놓을 수 있게 유연하고
기능적이어야 한다. 두 개의 포스터는
유사하지만 가운데 상자 부분이
다르다. 하나는 옛 소련의 건축물과
그래픽으로 채워져 있고, 다른 하나는
비어 있다. 마치 서식을 작성할 때
정보 없음을 표시하는 것처럼
대각선으로 선이 그어져 있을 뿐이다.
포스터의 나머지 부분에는 브라운폭스가
만든 글꼴 '포뮬러'에 대한 정보가
적혀 있다.

포뮬러
천에 실사 출력, 2점, 각 99×70 cm,
2015

"Formular" in Russian, German
and some other languages means
"blank," "template," "form" for
documents to fill in some data.
The form's grid should be flexible
and functional. You can add any
information into the gaps or simply
leave them empty. There are two
similar boxes in the centre of the
posters: the one is filled with
pictures of Soviet architecture and
graphics; the box in the second
poster is empty, just crossed off by
a diagonal line, like you do when
you have no requested information.
The rest of the space includes
information about the Formular
typeface.

Formular Typeface
Print on fabric, 2 pieces,
each 99×70 cm, 2015

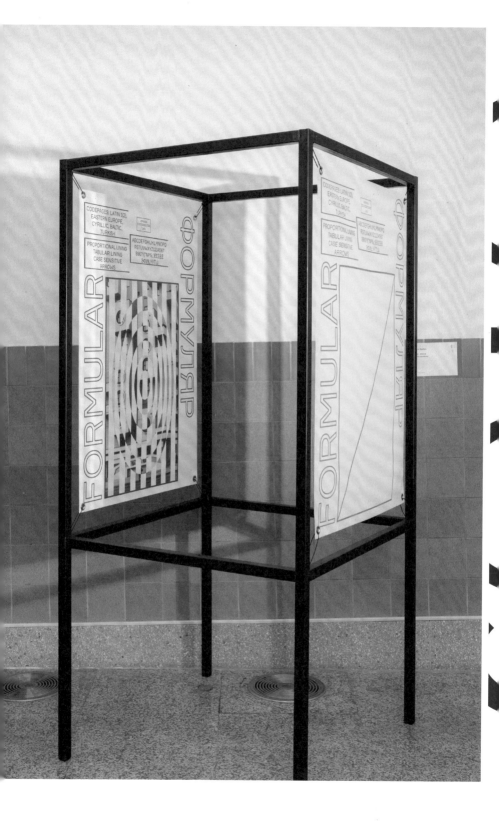

레슬리 다비드

파리에서 활동하고 있는 그래픽 디자이너. 스트라스부르 장식예술학교를 졸업하고 2009년 자신의 스튜디오를 설립했다. 패션, 예술, 음악 등 다양한 영역에서 인쇄물 및 글로벌 브랜딩 작업을 하고 있다.

프랑스

벽과 천정을 장식하며 공간에 생기와 아름다움을 부여하는 쇠시리는 '진짜' 파리 아파트의 상징과도 같다. 콜라주로 구성된 두 개의 포스터에서 쇠시리는 자체적인 생명력을 뽐내며 새로운 리듬과 패턴을 드러낸다.

쇠시리 1
오프셋 인쇄, 70 × 50 cm, 2014

쇠시리 2
오프셋 인쇄, 50 × 40 cm, 2014

Leslie David

French and Paris based designer Leslie David graduated from Les Arts Décoratifs of Strasbourg and launched her own studio in 2009. She dedicates her work to print and global branding in many fields such as fashion, beauty, art and music.

France

Moulures are a symbol of real Parisian flats. They bring life and beauty to walls and ceillings. The moulure in these artworks have their own life, they reveal new rhythms and patterns on the walls.

Moulures 1
Offset printing, 70 × 50 cm, 2014

Moulures 2
Offset printing, 50 × 40 cm, 2014

Leslie David
France

코타 이구치는 교토와 도쿄를 기반으로
활동하는 디자이너이다. 무사시노
미술대학교에서 디자인 과학을 공부했으며
2008년에 티모테를, 2012년에 세카이를
설립해 운영해오고 있다. 2014년 영국 D&AD
어워드, 뉴욕 ADC 어워드 등에서
수상했으며, 교토 세카이 대학교와 교토
미술디자인대학교에서 학생들을 가르친다.

일본

Kota Iguchi (TYMOTE/CEKAI)

Kota Iguchi is a designer based on
Kyoto and Tokyo. He graduated from
the Science in Design Department
at Musashino Art University. He founded
TYMOTE in 2008 and CEKAI in 2012.
In 2014, he won a D&AD Award and
in 2015 a New York ADC Award.
He teaches at Kyoto Seika University
and Kyoto University of Art and Design.

Japan

〈간지 도시〉는 현재 일본에서 사용하는
중국 문자로 교토 풍경을 보여주는
비디오 작품이다. 나무, 강, 절, 문과 같은
사물을 다양한 한자 애니메이션을
활용해 형상화하며, 자전거 페달에 따라
이미지가 움직인다.

간지 도시
비디오 설치, 4분, 2012

Kanji City is a video piece that
expresses the landscape with Kanji
(the logographic Chinese characters
that are used in the modern
Japanese). The city of Kyoto is
shown with various animations of
Kanji such as trees, rivers,
temples and gates. Push pedals of
a bicycle, also move in conjunction
with the image.

Kanji city
Video Installation, 4 minutes, 2012

Kota Iguchi (TYMOTE/CEKAI)
Japan

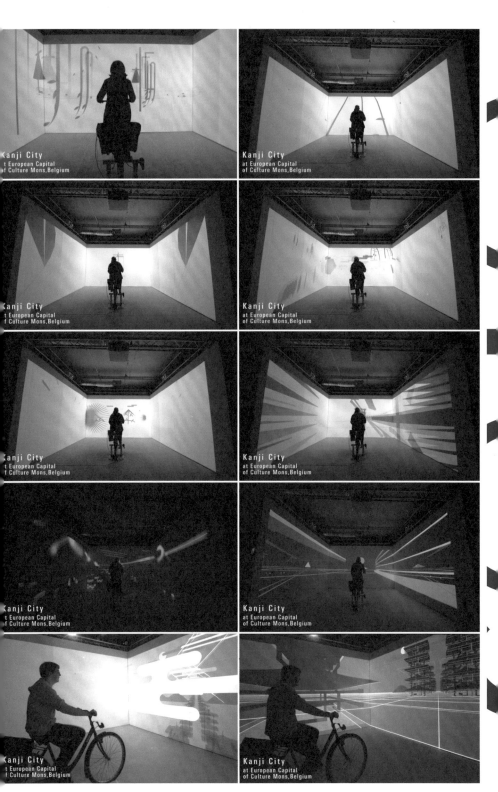

우판

중국

160 중국 중앙미술학교를 졸업하고 예일 대학교
대학원에서 그래픽디자인을 공부했다.
2008년 펠프스 버던 기념상을 수상하며 예일
대학교를 졸업한 그는 현재 베이징에 거주하며
2009 베이징 이코그라다 총회, 그린게이지드
차이나, 중국 중앙미술학원 등에서 디자이너,
연구원, 강사로 활동하고 있다. 그래픽
디자이너로서 그는 동시대 시각 디자인에 대한
비평적 사고와 조직적 리서치를 중심으로
인쇄(2D), 환경 디자인 및 설치(3D), 시간에
근거한 그래픽(4D) 등 다양한 그래픽 매체를
사용한 작업을 선보이고 있다.

Wu Fan

China

161 Wu Fan is an independent designer
originally from China. He received BFA in
graphic design from Central Academy
of Fine Arts of Beijing in 2005, and an MFA
in graphic design from Yale University
School of Art, U.S. in 2008. He won Phelps
Berdan Memorial Prize given for distinction
in art while attending Yale, in 2008. As
a professional graphic designer, he focuses
on critical thinking and methodical research
for contemporary visual design and works
on cutting-edge projects in virtually
graphic media: print (2D), environmental
design & installations (3D), time basis
graphics (4D). At the same time, he worked
as a researcher, designer, and teacher at
Icograda World Design Congress in Beijing,
Greengaged-China, and China Central
Academy of Fine Arts Beijing. He was
a Teaching Assistant for first-year graduate
core studio at Yale Art School 2007 and
was appointed to the faculty at the China
Central Academy of Fine Arts (CAFA),
Beijing In 2009. He is currently lecturer in
graphic design at School of Design CAFA.

이 책에는 질문만 있고 답은 없다. 여기에 실린 질문들이 가진 유일한 공통점은 사람을 향해 던져진다는 것뿐이다. 질문은 우리가 세상을 탐구하고 이해하는 근본적인 방법이다. 또한 인간의 지식을 이루는 중요한 일부이기도 하다. 이 책은 비이성적인, 그러나 논리적 언어를 통해 또 하나의 실재를 구축함으로써 인간의 사고가 지닌 경계를 탐구하고 현실의 우리 모습을 묘사하려는 야심을 드러낸다.

3000개의 질문
책, 299쪽, 16.5×11cm, 2011
포스터, 6점, 각 59.4×84.1cm, 2015

3000
Questions

839. Why don't you grow hair?
840. Why is my hand always desquamate?
841. Are you laughing at me every day?
842. Go where you want to, ok?
843. Whether they have my meat can live forever?
844. Is here the forest?
845. Do you know how to control it?
846. Why is there so much dewlap?
847. Do you like this pattern?
848. Would you like to share something to others?
849. What would you like to tell the bone?
850. How many fingers can I stuck into nostrils?
851. Why there is a mole on my nose?
852. Why always blush?
853. Don't you know I only want one chin?
854. My dear arms, can you take off?
855. How to suppress hair growth?
856. Please hold breath, when I wear swimsuit?
857. Belly, why you shake when I jump?
858. Why are my toenails so small?
859. Why are you so long?
860. Can meat be a little bit less?
861. Why the hair on my body has different length?

82 / 83

3000
Questions

您喜欢怎样的生活方式?
您的父母知道您的事业吗?
您知道是什么让自己身价倍增?
您觉得自己活的聪明吗?
您有什么失落的时候吗?
您的下一步计划是什么?
最好的朋友是谁?
您的成长快乐吗?
最值得您骄傲的事是什么?
您还有什么才艺吗?
您最喜欢的食物是什么?
您下辈子还想当猪吗?

您对自己身体的哪个部分最满意?
能不能透露一下您长肉的方法?
您对您的基因有什么看法?
请问您在什么季节长肉最快?
在你们的国度里是以胖为美吗?
您一天吃几顿饭?
您喜欢长胖还是长肌肉?
您希望身材肥壮还是要肌肉?
业余时间您有什么兴趣爱好吗?
您的兄弟姐妹们会抢您的食物吗?

260

2623. What life style do you like?
2624. Do your parents know your career?
2625. Do you know what makes you valueable?
2626. Do you think you live clever?
2627. Do you have some time lost?
2628. What is your next step plan?
2629. Who is your best friend?
2630. Do you grow up happy?
2631. Which thing you are proud of?
2632. Do you have some talent?
2633. What is your favourite food?
2634. Do you still want to be a pig in your next lifetime?
2635. Which part of your body you like most?
2636. Could you tell me your secret of being fat?
2637. What is your opinion of your DNA?
2638. Which season you grow fastest?
2639. Dose your country think fat is beautiful?
2640. How many meals do you eat?
2641. Do you like weight?
2642. You hope to grow fat or muscular?
2643. Do you have some interests when you free?
2644. Does your sister or brother grab your food?

261

This is a book of questions but without answers. And the only thing about these questions in common is the inquiry of people's situation. Inquiry is a fundamental way whereby man gets to know the world and explore himself. Inquiry itself is also an important part of human knowledge. This is a book that transcends borders, of ambitious collection and a chattering Utopian realist text, with which we attempt to measure the borders and outlines of human thinking, to depict human conditions in this real world, and to construct a second reality of our world in a text with an irrational yet logical language.

3000 Questions
Book, 299 pages, 16.5×11cm, 2011
Poster, 6 pieces, each 59.4×84.1cm, 2015

Wu Fan
China

3000 Questions — 262

银色的还是蓝色的呢？
是谁在说话呀？
我这个人到底怎么啦？
我的人格分裂，就像电话线被切断那样？

我到底怎么啦？
您你的戴维？
你到底在干什么呀？！
这究竟是怎么回事？
戴维是什么东西？
他干嘛要这样？
给我自己买一只玩具熊？
嘞琪会不会把我当成疯子？
如果她把我当成或疯子，那我该怎么办？
如果她抛弃我，那我又该怎么办呢？
能、能、不能请你你你读故事书给我我所？
我、我、我妈妈的在哪里？
我、我、我不会再碰到可怕的事了吧？
你们究竟是谁？
这儿到底发生了什么事？
他们会说出什么秘密呢？
女巫究竟是从哪里冒出来的呢？

3000 Questions — 263

2645. Silver or blue?
2646. Who is speaking?
2647. What is woring with me?
2648. Do my split personality just like the telephone line be cut off?
2649. What the hell is wrong with me?
2650. Sad Davy?
2651. What the hell are you doing?
2652. What the hell is it?
2653. Who is Davy?
2654. Why did he mess my life?
2655. Why he did this?
2656. Buy myself a teddy bear?
2657. Will Ricky treat me as a madman?
2658. If she treat me as a madman what should I do?
2659. If she abandon me what should I do?
2660. Could... could... you... Please read for me?
2661. Where... where... is my mum?
2662. I... I... I will never run into terrible thing?
2663. Who are you?
2664. What happend here?
2665. What secret will they say?
2666. Where does witch come from?

263

3000 Questions — 292

想飞吗？
你哭了？
你爱美吗？
你感觉好吗？
你在等谁吗？
你怎么变矮了？
你想要自由吗？
你还记得过去吗？
你看到了吗？
你同意吗？
为什么你不早点回复我？
你寂寞吗？
你怎么会知道这些？
你疯了吗？
你要去哪里？
你饿了吗？
你怎么去走走吗？
嘿，你会想念我吗？
一切都好吗？
你会记得我吗？
我的鞋子在哪里？
你曾经暗恋过某人吗？
他是个怎么样的人呢？

292

3000 Questions — 293

2947. Want to fly?
2948. You tears?
2949. You love beautiful?
2950. You feel good?
2951. Who are you waiting for?
2952. How do you get shorter?
2953. You want to be free?
2954. Do you remember the past?
2955. Do you see?
2956. Do you agree?
2957. Why you didn't reply me earlier?
2958. Are you lonely?
2959. How do you know that?
2960. Are you crazy?
2961. Where are you going?
2962. You hungry?
2963. Would you want have a walk?
2964. Hey, do you miss me?
2965. Everything is ok?
2966. Would you remember me?
2967. Where is my shoes?
2968. Have you ever crush on somebody?
2969. What kind of person he is?

293

298

299

300

301

〈질의 선언문〉은 다학제적 그래픽
디자인 리서치 프로젝트인 '다음 도시 =
? = 자연'의 결과물의 일부이다.
이 선언문은, 그러나 제목과 달리 미래의
도시 생활을 구체적인 모습으로
선언하지 않는다. 대신 다양한 질문을
통해 현실 세계가 지닌 복수성, 복잡성,
모순성을 드러내며 동시대를 이끌어가는
추동력을 이해하고자 한다.

질의 선언문
책, 21쪽, 29.7 × 21cm, 2012

This Inquiry Manifesto is part
of the result of an interdisciplinary
graphic design research project,
"Next City = ? = Nature." In this
Manifesto we did not declare
a static idea about future urban life;
instead we sought to keep the
plurality, complexity and
contradiction of the answers.
We are happy to explore and know
this plural world through different
Questions, and to see the
process of raising questions via
the specific method of Inquiry
as a push force to the development
of contemporary world, a force
depicted by the Inquiry Manifesto.

An Inquiry Manifesto
Book, 21 pages, 29.7 × 21cm, 2012

Wu Fan
China

09 / 30 / 2012 Next City = Q&I = Nature

Next City

An
Inquiry
Manifesto

Nature

3000
Questions

Page: 1

엘로디 부아예

1972년 출생한 엘로디 부아예는 파리 르아브르에
거주하며 기업 브랜딩과 디자인 경영을
전문으로 하는 자문 회사를 운영하고 있다. 또한
파리 소르본 대학교 그랑제콜에서 학생들을
가르친다. 작가인 장 세기와 함께 작업한
《아브르의 레터들》은 2013년 유럽 디자인 어워드
북 레이아웃 부문에서 금상을 수상했다.

프랑스

Elodie Boyer

Elodie Boyer was born in 1972. She lives
in Le Havre and manages her own
consultancy in Paris dedicated to corporate
branding and design management.
She also teaches in Celsa (Paris, Sorbonne).
Jean Segui was born in 1956. He is
a writer, specialised in portrait and social
satyre. Lettres du Havre is his fifth
publication.

France

LETTRES DU HAVRE

identités réelles
et réussites imaginaires

Elodie Boyer / Jean Segui

EDITIONS NON STANDARD

Elodie Boyer
France

〈아브르의 레터들〉에서 '레터'는 중의적 의미를 지닌다. 말 그대로 간판이나 로고타입에 쓰인 '글자'라는 뜻을 지니는 한편 연인이나 친지가 보내는, 혹은 직업상, 행정상 보내는 '편지'라는 뜻도 있다. 프랑스의 아브르에 있는 100개의 거리 문자를 담은 이 책은 그로부터 영감을 받은 100통의 편지이기도 한 것이다. 이 편지들은 위기, 선거, 사랑, 증오, 질투와 같은 주제를 담고 있다. 결과적으로 이 책은 도시 정체성과 브랜드 디자인의 진화, 혹은 거리의 그래픽 신호 사이의 상호작용을 조사하는 사회학적 연구임과 동시에 2011–2012년 사이 프랑스의 아름다운 해안 도시 아브르의 모습을 담은 거대한 아카이브라 할 수 있다.

아브르의 레터들
책, 804쪽, 24×17cm, 2012

Lettres du Havre book plays on the dual meaning of the word "letters": typefaces, signs, logotypes on the one hand, and fictional letters (love letters, letters to relatives, professional letters, administrative letters…) on the other hand, in order to investigate the role of identities in a city, the evolution of brand design and signage, the interactions between social state and graphic signs. As a result, one hundred imaginary letters are inspired by a selection of one hundred photographs of signs located in Le Havre. The signs are organized in five chapters and analyzed accordingly: industry, public service, independent shops, franchise, seaside and temporary signs. The outcome looks like a big picture of Le Havre in 2011–2012 composed by a collection of zooms, both visual and social since the human contemporary issues are all raised in the letters (crisis, election, Europe, eternal family rivalries, love, hate, jealousy, administrative nonsense…). *Lettres du Havre* can also be seen as two books woven into one.

Lettres du Havre is aimed at all kinds of readers: experts interested in evolution of branding and signage, decision makers willing to understand the impact of signs and the relationship between signage and architecture, graphic designers searching for an alternative collection of signs or interested in book design, people fond of Le Havre city, readers of letters looking for a good laugh and curious about human nature. *Lettres du Havre* can be seen as an alternative city guide, an archive on Le Havre and the French society today, an essay on brands in the city and city branding, a collection of endangered signs, a tribute to Le Havre.

Lettres du Havre
Book, 804 pages, 24×17cm, 2012

Elodie Boyer
France

ELODIE BOYER CONSEIL

2013 porte bonheur

헤잔느 달 벨루

브라질

브라질의 수도 리우데자네이루에서 그래픽
디자인을 공부한 헤잔느 달 벨루는
2001년 뉴욕으로 건너가 스쿨 오브 비주얼
아트에서 밀턴 글레이저의 가르침을 받았다.
이후 2006년 네덜란드의 포스트 세인트
요스트 아카데미에서 석사를 마친 후 스튜디오
둠바에서 8년간 디자이너로 일하는 한편,
세인트 요스트 아트 스쿨에서 그래픽디자인과
크리에이티브 프로세스 과목을 가르쳤다.
이후 런던으로 건너온 그녀는 브랜딩 자문
회사로 유명한 울프 올린스에 들어가 최근까지
디자이너로 근무했다. 2014년 자신의
이름 딴 스튜디오를 설립하고 전 세계의 다양한
클라이언트를 대상으로 브랜딩 및 시각
아이덴티티 디자인을 하고 있으며 워크숍과
강의 활동 또한 활발히 이어나가고 있다.

Rejane Dal Bello

Brazil

Rejane Dal Bello is a graphic designer &
illustrator based in London. Originally
from Rio de Janeiro, she began her career
working for renowned branding & design
companies in Brazil. After her BA in
Graphic Design in Rio de Janeiro, Rejane
went on to study under Milton Glaser
at the School of Visual Arts in New York
City. She completed a MA at Post
St Joost Academy in The Netherlands in
2006. During her MA, Rejane joined
Studio Dumbar, a graphic design studio
that has established a unique position
in the Dutch Design scene, where she
worked for almost 8 years. Throughout
the years Rejane has also been teaching
Graphic Design and Creative Process
on BA and MA level at St Joost Art
school, as well as giving workshops
around the world. Rejane recently worked
as a Senior Designer at Wolff Olins,
a well-known established brand con-
sultancy that specializes in developing
brand experiences, creatively-led
business strategies, and visual identities.

Rejane is an award winning designer
with a great range of iconic case studies.
She has gained international recognition
working for the biggest Alzheimer
Foundation in Holland, rebranded the
merger of the Insurance Company
"Ag2r La Mondiale" in France, rebranded
the City of Delft in Holland, worked
on the new brand for the Dutch
Government, 2 years Poster series for
the contemporary Amsterdam Symphony
in Holland, Children's Hospital visual
identity and signage system in Peru,
Illustration for the most prestigious
design magazine in Holland "Items,"
celebratory brand identity for 50 years
of Brasilia in Brazil and so forth. Rejane
is regularly featured in international
publications as well as giving workshops
and lectures around the world.

위성사진을 통해 본 지구는
구체성을 상실한 추상적 형태로 보인다.
보는 관점에 따라 화가의 붓이
탄생시킨 그림처럼 보이기도 한다.
마치 비현실적인 공간처럼, 세상 자체가
거대한 예술 작품인 듯 말이다.
이 포스터 연작은 구글어스로 본 지구의
모습을 회화 작품처럼 변형한 것이다.
우리가 살고 있는 지구가 얼마나
아름답고 매혹적인지, 우리는 자주 잊고
산다.

대지 미술
포스터, 4점, 각 84.1×59.4cm, 2015

Life is in constant change and
we cannot control it, but it seems
we can definitely destroy it.
Google maps preserves the image
of the earth by cherishing it and
documenting its beauty. It is
grandiose for us to navigate and
learn more about our home we
live in. The satellite images makes
the earth an abstract form, ready
for you to interpret and give a new
meaning to rivers, which from
a certain distance becomes
a paintbrush of a painter, the
landscape becomes a surreal place
as if the world is pure a work of art.
The *Earth Art* project takes the
world and makes it immortal,
respectful like a pure piece of art
in a gallery. We are forgetting how
holy is the place we live in and
how important is to be aware of it.
I hope from this work that the
common tool of looking at our
planet via Google earth becomes
again something special — a state
of art.

EarthArt
Posters, 4 pieces,
each 84.1×59.4cm, 2015

Rejane Dal Bello
Brazil

Rejane Dal Bello
Brazil

이지성

한국

서울대학교에서 조소 및 영상 매체 예술을
공부하고 2015년 동 대학 조소과 대학원을
졸업했다. 2013년 일현미술관에서 진행한
《일현 트래블 그랜트 2014》 단체전에 참여했고,
2015년에는 서울대학교와 현대자동차가
공동 주관한 '아트유니온' 멘토링 프로그램에
선정됐다. 평소 익숙한 시각 자료를 작업의
소재로 삼아 본인의 관점으로 재현하는
일을 한다. 현재 군포시 인근에 작업실을 두고
조용히 활동하고 있다.

〈남산타운 아파트〉는 아파트 외관을 그대로
옮겨온 것처럼 보이지만, 어쩐지 생경한
느낌을 지울 수 없다. 실물을 재현한 입체
작업이라는 설정 외에 거대한 캔버스를
염두에 둔 그림이기도 하기 때문이다.
게다가 아파트 벽면에서 동수를 알리는
거대한 숫자 '10'이 코앞에 놓이는 경험은
페인트공이 아니고서야 흔치 않을 것이다.
눈앞에 놓인 인조 콘크리트 벽면을 통해
무심하게 바라보던 대상 혹은 일상을
환기해, 그동안 '본다'고만 여겼던 대상에
관해 조금 더 '안다'고 말할 수 있는 계기가
마련되길 기대한다.

남산타운 아파트
스티로폼, 퍼티, 페인트, 270×510×11cm,
2014

Yi Jisung

Korea

Yi Jisung graduated with a MFA from
Seoul National University with a focus
on sculpture and visual media in 2015.
In 2014, he participated in the group
exhibition, Ilhyun Travel Grant 2014 at
Ilhyun Museum. In 2015, he was selected
as an ART-UNI-ON Mentoring Program
beneficiary organized by Seoul National
University and Hyundai Motors.
He is known for choosing familiar visual
materials as the subject of his work,
reproducing it with his own view, out of
his studio near Gunpo, Korea.

Namsan Town Apartment looks like
it is taking the apartment's
exterior appearance directly but it's
still strange. Because, it is not just
a reproductive sculpture but a gigantic
painting at heart. Moreover, facing
the big apartment building number
"10" on the wall is uncommon.
With this artificial concrete wall,
the artist expects, the audience
to refresh their routine eyes and have
a chance to "know" more than just
"see" the daily objects.

Namsantown Apartment
Styrofoam, putty and paint,
270×510×11cm, 2014

Yi Jisung
Korea

REMIX

ONE

TEXTS,

APOTHEOSIS

특별 전시 디렉터
에이드리언 쇼너시

큐레이터
안병학

Special Exhibition Director
Adrian Shaughnessy

Curators
Ahn Byunghak

SIX IMAGES, THE URBAN TYPOGRAPHIC SIX

참여 작가
로라 주앙
서머 스튜디오(민나 사카리아, 캐롤리나 달)
서배스천 코세다
앤드루 브래시
외르크 슈베르트페거
요나스 베르토트
심규하

Participants
Andrew Brash
Jonas Berthod
Jörg Schwertfeger
Laura Jouan
Sebastian Koseda
Summer Studio (Minna Sakaria & Carolina Dahl)
Shim Kyuha

여섯 이미지, 여섯 텍스트, 한 개의 재구성:
도시 타이포그래피의 절정

에이드리언 쇼너시

타이포그래피와 도시 환경의 스펙터클을 탐험하는 2015 타이포잔치의 정신에 따라, 나는 여섯 명의 그래픽 디자이너에게 특정한 도시 공간에 대한 각자의 반응을 거대한 배너로 제작해줄 것을 요청했다. 각 디자이너에게는 여섯 도시 중 한 도시의 특정 지점을 가리키는 구글 지도의 링크만 주어졌을 뿐, 작업에 대한 아무런 설명도, 방향에 대한 지침도 없었다. 단지 타이포그래피와 색, 형태를 활용하여 분절된 도시 지리학적 파편에 반응해 달라고 초대했을 뿐이다.

여기에 더해 작가 심규하를 초대해 이들 여섯 디자이너들이 만들어낸 타이포 그래피와 이미지, 단어, 색, 형태, 그리고 전시를 위해 기획한 책에 들어가는 모든 요소들로부터 생성된 디지털 설치 작업을 의뢰했다.

Six Images, Six Texts, One Remix:
The Urban Typographic Apotheosis

Adrian Shaughnessy

In the spirit of *Typojanchi 2015* — an exploration into the spectacle of typography and the urban environment — I commissioned six graphic designers to each create a giant floor-to-ceiling banner documenting their individual responses to a specific urban location. Using Google Maps, I gave each designer a link to a location in one of six cities. There was no brief. No instructions. Merely the invitation to respond to a fragment of urban geography using typography, colour and form.

I also invited digital artist Shim Kyuha to create a generative digital installation constructed from all the elements — typography, images, words, colours and forms — that went into the making of the banners and the book.

도시 공간을 그리고 설명하는 데 있어 타이포그래피는 당연히 필요한 요소이다. 영국의 그래픽 디자이너 에드워드 라이트(1921–1988)가 '도시 글자(urban writing)'라고 불렀던 것은 인간이 처음 건설된 환경 속으로 모여들기 시작한 이래 마을과 도시의 필수불가결한 요소가 되어왔다. 오늘날 상업적 및 시민적 영역 모두에서 타이포그래피와 타이폴로지(typology), 즉 유형학(類型學)은 서로 떼려야 뗄 수 없도록 긴밀하게 뒤얽혀 있다. 어떤 면에서 현재 우리는 도시 타이포그래피의 절정에 서 있는 것이다.

에드워드 라이트는 세 가지 형태의 도시 '글자'에 대해 언급했다. 첫째는 건물에 글자를 새기거나 찍어낸 '조각적' 형태, 둘째는 표면 위에 그리거나 칠한 '캘리그래피적' 형태, 그리고 마지막으로 건축 구조물로부터 자유롭게 매달리듯 나타나는 독립적인 '구조적' 형태가 그것이다.

전설적인 책,《라스베이거스의 교훈》 개정판에서 로버트 벤투리, 데니즈 스콧 브라운, 스티븐 이제노어는 '구조적' 형태와 관련하여 중동의 전통적인 시장에 간판이 없는 이유는 근접성을 통한 소통이 가능하기 때문이라고 흥겹게 지적한다. "사람들은 좁은 골목을 따라 걸으며, 물건 냄새를 맡거나 직접 느끼고, 상인들은 소리쳐 구매자를 설득한다."

그러나 라스베이거스에서는 상황이 다르다. 이 광대한 사막 도시의 거주민과 방문객들은 주요 간선도로를 따라 도시를 여행한다. 저자들은 라스베이거스에서 가장 유명한 '스트립'에서처럼, 자동차가 지배하는 환경 하에서 구조적 간판과 빌보드가 가지는 중요성을 지적한다. 그들은 '스트립'의 거대한 간판들이 어떻게 사람들에게 슈퍼마켓의 위치를 알리는지 관찰하면서 이렇게 말한다. "고속도로를 향해 세워진 채 케이크 재료와 세정제를 홍보하는 거대한 간판들. 이 그래픽 사인들은 [이미] 풍경의 일부를 이루는 하나의 건축물이 되었다."

그래픽 디자이너에게 타이포그래피는 어떤 도시 환경도 즉각적으로 해독 가능한 코드를 제공한다. 마치 관상학자가 얼굴을 보듯 도시가 품은 긴장, 집착, 심리를 읽어낼 수 있다. 보이지 않는 것을 보이게 하는 것이다. 여섯 명의 디자이너가 배너를 통해 드러내려는 것 역시 바로 이 보이지 않는 것에 대한 표명이다. 이들이 구글 지도라는 새로운 기술과 소프트웨어를 통해 가상의 세계를 여행하며 만들어낸 현실 속 도시의 단면들은 관람객에게 여섯 도시 중 한 지점에 대한 '시적 증류물'을 제공할 것이다.

또한 이 '시적 증류물'에 대한 대위로서, 나는 이들 도시에 대한 나 자신의 경험이 담긴 여섯 개의 글을 더했다. 이 글들은 도쿄, 시카고, 멕시코시티, 뉴욕, 로스앤젤레스, 그리고 내가 살고 있는 런던을 직접 방문하며 겪은 경험에 기반한 변형된 회고라 할 수 있다. 심규하의 디지털 설치 작업에서, 배너와 글들은 서로 화학적으로 반응하고 뒤섞여 새로운 현실로 탈바꿈할 것이다.
(번역: 안병학)

It is appropriate that typography should be used to map urban environments. What the British graphic designer Edward Wright (1912–1988) called "urban writing" has been an integral part of towns and cities since human beings first congregated in built environments. And today typography and typology are now so firmly intertwined in a commercial and civic embrace that they are inseparable. Today we have reached a sort of urban typographic apotheosis.

Edward Wright noted that there were three kinds of urban "writing": glyptic (letters incised into buildings or moulded from them); calligraphic (letters drawn or painted onto surfaces) and tectonic (letters independent of structural support, appearing as if suspended and free from any architectural attachment).

In the revised edition of their legendary text *Learning from Las Vegas*, Robert Venturi, Denise Scott Brown and Steven Izenour exult in the "tectonic": they point out that in the Middle Eastern bazaar there are no signs, and communication works through proximity: "Along its narrow aisles, buyers feel and smell the merchandise, and the merchant applies explicit oral persuasion."

Not so in Las Vegas, where the desert city's inhabitants and visitors travel in their cars along vast thoroughfares, the most famous of which is the "The Strip." In this automobile-dominated environment, the authors note the importance of tectonic signage and billboards. They observe how, on the commercial part of The Strip, giant signs alert drivers to the whereabouts of supermarkets, and how "the cake mixes and detergents are advertised by their national manufacturers on enormous billboards inflected toward the highway. The graphic sign in space has become the architecture of this landscape."

For the graphic designer, typography offers an instantly readable code to any urban environment. The tensions, preoccupations and psychology of a city can be read as a phrenologist reads bumps on a person's head. It is the invisible made visible. And it is this manifesting of the invisible that the designers of the six banners have sought to reveal. Aided by new technology and smart software — in this case Google Maps — they have travelled the globe "virtually" and created slices of urban reality, each offering a poetic distillation of a location in one of six metropolises.

To counterpoint these "poetic distillations," I have composed six texts that reflect my own experiences of the cities in question. My reflections are based on non-virtual visits to these metropolises: they are recollections of the transformative experience of visiting Tokyo, Chicago, Mexico City, New York and Los Angeles — and London, the city I live in. In Shim Kyuha's digital installation, banners and texts are alchemically transmogrified into a new, remixed reality.

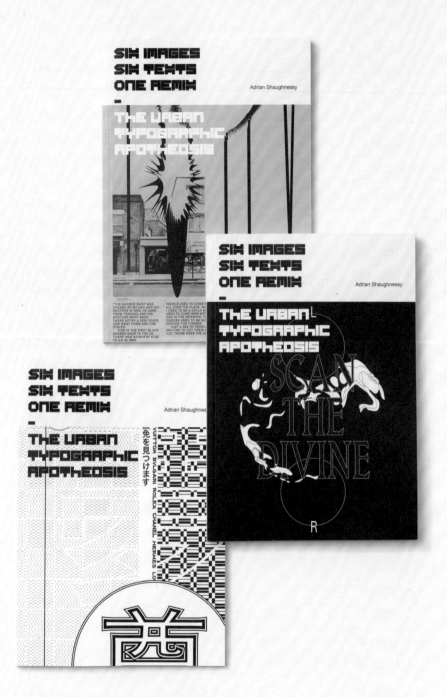

Typeface by
Neville Brody, *Buffalo Bridge 2*
(not yet released)

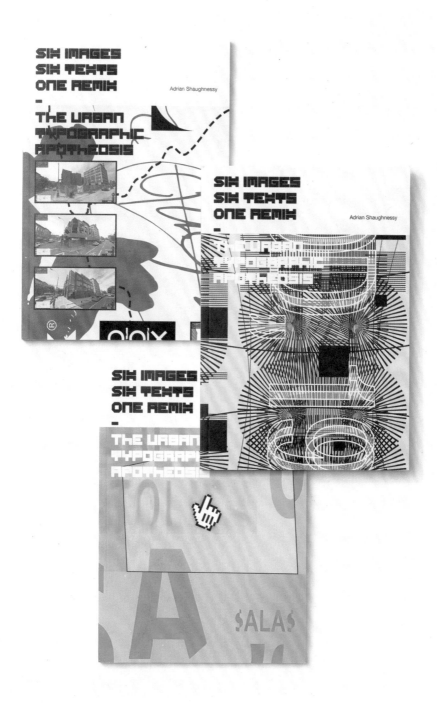

SIH IMAGES
SIH TEHTS
ONE REMIH
-
THE URBAN
TYPOGRAPHIC
APOTHEOSIS

Adrian Shaughnessy

SIH IMAGES
SIH TEHTS
ONE REMIH
-
THE URBAN
TYPOGRAPHIC
APOTHEOSIS

Adrian Shaughnessy

SIH IMAGES
SIH TEHTS
ONE REMIH
-
THE URBAN
TYPOGRAPHIC
APOTHEOSIS

ALA

로라 주앙

188 런던에서 활동하는 프랑스 출신의
그래픽 디자이너. 2014년 영국 왕립예술학교를
졸업했다. 그래픽 매체의 물성에
질문을 던지며 공간의 탈/재구성에 관심을
갖는다. 종종 자신의 작업을 인쇄된 정보가 아닌
사물로 간주한다.

프랑스

L. 로스앤젤레스
배너, 350×150cm, 2015

Laura Jouan

189 Laura Jouan is a French graphic designer
based in London. She graduated from
the Royal College of Art, with an MA in
Visual Communication. Her practice is
defined by her interest of "de-composing/
re-composing" the surroundings but
also by questioning the physicality of our
(graphic) mediums. She often looks
at her productions as if they were objects
rather than printed information.

France

L. Los Angeles
Banner, 350×150cm, 2015

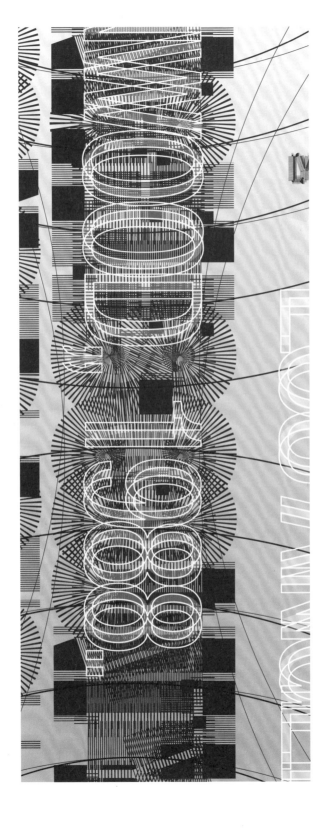

로스앤젤레스
익숙함이 주는 충격

에이드리언 쇼너시

로스앤젤레스를 찾은 사람은 곧바로 낯익은 느낌에 충격을 받는다. 모든 것을 불안할 정도로 즉시 알아볼 수 있다. 직선의 저층 건물들, 덩굴처럼 뻗어나간 고속도로, 두통이 날 것 같은 한밤의 조명, 끊임없이 무언가를 강매하는 타이포그래피, 일렁이는 바다가 있고, 무엇보다도 반투명한 캘리포니아의 햇살이 비친다.

새로 온 방문객은 마치 이미 알고 있던 곳으로 되돌아온 것 같다. 그러나 그것은 매스미디어와 할리우드, 그리고 LA의 오락 산업이 우리 신경계에 주입한 가짜 기억이다. 미국 영화나 TV 드라마를 보는 모든 이가 공유하는 합성 기억. 영화와 TV 오락을 소비하는 현대인이라면 불가피하게 LA를 지형학적으로 인지하게 된다. 다시 말해, 전에 이곳에 온 적이 없다는 사실이 믿기지 않는다.

Los Angeles
The Shock of the Familiar

Adrian Shaughnessy

The visitor to Los Angeles is immediately confronted with the shock of the familiar. Everything is instantly and unsettlingly recognizable: the rectilinear low-rise architecture; the floating tendril-like freeways; the migraine-coloured nocturnal street lighting; the relentlessly huckstering typography; the shimmering ocean, and, above all, the translucent Californian sunlight.

It is as if the new visitor is returning to a known landscape. Yet for first-timers it is a false memory: a mass-media implant, pressure-hosed into our central nervous systems by Hollywood and the LA industrial entertainment complex. It is a synthetic memory shared by everyone who watches American movies or TV shows. For the contemporary consumer of screen entertainment, it is hard not to acquire a topographical awareness of LA: it is hard not to believe you've been here before.

사실은 머리가 핑 돌 정도로 이와 다르다. 그 도시의 지극히 일부만을 알고 있을 뿐이며, 그 이유는 건축 비평가 레이너 배넘이 말했듯 "로스앤젤레스의 디자인, 건축, 도시성은 움직임의 언어"이기 때문이다. LA는 아무도 걸어 다니지 않는 도시이자, 광활한 메갈로폴리스의 변두리에 사는 가난한 사람들만 대중교통을 이용하는 곳으로 유명하다. 정작 도시 자체는 도시의 정맥과 동맥인 고속도로와 대로를 달리며 차창을 통해 스치듯 바라보기 때문에 언제나 부분적으로만 이해된다.

걷는 것이 일상적인 런던이나 파리와 달리, 로스앤젤레스는 보행자만이 가능한 한가로운 사색을 허용하지 않는다. LA는 미지의 것들로 구성된 오토겟돈(autogeddon)이다. 이러한 현상에 대한 배넘의 반응은 이동성을 포용하는 것이었다. 그는 이렇게 썼다. "단테를 읽기 위해 이탈리아어를 독학했던 이전 세대의 영국 지식인과 같이, 나는 로스앤젤레스를 원본대로 읽기 위해 운전을 배웠다."

로스앤젤레스를 탁월하게 기록한 또 다른 사람은 마이크 데이비스다. LA의 역사를 담은 책《수정의 도시(City of Quartz)》에서, 그는 로스앤젤레스 시의 양극성을 "햇살 아니면 누아르"라고 정의한다. 바로 이 이중성 때문에 종종 이 도시가 유토피아나 디스토피아로 언급된다. 어떤 사람들(부자)에게 LA는 건강한 생활과 부유함이 넘치는 완벽한 도시 모델이다. 또 다른 사람들(가난한 이)에게 LA는 햇볕에 그을린 배척의 영토다. 가진 것 없는 사람들은 갑부들이 사는 구역의 문 밖에 영원히 격리되는 곳, 신속하게 반응하는 보안등과 머리 위를 윙윙거리며 도는 경찰과 방송사 헬리콥터들에 가로막혀 가난한 이들은 범접하지 못하는 땅.

메트로폴리스의 이중적인 본질이 가진 자와 가지지 못한 자 사이에서만 발견되는 것은 아니다. 눈길 닿는 곳 어디에나 있다. 로스앤젤레스는 지구상 어느 곳보다 일인당 수영장이 가장 많은 사막 도시다. 그곳은 반(反)지성주의와 속물근성으로 유명하지만 토마스 만, 아놀드 쇤베르크, 이고르 스트라빈스키와 레이먼드 챈들러가 정착했던 도시이기도 하다. 스테로이드로 충만한 할리우드 블록버스터와, 사카린처럼 달콤한 디즈니 영화와, 따스하게 감각을 마비시키는 소프트 록 음악이 있는 도시. 그럼에도 불구하고 케네스 앵거, 에드 루샤, 찰스 부코스키, 토마스 핀천, 톰 웨이츠와 NWA가 LA의 초상을 그려냈다.

방문객들이 이러한 이중성과, 역설, 모순을 어떻게 생각하는지는 개인의 취향 문제다. 내 경우 첫 방문에서는 우선 거부감이 들었고 뒤이어 갑작스럽게 열병처럼 이 도시에 매혹되었다. 결국 나는 LA가 돈과 권력과 젊음을 미화하는 데 전념하는 합성된 메갈로폴리스라는 관점에 순응하기로 했다. 그 대신, 나는 —영화에 대한 애정 덕분에 알게 된— 불가사의하게 낯익은 영토를 발견했다. 그곳에 가득한 팝 문화의 토템들은 내 기분을 편안하게 해주었다.

The reality is head-spinningly different. It is only possible to know fragments of the city, and the reason for this is, as the architecture critic Reyner Banham noted, that "the language of design, architecture, and urbanism in Los Angeles is the language of movement." LA is famously a city where no one walks, and where public transport is only for the poor who live on the fringes of the world's most expansive metropolis. The city can only be glimpsed fleetingly through car windows travelling on the freeways and boulevards that are the arteries and veins of the city, and can therefore only ever be partially understood.

Unlike London or Paris, where walking is habitual, Los Angeles does not allow the slow contemplation of the city that is only possible as a pedestrian. LA is an autogeddon of unknowingness. Banham's response to this phenomenon was to embrace mobility. He wrote: "Like earlier generations of English intellectuals, who taught themselves Italian in order to read Dante in the original, I learned to drive in order to read Los Angeles in the original."

Another great chronicler of Los Angeles is the writer Mike Davis. In his masterly history of the city (City of Quartz), he defines the polarities of life in the City of Angels as either "sunshine or noir." This duality is why the city is often referred to as both utopia and dystopia. For some (the rich), LA is a model of urban perfection — healthy living and wealth in abundance; for others (the poor) it is a sunbaked terrain of exclusion, where the underprivileged are permanently locked outside the gated enclaves of the super-rich, warded off by the rapid-response security signs and the overhead gnat-buzz of police and newsgathering helicopters.

The dualistic nature of the metropolis is found not only in the haves and the have-nots. It's everywhere you look. Los Angeles is a desert city with more swimming pools per capita than anywhere else on earth; it's a city famed for its anti-intellectualism and philistinism, yet is also a city that sucked into its maw Thomas Mann, Arnold Schoenberg, Igor Stravinsky and Raymond Chandler; it's a city of steroid-boosted Hollywood block-busters, the saccharine cinematic confectionery of Disney, and the numbing warm bath of soft rock. Yet it's also the city that claims Kenneth Anger, Ed Ruscha, Charles Bukowski, Thomas Pynchon, John Fante, Tom Waits and NWA as its biographers.

How the visitor deals with these and countless other dualities, paradoxes and contradictions is a matter of personal taste. My own first visit was characterized by initial resistance, superseded by sudden infatuation. I arrived determined to conform to the view that LA was a synthetic megalopolis dedicated to the beatification of money, power and youth. Instead, I discovered an eerily familiar terrain — known to me through my love of cinema — saturated with enough pop culture totems to make me feel at ease with my surroundings.

할리우드 표지판에 깃든 여행자의 기호학 이면을 보기는 어렵지 않다. 성형수술 광고, 백만장자 치과의사의 당당한 광고, 유명한 카다시안 집안의 왕족 같은 화려함, 그리고 (또 다시 배넘의 표현대로) "인스턴트 건축"을 보면 또 다른 LA를 발견하게 된다. 좀 더 의미 있는 LA를 찾으려는 문화적인 열성분자는 멀리 볼 것 없이 와츠 타워, 센트럴 애비뉴의 재즈 역사, 차이나타운의 활기, 그리고 무엇보다도 영화 세트장과 연결된 수많은 경로를 보면 된다. 또한 로스앤젤레스는 진지한 영화광들에게 풍성한 경이로움을 제공한다.

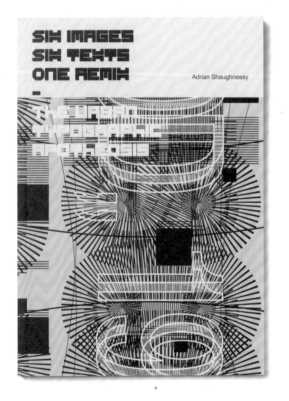

It is not hard to look beyond the touristic semiotics of the Hollywood sign, the adverts for cosmetic surgery, the boasts and promises of millionaire dentists, the monarchical celebrity-pomp of the Kardashians and the "instant architecture" (to use another of Banham's phrases), to discover another LA. The cultural zealot in search of a more meaningful LA doesn't have to look far to find the Watts Towers, the glamour of Central Avenue's jazz history, Sunset Boulevard's pop charisma, the fizz of Chinatown, and most of all the countless links to movie settings. For the serious film buff, Los Angeles offers a codex of cinematic wonders.

소설가 J. G. 발라드는 로스앤젤레스의 전화번호부를 가장 좋아하는 책 중 하나로 꼽으며 "유별난 재료를 많이 사용하여 마치 살바도르 달리의 자서전처럼 초현실적"이라고 말했다. 그는 너새니얼 웨스트의 위대한 LA 소설 《메뚜기의 날(The Day of the Locust)》도 인용한다. 웨스트의 책 말미에는 환멸을 느낀 LA 주민들이 분노한 군중이 되어 할리우드의 영화 개봉일에 살의를 지닌 채 폭동을 일으킨다. 웨스트는 그들을 풍요를 꿈꾸며 LA로 이주했으나 실망만 얻은 사람들로 묘사한다. 작가는 군중이 분노와 절망의 불꽃에 휩싸여 도시를 파괴하는 장면을 상상한다.

어쩌면 불로 망하는 것이 LA의 운명 일지도 모른다. 주민들은 끊임없이 지진과 산불이라는 두려운 현실과 함께 살아간다. 그러나 만일 LA가 현대의 바빌론이 된다면, 가장 오래된 존재의 위협에 굴복하게 될 것 같다. 바로 물, 혹은 좀 더 정확히 말하자면 "물 부족"이다.

수문학(水文學)의 정치가 그 어느 것보다도 LA에 깊은 영향을 미친다. 그 거대한 도시의 존재와 생존은 수천 킬로미터 떨어진 곳에서 물을 끌어오는 엔지니어들의 능력에 달려 있다. 그러나 수영장으로 유명한 이 도시는 (호크니 풍의 꿈속에 있는 듯 매혹적이지만) 물을 잃어가고 있다. 그리고 이번에는 물 부족이 영원히 지속될지도 모른다.

JG Ballard named the *Los Angeles Yellow Pages* as one of his favourite books: "a fund of extraordinary material, as Surrealist in its way as Dali's autobiography." He also cites Nathaniel West's great LA novel *The Day of the Locust*. West's book ends with an angry mob of disillusioned LA denizens rioting with murderous intent at a Hollywood film première. West describes them as having migrated to LA in search of a dream of plenty, to find only disappoint-ment. The writer imagined the mob destroying the city in an inferno of rage and despair.

Death by fire may yet be LA's fate: its inhabitants live constantly with the dread reality of earthquakes and hill fires. But if LA is to become a modern Babylon, it is most likely to succumb to the oldest threat to its existence: water. Or, to put it more accurately, "the absence of water."

The politics of hydrology mark LA more deeply than anything else. The vast metropolis owes its existence — and survival — to the ability of its engineers to drag water thousands of miles. But the city of swimming pools — shimmering alluringly in Hockneyesque dreams of pleasure — is running out of water. And this time it might just be permanent.

서머 스튜디오

194 서머 스튜디오는 2014년
영국 왕립예술학교에서 만난 캐롤리나 달과
민나 사카리아가 설립한 스튜디오이다.
이들은 자신들의 스튜디오를 석사 논문의
주제였던, 전문적인 시각 커뮤니케이션과
결합된 독립적인 그래픽디자인을 탐색하는
플랫폼으로서 여기며 글자 디자인,
브랜드 아이덴티티, 다양한 클라이언트들을
위한 인쇄물 및 출판 등의 작업을 한다.
타이포그래피와 콘셉트 디자인에서 시작하는
일관된 작업을 선보이며 독단적인
신념에서 벗어난 참여적, 유희적 디자인을
추구한다.

스웨덴

M. 멕시코시티
배너, 350×150 cm, 2015

Summer Studio

195 Summer Studio was founded in 2014
by Carolina Dahl and Minna Sakaria
while studying at the Royal College of
Art in London. The studio was set up
as a platform to explore independent
graphic design combined with
a professional visual communication
practice, as a part of their final year
and MA thesis. The studio's portfolio
includes type design, brand identity,
print and publishing for artists as well as
corporations, exhibitions and events,
with work consistently beginning
in typography and conceptual design.
The studio's artistic aim is to create
participatory, playful design stripped
from dogmatic conceptions.

Sweden

M. Mexico City
Banner, 350×150 cm, 2015

멕시코시티
저 멀리 지평선 너머

에이드리언 쇼너시

"현명한 사람은 멀리 여행하지 않는다"라는 고대 중국의 속담이 있다. 한편으로는 여행을 '마음을 넓히는' 방식으로 추천하는 오래된 지혜의 말도 있다. 나는 두 가지 아포리즘에 모두 동의한다. 한편으로는 집에 영원히 머물고 싶은 반면 또 한편으로는 여행이 주는 변화의 경험을 갈망한다.

비행기가 끊임없이 우리 머리 위 푸른 창공을 돌아다니기 전에는 여행이 물리적으로 힘든 일이었다. 여행에는 힘과 용기와 참을성이 필요했다. 오늘날 우리는 지구 반대편으로 편하고 빠르게 갈 수 있지만 편한 여행을 위해서 지불해야 할 대가가 있다. 비행기들이 종종 하늘에서 떨어지고 실종된다. 설상가상으로, 비행기 여행 때문에 지구 환경은 천천히 대규모로 오염되며, 소음이 수백만 인구의 삶에 고통을 안긴다. 공항은 모든 개인이 죽음과 혼란에 사로잡힌 테러리스트로 간주되는 비인간적인 장소다. 그게 아니라면 쇼핑에 중독되어 면세점의 마케팅 사기에 둔감한 소비자로 여겨진다.

Mexico City
Over the Remote Horizon

Adrian Shaughnessy

There's an ancient Chinese saying: "The wise man never travels far." There's another slice of ivy-clad wisdom that recommends travel as a way of "broadening the mind." I subscribe to both aphorisms. Part of me is happy to stay at home forever, while another part of me yearns for the transformative experience of travel.

Before aircraft perpetually criss-crossed the blue void above our heads, travel involved physical hardship. It needed strength, bravery and endurance. Today we can go to the ends of the earth in comfort and at speed. But there's a price to be paid for this ease of travel: aeroplanes occasionally fall out of the sky, never to be seen again. And, as if that isn't bad enough, air travel contributes massively to the slow poisoning of the planet, and aircraft noise brings misery to the lives of millions. Airports are dehumanizing places where everyone is assumed to be a terrorist in thrall to death and mayhem — either that, or a con-sumer addicted to shopping and oblivious to the marketing scam of duty-free purchases.

1990년대 어느 무렵, 나는 멕시코시티를 방문해달라는 초대를 받았다. 언제부턴가 멕시코는 오래도록 내 상상 속에 유령처럼 떠돌았다. 부분적으로는 글을 읽거나 영화(특히 세르게이 에이젠 슈타인의 영화)를 보고, 또 부분적으로는 멕시코 미술(스페인 정복 이전의 고대 멕시코 미술과 20세기 들어서는 프리다 칼로와 디에고 리베라의 미술)을 통해서 얻은 이미지였다. 사춘기 시절, 폭력과 죽음에 대한 이야기에 관심을 가진 나는 유혈 사태와 학살 이야기를 몹시 기대하면서 부모님이 가진 프리스콧의 《멕시코 정복사》를 넘겨본 기억이 난다. 실제로 그런 장면들을 발견했고 이 때문에 멕시코를 더욱 매력적으로 보게 되었다.

또 나는 가톨릭 가정에서 성장했다. 그러나 많은 동시대 사람들과 마찬가지로 나 역시 회의와 반항의 시기에 접어들면서 바로 신앙을 버렸다(14세 무렵이었다). 다양한 중남미 분파의 가톨릭 사제들이 옹호하는 급진적인 마르크스주의/ 해방신학의 기독교 교리를 접하고 난 다음이었다. 그들은 교회가 사회 정의와 활발한 정치 참여의 주체가 되어야 한다고 주장했다. 기성 교단에서 부족한 점을 가진 해방신학은 반항과 반(反)권위주의에 끌리던 십대 청소년의 마음에 매력적으로 다가왔다.

나중에 그레이엄 그린과 맬컴 라우리의 작품들을 읽게 되었는데, 두 작가 모두 멕시코에 사로잡혀 있었다. 하지만 나에게 가장 큰 영감을 준 것은 영화에서 발견한 멕시코였다. 생생하게 대비되는 점들과 전통 명절인 '죽은 자들의 날'이 보여주는 운명론이 깃든 영화 필름 속 멕시코 말이다. 나는 에이젠슈타인의 〈퀘 비바 멕시코!(Que viva Mexico!)〉와 루이스 브뉴엘의 〈몰살하는 천사(El ángel exterminador)〉에 나타난 아방가르드적 장엄함이 마음에 들었다. 훨씬 시간이 지나서는 현대 멕시코 영화의 팬이 되었고 알폰소 아라우, 알폰소 쿠아론, 길예르모 델 토로 감독의 영화를 좋아한다.

그러나 나를 가장 사로잡은 것은 포드, 휴스턴, 페킨파 같은 위대한 미국 감독들이 영화로 담아낸 멕시코였다. 수많은 미국 영화에서 멕시코는 법으로부터의 자유, 관습으로부터의 자유, 미국 청교도주의로부터의 자유, 이 모든 것을 포괄하는 '자유'를 가리키는 암호였다. 도망 중인 모든 악당과 결백을 증명하지 못하는 자들은 멕시코 국경을 넘는 것이 구원이나 도피가 된다는 것을 알고 있었다. 이것은 유혹적인 개념 이었다. 나는 뉴멕시코, 애리조나, 혹은 텍사스에서 출발하여 어두운 미국의 밤을 달려 새벽에 티후아나에 도착하는 상상을 했다. 열기와 먼지를, 멀리서 들려오는 유랑 악사 마리아치의 음악과 매력적인 멕시코 음식을 상상했다.

메마른 고속도로를 타고 남쪽으로 달려 펄펄 끓으며 줄곧 멀어지는 태양 속으로 들어가 '죽은 자들의 날' 행사가 한창 무르익은 작은 마을에 도착하는 상상. 그 마을은 전기가 들어오기 전과 크게 달라진 것 없이 술집과 교회와 호텔이 하나씩 있는 곳이다.

Some time in the 1990s I accepted an invitation to visit Mexico City. Mexico has inhabited my imagination like a lingering ghost for as long as I can remember — partly through reading about it, partly through cinema (most especially the cinema of Sergei Eisenstein), and partly though Mexican art (the pre-Hispanic art of ancient Mexico and the 20th-century art of Frida Kahlo and Diego Rivera). As an adolescent, interested in reading stories about violence and death, I remember leafing wishfully through my parents' copy of Prescott's *The Conquest of Mexico*, in the hope of encountering tales of bloodshed and slaughter. I found them, and this only added to the allure.

I also grew up in a Catholic house-hold. Like many people of my generation, I sloughed off my faith as soon as I reached the age of scepticism and revolt (about 14, in my case). But not before I had been exposed to the radical Marxist/ Christian doctrine of Liberation Theology, as espoused by various renegade Catholic priests in Latin America, who held the view that the Church should be an agent of social justice and an active participant in politics. To my teenage mind, already salted with the allure of rebellion and anti-authoritarianism, Liberation Theology had a glamour that the conventional church lacked.

Later I found myself reading Graham Greene and Malcolm Lowry, both writers in thrall to Mexico. But it was the Mexico that I found in films — a celluloid Mexico of vivid contrasts and Day of The Dead fatalism — that inspired me most. I relished the avant-garde majesty of Eisenstein's *Que viva Mexico!*, and Luis Bunuel's *El ángel exterminador*. Much later, I became a fan of modern Mexican cinema: the films of Alfonso Arau, Alfonso Cuarón and Guillermo del Toro.

But it was the Mexico depicted in the films of the great American auteurs like Ford, Houston and Peckinpah that most engaged me. In countless American films Mexico is a cipher for freedom: freedom from the law; freedom from convention, freedom from American puritanism. Every villain on the run and every wronged individual unable to prove his or her innocence knew that to cross the border into Mexico meant salvation, redemption or escape. This was an enticing notion.

I imagined arriving in Tijuana at dawn, having driven south through the dark American night from New Mexico, Arizona or Texas. I imagined the heat and dust; the distant sound of Mariachi music and the allure of Mexican cuisine. I imagined driving south along dry-as-bone highways, into a boiling and ever-receding sun. I imagined arriving in a small town where the Day of the Dead celebrations were in full swing: a town with one bar, one church and a hotel that hadn't changed much from the days before electricity.

실제로는 이와 전혀 다르게 멕시코시티에 도착했다. 먼지 하나 없이 위생적인 비행기를 타고 도착하니, 초청 주체인 영국문화원의 친절한 직원들이 나를 맞이하여 멕시코시티 도심에 있는, 역시 먼지 하나 없이 위생적인 호텔로 데려갔다. 도시가 내려다보이는 내 방 창문에서는 쭉쭉 뻗어나가는 크고 평평한 도시의 모습이 보였다. 저 멀리 지평선까지 뻗은 도시, 내 눈은 틀림없이 지구의 곡선을 보았다.

늦은 시간이라 나를 맞아준 사람들은 다음날 아침 사립학교 학생들에게 태동 하던 인터넷에 대한 강연을 하는 첫 번째 일정에 맞춰 데리러 오겠다고 했다. 호텔에서 떠나지 말라는 충고를 들었다. 멕시코시티는 위험한 곳이라며 그들은 "아침에 우리가 올 때까지 기다리세요" 라고 했다.

My arrival in Mexico City was nothing like this. I arrived in a dustless, hygienic aeroplane. I was met by my hosts, kindly members of the British Council, who took me off to a dustless, hygienic hotel in the centre of Mexico City. From my window high above the city, I could see a vast flat earthspan of urban sprawl. It ended in a distant horizon so remote, I swear I could see the curve of the earth.

It was late, so my hosts left me to sleep with the promise that they would return the following morning to take me to my first assignment — a talk on the fledgling internet to the boys of a private school. I was advised not to leave the hotel. Mexico City was dangerous, they said. Wait for us to return in the morning, they said.

아침 일찍 일어나서 호텔을 떠나 거리를 돌아다녔다. 내 창백한 피부는 이른 아침의 열기에 공격을 받고 즉시 탈이 났다. 결국 인류학박물관(1964년에 페드로 라미레스 바스케스, 호르헤 캄푸사노, 라파엘 미하레스가 설계한 건물)으로 도피했다. 그곳은 끊임없는 활동으로 꿈틀대는 소란스런 도시 한가운데서 고요하고 차분한 장소였다.

호텔로 돌아오자 영국문화원 사람들이 기다리고 있었다. 그들은 불안해하며, 내가 혼자서 밖에 나가지 말라는 지시를 어긴 것에 화가 나 있었다. 이런 작은 반항이 있은 다음, 그들은 나를 '신뢰하지 못할' 사람으로 생각했는지 멕시코에 머무는 일주일 동안 줄곧 내 일거수 일투족을 지켜보려 했다.

강연이 없는 마지막 날, 충분히 보호 했다고 생각했는지 그들은 나를 자유롭게 풀어주었다. 무엇을 하고 싶으냐고 묻자 나는 테오티우아칸의 태양과 달의 피라미드를 보고 싶다고 했다. 그들은 나에게 운전기사 한 명을 붙여주고 이름이 후안이니 차를 타고 출발하기 전에 이름을 확인하라고 했다.

후안은 뉴욕 양키스 야구 모자를 쓴 무뚝뚝한 멕시코인이었다. 우리는 대화도 없이 평평하게 펼쳐진 멕시코시티를 통과해 차를 몰았다. 화려한 간판에 정신없이 돌아가는 타이포그래피 메시지가 보이고, 수작업으로 만든 색색의 간판이 너무 밝게 보여서 멕시코의 태양도 그 진동하는 빛을 약하게 할 수 없을 것 같았다. 그런 간판들이 차를 멈추고 타이어와 타코와 토르티야를 사라고 부추겼다. 우리는 판잣집들이 몇 킬로미터씩 이어진 마을을 가로지르는 고가도로로 들어섰다. 멕시코의 '바리오(barrio)'는 세계에서 가장 큰 슬럼가에 속한다. 다닥다닥 붙은 채 끝없이 이어지는 가난의 행렬 속에, 가끔 반짝이는 SUV 차량같이 신기하게 이례적인 모습도 보이고, 길 잃은 개들과 달려가는 아이들 무리가 보인다.

마침내 우리는 탁 트인 지역에 도착했다. 내가 꿈꾸는 먼 지평선으로 가는 고속도로에 닿은 것이다. 선인장과 끈에 매이지 않은 당나귀들이 있었다. 길가로 손님 없는 술집들이 보였다. 우리는 계속 차를 몰았다. 그리고 후안이 말도 없이 고속도로를 벗어나 〈가르시아(Bring Me the Head of Alfredo Garcia)〉라는 1970년대 영화에서 워런 오츠가 갔던, 바퀴 자국이 난 정처 없는 길을 따라갔다.

소리도 없이, 차가 흙으로 지은 어도비 양식의 건물에 도착했다. 후안은 여전히 조용했다. 키 크고 잘생긴 남자가 미소를 지으며 우리 쪽으로 다가왔다. 그가 차 문을 열며 "후안의 형입니다"라고 말했다.

후안의 형은 일종의 골동품 가게를 하고 있었는데 나에게 물건을 보라고 권유했다. 나는 차를 떠나기가 망설여졌지만 영국식 예의와 낯선 이가 손님을 맞는 넉넉한 미소 때문에 밖으로 나갔다. "하지만 우선 술을 마셔야겠어요"라고 하더니 그가 우유 빛깔 액체를 조금 건넸다. 나는 다시 망설였다. 지금 이 순간 내가 어디 있는지 아는 사람이 세상에 하나도 없었다. 이 사람이 권유하는 술이 대체 무엇일까? 그저 미소와 몸짓으로 마시라고 권유할 뿐이었다. 그래도 나는 그 우유 빛깔 액체를 마셨다. 그건 멕시코의 맛이었다.

I woke early and left the hotel to wander the streets. My pale European skin rebelled instantly, attacked by the early-morning heat. Eventually I found the sanctuary of the Museum of Anthropology (Museo Nacional de Antropologia, designed in 1964 by Pedro Ramírez Vázquez, Jorge Campuzano and Rafael Mijares). It is a place of tranquillity and stillness amidst the tumult of a city that roars with ceaseless activity.

When I got back to the hotel my hosts were waiting for me. They were agitated, angry that I'd disobeyed their instruction not to go out alone. After this small act of rebellion my guardians upgraded me to "unreliable," and hardly let me out of their sight during my week in Mexico.

On my last day — a day with no talks — my guardians realized they had protected their investment, and they cut me loose. What did I want to do, they asked? I said I'd like to see the Pyramids of the Sun and Moon in Teotihuacan. A driver was assigned to me. His name was Juan. I was told to check that this was his name before setting off with him.

Juan turned out to be a taciturn Mexican wearing a New York Yankees high-domed baseball cap. We drove, without conversation, through the flat urban sprawl of Mexico City. Garish signs, with their frenetic typographic messages, hand-rendered in colours so bright that even the Mexican sun was unable to bleach out their vibrancy, urged me to stop and buy tyres, tacos and tortillas. We drove onto elevated freeways that jetstreamed across mile upon mile of shanty-town. Mexico's "barrios" are amongst the largest slums in the world — and every now and again, always in an embedded and deeply clustered area, I'd spot shining SUVs, a curious anomaly amongst the grinding poverty, stray dogs and gangs of running children.

Eventually we reached open country. Here at last was the highway to the remote horizon of my dreams. Cacti. Untethered donkeys. Roadside bars with no customers. We drove on. Then, without warning, Juan left the highway and bumped down the sort of rutted, destination-less road that Warren Oates used in Bring Me the Head of Alfredo Garcia.

Silently, we arrived at a low, adobe-style building. Children and dogs ran out to greet the car. Juan remained silent. A tall handsome man walked towards us smiling. He opened the car door. I'm Juan's brother, he said.

Juan's brother owned a sort of curio shop, and I was invited to view the wares. I hesitated to leave the car, but British politeness and the reassuring smile of my unexpected host persuaded me to get out. But first, he said, we must have a drink. He held up a thimbleful of milky liquid. Again I hesitated. No one in the world knew where I was. What was this drink I was being offered? Only smiles and gestures to drink up were offered. I drank the milky liquid. It tasted of Mexico.

앤드루 브래시

200 앤드루 브래시는 문화적 클라이언트를 위한 디자인과 리서치 형태의 협업을 결합하는 작업을 하는 그래픽 디자이너이다. 이는 책, 그래픽 오브제 및 아이덴티티, 설치, 제안, 강연 및 심포지엄의 형태를 띤다. 그의 작업은 일반적으로 정치, 미학 이데올로기, 그리고 시각적 형태를 다루며, 최근 이를 시각적 공간 정체성 탐구에 적용한 '엑스트라무로스'라는, 이미지 생산과 도시 환경 사이의 순환적 관계를 조사하는 리서치 프로젝트를 진행했다.

영국

N. 뉴욕 시티
배너, 350×150cm, 2015

Andrew Brash

201 Andrew Brash is a graphic designer combining design for cultural clients and collaborators with forms of research. This work takes such forms as books, graphic objects and identities, installations, proposals, lectures and symposia. His work is typically concerned with the politics and ideologies of aesthetics and visual form. Recently he has applied this to exploring the visual identities of place, resulting in Extramuros, a research project investigating the circular relationships between image production and the urban environment.

UK

N. New York City
Banner, 350×150cm, 2015

뉴욕

밈의 모닥불

에이드리언 쇼너시

뉴욕의 거대한 스케일은 언제 봐도 놀랍다. 몇 번이고 다시 방문해도 놀라움이 퇴색되지 않는다. 하지만 그 놀라움의 근원은 넓이가 아니라 높이다. 마치 도시가 으깨져서 탈출구가 하늘 쪽으로 솟아 올라가는 수밖에 없는 듯하다. 맨해튼 섬은 결코 뉴욕의 저돌적인 야망을 품기에 충분했던 적이 없기에 위쪽으로 무한히 확장해 올라갈 공간이 필요했던 것이다.

뉴욕을 그저 맨해튼으로 국한해서 생각하면 오산이다. 이 대도시를 구성하는 다른 네 개의 행정구(스태튼 섬, 퀸즈, 브루클린과 브롱크스)가 더 있다. 모두 각각의 문화적 신화를 가지며 조밀하게 짜인 도시 조직 안에서 나름의 위치를 차지한다. 그리고 내륙 지역인 뉴욕 주에는 시적인 이름들을 가진 소도시와 산과 숲, 강, 호수가 있다. 와사익, 셰코메코, 마호팍, 셔터쿼 등의 이름들은 영국에서 쫓겨난 사람들이 이곳에서 미국을 만들기 훨씬 전에도 북미 해안에 사람들이 살았음을 상기시켜준다.

New York
BonFIre of the Memes

Adrian Shaughnessy

The immense scale of New York is a source of perpetual wonder. No matter how many times the visitor returns, the wonder never fades. But it's the height, not the width, that is the source of amazement. It's as if the city has been squashed together so tightly its only escape is to thrust itself skywards. The sliver of Manhattan Island was never big enough to contain the daredevil ambition of New York: it needed the infinite dome of the sky above to expand into.

It's a mistake to think of New York as just Manhattan. There are four other boroughs that make up the metropolis: Staten Island, Queens, Brooklyn and the Bronx, each with its own cultural mythology, each with its own place in the city's tightly woven fabric. And then there's New York State, a vast hinterland of small towns, mountains, forests, lakes and rivers with poetic names that remind us that there were people living on the eastern seaboard of North America long before the Brits were kicked out and the United States of America was born — Wassaic, Shekomeko, Mahopac, Chautauqua.

그러나 뉴욕의 정신을 구현하는 장소는 맨해튼이다. 우리가 뉴욕을 생각하며 떠올리는 것이 맨해튼이며, 20세기 도시의 숭고함을 생각할 때 떠올리는 것도 맨해튼이다. 맨해튼은 현대 도시의 밈(meme, 비유적 문화 요소)이다.

뉴욕은 현대 세계에 처음 등장한 위대한 도시였다. 한편으로 고도 자본주의의 수도이지만, 흠잡을 데 없는 예술적 계보를 가진 도시이기도 하다. 주식 중개인들과 서브프라임 판매자 같은 지저분한 월스트리트 사람들은 자기들의 목적을 위해 지구상의 재정적인 생태계를 주무르겠지만, 뉴욕은 창조적인 정신이 끊임없이 꿈틀대는 곳이다. 보너스를 좇는 은행가와 비도덕적인 기업 전문 변호사의 수만큼이나 다양한 형태로 예술을 창조하는 사명을 가진 예술가가 존재한다.

나는 정신적인 뉴욕커다. 미술, 음악, 문학에 관심을 갖게 된 순간 정신적으로 뉴욕 시민이 되었다. 모든 예술에 관심이 생겼지만 가장 큰 관심의 대상은 뉴욕의 예술이었다. 관심사는 음악에서 시작하여 문학으로, 그리고 시각 예술까지 닿았다.

내가 그랬듯이 20세기 후반에 음악에 심취하여 성장한다는 것은 뉴욕에 심취하여 성장한다는 의미였다. 그것은 음반사 사무실과 스튜디오가 밀집했던 브릴 빌딩이 연루된 연애사였다. 벨벳 언더그라운드의 아방가르드적인 저음, 라몬트 영과 모턴 펠드먼의 음악과, 제임스 브라운의 펑크 음악 〈새터데이 나잇 앳 디 아폴로(Saturday Night at the Apollo)〉와 라스트 포에츠의 초기 랩을 좋아했다. 마일즈와 밍구스와 몽크 외에도 엘링턴과 엘라 같은 그 전 시대의 위대한 가수들이 부르는 멋진 재즈를 사랑했다. 심지어는 20세기 중반 재즈에 영향을 받은 시나트라의 음악도 좋았다. 슈거 힐 갱, 그랜드마스터 플래시, 아프리카 밤바타의 새로운 사운드, 그리고 또 수없이 많은 밴드, 가수, 디제이와 프로듀서들. 그것은 사랑이자 열병, 집착이었다.

음악 다음에 내가 꿈꾸는 뉴욕을 형성한 것은 문학과 영화였다. 나는 F. 스콧 피츠제럴드, 필립 로스, 톰 울프, 브렛 이스턴 엘리스, 돈 드릴로의 소설에서, 폴린 카엘과 수전 손택의 글에서, 그리고 〈뉴욕 북 리뷰(New York Review of Books)〉의 페이지들에서 사랑할 만한 뉴욕을 발견했다. 하지만 무엇보다도 앨런 긴즈버그의 장편 시 〈울부짖음(Howl)〉은 처음 발견한 이후 줄곧 나와 함께했으며, 뉴욕의 비전이 그의 시를 통해 형성되었다. 자, 여기에 내가 찬동하는 뉴욕이 있었다.

고대의 천상에 닿고자 불타오르던 천사 머리의 비트족들이여, 가난과 누더기와 움푹 들어간 눈으로 높은 곳에 앉아 차가운 물 같은 초자연적인 어둠 속에서 담배를 피우며 도시의 꼭대기를 떠다니는 아파트에서 재즈를 음미했지 (…)

But it's Manhattan that has come to embody the spirit of New York; it's Manhattan that we think of when we think of New York; it's Manhattan we think of when we think about the 20th-century urban sublime. Manhattan is the modern urban meme.

New York was the first great city of the modern world. It is, on the one hand, the capital city of High Capitalism, but it is also a city with an impeccable artistic pedigree. The seedy denizens of Wall Street — Vampire Squids, Gordon Geckos and sub-prime hucksters — might be manipulating the financial ecosystems of the planet for their own ends, but New York is also home to the unquenchable vibrancy of the creative spirit. For every bonus-snorting banker, and for every amoral corporate lawyer, there is an artist with a mission to create art in one of its myriad forms.

I'm a spiritual New Yorker. I became an emotional resident as soon as I acquired an interest in art, music and literature. All art interested me, but it was the art of New York that interested me most. It started with the music, then the literature, and then the visual art.

To grow up in thrall to music in the second half of the 20th century, as I did, was to grow up in thrall to New York. It was a love affair that included the Brill Building, with its teams of teenage pop song Mozarts; the avant-garde drones of the Velvet Underground, Lamont Young and Morton Feldman; the funk of Saturday Night at the Apollo with James Brown, and the proto-rap of the Last Poets; the jazz cool of Miles, Mingus and Monk, and the giants from an earlier age — Ellington, Ella, even Sinatra in his mid-20th century jazz-inflected glory; the new sound of Sugar Hill Gang, Grandmaster Flash and Afrika Bambaata, and a thousand other bands, singers, DJs and producers. It was love, infatuation, obsession...

After music it was literature and films that formed the New York of my dreams. I found a New York that I could cherish in the novels of F Scott Fitzgerald, Philip Roth, Tom Wolfe, Bret Easton Ellis and Don DeLillo; in the writings of critics Pauline Kael and Susan Sontag, and in the pages of the New York Review of Books. But it was the poet Allen Ginsberg who enabled me to create a vision of New York that has lived with me since I first discovered his epic poem Howl. Here, in Ginsberg's epic work, was a New York I could subscribe to:

angelheaded hipsters burning for the ancient heavenly con-nection to the starry dynamo in the machinery of night, who poverty and tatters and hollow-eyed and high sat up smoking in the super natural darkness of cold-water flats floating across the tops of cities contemplating jazz...

나는 뉴욕 거리를 돌아다니고 그 도시의
아파트와 클럽과 갤러리에 가보기 훨씬
전에 이 시를 읽었지만 앨런 긴즈버그는
도시의 정서적인 끌림과 장엄함, 금지되고
범하기 쉬운 구석진 장소를 느끼게
해주었다. 그는 내게 뉴욕이라는 개념을
느끼게 해주었고, 그것이 나에게는
현실만큼 강력했다.

I read the poem long before
I tramped the streets of New York,
or visited the city's lofts, clubs
and galleries, but Ginsberg made me
feel the city's emotional pull, its
mighty grandeur and its forbidden
and transgressive recesses.
He made me feel the idea of New
York — which turned out, for me, to
be as potent as the real thing.

뉴욕을 배경으로 한 수십 편의 영화를 통해 강도는 달랐지만 그 과정이 반복되었다. 프레밍거, 스콜세지, 페라라, 카사베츠, 스파이크 리의 영화들과 로버트 프랭크, 조나스 메카스, 앤디 워홀, 알프레드 레슬리의 아방가르드 실험주의를 거쳤다. 여기에 불안과 고통과 황홀감이 가득 찬, 영화 필름 속 뉴욕이 있었다. 철제 화재 대피용 사다리가 외관에 붙은 건물들로 이루어진 믿기지 않는 도시 풍경, 거리의 구멍에서 피어 오르는 연기 기둥들(뉴욕 지하 세계에서 올라오는 신호인가?), 밤새 영업하는 식당을 광고하는 현란한 네온 타이포 그래피, X 등급 영화관과 술집들을 보았다. 하지만 항상 뉴욕 사람들은 이야기를 나눈다. 뉴요커 특유의 수다스럽고 남을 의식하지 않는 방식으로 끊임없이 이야기한다. 이 모든 것들이 모여 뉴욕을 현대 도시의 전형으로 만든다. 바로 20세기의 로마이자 현대 도시의 밈이다.

이제 나는 1년에 두세 차례 뉴욕을 정기적으로 찾는다. 일상적인 차원에서 보자면, 뉴욕을 자주 접했다고 해서 그 도시에 대한 나의 애정이 줄어들지는 않았다. 그러나 또 한편, 이성적이고 물질적인 수준에서는 도시의 쇠퇴를 발견한다. 뉴욕은 모든 개척자들의 올가미에 빠져들고 있다. 나중에 와서 개척자들에게 배운 사람들에게 추월당하고 있다. 오늘날은 아시아의 대도시들 때문에 뉴욕의 위엄이 예전만 못해 보인다. 지하철은 형편없어지는데, 한편으로는 고급 주택이 들어서고 거리가 예쁘장하게 단장되며 소비가 만연하여 뉴욕의 거칠고 위험한 부분들이 합성 사진 속의 도시처럼 바뀌어가고 있다.

쌍둥이 빌딩의 붕괴는 이 도시의 집단적 정신에 종말론적인 타격을 가했다. 사람들은 아직도 그 이야기를 하고 그 사건이 났을 때 어디에 있었는지 이야기해준다. 그 영향은 줄어들지 않았다. 이것이 종말의 시작이었을까? 아니면 부활의 신호였을까? 현 시대의 가장 위대한 첫 번째 도시는 아마도 가장 회복력이 좋은 곳일지도 모른다. 다른 대도시들은 세계무역센터 파괴 같은 엄청난 충격에서 절대로 회복하지 못할 수도 있지만 뉴욕의 운명은 다를 것 같다. 밀턴 글레이저의 유명한 캠페인에 나타난 타이포그래피적이고 상징적인 비유는 공허한 마케팅 공약이 아니다. 거주자와 방문객을 통틀어 많은 이들에게 그 표어는 단순하고도 자명한 진실이다.

The process was repeated, though never with the same intensity, in dozens of films set in New York — the films of Preminger, Scorsese, Ferrara, Cassavetes and Spike Lee, and in the avant-garde experi-mentalism of Robert Frank, Jonas Mekas, Andy Warhol and Alfred Leslie. Here was a celluloid New York, full of angst, pain and ecstasy: a hardly believable urban landscape of buildings with filigree steel fire-escape ladders glued to their exteriors; plumes of steam billowing out of holes in the road (signals from the New York underworld?); garish neon typography advertising all-night diners, X-rated movie houses and liquor stores; but always people talking — talking and talking and talking, in that loquacious and unselfconscious way unique to New Yorkers. All of this made NYC the archetype of the modern urban city: the Rome of the 20th century; the modern urban meme.

Now I visit New York regularly, usually two or three times a year. On one level, the molecular level, frequent exposure to New York has not diminished my love of the city. On another level, the rational materialistic level, I see its decline. NYC is falling into the trap of all pioneers: it is being overtaken by those who came later and have learned from the pioneers. Today's mega-cities in Asia make New York look less magisterial. The subway is rotting, while the gentrification, prettification and consumerisation of the city is removing all its rough edges and risks turning it into an identikit urban terrain.

The destruction of the Twin Towers delivered an apocalyptic blow to the city's collective psyche. People still talk about it. They tell you where they were when it happened. Its impact has not lessened. Was this the beginning of the end? Or the signal for renewal? The first great city of the modern era might just also be the most resilient. While other metropolises might never recover from such a hammer blow as the destruction of the World Trade Centre, it seems unlikely that this is to be New York's fate. Milton Glaser's famous "I heart New York" typographic and symbolic trope is no empty marketing promise. For many — residents and visitors alike — it is a simple and self-evident truth.

서배스천 코세다

206 런던에서 활동하는 그래픽 디자이너.
영국 왕립예술학교를 졸업하고 디지털 스튜디오
피드의 아트 디렉터로 일하고 있다. 윤리학,
저자성, 정체성을 주제로 다루는 조각적 작업에
초점을 맞추고 있으며 그래픽디자인을
동시대 문화에 대한 풍자적 질문과 뒤섞으려는
시도를 하고 있다.

영국

C. 시카고
배너, 350×150cm, 2015

Sebastian Koseda

207 Sebastian Koseda is a London based
graphic designer focusing on
speculative works that deal with themes
of ethics, authorship & identity. In his
practice, he aims to merge graphic
design with the satirical interrogation
of contemporary culture. He has just
graduated from the RCA and is working
as an Art Director at the Digital Studio
FEED in London.

UK

C. Chicago
Banner, 350×150cm, 2015

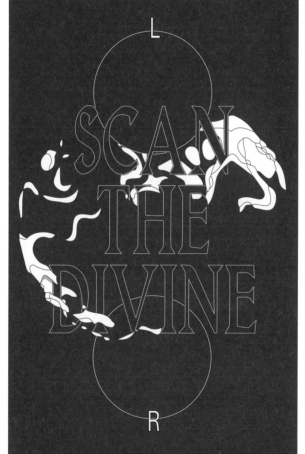

DFOV 22.0CM
IM: 12
SE: 2

Scan of Brain Activity
Whilst Subject is Praying

Seventeenth Church of Christ,
Scientist | Chicago, Illinois

55 E Upper Wacker Dr,
Chicago, IL 60601, United States
+1 312-236-4671

L

R

Heal the sick,
앓는 사람을 고쳐 주고
Raise the dead
죽은 사람을 일으키 주어라.
Cleanse the lepers
나병 환자들을 깨끗하게 해 주고
Cast out demons
마귀들을 쫓아내어라!

시카고
흐르는 건축, 얼어붙은 음악

에이드리언 쇼너시

괴테가 20세기에 태어났다면, "음악은 흐르는 건축이고 건축은 얼어붙은 음악이다"라는 유명한 평을 내놓았을 때 시카고를 마음에 두었을 것이다. 시카고는 음악과 건축의 도시다. 그곳은 바람과 철의 도시이기도 하다. 이 거칠고 거대한 도시는 신문과 건축, 뼈가 시리게 추운 겨울로 유명하다.

그곳은 세계 모더니즘의 수도이기도 하다. 유럽 모더니즘의 거장들이 미국 땅에 안착하는 와중에 가장 많은 이익을 본 미국 도시인 것이다. 그들은 1930년대에 히틀러를 피해 미국으로 건너와 20세기 최고의 건축들을 설계했다. 철과 유리와 건축적 미래주의가 결합된, 시카고를 찾는 사람들에게 황홀경을 선사하는 그 건축물들은 옛 유럽에 뿌리를 두고 있다.

Chicago
Liquid Architecture, Frozen Music

Adrian Shaughnessy

Had he been born in the 20th century, Goethe might well have had Chicago in mind when he made his famous observation: "Music is liquid architecture. Architecture is frozen music." Chicago is a city of music and architecture. It is also a city of wind and steel — a tough, urban super-conurbation famous for newspapers, architecture and bone-chilling winters.

It is also the modernist capital of the world: the American city that benefited most from the arrival on American soil of the giants of Euro-modernism, who, fleeing Hitler in the 1930s, ended up designing the greatest hits of 20th-century architecture. The visceral thrill of steel, glass and architectural futurism that greets the visitor to Chicago has its roots in old Europe.

그 뿌리는 1937년 시카고에 뉴 바우하우스가 생겼을 때 열매를 맺었다. 이곳은 목을 죄여오는 나치의 압력에 굴복한 독일 바우하우스가 피난처에 차린 교육 기관이었다. 설립자는 라슬로 모호이너지였다. 모더니즘 디자인의 대표자 격이었던 그는 교육 과정의 첨단에 사진을 두고 미국이 자신을 드러내는 방식을 ― 노먼 록웰 풍의 예스러운 모습에서 (반드시 더 진실하다고는 할 수 없지만) 덜 이상화된, 산업적인 자아상으로 ― 바꾸는 데 일조했다.

1944년, 디자인 학교(School of Design)에서 디자인 연구소(Institute of Design)로 이름을 바꾼 뉴 바우하우스는 유명 건축가 헨리 코브가 설계한 화강암 건물에 입주했다. 1950년대와 60년대에 그 건물에는 음반사의 녹음 스튜디오가 들어서고 이어 나이트클럽이 들어왔다. 모호이너지와 발터 그로피우스의 유령들은 시카고의 인상적인 하우스 뮤직에 맞춰 레이저 빔 속에서 간간이 춤을 추곤 했다.

북미의 다른 거대 도시 디트로이트가 망가지고 있다면(혹자는 디트로이트가 21세기 후기 자본주의 미국 도시의 원형으로 떠오르고 있다고도 하지만), 시카고는 융성하고 있다. 그 직선의 날카로움을 처음 마주하면 마치 새로운 안경을 쓴 것 같다. 어디를 바라봐도 시카고 건축의 극명한 기하학이 놀랄 만큼 뚜렷하게 보인다. 그리고 그리드에 기초한 경직성에 익숙해질 무렵 예상치 못한 모순을 발견한다. 스페인 화가 피카소가 이 도시에 선물한 지극히 비대칭적인 〈시카고 피카소(Chicago Picasso)〉, 아니시 카푸어의 타원형 스테인리스스틸 조각품 〈클라우드 게이트(Cloud Gate)〉, 건축가 잔느 갱이 곡선형으로 설계한 레이크쇼어 이스트의 고층 건물, 1960년대 초에 버트런드 골드버그 어소시에이츠가 내놓은 하늘로 솟아오른 '옥수수대' 디자인의 마리나 시티 등 말이다.

모더니즘과 시카고는 파스트라미와 호밀 위스키 같다. 다시 말해, 잡종들의 결합으로 서로 대조적이면서도 완벽한 일체를 이룬 것이다. 현대의 시카고는 근대 이전의 옛 도시, 즉 목재로 이루어진 도시에서 발달되었다. 1871년 시카고 대화재로 도시가 완전히 파괴되었고, 엄격한 화재 안전법이 도입되어 의무적으로 모든 건물에 석조 건축을 포함시켰다. 나중에 도시가 더욱 발달하자, 호수 주변의 연약한 지반이 석조 건물에 부적절하다는 것이 밝혀졌다. 이 때문에 건축가들과 개발업자들이 더 가벼운 대안을 찾게 되었고, 시간이 흐르면서 철이 시카고 건물들의 뼈대와 외골격을 건축하는 재료가 되었으며 결과적으로 시카고에 마천루가 탄생하게 되었다.

Those roots bore fruit in 1937 when Chicago became home to the New Bauhaus. This was the refugee pedagogical offspring of the German Bauhaus, which had finally succumbed to the pressure of the jackboot of Nazism pressing down on its neck. The New Bauhaus was founded by László Moholy-Nagy. As one of the high priests of modernist design, he put photography at the forefront of the curriculum, and helped to change the way America presented itself to itself — from an illustrated, quaint Rockwellian self-image to a less idealized, though not necessarily more truthful, industrial self-image.

In 1944, the New Bauhaus became the Institute of Design and occupied a granite-clad building designed by Henry Ives Cobb. In the 1950s and 60s the building became home to recording studios, and subsequently to a series of nightclubs. The ghosts of Moholy-Nagy and Walter Gropius could occasionally be seen dancing amongst the laser beams to the sound of hard-jacking Chicago house music.

If Detroit, that other great North American urban behemoth, is rotting (although there are those who say that it is slowly emerging as the proto-post-capitalist American city of the 21st century), then Chicago is booming. Encountering for the first time its rectilinear sharpness is like acquiring a new pair of spectacles. Everywhere you look you see, with alarming clarity, the stark geometry of Chicago architecture. And then, just as you have acclimatized to the grid-based rigidity, you find unexpected contradictions; the fiercely asymmetrical Chicago Picasso — the Spanish artist's gift to the city; Cloud Gate, Anish Kapoor's ovoid stainless steel sculpture; Jeanne Gang's curvilinear Lakeshore East skyscraper; the early 1960s skyward-thrusting "corncob" design of Marina City by Bertrand Goldberg Associates.

Modernism and Chicago are like pastrami and rye — a marriage of hybrids that meld into a sort of contrarian perfection. Modern Chicago grew out of the old pre-modern city — a city of wood. The Great Chicago Fire of 1871 devastated the city, and led to the introduction of stringent fire-safety laws that made it compulsory for all buildings to have masonry construction. Later, as the city grew, the soft ground around the lake proved unsuitable for masonry buildings. This led architects and developers to seek a lighter alternative and, over time, steel became the material that built the skeletons and exoskeletons of Chicago's buildings, and resulted in Chicago becoming the birthplace of the skyscraper.

그러나 시카고에서 처음 눈에 띄는 점이 엄청나게 풍성한 건축과 수직으로 높이 올라간 생활공간이라 해도 도시의 문화사 역시 그에 못지않게 주목할 만하다. 그곳은 음악과 문학과 미술의 도시다. 음식과 술과 스포츠의 도시다. 대도시의 거친 정치 공작과 냉철한 저널리즘이 있는 도시다. 버락 오바마와 스터즈 터켈의 고향이며, 로버트 케네디가 암살당하고 도널드 럼스펠드가 태어난 도시이기도 하다. 1942년에 시카고 대학 엔지니어 팀이 최초로 통제된 실험을 통해 핵분열 연쇄 반응을 일으킨 도시다. 그것이 원자폭탄 개발의 첫 단계였다.

시카고의 문학은 저널리즘적이고 강철같이 단단하다. 넬슨 앨그렌의 위대한 소설 두 편, 〈광란의 거리(A Walk on the Wild Side)〉와 〈황금 팔을 가진 사나이(The Man with the Golden Arm)〉는 이 도시 특유의 강인함을 발산한다. 시카고 사람인 솔 벨로와 존 더스 패서스는 시카고의 유전자를 현대 미국 문학의 규범 안에 주입시켰고, 다수의 저널리스트들이 신문의 도시 시카고의 명성을 확립했다. 신문은 건축으로서의 뉴스, 곧 말로 이루어진 대안적인 건축인 셈이다.

SIX IMAGES
SIX TEXTS
ONE REMIX
–
THE URBAN
TYPOGRAPHIC
APOTHEOSIS

Adrian Shaughnessy

SCAN THE DIVINE

R

But if architectural hyper-abundance and vertical city living is the first thing you see in Chicago, the city's cultural history is a close second. It is a city of music, literature and art. A city of food, booze and sport. A city of tough metropolitan politicking and hard-edged journalism. The home of Barack Obama and Studs Terkel, the city where Robert Kennedy was assassinated and where Donald Rumsfeld was born. It is also the city where, in 1942, at the University of Chicago, a team of engineers produced the first controlled and self-sustaining nuclear chain reaction. It was to be the first step in the development of the atomic bomb.

The literature of Chicago is journalistic and steely. Nelson Algren's two great novels — *A Walk on the Wild Side* and *The Man with the Golden Arm* — exude the Chicagoan toughness that characterizes the city. Chicagoans Saul Bellow and John Dos Passos injected Chicago genes into the bloodstream of the contemporary American literary canon, and legions of journalists embroidered the city's reputation as a newspaper town. News as architecture — an alternative architecture of words.

그러나 도시 전체에 내재하는, 그곳에 스며들어 지하실과 클럽과 콘서트홀에서 새어 나오는 것은 바로 음악이다. 음악은 시카고를 1등급 문화 공화국이자 20세기의 빈으로 철의 도시라는 명성만큼이나 음향의 도시로 자리매김 하게 했다. 시카고 심포니 오케스트라는 음악계의 세계 헤비급에 해당하며, 이 도시는 남부에서 태어나 클럽과 라이브 음악을 제공하는 장소들을 찾아 북부로 오는 수많은 블루스와 재즈 음악가들의 목적지였다. 그러면서도 가난한 음악가들이 풍부한 공장 일자리를 통해 안전망을 가질 수 있는 곳이었다. 일렉트릭 블루스, 재즈, 소울, 그리고 이후 나온 하우스, 펑크, 그리고 "위대한 흑인 음악: 고대에서 미래로"라는 슬로건을 가진 아트 앙상블 오브 시카고(Art Ensemble of Chicago) 콜렉티브 덕분에 시카고는 현대 음악에서 탁월한 위치에 서게 되었다. 그리고 1940년대에 선 라가 와서 그의 대단한 경력 중 가장 보람 있는 시기를 이곳에서 시작했을 때 시카고는 은하계의 음악 수도가 되었다.

전기 작가 존 F. 스웨드가 말했듯, 선 라(본명은 허먼 풀 블런트[Herman Poole Blount], 앨라배마 주 버밍엄, 1914년 생)는 시카고를 "마법의 도시"로 보았다. 20세기 미국 음악의 가장 중요한 인물들의 음악을 듣고 그중 몇몇과 함께 일했던 곳이 바로 이곳이다. 그는 바로 시카고의 거리 모퉁이 책방에서 이집트와 오컬트 신비주의에 관한 책을 발견했다. 신비주의는 선 라의 우주론적 인생관과 예술관에 깊은 영향을 미친 주제다. 그가 친구에게 지적했듯이 시카고는 원자 폭탄 제조의 첫 단계를 밟은 장소였고, 선 라는 이 소재를 유명한 곡 〈핵전쟁 (Nuclear War)〉에서 다루게 된다.

But it is the music, embedded throughout the city, ingrained in the fabric of the place, seeping out of cellars, clubs and concert halls, that makes Chicago a cultural republic of the first rank, a 20th-century Vienna — a city of sound as well as a city of steel. The Chicago Symphony Orchestra is in the world heavy-weight category; the city was a destination for countless blues and jazz musicians born in the South and attracted north by the clubs and venues offering live music, but with the poor musicians' safety net of abundant factory work. Electric blues, jazz, soul, and later house, punk and the great Art Ensemble of Chicago collective — whose rallying cry is "Great Black Music: Ancient to the Future" — have made Chicago pre-eminent in contemporary music. And the city became an intergalactic music capital in the 1940s, when Sun Ra arrived and began one of the most fruitful periods of his long epochal career.

As his biographer John F. Szwed has noted, Sun Ra (Herman Poole Blount in Birmingham, Alabama, 1914) considered Chicago a "magical city." It was here that he was able to hear, and work with, some of the most important figures in 20th-century American music. It was in Chicago that he found booksellers on street corners selling works on Egyptian and occult mysticism, themes that were to deeply mark Sun Ra's cosmological view of life and art. It was also, as Sun Ra pointed out to friends, the place where the first steps to make an atom bomb were taken: a subject Sun Ra was to address in one of his most celebrated compositions, Nuclear War.

요나스 베르토트

스위스의 로잔 주립미술대학교와
영국 왕립예술학교를 졸업한 요나스 베르토트는
디자인과 리서치, 그리고 강의를 하며
런던과 스위스를 기반으로 활동하고 있다.
수직적 조직이 아닌 느슨한 협업에 기초한
유동적인 체계를 모델로 한 스튜디오를
운영하며 자기 주도 디자인 프로젝트, 워크숍,
글쓰기를 병행한다. 로잔 주립미술대학에서
비평적 디자인사를 가르치고 있으며
현재 '런던에서 살아가기'라는 주제를
중심으로 한 사회정치적 문제에 관심을 갖고
작업하고 있다.

스위스

T. 도쿄
배너, 350×150cm, 2015

Jonas Berthod

213

Jonas Berthod lives and works between
London and Switzerland. He runs
an independent practice dealing with
his overlapping interests in design,
research and teaching. His studio is
based on a model of a fluid system,
formed of loose collaborations without
a vertical organization. Research, as
an integral part of his practice,
is explored through self-directed design
projects (The Brick), giving talks and
workshops (at RCA, ECAL and SUPSI) or
writing (for magazines or speculatively).
He is a lecturer in Critical History
of Design at ECAL, Lausanne. His current
research interests cover sociopolitical
issues around the theme of living
in London today.

Switzerland

T. Tokyo
Banner, 350×150cm, 2015

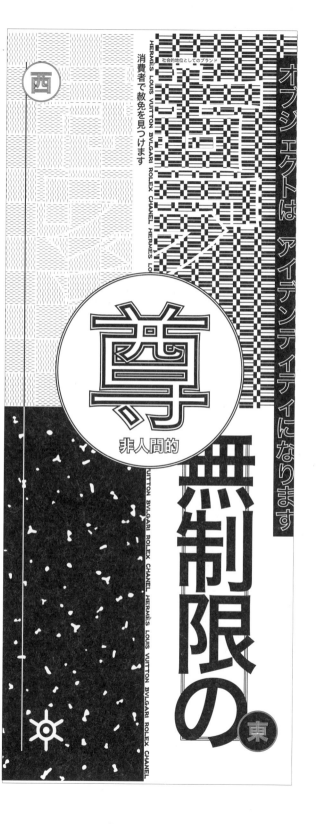

도쿄
경이로움이 부유하는 도시

에이드리언 쇼너시

바글바글하고 떠들썩한 도쿄는 엄청난 도시다. 인구는 1300만이고, 일본 수도권 전체의 인구를 포함하면 3700만이라는 믿기지 않는 숫자가 된다. 이 슈퍼 메트로폴리스 도쿄의 방문자는 언제 어디서나 혼란스러운 지리와 어리둥절하게 만드는 건축적인 지형은 말할 것도 없고 엄청나게 많은 사람들과 마주친다. 그러나 도쿄의 상황에 절대 끼어들지 않은 한 가지 요소는 카오스다. 카오스처럼 보일지 몰라도, 그렇지 않다. 어디든 질서가 있고 규칙이 지배하며 예의가 구석구석 스며 있다.

어쩌면 이럴 수 있을까? 일본인의 심리가 어떻기에 그렇게 절제되고 친절한 문화가 나왔을까? 도쿄의 (물론 이름 없는) 거리 모퉁이에 서구인이 서서 휴대폰 화면을 보고 있으면 일본인이 다가와서 유창한 영어로 도와줄 일이 있는지 묻는다. 서구에서는 이런 일이 생기지 않는다. 우리는 관광객들을 언짢게 바라본다. 관광객의 배낭과 정처 없는 방황과 망설임을 무시한다. 우리는 여행자의 돈을 받으며 위선적으로 마지못해 도움을 준다.

Tokyo
City of Floating Wonder

Adrian Shaughnessy

Teeming and tumultuous, Tokyo is the ultra-city: home to 13 million people, a figure that increases to a barely believable 37 million when the entire metropolitan conglomeration is included. At every turn the visitor to the city is confronted by a great mass of humanity, not to mention the disorienting geography and bewildering architectural topography of this Japanese supermetropolis. Yet the one factor that never seems to enter the Tokyo equation is chaos. It might look like chaos, but it's not. Order prevails.

Discipline rules. Politeness pervades. How can this be? What is it about Japanese psychology that results in such a disciplined and beneficent culture? Any Westerner who stands on a Tokyo street corner — a street with no name, of course — and stares into the screen of their mobile phone will be approached by a Japanese person who will ask, in good English, if they can help. This doesn't happen in the West. Tourists are resented. We despise their rucksacks, their aimless wandering and dithering. We assist grudgingly while hypocritically relieving them of their tourist dollars.

일본에서는 그렇지 않다. 일본에서는 이방인과 서로를 향한 예의가 몸에 배어 있다. 다른 방식은 없다. 보편적으로 고개를 숙여 하는 인사는 겸손과 존경을 담은 본능적이고 공적인 제스처다. 방문객들은 일본에 갈 때마다 공손하고 예의 바른 대우를 받는다. 서구인에게는 이러한 세심하고 철저한 예의가 어리둥절하다. 그것은 서구의 공손함 개념과는 극적으로 다르다. 서구인은 낯선 사람을 대하는 다소 거친 개념을 가지고 자라나서(사람을 더 잘 알기 전에는 불신하는 경향이 있다), 일본인의 예의 바름이 진실한 감정을 가린다고 생각하는 경향이 있다.

20여 년 전 처음 일본을 방문했을 때 일본인의 수수께끼 같은 예의를 직접 경험했다. 사업상 일본 회사들에게 런던에 있는 우리 디자인 스튜디오의 일을 맡겨 달라고 설득하러 갔다. 출장 가기 전에 다양한 회사에 우리 스튜디오의 작업에 대해 짧은 프레젠테이션을 하게 해달라고 요청했다. 예외 없이 그들은 내 요청을 기꺼이, 친절하게 받아들였다.

만남은 분명히 성공적이었다. 내가 방문한 회사들은 대개 — 자사의 비용으로 — 통역을 제공했다(서구에서는 생각할 수 없는 호의였다). 한번은 판촉 활동을 한 다음, 좋은 식당으로 가서 대접을 받기도 했다. 매번 미팅을 하고 헤어질 때 일에 대한 약속과 상업적으로 유익한 협력이 이루어질 거라는 친절한 말을 들었다. 실제로는 새로 사귄 그 친구들에게서 다시는 소식을 듣지 못했다.

원치 않는다고 말하지 못하는 것이 단순히 문화적인 특징이었을까? 내가 혼란스럽지 않도록 분명히 말을 못한 이유가 지나친 예의 바름이었을까? 아니면 혹자가 말한 대로, 이런 미팅의 결과를 추가로 확인하며 내 쪽에서 열광적으로 관심을 표현한 것이 문제였나?

Not so in Japan. In Japan, courtesy towards strangers — and to each other — is ingrained. There is no other way. The bow — universally bestowed — is a visceral and public gesture of humility and respect. Wherever visitors go, they receive respect and politeness. For Westerners, the intensity of this fine-grained politeness is mystifying. It is dramatically different to our own ideas of courtesy. Raised on rougher notions of dealing with strangers (we tend to mistrust them until we know them better), we are tempted to think that perhaps Japanese politeness masks true feelings.

I had direct experience of enigmatic Japanese politeness on my first visit to Tokyo over twenty years ago. It was a business trip. I was there to persuade Japanese companies to commission my London-based design studio. In advance of my visit I had sent out requests to various companies to be allowed to make short presentations of my studio's work. Without exception, my requests were warmly and eagerly granted.

The meetings were unequivocally a success. It was not uncommon for the firms I visited to provide — at their own expense — a translator (an unthinkable courtesy in the West). And on one occasion, after making my sales pitch, I was treated to dinner at a good restaurant. In all cases, I left each encounter with promises of work and warm assurances that a fruitful commercial alliance would ensue. In reality, I never heard again from a single one of my new friends.

Was this simply a cultural inability to say no thanks? Was it a surfeit of politeness preventing them from telling me to get lost? Or was it, as I have been told, my own Western casualness about following up these meetings with further meetings, and enthusiastic expressions of interest from my side?

일본인의 예의 바름은 오래된 과거를
연상시키며 현대 도쿄의 미래주의적
미학과 극명한 대조를 보이는 것 같다.
그러나 그 두 줄기는 깊이 뒤얽혀 있다.
뭐라 꼬집어 말할 수 없지만, 매혹적인
"와비 사비"의 개념은 이런 이분법에서
드러난다. 잘 알려진 대로 정의하기는
어렵지만 와비 사비는 복잡성을 거부하고
불완전함에서 아름다움을 찾는다.
와비 사비는 무엇보다도 진정성을 높이
평가한다. 어쩌면 유달리 난해한 개념인
포스트모더니즘의 경우와 마찬가지로
우리는 그 개념을 원하는 대로
해석하는지도 모른다. 그러나 나는 도쿄의
거의 모든 것에 와비 사비의 정신이
있다고 확신한다. 나무로 만든 부엌용품,
손으로 짠 바구니와 우아한 상점에서
파는 도자기 그릇에서 그런 정신을 쉽게
발견한다. 또한 도쿄 지하철에서
기모노를 입고 검정 양복과 흰색 셔츠를
유니폼처럼 차려 입은 직장인 옆에
아무렇지 않게 앉아 있는 사람들 속에서도
볼 수 있다.

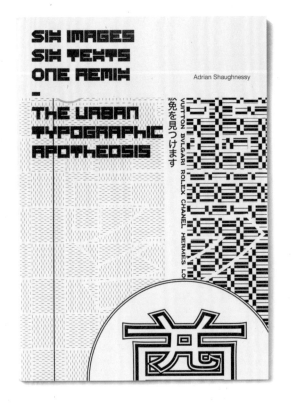

Japanese politeness, with its
chivalrous echoes of an ancient past,
appears to contrast sharply with
the futuristic aesthetics of modern
Tokyo. Yet the two strands are
deeply intertwined. The seductive, if
intangible, notion of "wabi-sabi"
can be glimpsed in this dichotomy.
Famously difficult to define,
wabi-sabi rejects complexity and
looks for beauty in imperfection:
it prizes authenticity above every-
thing else. Perhaps, like that
other famously elusive concept —
postmodernism — we make of it
what we want. Yet I'm convinced
I can see the wabi-sabi spirit in
almost everything that Tokyo has to
offer. It's easy to spot in the wooden
kitchen utensils, hand-woven
baskets and ceramic bowls on sale
in the elegant shops. But it can also
be glimpsed in the unselfconscious
kimono-wearers on the Tokyo
subway sitting next to the salarymen
in their unchanging uniforms of
black suit and white shirt.

그래픽디자인을 잘 아는 사람이
도쿄를 방문하면, 또 다른 층의 관심사가
있다. 이 도시는 타이포그래피와
캘리그래피적인 즐거움이 가득한 마법의
놀이터다. 일본인이 아닌 독자에게,
그곳은 추상적인 형태와 자유로운 시각
표현, 즉 의미와 구문론적 독재로부터
자유로운 도시의 텍스트가 있는 이상한
나라다. 여러분은 일본어 한자로 구성된
단어들의 형태와 심미성을 즐기기만
하면 된다.

깃발 위에 쓰인 '국수'를 나타내는 말에도
서정성이 진하게 느껴지는 음악적인
구절이 필요하다. 굳이 내용이 무엇인지
알지 못해도, 우아한 비율로 솜씨 있게
쓰인 붓글씨 장식체가 보기 좋다.
단어들은 도시의 건축을 반영하는
기하학적인 형태로 그려진다. 그곳은 글로
적힌 언어에서 의미를 해석할 필요를
우회하는 순수하게 미학적인 타이포
그래피와 캘리그래피 디자인의 세계다.

마셜 매클루언의 타이포그래피적 인간이
절대 존재하지 않았던 것 같다. 가동 활자
덕분에 텍스트를 기계적으로 배포하는
것이 가능해지고 그에 따라 글로벌 사회가
도래하게 된 구텐베르크 이후의 시대에
도달하지 않은 것 같다.

일본에는 세상의 다른 곳과 마찬가지로
호감이 가지 않는 정치적인 저류(예를
들어 극단적인 민족주의와 인종적
순수성을 둘러싼 관점 등)가 흐르고
있다는 점을 알고 있다. 그러나
잠시 머무는 방문자는 이런 점을 전혀
보지 못한다. 일본식 예의 바름이
모든 것을 가려준다. 도쿄는 내가 가본
그 어떤 도시보다도 평온과 위엄을
자아낸다. 그러나 와비 사비의 정신에서
보면 완벽하지 않다. 과연 완벽해질
수가 있을까?

For the graphic-design-savvy visitor
to Tokyo, there is another layer
of interest. The city is an enchanted
playground of typographic and
calligraphic pleasure. For the non-
Japanese reader it is a wonderland
of abstract form and free visual
expression — an urban text, free
from meaning and syntactical
tyranny. All you have to do is enjoy
the form and aesthetic flavour of the
kanji word formations.

Words on a flag announcing
"noodles" acquires the lyrical inten-
sity of a musical phrase. Calligraphic
flourishes are enjoyed for their
elegant proportions and the dex-
terity of their execution, without the
complication of needing to know
what they are saying. Words are
rendered as geometric shapes that
echo the architecture of the city.
It's a world of pure aesthetic typo-
graphic and calligraphic design that
bypasses the necessity to construe
meaning from written language.

It's as if Marshall McLuhan's
Typographic Man — who arrived in
the post-Gutenberg era of movable
type that made possible the
mechanical dissemination of texts
and which in turn ushered in the
era of global society — had never
existed.

We can be sure that there are
unattractive political undercurrents
in Japan, just as there are in most
other parts of the world — extreme
Japanese nationalism and
views around racial purity, for
example. But the visitor on a short
stay doesn't glimpse any of this.
Japanese politeness masks
everything. Tokyo, more than any
other city in the world I've ever
visited, exudes serenity and dignity.
But, in the spirit of wabi-sabi — it
is not perfect. How could it ever be?

218 외르크 슈베르트페거는 인쇄물(주로 책)과 독일 **L. 런던**
 시각 아이덴티티 작업에 주력하는 배너, 350×150cm, 2015
 그래픽 디자이너이다. 스위스 취리히를 기반으로
 다양한 규모 및 범위의 문화적, 상업적 작업을
 하고 있으며 영국 왕립예술학교에 다니면서
 시작한 포토 다큐멘터리에 관한 잡지 《리-포트》
 창간을 준비 중이다.

Jörg Schwertfeger

219 Jörg Schwertfeger is a graphic designer Germany **L. London**
 focused on printed matter — mainly Banner, 350×150cm, 2015
 books — and visual identities, ranging
 from the cultural to the financial sectors
 and small and independent groups
 and individuals to bigger corporations.
 His practice is based in Zurich,
 Switzerland, where he has worked
 independently and in collaborative
 settings since 2009. While doing his MA
 at the Royal College of Art in 2014,
 he founded *Re-Port*, a magazine on
 independent photo documentary, which
 will be introduced to the public some
 time in the near future.

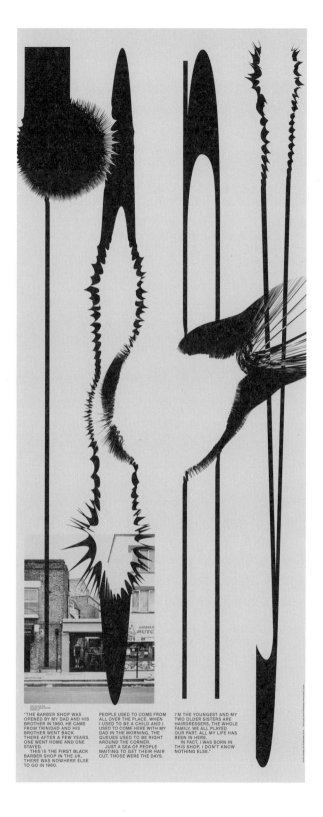

"THE BARBER SHOP WAS
OPENED BY MY DAD AND HIS
BROTHER IN 1960. HE CAME
FROM TRINIDAD AND HIS
BROTHER WENT BACK
THERE AFTER A FEW YEARS.
ONE WENT HOME AND ONE
STAYED.
 THIS IS THE FIRST BLACK
BARBER SHOP IN THE UK,
THERE WAS NOWHERE ELSE
TO GO IN 1960.

PEOPLE USED TO COME FROM
ALL OVER THE PLACE. WHEN
I USED TO BE A CHILD AND I
USED TO COME HERE WITH MY
DAD IN THE MORNING, THE
QUEUES USED TO BE RIGHT
AROUND THE CORNER.
 JUST A SEA OF PEOPLE
WAITING TO GET THEIR HAIR
CUT. THOSE WERE THE DAYS.

I'M THE YOUNGEST AND MY
TWO OLDER SISTERS ARE
HAIRDRESSERS, THE WHOLE
FAMILY, WE ALL PLAYED
OUR PART. ALL MY LIFE HAS
BEEN IN HERE.
 IN FACT, I WAS BORN IN
THIS SHOP, I DON'T KNOW
NOTHING ELSE."

런던
대조의 도시에서 벌어지는 정서적 해킹

에이드리언 쇼너시

런던. '거대한 종기(The Great Wen)', '연기(The Smoke)', 론디니움 (Londinium) 등 수없이 많은 정체성을 가진 도시, 아주 오래된 고속도로와 고상한 공원들이 있는 도시, 장엄함과 변화무쌍한 재미가 있는 도시. 하지만 축축하고 살벌한 골목들의 도시이기도 하다. 이런 골목들이 태고의 강 템스로 이어지고 그 강에서 정기적으로 시체를 끌어낼 일이 생긴다. 런던은 한때 세계에서 가장 큰 도시였고 근대 마지막 세계 제국의 수도였다. 그러나 그곳은 오늘날 노숙자들에게 추운 날 야간 버스에서 잠을 자라고 권하는 도시이기도 하다. 대조적인 것들이 필수적으로 존재하는 도시다.

London
Emotional Hacking In the City of Contrasts

Adrian Shaughnessy

London — "The Great Wen," "The Smoke," Londinium: a city of numberless identities; a city of ancient highways and noble parks; a city of grandeur and pageant. But also a city of dank murderous alleyways leading to a primordial river — the Thames — from which corpses are dragged regularly. It was once the largest city in the world and the capital of the last great modern global empire. Yet it is also a city where today the homeless are advised to sleep on night buses to keep warm. The city of contrasts sine qua non.

런던은 2000년의 역사를 가지고 있다. 피와 부와 권력과 문화적인 계몽의 역사다. 고대 로마군부터 최근 육류 수송용 냉동차 뒤에 타고 밀입국한 아프가니스탄 피난민에 이르기까지, 닥치는 대로 끌어들이는 세계 최대의 자석 같은 도시다. 그곳의 대단한 부와 무한한 가능성은 세계의 가난한 사람과 부유한 사람들을 똑같이 불러 모은다. 그리고 이곳에 닿으면 사람들은 나란히 살아간다. 부유한 사람들은 상상할 수 없이 비싼 집에서, 가난한 사람들은 부자들의 풍성한 거주지에서 엎어지면 코 닿을 거리에 있는 주택 개발 단지에 산다. 부와 가난이 인접한 것은 런던의 변함없는 특징이다.

나 역시 이주자인데 재정적 이유보다는 정서적 이유로 런던에 이끌렸다. 나는 런던에서 멀리 떨어진 작은 마을에서 자랐다. 마을이 너무 작다 보니 내가 무슨 일을 하면 이웃들이 다 알게 되었다. 어떤 사람들은 이 꽉 막히고 답답한 공산 사회 같은 생활을 좋아한다. 이웃 간의 따스한 친절과 인간 사이의 친밀함은 그런 사람들이 갈망하는 것이다.

나는 그렇지 않았다. 과민하고 자기집착적인 청년기 이후에 그러한 친밀함은 일종의 비자발적인 수감 생활이었다. 24시간 감시를 받는 이런 환경에서는 (카메라가 아니고 그저 이웃들의 방심할 틈 없는 눈이 있었을 뿐이다) 내가 나 자신이라고 내세우고 싶은 종류의 사람이 되기가 불가능했다. 나는 투영할 페르소나가 없어서, 있는 척을 해야 했다. 즉, 윌리엄 버틀러 예이츠가 "보이는 것의 환상"이라고 한 것에 빠져들어야 했다. 하지만 모든 사람이 나를 속속들이 알고 있는 손바닥만 한 동네에서는 내가 아닌 무엇이 된 것처럼 보이기가 불가능하다.

나는 수많은 인구가 익명성을 보장하는 거대 도시에서만 "보이는 것의 환상"이 가능하다는 사실을 재빨리 알아냈다. 그리고 런던행 야간 버스비를 마련하자마자 소지품(대부분 책)이 든 작은 가방만 들고 고향을 떠났다. 가진 것이라곤 그저… 뭔가가 되고 싶은 강렬한 야심뿐이었다.

도시 생활에 필요한 자격이라곤 팝 음악에 대한 집착뿐이었다. 음악적 재능은 없었지만 그것이 대중 음악계에서 경력을 쌓는 데 반드시 장애물이 되지는 않는다. 내 머릿속에는 개미집처럼 복잡한 팝과 팝 문화에 대한 지식이 바글거렸으니 아마도 음반사에서 일자리를 얻을 수 있었을 것이다. 아니면 인터넷이 도래하기 전 강력했던 음악 신문에서 일자리를 얻을 수도 있었다.

London has two millennia of history to lug around: a history of blood, wealth, power and cultural enlightenment. From the ancient Romans to Afghan refugees arriving as stowaways in the back of refrigerated meat trucks, London is one of the world's super magnets. Its vast wealth and limitless possibilities attract equally the world's poor and the world's rich. And when they get here, they live side by side: the rich in houses worth unimaginable amounts of money; the poor in housing estates that are within spitting distance of the leafy enclaves of the wealthy. The proximity of rich and poor is a perennial London feature.

I am also an immigrant — drawn to the city for emotional rather than financial reasons. I grew up in a tiny village a long way from London. A village so small it was impossible to do anything without the neighbours knowing what I was doing. Some people relish this cling-film-wrapped, airless communitarian living. It's what they crave — the warmth of neighbourliness and human proximity.

Not me. As an over-sensitive, self-obsessed post-adolescent, the proximity was a form of involuntary imprisonment. In this environment of 24-hour surveillance — no cameras, only the far more vigilant eyes of the neighbours — it was impossible to be the sort of person I hoped to persuade others that I was. I had no persona to project, so I had to pretend to have one — I had to indulge in what the poet WB Yeats called "the illusion of seeming." But seeming to be something you are not is impossible in a tiny community where everyone knows everything about you.

I quickly worked out that "the illusion of seeming" was only possible in a giant city, where a large population guaranteed anonymity. And as soon as I could raise the fare for the night bus to London, I left my home with only a small suitcase of possessions — mostly books — and the fierce ambition to become... something.

My only qualification for life in the city was an obsession with pop music. I had no musical talent (not always an impediment to a career in popular music), but in my head I had a teeming ant-hill of pop and pop culture knowledge. Perhaps I could get a job with a record label. Or on one of the all-powerful pre-internet music papers.

나는 펑크가 막 분출했을 때 대도시
런던에 도착했다. 나는 펑크록 애호가가
아니어서 그에 적응하지 못했지만,
음악계의 화려한 모습을 보았고 (우선은
거만한 록 밴드들부터 시작하여) 여러
기관들과 관습에서 역겨움을 경험했다.
그래서 음악계 대신 사무직에서 일했는데
가난했고 불확실성 때문에 초초함에
시달리며 살았지만 행복했다. 벽돌을 쌓듯
차근차근, 내 감정을 놓치지 않고 자신을
만들어가는 것이 행복했다.

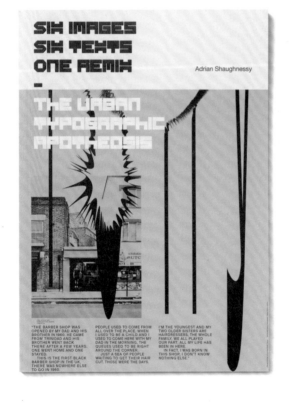

I arrived in the metropolis just as
punk erupted. I wasn't a punk,
so I didn't fit in, though I felt the raw
glamour of it, and shared much of
its disgust with various institutions
(pompous rock bands, for a start)
and conventions. Instead of a life in
music, I did clerical jobs. I was
poor and living a life of nervous
sofa-hopping uncertainty. But I was
happy. Happy to be making myself
brick by brick — emotion by emotion.

역설적으로 도시는 전혀 우호적이지 않았다. 1970년대 후반 런던은 불안정한 신경증과 쇠퇴감, 붕괴의 느낌에 감염되어 있었다. IRA의 폭탄이 터지고, 공장과 일터는 산업의 불안정으로 엄청난 충격을 받았으며, 신세대 이민자들이 배신감을 느끼고 현대 영국 생활의 여러 측면에서 제약을 받게 되자 인종적인 긴장감이 뚜렷이 감지되었다. 이런 상황과 다른 사회적인 스트레스 때문에 불안하고 불편한 기분이 더해졌다. 그럼에도 불구하고 그 어떤 이유로도 런던이 내가 살 곳이 아니라는 생각은 들지 않았다. 런던은 내 고향이었다. 그리고 40년이 지나도록 여전히 내 고향이다.

궁극적으로, 나는 그래픽디자인이 내가 할 만한 일이라는 의외의 발견을 하게 되었다. 내가 타이포그래피와 레이아웃 및 다른 사람들이 이해할 수 있도록 정보를 제시하는 방법을 직관적으로 이해한다는 사실을 알았다. 시각 디자인의 기술적인 측면과 예술적인 측면을 배우는 과정에서 나는 일종의 자기 발견의 길을 찾았다. 더 이상 무엇을 하는 척하거나 어떻게 보일 필요가 없었다. 그래픽 디자이너가 되는 법을 배움으로써 내 자신이 되는 법을 배웠다.

하지만 그래픽디자인만이 스승은 아니었다. 런던은 회복 탄력성 있는 인간이 되도록 엄격하고 가차 없는 교육을 시켜주었다. 무한한 재능이 숨 쉬는 도시에서 매일같이 살아남으려는 싸움, 도시의 다양한 유혹과 오락거리에 저항하는 안간힘과 익명성을 찾으려 애쓰면서도 역설적으로 동료애를 발견하려는 노력을 거치며 끊임없이 몸부림쳤다. 안심과 위안과 안일함은 런던 생활의 특징이 아니다. 나는 언제 어느 때라도 실패와 거절의 구멍으로 굴러 떨어질 수 있다는 것을 알고 있었다. 실패와 거절의 구멍은 런던을 해킹하지 못하는 자를 기다리며, 단지 몇 발자국 떨어져 있을 뿐이다. 수십 년이 지난 지금도 나는 여전히 내가 가는 길바닥에 구멍이 있는지 조심스레 살피며 걷는다.

Paradoxically, the city was far from welcoming. In the late 1970s London was infected with the neurosis of insecurity, and a sense of decline and collapse. IRA bombs were going off; factories and workplaces were traumatised with industrial unrest; racial tensions were palpable as new generations of immigrants felt betrayed, and barred from many aspects of modern British life. These and other social pressures added to a feeling of unease and discomfort. Yet none of this persuaded me that London wasn't the place for me. London was my home. And, forty years on, it still is.

Eventually, I made the unexpected discovery that graphic design was something I could do. I discovered that I intuitively understood typography and layout, and how information could be presented in ways that others could under-stand. In learning the craft and art of visual design, I found a path to a sort of self-discovery. No more pretending. No more seeming. Through learning how to be a graphic designer I learned how to be myself.

But graphic design wasn't my only teacher. London provided a strict and unforgiving education in becoming a resilient human being. The daily fight to survive in a city of unlimited talent; the battle to resist the city's many temptations and diversions and the tussle to find anonymity but also, paradoxically, companionship, was a ceaseless struggle. Security, comfort, easefulness are not features of London life. I knew that it was possible at any time to fall through the trap door of failure and rejection that awaits anyone who cannot hack London: the trap door was only ever a few steps away. Decades later, I still watch where I walk in case there's a hole in the ground waiting for me.

심규하

심규하(Q)는 디자이너, 연구자, 그리고
카네기멜론 디자인 대학의 교수로 재직 중이며,
영국 왕립예술학교 커뮤니케이션 대학에서
박사 연구를 진행 중이다. 컴퓨터 알고리즘을
활용한 그의 작업은 디자인과 자동화된
프로세스의 접점에서 체계적이고 유희적인 시각
패턴을 탐구하는데, 이는 디자인, 예술, 그리고
기술이 융합된 다학제간 영역에 위치한다.
그는 주로 데이터를 사용하여 시각화, 제조,
그리고 설치가 통합되는 과정에서 적절한
내러티브 시스템을 만들어내는 데 중점을 둔다.

한국

한 개의 재구성
생성 디자인 설치, 2015

Shim Kyuha

Shim Kyuha (Q) is a designer,
researcher, Associate Professor in
School of Design at the Carnegie Mellon
University and PhD researcher in Visual
Communication at the RCA. Q works
in the integrative and interdisciplinary
realm of art, design and technology,
with particular interest in the language
of systematic and playful patterns in
design and computation. Central to his
practice is the use of data as the primary
medium in creating an appropriate
narrative system informed and driven
by integrated processes of visualization,
fabrication and installation.

Korea

One Remix
Generative Design Installation,
2015

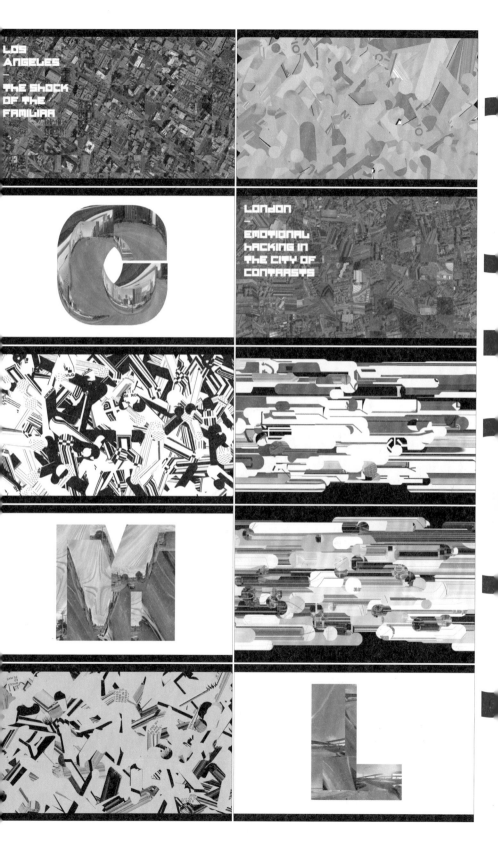

LOS
ANGELES
–
THE SHOCK
OF THE
FAMILIAR

LONDON
–
EMOTIONAL
HACKING IN
THE CITY OF
CONTRASTS

긴장과 균형

심규하

내 키는 172.7센티미터로 구글에 따르면 미국에서 평균에 속한다. 아마도 자동차로 비유하면 혼다 시빅 정도? (하지만 나는 시빅을 좋아하지 않는다.) 그러나 거시적 관점에서 보자면 그게 중요할까? [하늘에서 보면] 나는 그저 도시를 돌아다니는 작은 점에 불과하며, 차를 타면 그보다 조금 큰 점이 될 것이다. 그래서 구글 지도 애플리케이션에서는 사람이 움직이는 푸른 점으로 표시되는 것인지도 모른다.

Tention and Balance

Shim Kyuha

I'm 5'8", an average person's height in the US according to Google. Perhaps a Honda Civic in the car world? (But wait, I don't like Civics.) But does size matter in the macro view? I would be just a tiny point wandering around a city; a slightly heavier point when riding a car. Maybe that is why we're shown as a moving blue dot in Google Maps application.

불연속성 속의 연속성: 구글 어스는 축적된 사진 데이터를 이용하여 스크린상에 파노라마적인 가상 경험을 창조한다. 이리저리 연결시켜 재현한 장소는 시간순으로 보면 불연속일지 몰라도 어쨌든 인터페이스 덕분에 사용자는 비동시적인 장면들을 연속된 전체로 인지하게 된다. 한 장소에서 다른 장소로 두루뭉술하게 연결되면 경험의 '사실성'이 증강되는 듯하고, 빠르게 움직이는 차에서 흐릿하게 보이는 창밖의 정경이 연상된다. 구글 어스에서 개인의 얼굴과 자동차 번호판은 당연히 프라이버시의 문제 때문에 흐리게 처리되고, 건물의 외관만이 실제 현실의 모습을 보고 있다는 점을 상기시킨다.

시각적인 형태의 연속성은 어떠한가? 이론적으로 벡터 선은 소프트웨어상에서 연속적이고 크기 조정을 해도 형태가 변하지 않지만 일단 스크린에 렌더링 되거나 종이에 인쇄되면 해상도나 독서 거리에 따라 불연속적이 된다. 예를 들어, 모노라인 서체의 'a'나 'A'는 안쪽과 바깥쪽 윤곽으로 구성된다. 비록 각 라인이 연속성이 있더라도 별도의 기하학적인 구성체다. 그러나 색이 채워진 하나의 선으로 합쳐지면 그때는 연속적인 포지티브 공간으로 취급한다.

포스터의 창발(Emergence of Poster): 똑같은 74제곱미터 면적의 아파트가 있다고 하자. 하나는 런던의 사우스 켄싱턴에 있고 하나는 서울의 홍대 인근에 있다. 맥락을 걷어내면 두 아파트는 형태 면에서 동일하지만, 각각의 도시 시스템 안에 통합되고 나면 두 장소는 완전히 달라진다. 가령, 가치가 다르다. 가까이서 보면 아파트의 부분들이 동일함을 알 수 있고, 멀리서 보면 각각의 관련 시스템 안에서 구별됨을 발견한다. 전체는 부분의 합일 뿐 아니라 시스템에 내재한 관계도 포함하고 있다.

전체가 유동적일 때, 여러 가지 변수를 담아내면 일련의 잘 짜인 반복을 만들어낼 수 있다. 어떤 건물들은 타운하우스처럼 시각적(또한 문화적) 커뮤니티를 형성하도록 유사한 특징들을 공유한 모습으로 설계된다. 같은 건축가가 설계한 것처럼, 혹은 단순히 건설의 효율성을 고려해 유사하게 지은 듯 말이다. 이 경우, 전체는 알고리듬과 입력으로 구성된 하나의 시스템이다.

시스템에서 '응집력(cohesiveness)'을 이끌어내는 방법은 무엇인가? 특정한 매개변수들을 어떻게 통제하고 활용하여 짜임새 있는 반복을 창조할 것인가? 만일 변종이 너무 많고 폭이 넓으면 결과물은 무계획적으로 보일 것이다. 역으로 만일 범위가 너무 좁으면 변형이 제한되고 지루할 것이다. 성공적인 시스템을 만드는 열쇠는 일치하는 요소들과 변종 사이의 적절한 긴장과 균형을 찾는 것이다.

Continuity in Discontinuity: Google Earth uses historical photographic data to create panoramic virtual experiences on screen. The stitched representations of space may be discontinuous along a timeline, but somehow the interface makes users perceive the non-simultaneous scenes as a continuous whole. The blurring transitions leading one location to the next seem to augment the "reality" of the experience, reminding me of the blurry landscapes outside the window of a fast moving car. Individual human faces and automobile license plates are softened, of course, for privacy issues, and only the exterior of buildings remain to remind us that what we are seeing is indeed partly true to life.

What of continuity in visual forms? Vector lines, in theory, are continuous and scalable in software, but once rendered on screen or printed in paper they can become discontinuous depending on resolution or reading distance. For instance, an "a" or "A" in a monoline typeface is comprised of inner and outer contour lines. Although each line is continuous, they are separate geometric entities but when merged as a single compound path filled with color, it is then treated as a continuous and positive space.

Emergence of Poster: Let's imagine that there are two identical 800 ft^2 flats: one located in South Kensington, London and the other, in Hongdae, Seoul. When taken out of context they are identical, e.g. in form, but when integrated within the systems of their corresponding cities they are entirely different, e.g. in value. We zoom in to find their parts equal, we zoom out to discover they are distinct in their respective systems of relations. The whole contains not only its parts but also their relations within a system.

When the whole is flexible, em-bodying a list of variations, it can yield a set of cohesive iterations. Some buildings are designed to share similar features so that they form a visual (and cultural) community, like townhouses. They may be designed by the same architect or simply built similarly considering the efficiency in construction. In this case, the whole is a system comprised of an algorithm and input.

How do we deliver cohesiveness from the system? How do we control or play with certain parameters to create a cohesive set of iterations? If variants are too many and too broad, the outcome would perhaps look haphazard. Conversely if the range is too narrow, the variations would be limited and boring. The key to building successful systems is finding the right tension and balance between variants and consonants.

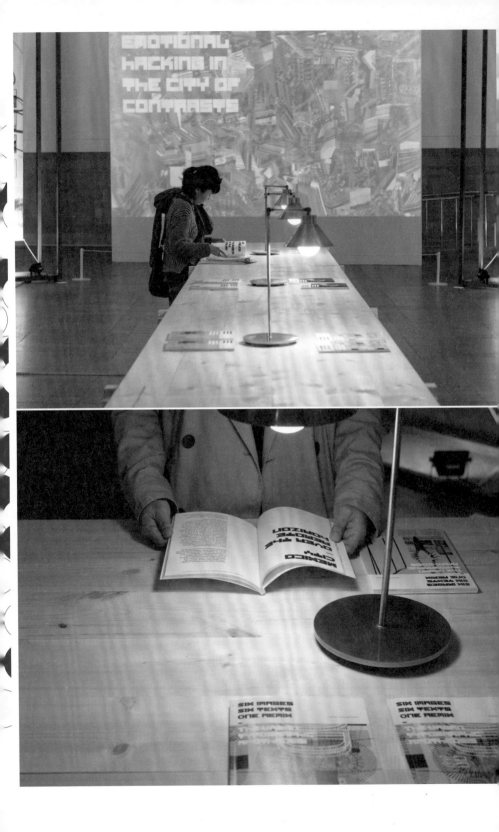

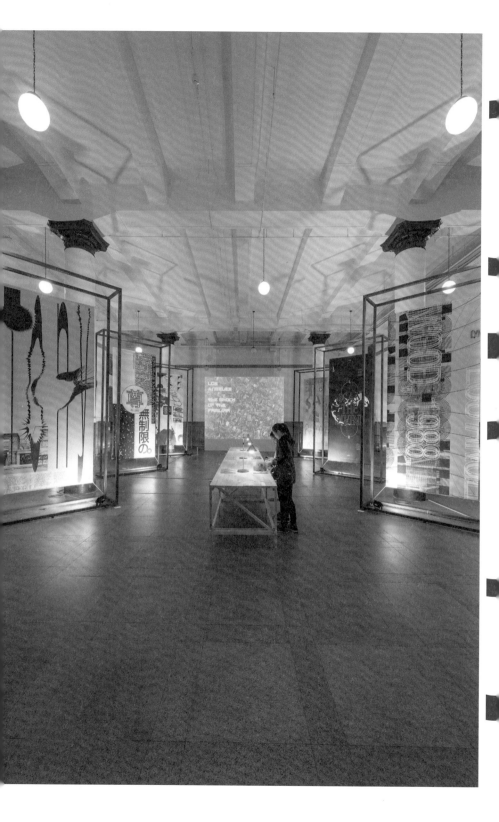

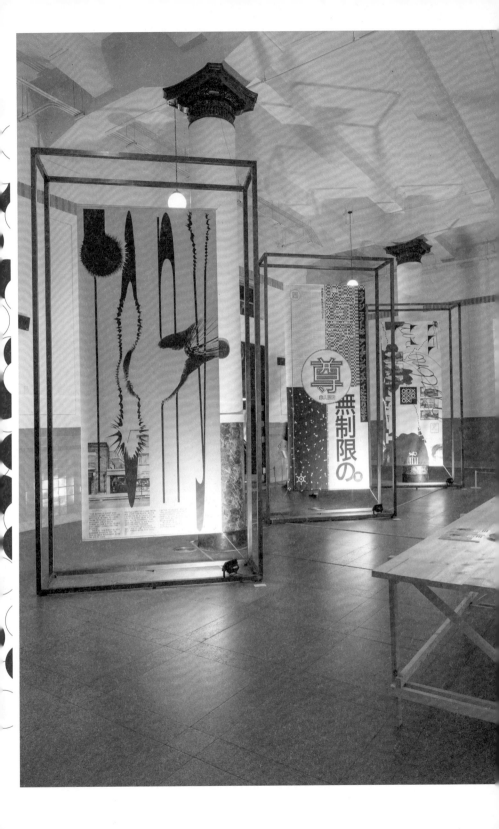

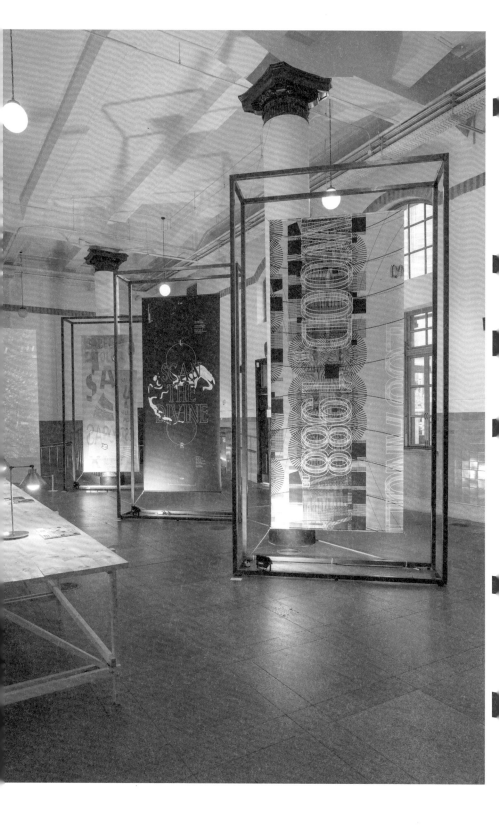

어떤 도시를 처음 방문할 때 우리는 지도를 본다. 마치 신이라도 된 듯 아래를 내려다보며, 도시 전체를 조망한다. 하지만 실제로 우리의 시선은 극히 일부에 국한된다. 한 개인에게 도시란 그를 둘러싼 360도의 풍경을 모아놓은 것이라 말할 수 있을 것이다.

나는 지난 1년간 진행된 '타이포잔치 뉴스레터' 프로젝트에 '아시아 도시 텍스트/처'라는 제목으로 글을 연재했다. 텍스처(texture)라는 단어는 '텍스트(text)'를 포함하고 있는데, 두 단어 모두 '엮다'라는 뜻을 지닌 라틴어 '텍스투스(textus)'에 뿌리를 두고 있다. 글자들이 직조되어 텍스트를 이루고, 그 느낌은 질감(texture)이 된다.

'아시아'라는 단어는 원래 유럽 너머에 있는 동쪽 지역을 이른다. 어떤 구체적인 지역이라기 보다는 꽤나 거친, 추상적인 단어이다. 여기에 선보이는 프로젝트는 이 거친 느낌에 대한 응답이라 할 수 있다. 국가나 아시아라는 고정된 틀을 제거하고, 그래픽 디자이너와 타이포그래퍼들이 직접 두 눈으로 본 도시 풍경의 지점들을 전시한다. 그 지점들이 연결되면 하나의 직조물이 만들어진다. 바로 아시아 도시들의 '텍스트/처'가 되는 것이다.

고토 테츠야

When we first visit a city, we look at a map. We envision a city from an omniscient point of view, encompassing it from its wholeness. However, our view is in fact extremely limited. For an individual, a city may mean an accumulation of landscapes that surrounds them in a 360-degree panorama.

"ASIA CITY TEXT/URE" is a series of articles published as part of the "Typojanchi Newsletter" project. The word "texture" includes the prefix "text." Interestingly, the words text and texture both come from the same Latin root, textus, which means "thing woven." Indeed, characters are woven into text, the feel of which then becomes texture-like.

In the case of the word "Asia," it originally indicated the huge swath east of Europe. For some, the word Asia is "rough," yet this exhibition responds to its roughness and presents an Asia without its typical stereotypes. It exhibits landscapes that graphic designers and typographers saw firsthand in cities. When these specific points are connected, the lines will be interwoven and ultimately become a TEXT/URE.

Tetsuya Goto

아시아 도시

ASIA CITY

큐레이터
고토 테츠야

디자이너/프로그래머
하기와라 순야

기술 지원
강무경

협찬
삼성전자

참여 작가 및 도시

류징샤 + 리샤오보
베이징

모리무라 마코토
오사카

숀 켈빈 쿠
싱가포르

신신(신동혁, 신해옥)
서울

자빈 모
홍콩

장응우옌
호찌민시티

프랍다 윤
방콕

훙창렌
타이베이

Curator
Tetsuya Goto

Designer/Programmer
Shunya Hagiwara

Technical Support
Kang Mookyung

Powered by Samsung

Participants & Cities

Giang Nguyen
Ho Chi Minh City

Hung Chang-Lien
Taipei

Javin Mo
Hong Kong

Liu Jingsha + Li Shaobo
Beijing

Makoto Morimura
Osaka

Prabda Yoon
Bangkok

Sean Kelvin Khoo
Singapore

ShinShin
(Shin Donghyeok, Shin Haeok)
Seoul

홍콩

그래픽 디자이너. 홍콩 진후이 대학교를 졸업한 후 2004년 이탈리아 베네통 그룹의 커뮤니케이션 연구 센터 파브리카의 초빙을 받아 아트 디렉터로 일했다. 2006년 홍콩으로 돌아와 디자인 스튜디오 'Milkxhake'를 설립한 그는 현재 'TEDx주룽' 크리에이티브 디렉터, '디자인 살롱' 시리즈 큐레이터, 디자인 잡지 《Design 360°》의 크리에이티브 및 디자인 자문으로 활동하고 있다. 2014년 홍콩에서 열린 《타입 여행—새로운 아시아 그래픽디자인》전을 공동 기획했으며, 일본의 그래픽 디자이너 고토 테츠야와 함께 《아이디어》지에 특집 연재된 '옐로우 페이지'의 편집을 맡았다.

홍콩에서 점점 사라지고 있는 거리의 수공예 타이포그래피 사진을 모았다. 식민지 시대부터 오랫동안 지역 공동체 안에서 존재해온 도로표지판이나 작은 가게, 지역 식당, 공공시설의 중국어와 영어 간판은 전통적인 기교로 가득 차 있다. 이 프로젝트는 사라지기 전 우리 도시 안에 있는 "공동체 문자"를 기록한다.

사라지는 '텍스트/처'
2015

Javin Mo

Hong Kong

Javin MO is the founder of design studio Milkxhake and a Hong Kong-based graphic designer. He was invited to join FABRICA, the Benetton Research and Communication Center in Italy as an art director in 2004. His studio has been actively involved in design collaborations with leading local and international clients, particularly from the arts, cultural and institutional sectors. Javin is currently the executive creative director of "TEDxKowloon" and curator of Design Salon series, he is also the Creative and Design Consultant of *Design 360°*, the only bilingual design magazine in China. In Jan 2014, he co-curated with OOO Projects from Osaka for the first graphic design exhibition *TYPE TRIP — THE NEW ASIAN GRAPHIC DESIGN EXHIBITION* successfully held in Hong Kong. While traveling to Asian cities between 2014 and 2015, he was also invited to become the associate editor together with Tetsuya Goto, graphic designer and curator from Osaka, for "YELLOW PAGE," a special feature appeared in *IDEA* Magazine from Japan.

This series of photos are a visual archive of street handcraft typography gradually fading out in Hong Kong. Street roads, small shops, local restaurants or other public facilities signages are full of traditional craftsmanship in both Chinese and English contexts, and have been existing in our neighbourhood community for years since the colonial past. The project is a documentation of "Community Type" in our city before they are totally gone and replaced.

Disappearing "Text/ure"
2015

Hong Kong

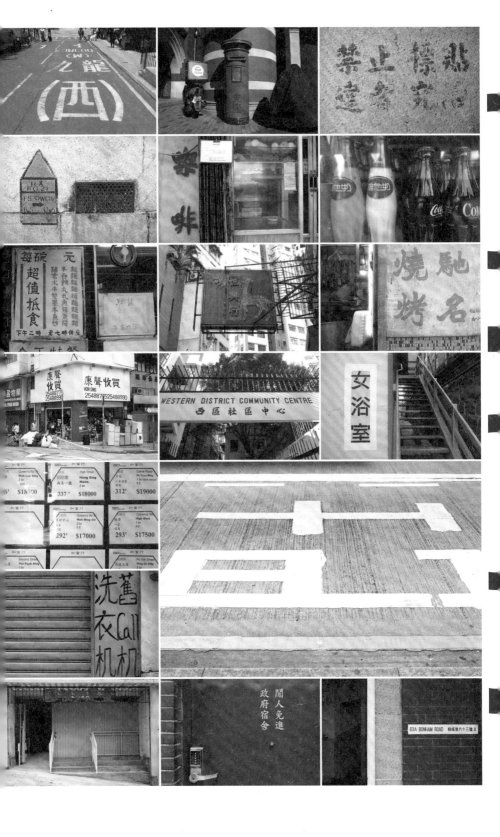

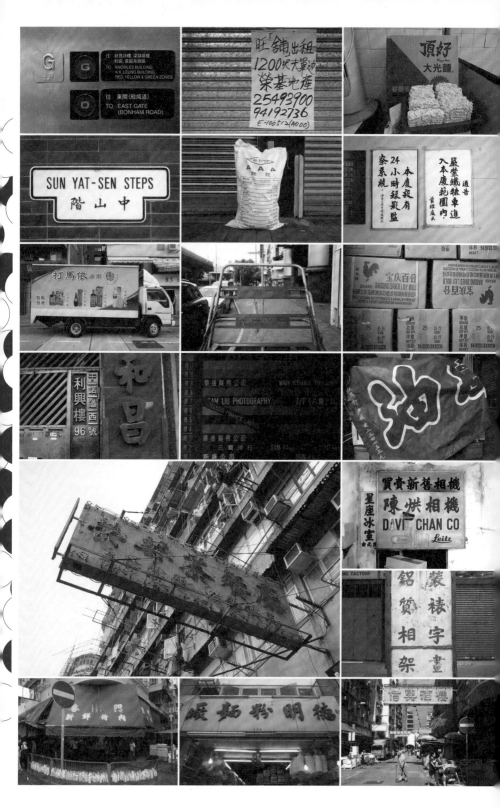

Javin Mo
Hong Kong

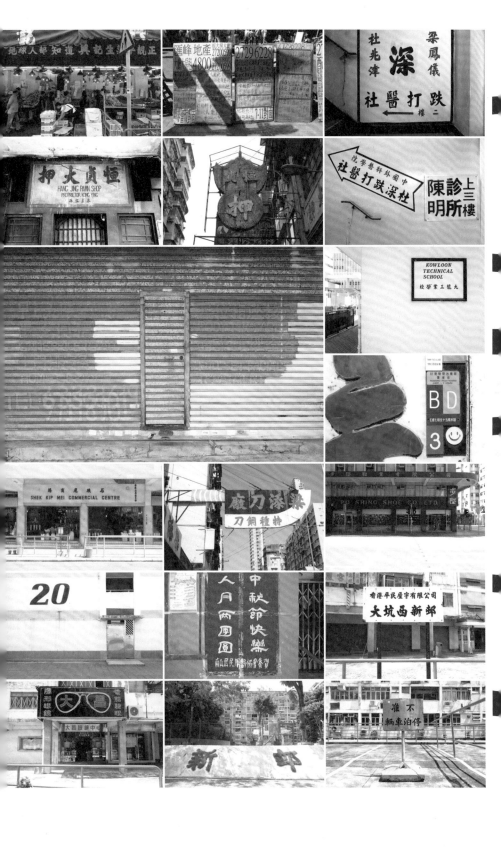

제품 디자인을 전공한 홍창렌은 지난 3년간 음악 및 스포츠 문화 관련 그래픽디자인과 편집 디자인 작업에 주력해왔다. 그중 그가 초창기부터 아이덴티티 및 그래픽 작업을 해온 '코너'는 2012년에 만들어진 전자 음악 공연장으로서 다양한 시각 예술가 및 디제이들의 협업을 위한 창작 플랫폼 역할을 하고 있다. 역시 오랫동안 아트 디렉터를 맡아온 《러닝》은 타이베이에서 발행되는 스포츠 문화 잡지로서 2015년 타이완의 골든 트라이포드 어워드에서 '올해의 잡지 디자인상'을 수상했다.

홍창렌

타이완

초라하지만 별난 재미를 주는 거리의 오래된 손글씨를 포착한 사진들을 모았다. 시간이 지나면서 간판은 색이 바래고 퇴색되었지만 원래 글씨가 가지고 있는 원본성이 훼손되지는 않았다. 예기치 않은 장소에서 발견되는 이 거리의 손글씨들은 우리를 과거의 어떤 시점으로 데려가는 타임머신 역할도 하지만 동시에 도시가 가진 풍성한 문자 문화의 보고이다.

손글씨 호황 시대
2015

taipei

Hung Chang Lien aka elf-19, a Taipei-based graphic designer, graduated from Shu-Te University with a focus on product design. His main works include music, sport, and cultural related graphic and editing design. In past 3 years, he mainly focuses his work on "Korner" and *Running* magazine as a soho artist. "Korner" is a creative space for electronic music and visual artists launched in 2012, not a party space, but also a platform for cutting-edge visual artist and DJs to collaborate. Hung has played a part as long term CI/graphic designer for Korner since its opening. *Running* is a magazine about sport and athletes with aesthetic made in Taipei. Hung has been the art director ever since, and won the Annual Magazine Design Awards in Taiwan's pioneer design area, "Golden Tripod Awards" in 2015.

Hung Chang-Lien

Taiwan

The artist tried to capture the humble but quirkily interesting essence from those old hand writings on the street, although the paints are mottled through time passing, they still carry an authentic glow from the past like pebbles on the road, that come all the way traveling through time and still shine on in those most unexpected places.

Moji Thriving Through Time
2015

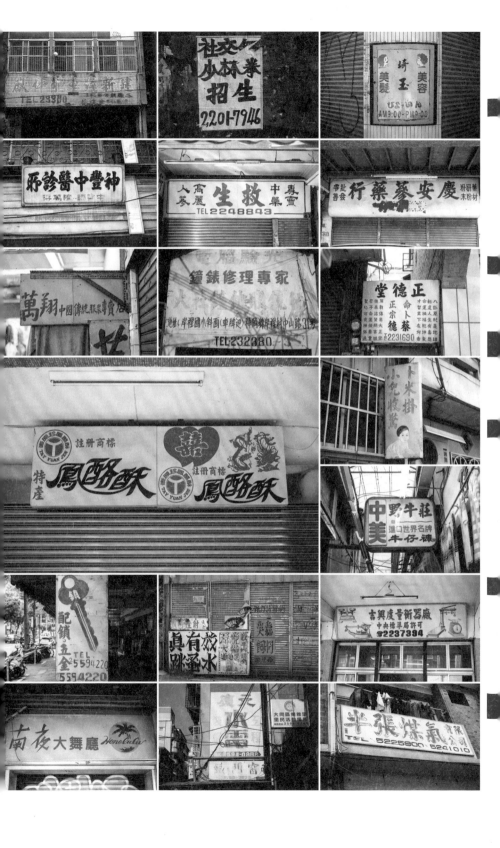

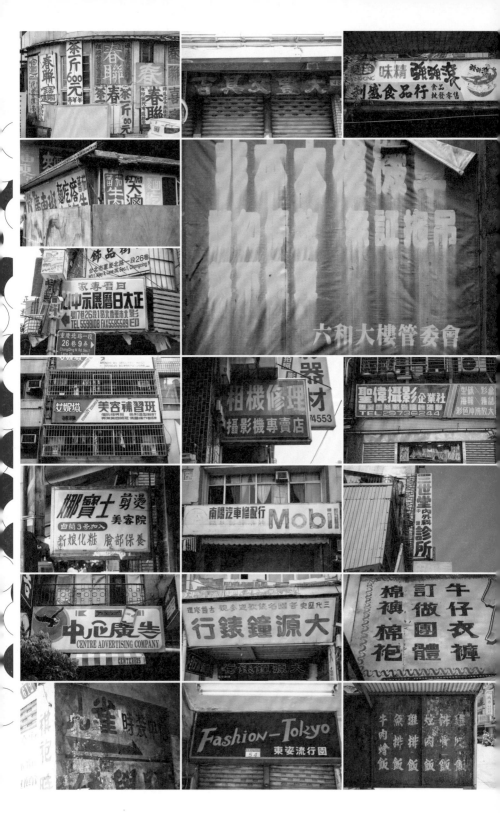

Hung Chang-Lien
Taiwan

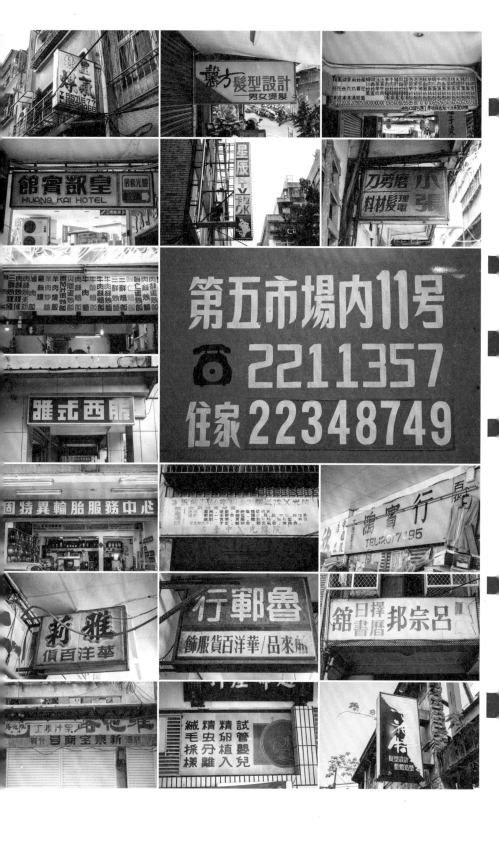

류징샤 + 리샤오보

중국

244

류징샤는 1998년 후난 사범대학교 순수미술 학교를 졸업하고 같은 학교에서 강사로 일하며 2009년 박사 학위를 받았다. 현재 후난 사범대학교 조교수이자 후난포장연합 디자인 위원회 부위원장으로 활동하며 폰트 디자인, 그래픽디자인, 그리고 관련 연구를 수행하고 있다.

리샤오보는 중국의 그래픽 디자이너이다. 후난 사범대학교 순수미술학원 부학장, 광저우 순수미술학원 방문 교수, 중앙미술학교 부교수 및 연구원이며 중국 폰트 디자인 및 연구 센터 학술위원회 위원으로 활동하고 있다. 또한 중국에서 가장 큰 두 폰트 회사 펀더리타입과 시노타입의 디자인 자문과 중국 트레이드마크 디자인 경연 심사위원을 맡고 있다. 50개 이상의 국제 디자인 어워드에서 수상했으며, 여러 국제 컨퍼런스에 초청되어 디자인에 대한 그의 생각을 들려주고 있다.

'타입 시티'는 베이징, 충칭, 창사에 거주하는 세 명의 리서치 팀이 2005년부터 시작한 프로젝트이다. 폭넓은 사회학적 관점에서 도시의 특정 시공간을 대상으로 일어난 글자의 변화를 조사했다. 중국 문자의 시공간적 차이를 통해 경제, 사회, 문화적 맥락과 문자가 어떤 영향을 주고받으며 진화하는지 이해할 수 있다.

타입 시티
2015

Liu Jingsha + Li Shaobo

China

245

Liu Jingsha graduated from Fine Arts Academy of Hunan Normal University in 1998. She became a lecturer of the same university after graduation, and received her master degree in 2009. Now, she is a senior lecturer of the school, and the Deputy Secretary of Design Committee of Hunan Packaging Federation, working in the fonts design, graphic design and relevant research areas.

Li Shaobo is a Chinese designer, his area of work includes CI, packaging, fonts etc. He is the Vice Dean of the Fine Arts Academy of Hunan Normal University and Visiting Professor in Guangzhou Academy of Fine Arts, Senior Lecturer and Researcher in Central Academy of Fine Arts, member of the academic committee of Center for Chinese Font Design and Research. Aside from that, he also works as a design consultant for the two largest Chinese font foundries: Foundertype and Sinotype. In recent years, Li has been invited to numerous international conferences to introduce his design and ideas, and has presided over many design activities, he is the winner of more than 50 international design awards, and he has also served as judge for the China Trademark Design Competition.

The project starts from 2005, with three researching teams based in Beijing, Chongqing, and Changsha. With a broad sociological perspective, this visual culture project aims to record objectively changes happening to types in specific time and spaces through field work.

Type City
2015

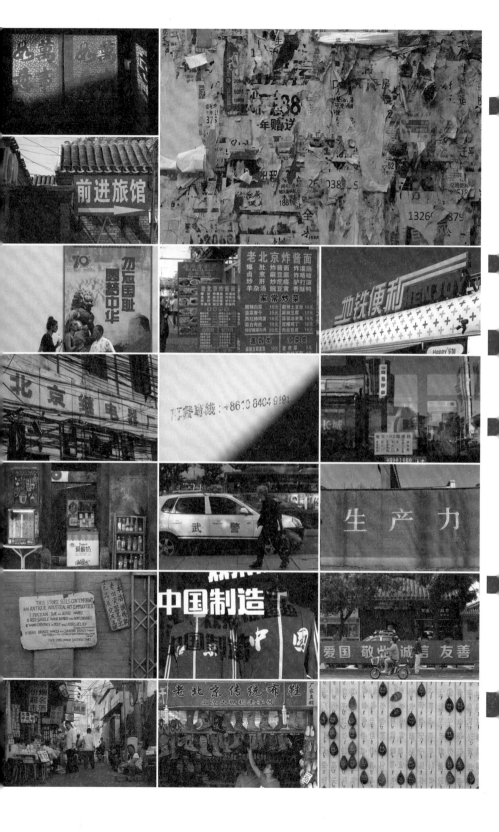

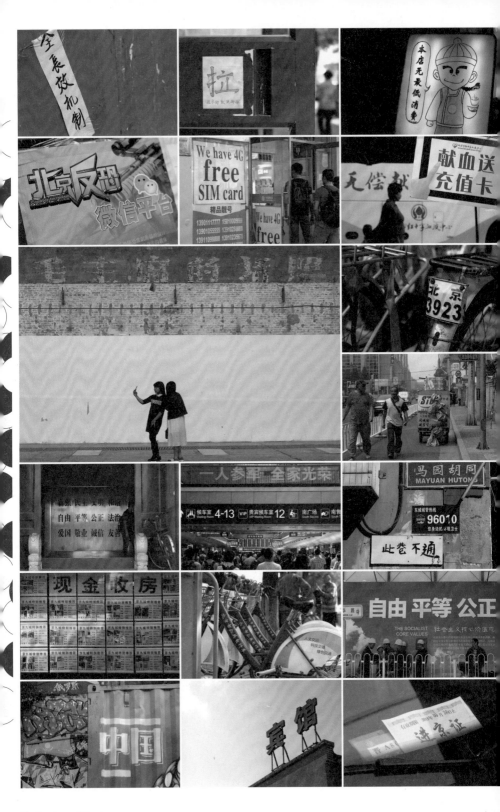

Liu Jingsha + Li Shaobo
China

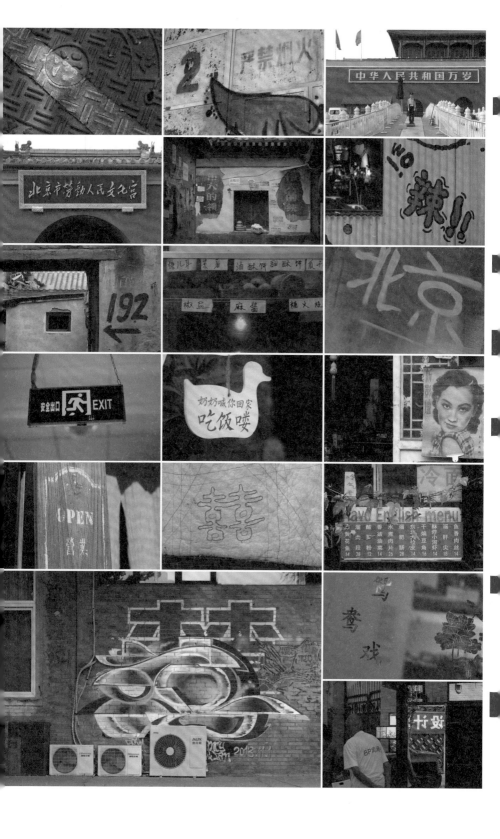

1973년 방콕에서 태어난 프랍다 윤은 저자이자 편집자, 번역가, 출판인, 디자이너이다. 파슨스 디자인 스쿨과 쿠퍼 유니온에서 그래픽디자인을 공부한 그는 2000년 이래 타이의 수많은 출판사들과 일하며 북 디자이너로 왕성하게 작업하고 있다.

프랍다 윤

타이

방콕은 문자로 어지러운 도시다. 대부분의 문자가 디자이너의 손길을 거치지 않은 채 실용적인 의사소통을 위해 만들어진다. 이 문자들은 당시의 경제적 상황이나 테크놀로지, 동시대의 유행이나 스타일을 보여주는데, 사람들은 그 단어가 무슨 뜻인지 알면 그뿐, 이들을 시각적인 디자인으로 여기지 않는다. 이렇게 태어난 문자들은 종종 매우 멋지고, 낯설고, 재미를 안겨주기도 한다. 프랍다 윤은 이런 풍경이 하나의 도시로서 방콕이 가진 특별한 측면 가운데 하나라고 여긴다. 이 문자들을 전혀 이상하게 생각하지 않는 것 자체가 어떻게 보면 말도 안 되기 때문이다. 방콕 사람들에게 이들은 건전하고, 적절하고, 아름다울 뿐이다.

의도치 않은 부조리의 도시
2015

Bangkok

Prabda Yoon

Thailand

Prabda Yoon was born in Bangkok in 1973. Prabda is a writer, editor, translator, publisher and designer. He studied graphic design in New York City at Parsons School of Design and the Cooper Union. Since 2000 he has been prolific as a book cover designer, working for numerous publishers in Thailand.

Bangkok is littered with letters, most of which are not created under the supervision of the designer's mind. They are made for practical communication and the styles generally follow contemporary trends and the most economical or current technologies. We know what the words say and for most people they are not regarded as visual design. This quality can often bring about some very stunning, unintentional strangeness and great humour. To me, that's also one special quality of Bangkok as a city. It's an absurd city to look at, only because the people don't mean it to be strange at all. They mean it to be wholesome, proper and beautiful.

City of Unintentional Absurdity
2015

๑๕๕๘
๑๕/๒๕

ตลอด
เวลา

ตรอนุญาต

รี อัมสเทล

โบรา

รถรับจ้าง-4-6 ล้
ริการขน-ย้าย-ทั่วไป
มีคนยก-ของด้วย
088-650-25*17

บุญเติม

าคโลหิต

SME
รถรับจ้าง
ขนของ ย้ายห้อง
กรุงเทพฯ - ต่างจังหวัด

ย ทีมู

วงจ
มือถือ

น้อไม้

อร่อย

Bank
ารกรุงเทพ

เจ นี้...
ต้อง ดีนั

บ้า

โค้ก

ทางเข้า

ยกเว้น

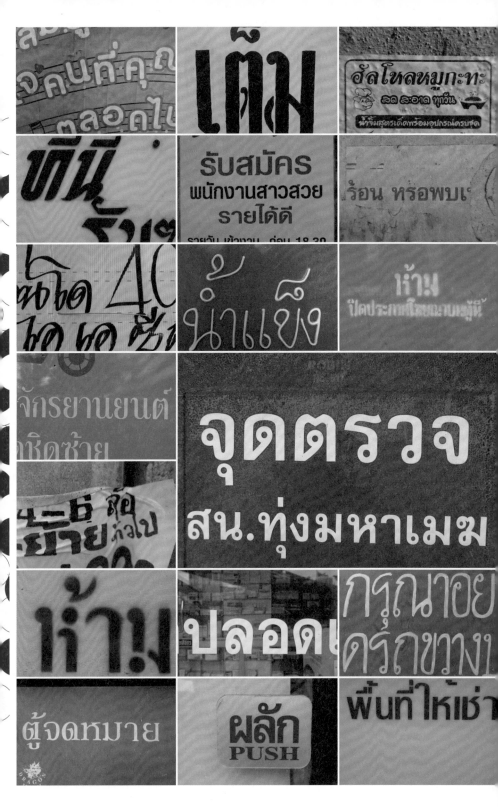

Prabda Yoon
Thailand

장응우옌

베트남

장응우옌은 20세기 초 프랑스 식민지
시절 유행했던 아르 데코 운동부터
오늘날 세계화가 미친 사회경제적
영향까지, 타이포그래피 이미지를 통해
다양한 외국 문화가 호찌민이라는
도시에 끼친 흔적을 추적한다.

사이공 — 용광로
2015

252 베트남의 수도 호찌민에서 활동하는 장응우옌은
낮에는 RMIT 대학교 사이공 남 캠퍼스에서
디자인을 가르치고 밤에는 다학제적 디자이너로
살아간다. 2012년 서배너 미술 디자인 대학을
졸업한 그는 독립적으로 일하지만 동시에
전 세계 여러 에이전시들과 (주로 브랜딩 관련)
그래픽, UX & UI 디자이너로서 협업하기도 한다.
또한 그는 홀로 꾸려나가는 폰트 회사
스위트쇼페의 단 하나뿐인 글꼴 디자이너이자,
최근 만들어진 창작 집단 '더 랩'의 크리에이티브
디렉터이다.

Giang Nguyen

Vietnam

The typographic images
document the traces of various
influences of foreign cultures in
Saigon/Ho Chi Minh City —
from aesthetic influences of Art
Deco movement dated back to
the French-colonial era of early
20th century, to social, econom-
ical influences of modern day
globalization.

Saigon — The Melting Pot
2015

253 Giang Nguyen is based in Saigon aka.
Ho Chi Minh City, Vietnam. He is a design
lecturer by day at RMIT University
(Saigon South Campus, Vietnam) and
a multidisciplinary designer by night.
Giang graduated from Savannah College
of Art & Design (Savannah, GA) — Master
of Art (Graphic Design) program in 2012.
He has been working both independently
and in collaboration with various
agencies around the world as a graphic
(mostly branding), UX & UI designer.
He is also a type designer at his one-man
type foundry called The Sweatshoppe.
At the moment, Giang is partnering with
the newly formed creative collective,
The Lab.

Ho Chi Minh City

Giang Nguyen
Vietnam

Giang Nguyen
Vietnam

숀 켈빈 쿠

싱가포르

256 싱가포르를 기반으로 활동하는 그래픽 디자이너.
난양 기술대학교에서 컴퓨터 엔지니어링을
공부했으며, 이후 싱가포르 라살 미술대학교에서
커뮤니케이션 디자인을 공부했다. 2008년
졸업 후 퓨펄피플(Pp.)을 공동 설립하고
다양한 분야에서 프로젝트를 수행하고 있다.
리소그래프를 이용한 실험적 출판사 푸시
프레스의 파트너로 활동하며 2012년부터 테마섹
폴리테크닉 디자인 스쿨 겸임 교수로 학생들을
가르치고 있다.

싱가포르는 문화적 다양성과 함께
삭막한 법률 및 규제로 유명한 도시이다.
또한 이곳에서는 문화 유산과
근대화를 바라보는 시각 차이에 따른
긴장도 자주 표출된다. 싱가포르
국가(國歌) 제목이기도 한 〈싱가포르여!
전진하라!〉는 싱가포르 고유의 문자
풍경을 통해 타이포그래피가 어떻게
이러한 사회적 문제를 봉합하는
시각언어로 작동하는지 이해하는 데
도움을 준다.

싱가포르여! 전진하라!
2015

Sean Kelvin Khoo

Singapore

257 Sean Kelvin Khoo is a graphic designer
based in Singapore. He enrolled in
Nanyang Technological University to
become a Computer Engineer, but
left the degree to pursue Communication
Design at LASALLE College of the Arts
Singapore. Upon graduation in 2008,
he co-founded Pupilpeople (Pp.), where
he works on projects across a wide
range of sectors. He is also a partner in
an experimental Risograph press,
Push — Press, and since 2012, he has been
engaged as an adjunct faculty at
Temasek Polytechnic School of Design
Singapore.

Singapore is well-known for
its cultural diversity — a stark
contrast against its equally
strong reputation for strict laws
and regulations. At the same
time, there appears to be
a tension between perspectives
on heritage and modernization.
The observation of the
vernacular presents a glimpse
into how typography acts as
a visual language to reconcile
these issues.

Onward! Singapore!
2015

Sean Kelvin Khoo
Singapore

신해옥과 신동혁은 서울에서 활동하는
그래픽 디자이너다. 두 사람은 단국대학교
시각디자인과를 졸업했고, 이후 문화 예술
분야에서 디자이너로서 큐레이터,
편집자, 현대 미술가 등과 협업하며 일하고
있다. 여러 디자인, 미술 전시에 참여했고
자기 주도적인 작업도 병행한다.
최근 작업으로 〈사물학 II: 제작자들의 도시〉,
〈제록스 프로젝트〉, 〈타이포잔치 2015
뉴스레터〉 등이 있다.

신신
(신동혁, 신해옥)

한국

〈서울화된 도시〉는 외국의 도시 이름을
사용한 서울 시내 가게 간판들을 모은
이미지 아카어브이다. 예를 들어
코펜하겐은 덴마크의 수도이지만 서울에
있는 돈가스 레스토랑의 이름이기도
하다. 서울로 불려온 이들 이국의
도시들은 자신의 뜻과 무관하게 서울의
거리 문자 풍경을 이룬다.

서울화된 도시
2015

Shin Donghyeok and Shin Haeok (aka
ShinShin) based in Seoul, Korea,
as graphic designers. Both studied at
Dankook University, Korea. They work
together in the fields of art and culture
area, collaborating with curators,
editors, artists and institutions. They
are also engaged in self-initiated
projects and exhibitions. Their recent
works include *Objectology II: Make,
Xerox Project, Typojanchi Newsletter.*

ShinShin
(Shin Donghyeok, Shin Haeok)

Korea

Seoulized City are image archives
of signboards of various shops
which have foreign citiy names on
them for commercial usage. For
example, one photo shows the city
name of "Copenhagen," which
is a pork cutlet restaurant in Seoul,
which is not related with the real
name of the main city of Denmark.

Seoulized City
2015

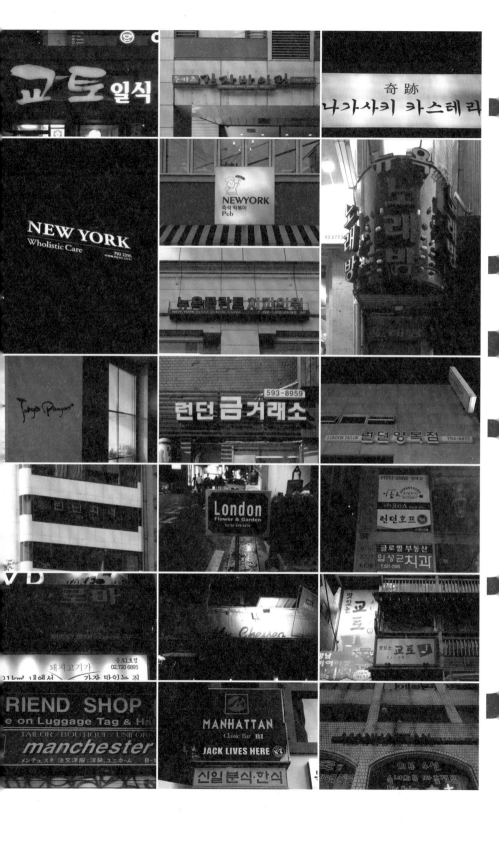

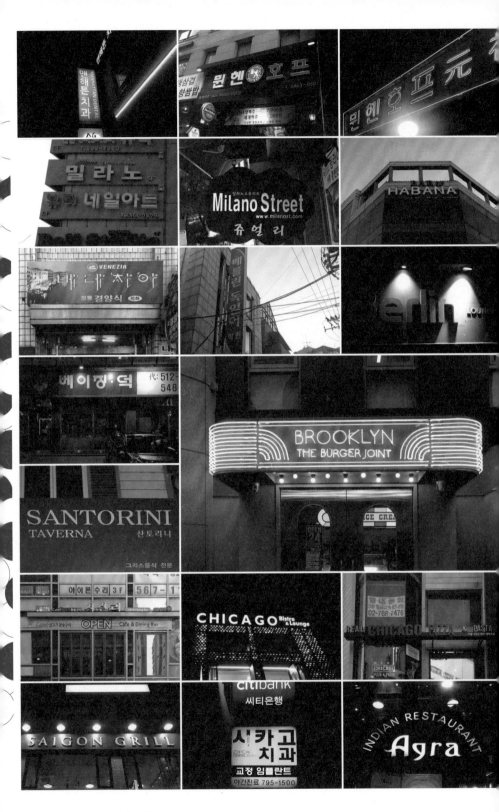

ShinShin (Shin Donghyeok, Shin Haeok)
Korea

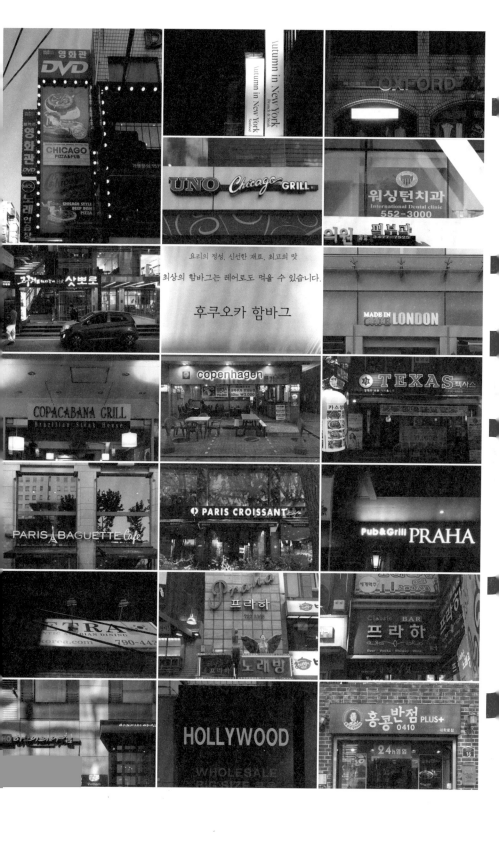

모리무라 마코토

일본

1976년 야마나시 현에서 출생한 모리무라 마코토는 오사카에 거주하며 활동하는 작가이다. 오사카 미술대학교와 영국 노팅엄 트랜트 대학교를 졸업했다. 야마나시 현 미술관, 오사카의 스리 코노하나 미술관, 뉴욕의 이선 코헨 미술관 등에서 개인전을 열었으며 많은 국제전에 참여했다. 정보를 가지고 개인과 사회 사이의 관계를 문제 삼는 그의 작업은 회화, 조각, 움직이는 이미지 등 다양한 예술 형태로 나타난다. 최근에는 개인적인 경험을 기반으로 사전에서 특정 글자를 오려 내거나 책에서 특정 글자들을 지우는 작업을 선보이고 있다.

2008년 영국 북서부 랭커셔에서 발견된 '아글레튼'은 구글 지도에만 존재하는 허구의 도시이다. 여기에서 영감을 얻은 모리무라 마코토는 전화번호부에 실린 광고 지도를 이용해 실제 도시와 결합된, 가상의 도시를 만들어낸다. 전화번호부는 특정 지역의 정보를 담고 있는 책이고, 모든 사람들이 그 책에 대해 알지만 처음부터 끝까지 읽는 사람은 없다. 모리무라 마코토는 여기에 실린 모든 지도를 오려낸 후 실제와 다른 방식으로 길과 철도 등을 이어 붙여 '가깝고도 먼', '실제이자 가상의' 도시를 재구축한다. 또한 수정액을 이용해 모든 텍스트를 지워 익명의 도시로 만든다. 불특정 다수의 사람들이 구글 지도에서 '아글레튼'에 있는 가게 정보를 추가해나가며 도시를 완성해가듯, 작가는 관람객이 상상력을 발휘해 지워진 정보를 채워나감으로써 이 '가깝고도 먼' 허구의 도시가 실재와 결합되기를 바란다.

타운페이지(오사카 북부)
지도, 수정액, 선, 천, 전화 번호부, 60.6×50cm, 2015

Makoto Morimura

Japan

Makoto Morimura is a contemporary artist currently living and working in Osaka, Japan. He was born in Yamanashi Prefecture, Japan, in 1976, and graduated from the Osaka College of Art (Osaka, Japan) in 1997 and the Nottingham Trent University (Nottingham, England) in 2000. He has held his solo exhibitions at Yamanashi Prefectural Museum of Art (Kofu, Japan), Ethan Cohen Fine Arts (New York, USA), the three konohana (Osaka, Japan) and more. His work has also been included in many international group exhibitions, where he has discussed the relationship between individual and society with information. Morimura has worked on several platforms such as painting, sculpture, moving image, installation and so on. In recent years, he worked with whiteouting specific letters in books and cutting out specific letters from the dictionary. His work is based on his personal experiences.

A fictional city in the U.K. "Argleton" found on Google Maps in 2008. It inspired the Makoto Morimura and he created "a fictional city that is synchronized with an actual city at close distant senses" by using maps in the advertisements on the Yellow Pages. The Yellow Pages is a collection of information dedicated to a certain area. Everybody knows what it is for, but it is never be read all the way through. Makoto restructured "a fictional city that is synchronized with an actual city at close distant senses" by cutting out all the maps on the advertisements and piecing the roads and railways differently to the actual map. Also, he erased all the text information on the map by correction fluid in order to make the fictional city anonymized. Because as the fact that many and unspecified people added information such as shops on the Google Map of "Argleton" making the city became factual, he intended to let viewers imagine detailed information of the city by erasing all the text information from "a fictional city that is synchronized with an actual city at close distant sense."

Townpage (Osaka-City Upstate)
Map, correction fluid, line, cloth and Yellow Pages, 60.6×50cm, 2015

Makoto Morimura
Japan

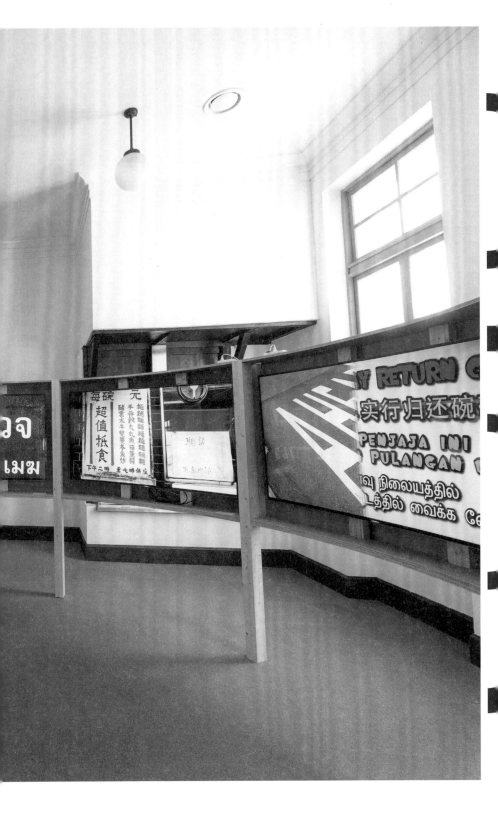

종로 ()가:
매체로서의 거리

타이포그래피는 사람과 도시를 연결하는 켜로 존재한다. 타이포그래피는 공간, 건물, 건축에 의미를 부여한다. 타이포그래피는 도시와 그곳에 살고, 도시에 의존하며, 도시를 점령하고 있는 사람들 사이의 대화를 북돋고 그 대화를 구성한다. 거주자나 방문자 모두에게 한 도시를 인식시키는 것 역시 타이포그래피다. 이런 전제 아래, 타이포그래피는 도시의 정체성을 형성하고 이를 강화할 수도 있다. 타이포그래피는 도시 그 자체일 수도 있는 '누군가'에게 형태, 맥락, 언어를 부여할 수 있다. 로버트 벤투리는 1968년 라스베이거스로 가서 단지 하나의 공간, 그 이상을 구현하는 건축 양식의 가능성을 연구한다. '장식된 작업장 [전체적으로 실용성을 추구하되 정면은 위엄 있는 디자인]'에 대한 그의 연구는 간판과 사람, 건물 사이에서 벌어지는 일상의 대화들 속에서 의미를 발견했다. 이 프로젝트 역시, 도시의 사람들에게 매일 이야기를 건네는 수많은 일상의 매체들을 통해 타이포그래피를 탐색하고자 한다.

간판, 한밤의 전광판, 전단지, 배너, 옥외 광고판, 길 안내 체계들이 어떻게, 어디에서 대화를 나누고 있는지 살펴보자. 이 프로젝트에 초대된 열여섯 명의 작가들은 이러한 거리의 언어와 매체를 통해 타이포그래피를 탐색하고, 고민하며, 의문을 가지고, 면밀히 검토한 후 일상의 거리에서 경험할 수 있는 매체와 맥락, 소통 방식을 사용하여 타이포그래피 구조물들과 광고판을 만들어낸다.

이를 위해서 우리는 '종로 ()가'라는 가상의 골목길을 만들어낼 것이다. 종로는 서울 한 가운데를 동서로 관통하는 가장 긴 통로다. 원래 종로 1가부터 종로 6가까지 있는데, 이 전시를 위해 가상의 ()가를 만들어냈다. 여기에서 디자이너들은 광고물이라는 매체를 통해 타이포그래피와 그것의 기능, 발화, 표현 등을 연구하고 전시하게 될 것이다. '종로 ()가'는 문화역서울 284 뒤쪽의 긴 통로에서 실제 골목길로 재현된다. 작가들은 급격하게 진화한 서울의 간판 문화에 대한 개인적인 기억과 추억, 그리고 옛 한국의 모습을 연결시키면서 이들 사이의 타이포그래피적 담화를 이끌어낸다.

Jongno () Ga:
The Street as Medium

Typography not only exists as a layer connecting people with cities, but as something that can impart meaning upon spaces, buildings and architecture. It facilitates and often shapes a dialogue between a city and those who live there and rely on it. Typography also allows both residents and visitors to recognize a city. Based on such a premise, typography can form and reinforce the identity of an urban metropolis. It can give form, context and language to "who" that city might really be. On a research excursion to the Las Vegas Strip in 1968, Robert Venturi investigated the capacity of architecture to embody more than just physical space. His in-depth look at the concept of "decorated sheds" found intent and meaning in the everyday dialogue taking place between signs, people, and buildings. Similarly, this particular section of the *Typojanchi* exhibition seeks to explore typography through the numerous everyday channels that speak to people in cities on a daily basis. Signage, electronic typography at night, flyers, banners, billboards and wayfinding systems are how and where conversations often take place on city streets.

This section of *Typojanchi* invites typographers to explore, research, ponder, question and scrutinize typography through this language and medium of the streets. Sixteen typographers have been invited to create typographic constructions and conversations using the medium, contexts and communication platforms typically experienced at street level by everyday people.

For this exhibition, we will be creating a hypothetical alleyway or thoroughfare known as "Jongno () Ga." Jongno is a historically well-known east/west avenue running through central Seoul, on the north side of the mighty Han River. There has traditionally been a series of streets running perpendicular to Jongno that go from Jongno 1-ga to Jongno 6-ga (something akin to 1st Avenue to 6th Avenue). Within "Jongno () Ga," designers will examine typography and its function, articulation, and expression through the medium of signage. "Jongno () Ga" will exist as a long thoroughfare that exists behind Culture Station Seoul 284 in order to simulate an actual alleyway or street. All of the designers, with links and connections to Korea, as well as personal histories and recollections of the rapid evolution of signage culture in Seoul, will all have their own take on these conversations in typography.

이 전시에는 다채로운 범위의 배경, 다양한 매체를 바탕으로 작업하는 작가들을 초대했다. 몇몇 작가들은 전통적인 매체 맥락 안에서 타이포그래피를 다룰 것이다. 또한 타입이나 레터링을 디자인하는 작업이나, 더욱 표현적이거나 소비할 수 있는 작업을 하는 작가들도 있을 것이다. 몇몇 프로젝트는 장소특정적 작업이거나, 오늘날 서울에서 발화되거나 발화되지 않은 소통의 규칙을 기반으로 한 개념적인 작업이다. 또 몇몇은 아침부터 밤까지 사람들이 일상 속에서 경험하는 것들을 비틀고 재치 있게 표현하거나, 광고물 그 자체의 물리적, 형태적, 구조적 특징을 탐색한 결과로 나온 작품들도 있다. 타이포그래피를 통해 도시 일상의 경험을 시각화하고, 소통을 자극하며 촉발한다는 점에서 작가와 관람객 모두에게 뜻 깊은 경험을 제공하리라 생각한다.

크리스 로

The typographers come from a wide range of backgrounds and mediums. Some deal with the typography in a traditional context, while other deal with the design of type or lettering. Still others deal with type in more expressive or consumable circumstances. The same can be said for each conceptual direction of the participating projects, some of which are specific to one location and place. There are also projects based conceptually on some of the spoken and unspoken rules of communication in contemporary Seoul, with several others seeking to twist certain experiences — even bring humor to them — that people have from morning to night every day. In addition, there are explorations that investigate the physical, formal, and constructive nature of signs themselves. Each project can be viewed as a rare opportunity for typographers to explore, simulate, and/or provoke typography as it might be seen, communicated with and visualized through the everyday experiences we see in any given city.

Chris Ro

JONGNO

종로

참여 작가
COM
김동환
김욱
김정훈
박찬신
반윤정(홍단)
신덕호
안마노
오디너리 피플
윤민구
마빈 리 + 엘리 파크 소런슨
이송은 + 김성욱
장문정
전재운
정진열
코우너스

큐레이터
크리스 로

Participating Artists
Ahn Mano
Ban Yunjung (Hongdan)
COM
Corners
Jang Moonjung
Jeon Jae
Jung Jin
Kim Donghwan
Kim Hoon
Kim Uk
Lee Lara + Kim Oui
Marvin Lee + Eli Park Sorensen
Ordinary People
Park Chanshin
Shin Dokho
Yoon Mingoo

Curator
Chris Ro

안마노

272 그래픽 디자이너. 홍익대학교와 바젤 디자인학교에서 그래픽디자인을 공부했다. 현재 안그라픽스에서 책 만드는 일을 하며, 뜻 맞는 이들과 독립적인 창작 활동을 하고 있다.

한국

안마노는 전통적인 그래픽디자인 기법인 실루엣팅과 레이저 커팅 시트를 위한 필수조건인 벡터라이징을 활용한 조형적 실험을 통해 디자이너가 간판이라는 매체를 다룰 때 직면할 수밖에 없는 과제, 즉 단순화와 정보 전달을 넘어선 표현적 가능성을 탐구한다.

실루엣
아크릴에 시트 커팅, 가변 크기, 2015

273

Ahn Mano
Korea

Ahn Mano

Korea

Ahn Mano is a graphic designer. He studied graphic design in Hongik University and the Basel School of Design. Currently he works for Ahn Graphics as a book designer and creates independent works with like-minded people.

Ahn Mano explores the traditional graphic design techniques of sillouetting and vectorizing which is the essential factor for laser cutting sheets and experiments with them. With this, he researches the problem which a designer has to face to when they deal with signage as a medium, and its expressive possibility beyond the simplification and information delivery.

Silhouette
Vinyl laser cutting on acrylic, dimensions variable, 2015

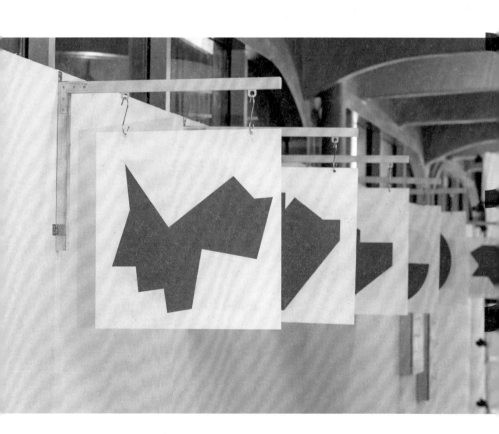

274

윤민구는 공룡에 빠져 있는 그래픽, 글꼴 디자이너이다. 건국대학교에서 커뮤니케이션 디자인을 전공하고 스튜디오 Nontoxic에서 그래픽 디자이너로 일했다. 2002년 웹 폰트 바른글꼴을 시작으로 또각체, 어린훈민정음, 가날부리, 윤슬체 등 다양한 한글꼴을 디자인했다. 관심사는 현대 공룡학과 글자. 안그라픽스 타이포그라피연구소에서 연구원 겸 글꼴 디자이너로 일하고 있으며, 파주 타이포그라피학교에서 한글꼴 디자인을 가르친다. 한국 타이포그라피학회 회원이며, 다양한 분야의 작업자들과의 협업에 관심이 많고, 개인 작업과 전시를 병행하며 1인 디자이너로도 꾸준히 활동하고 있다.

한국

밤이 찾아와 거리가 어둠에 잠기면, 도시의 표층 위로 익숙한 글자들이 하나둘 떠오른다. 갖가지 색과 모양으로, 때론 자극적인 점등으로 시선을 빼앗는 간판 속 글자들은 이즈음 쏟아져 나온 수많은 한글 레터링 혹은 글꼴들과 비견될지 모른다. 근대의 거대 도시—타이포그래피를 점령한 LED—디지털 활자들 속에서 작가는 예전의 글자 장인들이 손으로 일일이 그려낸 네온사인 원도 활자를 찾아 나선다.

오리지널 도시 드로잉
네온사인, 3개, 각 100×100 cm, 2015

275

Yoon Mingoo
Korea

Yoon Mingoo

Korea

Yoon Mingoo, a dinosaur fanatic, is a graphic and typeface designer based on South Korea. He majored in communication design at Konkuk University and worked as a graphic designer at studio Nontoxic. In 2002, starting from webfont Bareun Geulggol, he designed other typefaces such as young-Hunminjeongeum, Ganal-buri, Yoonseul, and others. His main interest is the modern dinosaurology, Hangeul (Korean alphabet) and typography. He is currently working as a researcher and as a typeface designer at Ahn Graphics Typography lab and member of Korean Society of Typography. In addition, He lectures on Korean typeface design in PaTI (Paju Typography Institute) and at the same time he designs his own works.

When night comes and the street goes dark, familiar typographies are coming up on the surface of a city. With various colours and shapes, sometimes stimulous lighting, the typographies on sign boards would be compatible with many Hangeul lettering or typefaces. Modern mega-city typography which is occupied by LED typography — among the digital typefaces, the artist searches for the old-type master's hand-drawn original drawing type on neon signs.

Original Drawing in City
Neon sign, 3 pieces, 100 × 100 cm, 2015

오디너리 피플

강진, 서정민, 안세용, 이재하, 정인지가
홍익대학교 재학 시절 결성한 디자인 스튜디오.
2006년 '포스터 만들어 드립니다'로
본격적인 활동을 시작했고, 〈THE BREMEN〉,
〈ORDINARY REPORT—02〉 등의
자체 기획 작업과 함께 국립현대미술관,
YG 엔터테인먼트, 월간 《CA》 등 클라이언트
작업을 병행하고 있다. 현재 브랜드 '삐뽀레'를
통해 그래픽디자인으로 펼쳐내는 또 다른
작업 방식을 모색하고 있다.

한국

오디너리 피플은 길거리에서 '오피'라고
쓰인 명함을 발견하고 흥미를 느낀다.
그들의 스튜디오 이름을 줄인 말과
같았기 때문이다. 알고 보니 오피스텔을
임대해 벌이는 신종 성매매를 위한
홍보 전단이었다. 여기에는 가시성을
고려한 색상, 이미지와 겹칠 때
아웃라인으로 구분하는 텍스트 등
여러 정보들이 최적의 효과를 바라며
배치되어 있다. 그중에서도
하이라이트는 역시 자극적인 여성
이미지. 오로지 순간의 욕망을 자극하기
위해 만들어진 이 전단에서 이 여성이
실제로 이 업소에 있는지 없는지는
상관도 없고 중요하지도 않은 문제다.
오디너리 피플은 이 오피 명함의
구성 방식과 태도를 가져와 자신들을
홍보하는 명함을 만들어 가상의
종로 거리에 뿌린다. 거리에 뿌려진
오피 명함 속 그녀의 이미지가 그러하듯,
실제로 담긴 이미지가 오디너리 피플의
것인지 아닌지, 어떤 의미인지는
아무런 상관이 없다. 이 명함은 지나가는
사람의 시각을 최대한 자극해 유혹하기
위해 존재할 뿐이다.

오피
명함, 스카이댄서, 에어아치, 자료집,
가변 크기, 2015

Ordinary People
Korea

Ordinary People

Korea

Ordinary People is a design studio established by Kang Jin, Seo Jeongmin, Ahn Seyong, Lee Jaeha, and Jeong Injee when they were Hongik University students. They actively started their career with the "We Will Make Your Poster" project in 2006 and they continue to work on self-initiated projects such as *The Bremen*, *Ordinary Report — 02* and client works for the National Museum of Modern and Contemporary Art, Korea, YG Entertainment and the Monthly *CA* Magazine. They explore new graphical ways of expression with the brand "Peopolet."

Ordinary People found a name card written "오피 (OPi)" on the street and were interested with it. Because, its pronunciation is the same as their studio's abbreviation. Turns out, it was leaflet flyers for prostitution at an officetel. In this, the visibility-concerned colour, the text outline with image, and many information was set for optimal efficiency. Among them, the highlight was the suggestive woman's image. In this flyer, it is not important whether she is there or not. It only stimulates the moment's desire. Ordinary People take this flyer's compositions and the attitude, make a name card for promoting them, and scatter it on the Jongno street. As the lady's image on the OP name card, it doesn't matter whether the image of Ordinary People on the name card is real or not, what does it mean. This name card only exists for stimulating the passenger's vision and hooking.

OP
Name cards, skydancers, air arch and document book, dimensions variable, 2015

COM

COM은 2015년 실내 디자인을 전공한
김세중과 무대미술을 전공한 한주원이
의기투합해 만든 디자인 스튜디오다.
공간 디자인을 기반으로, 필요에 따라 그래픽
작업과 가구 제작을 겸하며 다양한
프로젝트를 수행하고 있다. 《도서관 독립
출판 열람실》, 《시의 집》, 《28》,
《크리스마스 과자전》, 《프린팅 스튜디오 쇼》,
《파빌리온 씨》, 《아시안 뮤직 파티》, 《51+》,
《이음》 등의 전시에 참여했다.

한국

COM은 종로 ()가에 가상의 타워를
세운다. 이 타워의 파사드는 층별
안내판 형식을 따르며, 각 층은 LED
전광판으로 이루어져 있다. COM은
스스로 건물주가 되어 전시 기간 동안
실제로 각 층을 원하는 이에게
임대한다. 임차인은 정해진 비용을
지불하고 계약 기간 동안 선택한 층을
사용할 권리를 가진다. 이 건물의
주요 목적은 광고다. 임차인은, 전시
동안 찾아오는 다수의 관객들에게
자신들이 원하는 특정 정보를
강제적이고 효과적으로 각인시키기
위해 이 가상의 타워를 임대하게 된다.
COM은 임차인에게 필요한 정보를
받은 뒤 기존 LED 광고판이 가진
문법과 형식을 차용하여 광고문을 제작
후 전시 기간 동안 반복 재생한다.

종로 타워
LED 간판, 가변 크기, 2015

COM

COM is a design studio made by Kim Sejoong, who majored in interior design and Han Joowon, who majored in stage art. Based on space design, they also do graphic design, furniture design, and various designs in need. They have participated in *The Independent Publication Room of Library, House of Poetry, 28, Christmas Cookie Exhibition, Mr. Pavillon, Asian Music Party, 51+ festival, Connection*, etc.

Korea

COM build an imaginary tower at Jongno () ga. This tower facade follows the floor signboard form, each floor is made with LED electronic signage. During exhibition period, COM becomes a building owner by themselves, rent each floor. A tenant pays for the fixed expenses and has the right to use the floor. This building's main goal for use is advertisement. The tenants rent this tower to advertise specific information compulsively and effectively. COM received the necessary information from the tenant, and produces signage, borrowed in method and form from LED electronic signage and played repeatedly during the exhibition.

Jongno Tower
LED sign, dimensions variable, 2015

마빈 리 + 엘리 파크 소런슨

마빈 리는 그래픽 디자이너이자 교육자이다. 현재 홍익대학교에서 비주얼커뮤니케이션 디자인 전공 부교수로 근무하고 있다.

서울대학교 자유전공학부 부교수인 엘리 파크 소런슨은 비교문학과 탈식민주의, 문학 이론을 전공했다. 저서로 《탈식민주의 연구와 문학: 이론, 해석, 소설》(2010)이 있으며 《소설: 허구에 대한 포럼》, 《서사, 이론 저널》, 《패러그래프》, 《모던 드라마》, 《아프리카 문학 연구》, 《현대 언어 연구 포럼》 등의 저널에 기고하고 있다.

미국, 덴마크

'타자'라는 개념은 흥미롭다. 다른 누군가 나를 지켜보고 있다는 생각만으로 행동에 영향을 주기 때문이다. 한국에서 이는 중요한 문화적 요소인 듯하다. 그것은 말 그대로, 직접적이다. 이 작품은 보이지 않는 '타자'의 물리적 증표라 할 수 있다. 거울에 적힌 타이포그래피는 '양심'의 물질적 형태를 표상한다. 이런 '양심'들은 우리 주변에서 흔히 볼 수 있고, 밤에 빛나기까지 한다. 자, 여기 '당신의 양심'의 공적 형태가 있다. 공공 영역에서 이 단어의 형태는 그대로 의미의 얼굴이 된다. 또한 '타자'는 모든 갤러리와 미술관에 존재하는 개념이기도 하다. "내가 이걸 똑바로 보고 있는 건가요?" "이게 예술이에요?" "나는 완전히 이해한다고… 생각해요." "모두 이걸 이해하는 거야?" "나만 이해하지 못하는 건가?"

양심 거울
혼합 매체, 거울(245×100×80cm), 오디오, 움직임 검출부 빛, 2015

Marvin Lee + Eli Park Sorensen
USA, Denmark

Marvin Lee + Eli Park Sorensen

Marvin Lee is a graphic designer and educator. He is currently an Assistant Professor in the Visual Communication Design major at Hongik University.

Eli Park Sorensen is associate professor in the College of Liberal Studies at Seoul National University, South Korea. He specializes in comparative literature, postcolonial thought, literary theory, and cultural studies. He is the author of *Postcolonial Studies and the Literary: Theory, Interpretation and the Novel* (Palgrave Macmillan, 2010) and has published in journals such as *NOVEL: A Forum on Fiction*, *Journal of Narrative Theory*, *Paragraph*, *Modern Drama*, *Research in African Literatures*, *Partial Answers*, and *Forum for Modern Language Studies*.

USA, Denmark

It is about the concept of the "other," the influence on behavior by the idea of someone else watching you. It seems to be a strong cultural element in Korea. This example is interesting because it is so literal and so direct. It is a physical manifestation of the invisible "other." The typography "Your Conscience" in addition to the mirror represents the physical public form of the "conscience." It is used in many neighborhoods all over the country and some even light up at night. We will be referencing a few philosophical concepts in relation to the cultural concepts. The typography part will be the idea that the form of the words in public become the face of the meaning. We like the idea because the concept of the "other" is always in every gallery and museum too. "Am I looking at this correctly?" "Is this art?" "I totally get it... I think." "Does everyone get this?" "Am I the only one who doesn't?"

Your Conscience
Mixed media,
mirror (245 × 100 × 80 cm), audio,
motion detector light, 2015

코우너스

2012년 설립된 코우너스는 디자인 스튜디오이자 리소 스텐실 복제기를 활용한 인쇄소이며 다양한 범주의 아티스트 북을 출판하는 출판사이다. 세 명의 구성원(조효준, 김대웅, 김대순)으로 이뤄진 이들은 클라이언트 작업과 함께 각자의 관심사를 공유하며 자기 주도적 작업을 병행하고 있다. 또한 여러 창작자들과 함께 협업하며 점차 활동 영역을 확장해나가고 있다.

한국

도시의 길거리에는 온갖 전단이 뿌려진다. 대부분 성매매나 대부업 등을 광고하는 이들 낚시성 불법 매체들은 거리의 벽에 붙거나 바닥에 나뒹굴며 달콤한 단어로 사람들을 현혹시킨다. 이를 테면 "돈, 대박, 화이팅, 무료,' 당일, 즉시, 사랑, 감동, 세일, 일등, 친절, 가족처럼, 새로운, 충전, 누구나, 만세, 착한, 초특가, 선착순, 최고, 새 희망, OK, 가격 파괴, 최대, 공짜, 빠른, 신규, 특판, 혜택, 최서가, 최신…" 길거리 전단에서 사용하는 이런 긍정적이며 희망적인 단어들이 가진 본래의 의미에 주목해 거리의 단어들이 갖고 있는 사랑의 메시지를 다시 전단이라는 매체를 이용해 사람들에게 전달한다.

사장님 화이팅
혼합 재료, 가변 크기, 2015

Corners

Corners is a design studio, printing house using risography stencil duplicator, and a publishing company printing various artist books founded in 2012. Three members (Jo Hyojun, Kim Daewoong, Kim Daesoon) do their client job together and do their self-motivated works at the same time. They also collaborate with other artists and broaden their fields.

Korea

On the city street, all kinds of flyers are distributed everywhere. Most of them are illegal media and advertise prostitution or private loans on the wall or the ground, and they delude people with sweet words. For example, "money, jackpot, cheers, free, the very day, immediately, love, touching, sale, the first, kindness, like a family, new, charging, anybody, hurray, nice, a special price, by order of arrival, best, the bottom price, the newest…" The artists focus on these hopeful and optimistic words in flyers and make new flyers using these loving words and distribute them to people again.

Sajangnim Fighting
Mixed media, dimensions variable, 2015

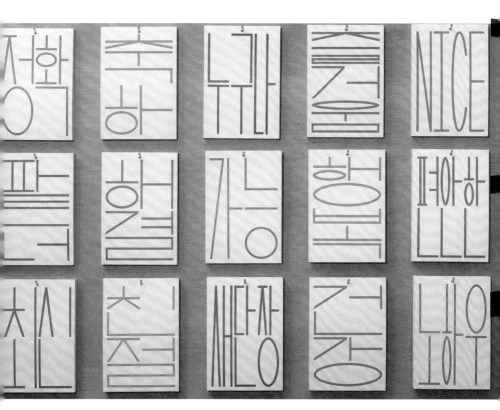

반윤정 (홍단)

그래픽 디자이너. 단국대학교 조소과를
졸업하고 홍익대학교 대학원에서
광고 디자인을 공부했다.《월간 미술》아트
디렉터를 맡았으며 2004년 디자인 스튜디오
홍단을 설립해 운영해오고 있다.

한국

'새미꼴'은 샘이 솟는 주변을 이용해
동네사람들이 빨래터로 이용하는
공간을 일컫는 우리말이다. 홍단의
멤버인 반윤정의 고향 마을 어귀에도
새미꼴로 불리는 곳이 있었지만,
지금은 샘도 찾아볼 수 없고 이름만
남았다. '새미꼴 세탁'은 일상을
살아가는 평범한 사람들에게 보내는
위로의 메시지를 담고 있다.
한승석과 정재일의《바리abandoned》
수록곡 중 〈빨래〉(배삼식 작사)의
가사를 인용한 이 작업은 삶의 무게가
버거운 이들에게 '괜찮다'는 위로를
보내며 묵은 때를 깨끗이 빨아낸다.

새미꼴 세탁
혼합 재료, 가변 크기, 2015

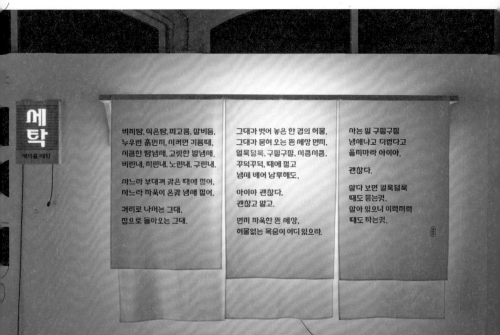

Ban Yunjung (Hongdan)
Korea

Ban Yunjung (Hongdan)

Ban Yunjung is a graphic designer. She studied sculpture at Dankook University and graduated from the MFA program in Communication Design at Hongik University. She worked as an art director of *Monthly Art* and in 2004 she founded the design studio Hongdan and is still running it.

Korea

"Saemikkeul" is a pure Korean word which means a space where people in the village wash clothes around a spring. Hongdan's member Ban Yoon jung's hometown has this place, but there is no spring except a name. "Saemikkeul Laundry" includes a comforting message for ordinary people who live a daily life. This piece quotes lyrics of *Laundry* (words by Pai Samshik) in the Han Seungseok & Jung Jaeil's album *Bari Abandoned*, cheers struggling people up sending a message, "It's okay," and washes out the old dirt.

Saemikkeul
Mixed media, dimensions variable, 2015

그대가 묻혀 오는 뜬 세상

얼룩덜룩, 구질구질, 시큼

꾸덕꾸덕, 때에 절고

냄새 배어 남루해도,

아이야 괜찮다,

이송은 + 김성욱

한국

이송은은 국민대학교 시각디자인학과를
졸업하고 영국 왕립예술학교에서
애니메이션으로 석사 학위를 받았다.
'라라 리'라는 이름으로 애니메이터,
일러스트레이터, 감독 활동을 하고 있다.
뉴욕 아트디렉터스 클럽 어워드,
빅토리아앨버트 미술관 일러스트레이션
어워드 등을 수상했다.

김성욱은 서울을 기반으로 OUI 스튜디오를
운영하며 뮤직비디오, 프로젝션 맵핑,
애니메이션 등을 연출하고 있다.
최근 작업으로 2015년 혁오의 〈ohio〉,
〈와리가리〉, 프라이머리의 〈아끼지 마〉
뮤직비디오와 베이퍼웨이브 형식의
3D 애니메이션으로 제작된 〈섬〉, 〈풋 마이
핸즈 온 유〉 같은 실험적인 영상들이 있다.

인적 없는 새벽 거리에서, 간판 위의 텍스트는
텅 빈 메아리 같은 외침이 된다. 이는
텍스트를 읽을 이유가 부재하는 경우도
마찬가지다. 종로 ()가 전시 공간에는 가게가
없다. 몸체는 두고 부품(기호)만 떼어 온
공간이다. 따라서 이 작업은 종로 거리에서
흔히 접하는 상업용 간판의 어지럽고
일방적인 목소리를 갤러리로 탈바꿈한 오랜
서울역사에 고립시킴으로써 제가 살던 거리와
가게에서 떨어져 나온 간판이 어떤 물건이
되는지 탐색하려는 의도를 품는다.
간판이 길거리에서 외치던 흔한 단어 — 그러나
전시장의 관객들에게는 실제적 의미가
없어진 단어 — 를 골라, 아무것도 프린트되지
않은 회전 입간판 위로 그 상(像)을 띄운다.
영상은 처음과 끝의 경계가 없이 반복되며,
무한히 제자리를 떠돈다. 투사된 이미지는
3차원 공간에 흩어져 존재하는 글자들이며,
이는 입간판 위로 완전히 달라붙기를
거부한다. 현재의 삶에 바로 맞닿아 있던
입간판들을 정돈된 전시장 안에 위치시키는
순간, 이 작은 공간은 어느 미래에 존재하는
가상의 박물관이 될 수도 있다. 끊어진
맥락 속에 있는 이 '과거'의 물건은 '미래'의
관객들에게 무엇을 환기하며, 어떻게
대화하는가?

간판 13
비디오(약 60초), 프로젝션(130 cm × 50 cm),
2015

287

Lee Lara + Kim Oui
Korea

Lee Lara + Kim Oui

Lee Lara graduated from the Department of Graphic Design, Kookmin University and earned her master degree at Royal College of Arts with Animation. She is actively working as an animator, illustrator, and a director under the name of "Lara Lee." She has won the New York Art Director's Club Award, and Victoria and Albert Museum Illustration Award.

Kim Oui runs OUI studio based in Seoul, directs music videos, projection mapping and animation. Oui's latest works are music videos for Hyukoh's *Ohio*, *Warigari*, Primary's *Don't be Shy*, the vaporwave-formed 3D animation, *Island*, and experimental media art works like *Put My Hands on You*.

Korea

Texts on signage in the street shout out to no one in particular and become an empty echo when there's no one around. It is the same when there is no good reason for anybody to read the text on the signage because it is out of context. In the particular environment that Jongno () Ga exhibition creates, there is signage but it has no commercial functionality. The gallery is a space full of symbols, words and signs but the bodies that they belonged to, or were connected to, are absent, left behind somewhere.
What happens to a piece of street furniture when it is hijacked from where it used to belong and placed in a sterile gallery space as if it were exhibited in a future museum of antiquities from the contemporary world? What might decontextualised symbols and signage evoke to this "future" audience? These loud and one-directional voices, which were once intended to be immediate and commercial, might initiate a different kind of conversation with the audience, if indeed they can ever actually generate any dialogue.

Signage 13
Video loop (approx. 60 seconds), Projection (130×50 cm), 2015

신덕호

288 2012년 단국대학교 시각디자인과를 졸업하고 프리랜스 디자이너로 일하고 있다. 타이포그래피를 기반으로 다양한 작업자와 협업하는 것을 즐겨 한다. 최근 작업으로는 〈체르노빌 다크 투어리즘〉, 〈도서관 독립출판 열람실〉, 《미스테리아》 등 아이덴티티 디자인과 북 디자인을 진행했다.

한국

신덕호는 실제로 대부분의 도시(종로) 풍경을 만들어내는 간판업체와 현수막업체를 찾아 나선다. 그가 관심을 갖는 것은 그중 현수막업체가 사용하는 템플릿이다. 전시장에 내걸린 글자 없는 템플릿들은 마치 대형 구성 작업처럼 보인다. 현수막 앞에는 '종로 현수막'이라는 키워드로 검색된 업체들과 실제로 협의해 그들이 주로 사용하는 템플릿들을 망라한 책자가 배치되며, 책 뒤쪽에는 템플릿에 적용된 여러 광고 문구들을 연결시켜 보여준다.

노 코멘트
현수막(300×420 cm),
책(37×29.7 cm), 2015

289

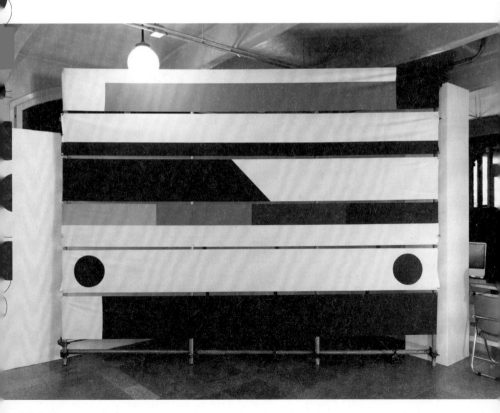

Shin Dokho
Korea

Shin Dokho

Korea

Shin Dokho graduated from the Visual Communication Design Department of Dankook University in 2012. He works as a graphic designer and enjoys working with many collaborators based on typography. Recent works include the *Chernobyl Dark Tourism*, *Library Independent Publication Reading Room*, *Mysteria*. Additionally he also has an extensive list of project work in identity design and book design.

Shin Dokho searches for the signage and banner manufacturer that is making most of the city (Jongno) landscape. What he is interested in is the signage and banner manufacturer's templates. The templates without letters in the exhibition space look like a giant composition work. After he searches with the keyword, "Jongno banner," he gets the list of manufacturers and he talks with them and gets the templates they use. In front of the banners, he put the booklets which gather their templates and in the end of the booklet, he puts the advertising copy in linearly.

No Comment
Banner (300 × 420 cm) and book (37 × 29.7 cm), 2015

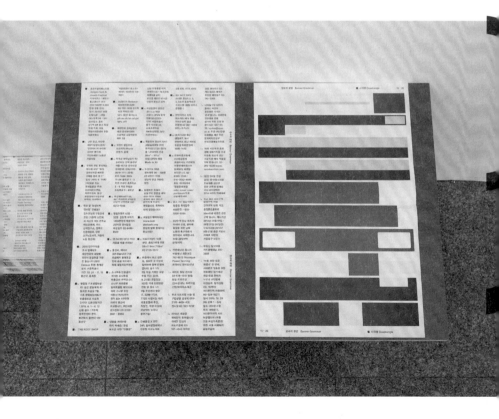

290

그래픽 디자이너. 홍익대학교 시각디자인과 조교수. 아트 센터 칼리지 오브 디자인에서 시각디자인을 전공하고, 로드아일랜드 디자인학교에서 그래픽디자인으로 석사 학위를 받았다. 현재 홍익대학교에서 시각디자인과 광고 디자인을 가르치고 있다.

한국

〈발견된 것들〉은 자유로운 작업 조건 내에서 유일한 제약 중 하나인 종로라는 장소성과 도시 속에 존재하는 문자 문화를 다룬다. 종로 거리에서 발견된 소재와 기록들의 재결합을 통해서 도시의 새로운 관점과 이차적인 서술을 만들어내는 데에 그 접근법을 두고 있다. 종로 길에서 발견된 서술적 조각들을 현존하는 인쇄소와 간판 제작소에 작업을 의뢰하고 이들과 협업을 이루게 된다. 이렇게 구성된 도시 속에 존재하는 문자와 수집된 형태들의 잔재들이 서울역 284 뒤편에 위치한 가상의 종로 ()가로 되돌아온다. 도시의 밤은 'b-side' 즉 도시의 뒷면과도 같다. 연속성과 반복성이 강한 도시의 문자 문화는 우리로 하여금 도시의 정체성을 조금씩 잊게 만들고 단절시킨다. 도시의 문자 문화에서 볼 수 있는 허구성과 제도화된 기억 속에서 비공식적 수집과 시퀀싱을 통해 도시의 반기억(counter-memory), 또 다른 의미를 제시한다. 도시의 기억과 형태를 흐리는 다양한 형광등과 발광다이오드(LED)는 밝지만 어두움의 내면을 비춰주는 듯하다. 반복적인 LED 그리드 위로 도시의 문자는 불안전한 형태로 우리에게 도시의 또 다른 기억을 만든다.

291

발견된 것들
LED 조명, 120×260 cm, 2015

Jeon Jae

Jeon Jae is a graphic designer and an educator. He majored in Graphic Design from Art Center College of Design and received his master degree from Rhode Island School of Design. Now, he is an Assistant Professor at Hongik University and teaching Visual Communication Design and Advertisement Design.

Korea

As Found responds to the typographic cultural aspects of the city, Seoul Jongno. The site Jongno inspired a search for objects, texts, and materials that arrives "as found." These groupings and gatherings construct an alternative knowledge or secondary narrative of the city and typographic culture. Selected images, texts and objects are then brought back to Seoul Station 284. Recurring representation of the texts often found in LED signs of the city encourages us to remember alternate side of the city, "b-side," constructing a form of "counter-memory." This project suggests alternate way of recreating and remembering the city we live in.

As Found
LED light, 120 × 260 cm, 2015

정진열

한국

그래픽 디자이너, 국민대학교 시각디자인학과 조교수. 국민대학교와 예일 대학원에서 그래픽디자인을 전공했으며 플랫폼 2009, 광주비엔날레 2010, 백남준아트센터, 국립극단 등과 다양한 프로젝트를 진행해왔다. 개인, 그리고 집단의 정체성을 형성하는 다양한 요인들을 찾아내고 드러내는 데 관심을 갖고 있으며 《부재》(2002), 《이미지와의 대화》(2003), 《어떤 것들의 목록》(2005), 《창천동: 기억, 대화, 풍경》(2008), 《시인: 도시의 숨은 공간》(2009), 《도시 안의 도시》(2011) 등의 전시와 프로젝트를 통해서 작품을 발표해왔다.

현재 한국 사회의 인터넷 커뮤니티에서 주제에 대한 의견 차이가 벌어질 때 사용되는 단어나 표현은 의견 개진을 넘어서 극렬한 대립적 상황을 조성하며, 실제로 계층, 집단적 갈등은 매우 심각하게 드러나는 상황이다. 정진열은 이러한 갈등의 양상이 인터넷 커뮤니티에서 사용되는 문장의 구조나 요소에서 어떻게 드러나는지 조사하여 이를 시각화한다.

갈등의 도시
혼합 매체, 200×200×300 cm, 2015

Jung Jin

Korea

Jung Jin is a graphic designer and assistant professor of Kookmin University. He studied graphic design at Kookmin University and earned his master degree at Yale University. He has been working many projects with Platform 2009, Gwangju Biennale 2010, Nam June Paik Artcenter, and the National Theater Company of Korea. He is interested in finding and revealing the various elements that create a collective identity. He has shown this with exhibitions and projects like *Absence* (2002), *Dialogue with Images* (2003), *List of Something* (2005), *Changcheon-dong: Memory, Conversation, Landscape* (2008), *The Sign: The Hidden Place of the City* (2009), *City within the City* (2011).

In the internet community of Korea, if there is an opinion of difference, the words and expressions make fierce and conflictual situations more than the stating of their own views. Actually, these stratum and group conflicts are quite serious these days. Jung Jin researches how these conflicts show up in the structure and elements of sentences and visualize them.

City of Antagonism
Mixed media, 200 × 200 × 300 cm, 2015

294

그래픽 디자이너이다. 〈주변시각〉(2008), 〈소란스런 경계〉(2009), 〈열호〉(2010), 〈퍼센트〉(2012), 〈회색이야기〉(2014) 등의 독립 프로젝트들을 발표, 전시했다. 장문정의 작업은 미국 AIGA 애뉴얼 디자인, 미국 UCDA 애뉴얼 디자인, 《프린트》지 등에서 수상하였으며, 프랑스 쇼몽 국제 포스터와 그래픽 페스티벌, 모스크바 글로벌 비엔날레 그래픽디자인 골든비 등에 전시, 소장되었다. 공동 번역서로 《디자인과 미술》(2013)이 있으며, 현재 조지아 주립대학교 미술대학 그래픽디자인과 조교수로 있다.

한국

〈여기, 지금, 그리고 기다림〉은 80년대 후반에서 90년대 초, 한국의 젊은이들이 민주화를 위해 시위를 벌였던 거리, 종로를 기리는 작업이다. 당시 종로는 부당한 정치권력을 개혁하길 열망하는 젊은이들로 가득 차곤 했다. 나는 아직도 시위대를 진압하기 위해 군인과 경찰들이 사람들을 향해 최루탄과 물대포를 쏘던 모습을 기억한다. 많은 사람들이 붙잡혀 갔고, 그보다 많은 사람들이 경찰의 진압을 피해 명동성당으로 몰려갔다. 이것이 바로 내 마음속, 강렬히 남아 있는 종로의 풍경이다. 내게 종로는 더 나은 미래를 위해 사람들이 피 흘렸던, 상징적인 곳이다.

지금, 당시의 젊은이들은 사십대가 되었고 한국은 사회 모든 분야에서 많은 변화를 이뤘다. 종로 역시 마찬가지다. 이곳은 현재 한국에서 가장 스펙터클한 거리 가운데 하나다. 사람들은 걸음을 재촉하고, 관광객들로 북적이는 곳. 그러나 나는 이런 엄청난 변화와 빨라진 도시의 삶을 위해 우리가 싸웠던 것인지 확실치 않다.

결국, 이 작품은 과거 종로 거리에서 시위대가 곧잘 외쳤던, '지금, 그리고 여기'라는 아포리즘을 통해 해방의 시간을 반추하고 그들을 기리기 위한 시도이다. '여기, 지금, 기다림/꿈, 노동, 말'이라는 단어를 구성하는 한글 자모들은 시계바늘처럼 움직이고, 그에 따라 텍스트는 해체와 결합을 반복한다. 지금, 여기서 우리는 무엇을 기다리는가.

여기, 지금, 그리고 기다림
혼합 매체, 2점, 각 60×66×9cm, 2015

295

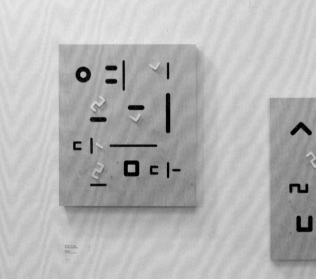

Jang Moonjung

Jang Moonjung is a graphic designer and visual artist. Jang's primary research involves narrative systems that visualize the relationship between space and configuration, visual value and relativity, and design rhetoric. Her research has included *Peripheral Vision*, *Disturbed Boundaries*, *A Minor Arc*, and *A Sequence of Gray*. Her work has appeared internationally in such exhibitions as *The International Poster and Graphic Arts Festival of Chaumont* (France); *365: AIGA* (New York, USA); *AIGASEED Award GALA* (Atlanta, USA). She is an Assistant Professor of Graphic Design at the University of Georgia in Athens, Georgia (USA).

Korea

Here, Now, and Waiting is a set of memorial signs that aim to commemorate Jongno, a district in Seoul, Korea where young people held street demonstrations to establish a democratic society in the late 80's and early 90's. At that time, Jongno was often filled with young people who wanted to reform unjust and corrupt politics in Korea. I remember that the police and military cracked down on the protesters by shooting tear gas and water cannons in Jongno. The participants marched to Myeongdong Catholic Cathedral to avoid oppression and to continue to raise public awareness. This is the most intense and memorable scene of Jongno in my mind. Now, the people who were young at that time are in their 40s and have made cultural, social, political, and economic changes over time. Jongno district reflects those changes. It has become one of the most spectacular and global streets in Korea. The current scene of Jongno is that people move faster and faster to make a living and tourists come and go all the time. However, it is uncertain whether these tremendous changes and faster city living are what the young people had fought and waited for. Thus, this project is an attempt to reflect on the emancipatory time of the street and to commemorate its youth by using an aphoristic text, "Now and Here," which the young people often used in the democratic movements.

The signs consist of several words made out of Hangeul vowels and consonants. In order to visualize the flow of time, the letters are attached to clock movements behind the front panel of the signs. In the design outcome, the letters constantly rotate on the front panel while constructing and de-constructing the words, "Here, Now, and Waiting/Dream, Labor, Language, Life, and What." It asks what we are waiting for to come here and now.

Here, Now, and Waiting
Mixed media, each 60 × 66 × 9 cm, 2015

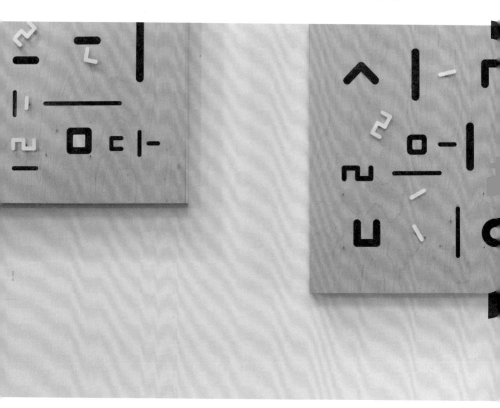

김정훈

한국

디자이너, 교육자, 리서처로 활동 중인
김정훈은 뉴욕에 위치한 디자인 컨설팅 회사
와이낫스마일 대표다. 와이낫스마일은 예술,
건축, 문화, 패션 영역을 중심으로 인쇄물,
브랜딩, 전시 디자인, 웹 디자인을 진행하고
있다. 스튜디오 설립 이전에는 뉴욕
현대미술관, 런던 프랙티스, 삼성디자인
멤버십, 서울 크로스포인트 등에서 일했다.
서울대학교와 미국 로드아일랜드 디자인학교를
졸업하고, 브라운 대학교에서 교수법을
이수했다. 파슨스, 하버드 대학교, 뉴욕 프랫
인스티튜트와 리즈디(RISD)에서
그래픽디자인을 가르쳐오고 있으며, 런던
왕립예술학교, 프린스턴 대학교 등에서 특강과
워크숍을 하고 있다. AIGA, 미국 아트 디렉터스
클럽, 체코 브르노 그래픽디자인 비엔날레,
프랑스 쇼몽 포스터 그래픽디자인, 미국 타입
디렉터스 클럽 등으로부터 수상했다.

"나는 도시를 경험하고, 도시는
내 체화된 경험을 통해 존재한다.
도시와 내 몸은 서로를 보완하고
정의한다. 나는 도시 안에
거주하며 도시는 내 안에
거주한다." —유하니 팔라스마

〈영원한 출구〉는 도시 공간과
보행자 사이의 관계를 고찰하고,
개입을 통해 관객 본인만의
관점으로 공간과 환경을 경험하고,
재관찰하고, 재구성하도록
유도한다.

영원한 출구
금속, 가변 크기, 2015

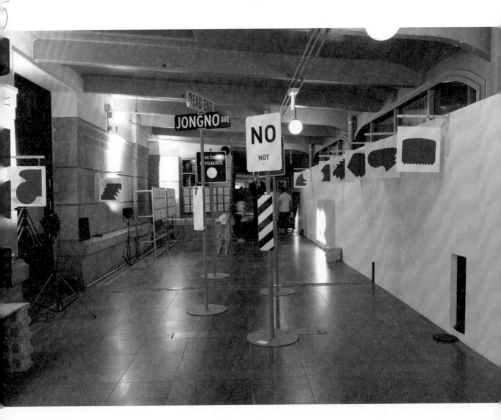

Kim Hoon
Korea

Kim Hoon

Kim Hoon is a New York-based graphic designer, educator, curator, and researcher. He founded Why Not Smile, a multidisciplinary design consultancy in New York in 2009, which focuses on integrated branding across various media for art, fashion, architecture, and cultural clients. Prior to forming Why Not Smile, Hoon has worked for the Museum of Modern Art (MoMA), Practise, Samsung Design Membership, and Crosspoint, spanning New York, London, and Seoul since 2000. He holds an MFA from Rhode Island School of Design, a teaching certificate from Brown University, and a BFA from Seoul National University, Korea. Hoon has been teaching at Parsons the New School for Design, Harvard University, Pratt Institute and RISD, and has given lectures at Royal College of Art (UK), Princeton University (US), Werkplaats Typografie (NL), and various schools internationally. He has earned recognition from various organizations such as ADC, AIGA, Brno Biennial, Chaumont Festival, D&AD, Print, and TDC, and has also been awarded the title of The Design Leader by the Ministry of Knowledge and Economy of Korea (MKE) and the Korea Institute of Design Promotion (KIDP).

Korea

"I experience myself in the city, and the city exists through my embodied experience. The city and my body supplement and define each other. I dwell in the city and the city dwells in me."
— Juhani Pallasmaa

Eternal Exit investigates the relationships between the city space and pedestrians. This intervention encourages audiences to experience, re-observe, and re-shape space and environments through their own perspectives.

Eternal Exit
Metal, dimensions variable, 2015

박찬신

298

그래픽 디자이너. 홍익대학교
시각디자인과를 졸업하고 동 대학원
시각디자인 석사 과정을 마쳤다.
그래픽 디자이너로 일하며 대학에서
타이포그래피와 편집 디자인을 가르친다.

한국

〈호객 중〉은 다수의 '호객기'로
작동한다. 나무 판재와 도료로 만들어진
'호객기'는 반복해서 비슷한 형태와
물질을 마주치게 해 일종의 기시감을
조장하기 위해 만들어진 장치다.
'호객기' 스스로는 아무런 기능을 갖고
있지 않아 보인다. 마치 암표상처럼
어둑한 곳에 산개해 있다가 누군가
그 존재를 알아차리는 (혹은 그저
지나치는) 순간부터 작동을 시작한다.
전시를 모두 본 뒤에도 '호객기'가
작동했다는 사실을 모를 수 있다. 다만
여전히 '호객 중'이다.

호객 중
혼합 매체, 가변 크기, 2015

299

Park ChanshinPark Chanshin
Korea

Park Chanshin

Park Chanshin is a graphic designer. He received his BFA and MFA from Hongik University with Visual Communication Design. Working as a graphic designer, he teaches typography and editorial design.

Korea

Touting works with many "Tout Machines." Tout Machine is an equipment made with lumber and paint. It makes people feel déjà vu by letting them meet similar forms and materials repeatedly. Tout Machine looks like it has no function by itself. However, it is spread here and there in the darkness like a scalper, once someone notices that the existence or passes by, it starts the operation. After the audience sees the whole exhibition, they would not know it worked. It's still just "touting."

Touting
Mixed media, dimensions variable, 2015

김동환

김동환은 2011년 국민대학교 일반대학원 커뮤니케이션 디자인과에서 석사학위를 받았다. 2010년부터 2011년까지 백남준아트센터 디자이너로 활동했으며, 2011년부터 2012년까지 디자인 회사 '텍스트'에서 책임 디자이너로 일했다. 현재 한남대학교, 대전대학교, 국민대학교 디자인학과에서 강의하고 있으며, 2013년부터 PL 스튜디오 플롯을 운영하고 있다.

한국

인간의 욕망은 대개 그 원래의 대상이나 생각과는 다른, 이상한 형태 혹은 현상으로 표출되곤 한다, 그럼으로써 본질을 변화시킨다. 욕망이 모여 형성된 현상은 가만히 제자리에 있질 못하고 우리가 알던 본질과 다른 형태로 표현되는 것이다. 이러한 현상은 명확히 규정할 순 없지만 분명히 우리의 의식 속에 존재하며, 그 대략적인 구조와 시스템은 인식이 가능하다. 이런 과정을 거쳐 나온 욕망은 원래 대상이나 생각이 지녔던 본질과는 동떨어진 이미지로 나타난다. 결과적으로 이 이미지들은 본질을 대체하고, 본질 그 자체가 된다.

욕망. 본질. 현상
혼합 매체, 240×120cm, 2015

Kim Donghwan
Korea

Kim Donghwan

Korea

Kim Donghwan received his masters degree in the Communication Design Department at Kookmin University. From 2010 to 2011 he worked as a graphic designer at Nam June Paik Art Center, from 2011 to 2012 he worked for the design company TEXT as a senior designer. He is teaching at Hannam University, Daejeon University, Kookmin University and since 2013 he has run Studio Plot.

Human's desires expose itself with awkward formation and phenomenon unrelated to the original form of the object and concept. Therefore, the desire causes changes of the essence. The phenomenon is formed in which the desire is concentrated and it does not stay at the place and expose itself different from the essence we have known before.
This phenomenon cannot be exactly defined, but it definitely exists in our conscious and its rough structure and system is identifiable. Through this process, our desire does not present itself, but gives an image far apart from the essence of the object and concept. The image produced from this process replace the essence and becomes the essence itself.

Desire. Wesen. Phenomenon
Mixed media, 240 × 120 cm, 2015

김욱

302

그래픽 디자이너. 디자인 스튜디오
눈디자인에서 일했고 이후 봄바람에서 기업
홍보물, 매거진, 북 디자인 작업을 했다.
2011년부터 땡스북스 스토어와 스튜디오
실장으로 일하면서 책을 중심으로
디자인과 비즈니스의 균형을 찾고 있다.

한국

새로운 재료를 구매하지 않더라도
기존 공사장에서 남는 재료만으로도
균일한 품질의 글자/도형/패턴을
만들 수 있는 방법으로 건축/인테리어에서
사용되는 보편적인 재료인 4×4센티미터
각목과 시멘트를 이용한 핸드메이드
간판을 제안한다.

리사이클링 모듈
목재와 시멘트, 12×40×40cm, 2015

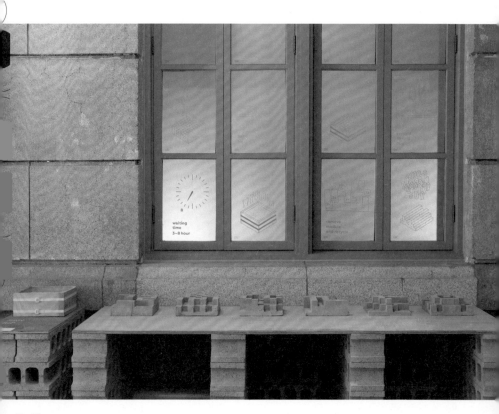

Kim Uk
Korea

Kim Uk

Kim Uk is a graphic designer. He has worked for Design Studio nooNdesign and Bombaram, designing corporate promotional materials, magazines and books. Since 2011, he has been woking as a director for Thanks Books Store and Thanks Books Studio, trying to find balance between design and business focusing on books.

Korea

Kim Uk suggests handmade signage with 4×4cm lumber and cement. These materials are universal at construction and interior sites. He makes even-quality typography, figures and patterns with left-over materials from construction sites without buying any new materials.

Recycle Module
Timber and cement, 12×40×40cm, 2015

큐레이터 및 디자이너
이기섭

동네

서점

서울의

"SEOUL () SOUL" is a project that highlights the intangible value of a city through the medium of the postcard. To this end, we selected 50 bookstores from among 400 in Seoul, each of which offers a different perspective on variety. At the exhibition space inside Culture Station Seoul 284, we will exhibit the chosen postcards and their related book recommendations as well as maps detailing where bookstores are located. These selected bookstores have their own identities and attractions, like the fresh appeal of a brand-new store; the friendly warmth of a store that has been around for many years; or the uniqueness of specialty bookstores. The bookstore maps, produced along with accompanying postcards, not only serve the function of delivering objective information, but also display a hypothetical network established by local bookstores.

In every city around the world, each individual person and space together forms one specific spot, but when these spots are brought together, we as the onlooker can see multiple points of view. Living in a city, wearing expensive clothes, eating great food, and living in a large house are not so hard if you have money. To live in a city and enjoy going out, greet people on the street, and derive cultural stimulation from your surroundings is not necessarily achievable solely with money. Diversity and open-mindedness fertilize life in an urban environment. In our opinion, there are a certain number of bookstores in Seoul that represent the best places to vitalize our lives and share a healthy energy with them.

This project presents the reality of today's bookstores and their future potential. At the same time, it offers us a wide range of possibilities to experience, in our daily lives, this year's Typojanchi theme, "City and Typography," with these postcards and maps best representing Seoul.

Lee Kiseob

'SEOUL (　) SOUL'은 도시가 가진 무형의 가치를 엽서라는 매체를 통해 보여주는 프로젝트다. 이를 위해 지금 서울에서 운영되고 있는 400여 개의 동네 서점 가운데 54개를 다양성의 관점에서 선택했다. 문화역서울 284 전시장에는 이들이 추천한 책을 소개하는 엽서와 서점 지도를 전시하게 된다. 이번에 선정된 동네 서점들은 새로운 서점이 가지는 신선함, 역사가 있는 중견 서점의 친근함, 전문 분야의 책을 다루는 서점의 독특함 등 자신만의 정체성과 매력을 가지고 있다. 엽서와 함께 제작된 서점 지도는 객관적 정보를 전달하는 기능도 하지만 동네 서점이 만드는 가상의 네트워크도 보여준다.

서울에는 다양한 생각을 가진 사람들과 공간들이 있다. 하나의 사람과 공간은 한 점에 불과하지만 이러한 점들이 모이면 자연스럽게 다양한 관점들이 드러나게 된다. 비싼 옷을 입고, 좋은 음식을 먹고, 큰 집에서 사는 것은 돈이 있다면 어려운 일은 아니지만, 집 밖을 나서는 것이 즐겁고, 마주치는 사람들이 반갑고, 문화적 자극을 받으며 사는 것은 돈으로 해결될 수 있는 것이 아니다. 다양성과 열린 마음은 도시의 일상을 풍요롭게 한다. 서울의 다양한 동네 서점들은 우리의 삶에 활력을 주고 건강한 에너지를 공유하는 데 더 없이 좋은 장소다.

이 프로젝트는 동네 서점의 현황과 가능성을 보여줌과 동시에 도시를 대표하는 엽서와 지도라는 매체를 통해 일상 속에서 '도시와 타이포그래피'라는 올해 타이포잔치의 주제를 경험할 수 있는 가능성을 보여준다.

이기섭

Curator & Designer
Lee Kiseob

소개 서점

1) 30년 이상 지역을 지켜온 서점
대교서적, 도원문고, 동양서림,
예일문고, 은마서적, 행복한 글간

**2) 90년대 시작해 지금까지
독자들과 소통하는 서점**
노원문고, 불광문고, 연신내문고,
한강문고, 햇빛문고, 홍익문고

3) 인문 사회과학 서점
그날이 오면, 길담서원, 레드북스,
인서점, 풀무질, 프루스트의 서재

4) 헌책방
공씨책방, 기억 속의 서가,
숨어있는 책, 이상한 나라의 헌책방

5) 고서점
통문관

6) 어린이 서점
상상하는 삐삐

7) 그림책 서점
베로니카이펙트, 피노키오

8) 예술 서점
더북소사이어티, 북스테이지, 심지

9) 독립 출판물 서점
노말에이, 다시서점, 반반북스,
스토리지북앤필름, 유어마인드,
이곳, 헬로인디북스

10) 해외 출판물 서점
매거진랜드, 아이디앤북, 온고당,
포스트포에틱스

11) 만화 서점
북새통문고, 한양툰크

12) 소규모 복합 서점
200/20, 오디너리북숍, 책방 만일,
책방 요소, 책방오후다섯시

13) 퀴어 서점
햇빛서점

14) 전시가 있는 서점
땡스북스, 책방 이음

15) 술이 있는 서점
북바이북, 퇴근길 책 한 잔

16) 여행 서점
일단멈춤, 짐프리

Bookstores

**1) Bookstores with a 30-year
History**
Daekyo Bookstore, Dongyang
Bookstore, Dowon Bookstore,
Eunma Bookstore, Happy Books,
Yeil Book

**2) Bookstores Established
in the 1990s**
Bulgwang Bookstore,
Haetbit Bookstore, Hankang
Bookstore, Hongik Bookstore,
Nowon Bookstore,
Yeonsinnae Bookstore

3) Human Sciences Bookstores
Gildam Sowon, Gnal Books,
In Bookstore, Proust Book,
Pulmujil, Red Books

4) Secondhand Bookstores
Secondhand Bookstore In
Wonderland, Bookshelf
in Memory, Gongssi Bookstore,
Invisible Books

5) Antiquarian Bookstores
Tong Mun Kwan

6) Children's Bookstores
Imagine PiPi

7) Picture Bookstores
Pinokio Bookshop, Veronika Effect

8) Art Bookstores
Bookstage, Simji Bookstore,
The Book Society

**9) Independent Publication
Bookstores**
Banban Books, Dasibookshop,
Hello Indiebooks, Igot, NOrmal A,
Storage Book and Film,
Your Mind

10) International Bookstores
Idnbook, Magazine Land,
Ongodang Books, Post Poetics

11) Comic Bookstores
Booksaetong, Hanyang Toonk

**12) Small Multipurpose
Bookstores**
200/20, 5pm Books, Manil Books,
Ordinary Bookshop, Yoso

13) Queer Bookstores
Sunny Books

14) Bookstores with Exhibitions
Eum Books, Thanks Books

15) Bookstores Serving Alcohol
Book by Book, Booknpub

16) Travel Bookstores
Stopfornow, Zimfree

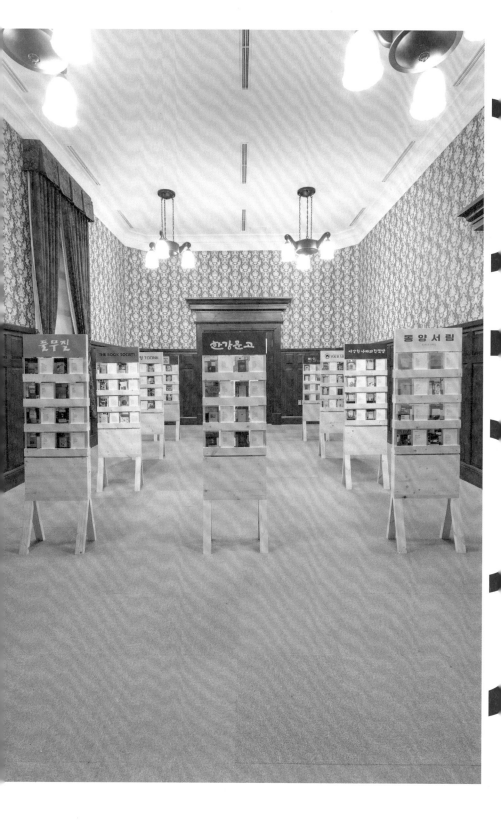

서울의
동네
서점

서울에는 400여 개의 동네서점들이 운영되고 있다. 그 서점들 중에 독자들과의 소통을 원활히 시도하는 곳들을 소개한다. 서울의 동네서점들을 선별할 때 가장 중요하게 가치를 둔 것은 '다양성'이다. 새롭게 시작하는 트렌디한 서점들의 신선함, 시간의 역사를 간직한 중견 서점들의 친근함, 사회 · 문화 · 예술 등 전문분야의 색을 다루는 서점들의 독특함 등 모두들 자신만의 아이덴티티를 가지고 있다. 이런 동네 서점들의 다양한 매력을 많은 사람들에게 전달하기 위해 서점지도를 만들었다. 선정대상은 대형서점과 온라인 서점을 제외한 중간 규모를 포함한 동네서점으로 정한다. 카페 기능이 책 판매보다 중심인 곳들은 제외한다. 한정적인 취재로 이 리스트에 포함되지 못한 훌륭한 서점들은 지속적인 업데이트로 보완해 나갈 것이다.

도시의 일상을 살며 비싼 옷을 입고, 좋은 음식을 먹고, 큰 집에서 사는 것은 돈이 있다면 어려운 일은 아니다. 하지만, 도시의 일상이 집 밖을 나서는 것이 즐겁고, 마주치는 사람들이 반갑고, 문화적 자극을 받으며 사는 것은 돈이 많다고 얻을 수 있는 것이 아니다. 다양성은 도시의 일상을 풍요롭게 한다. 서울의 다양한 동네서점들은 우리의 삶에 활력을 주고 건강한 에너지를 공유하는데 더없이 좋은 장소다. 잠시 시간을 내서 둘러본다면 기대했던 것보다 더 많은 일상의 풍요를 누릴 수 있을 것이다.

땡스북스 전시
www.thanksbooks.com
2015. 10. 20. ⸻ 11. 19.

문화역서울 284 전시
www.typojanchi.org
2015. 11. 11. ⸻ 12. 27.

SEOUL () SOUL

2015
타이포잔치
도시문자엽서전

THANK S BOOKS

서울의
동네
서점

1 30년 이상
지역을 지켜온
서점

1-1 은마서적
강남구 삼성로 212 은마A 12동
562-7660
오전 10시-밤 10시 30분

SEOUL'S BOOKS

1 30년 이상
지역을 지켜온
서점

C()
T()

1-1 은마서적
대치동 한가운데에
자리한 이곳은 뜨거운
학구열만큼이나 책을 찾는
사람들의 발길이 끊이질 않는
곳이다. 대형서점까지 갈 필요
없이 여기에선 찾고자 하는
책을 다 찾을 수 있다는 동네
주민들의 칭찬이 자자하다.

서울의
동네
서점

2 90년대 시작해
지금까지 독자들과
소통하는 서점

2-1 노원문고
노원구 동일로 1390
951-0633
www.nowonbook.com
오전 10시-밤 10시

SEOUL'S BOOKS

2 90년대 시작해
지금까지 독자들과
소통하는 서점

C()
T()

2-1 노원문고
동네 주민들이 모여
무언가를 창조해 내는
곳이다. 세미나실은 연일
예약이 가득 차 있으며
북카페에서는 다양한
문화 행사가 열리고 있다.
이제는 단순히 큰 규모의
서점이 아니라 노원 문화의
중심으로 자리매김 하고
있다.

서울의
동네
서점

⑤ 고서점

5-1 통문관
종로구 인사동길 55-1
734-4092
www.tongmunkwan.co.kr
오전 10시 30분-오후 5시 30분,
일 휴무

SEOUL BOOK

⑤ 고서점

C()
T()

5-1 통문관

1934년 관훈동에서
시작하여 지금은
인사동거리의
터줏대감으로, 서점
자체가 역사인 곳이다.
근대의 고서들과 시,
수필의 초판본들을
만날 수 있어 오랜 시간
애서가들의 사랑을 받고
있다.

서울의
동네
서점

⑫ 소규모
복합서점

12-3 오디너리북숍
성북구 성북로6가길 1
070-8288-8715
www.o bookshop.blog.me
오전 11시-저녁 8시, 일 휴무

SEOUL BOOK

⑫ 소규모
복합서점

C()
T()

12-3 오디너리북숍

금호동 언덕 위에
위치한 이곳은 인문학,
소규모출판물을 판매하는
곳으로 관련 중고도서 매입 및
판매에도 적극적으로 나서고
있는 서점이다. 편하게 읽고
쓰는 작은 공간을 지향하며
이와 관련된 다양한 강좌와
모임도 열린다.

1-6 동양서림 추천도서

상록수

1930년대를 대표하는
이 작품은 브나로드 운동의
일환으로 동아일보사에서
주관한 농촌계몽운동을 소재로
한 장편소설 현상모집에 당선
된 소설이다. 청춘남녀의
사랑이야기를 중심으로
농촌계몽운동에 헌신한
지식인들의 모습, 당시 농촌의
피폐한 사정을 사실적으로
그려냈다. 동양서림의 오래된
서점 창고에서 발견한
1971년판 《상록수》.

심훈
절판

3-3 풀무질 추천도서

깨어나라!
협동조합

20년 동안 국내 협동조합의
현장을 누빈 김기섭 박사가
협동조합을 분석하고,
21세기에 걸맞은 협동조합의
새로운 역할을 모색한 책이다.

들녘
김기섭
13,000원

C()
T()

Dans la lune
(In the moon)

달은 늘 변함없이 떠있는 듯 하지만
쉴 없이 변하고 있다. 이 책은 11월의
달이 차올랐다 지는 모습을 60장에
걸쳐 순서대로 그린 책이다.

Editions du livre
Fanette mellier
33,000원

C()
T()

Mono.Kultur #34:
Brian Eno

미술, 디자인, 문학, 음악, 영화, 건축
등 다양한 분야에서 활동하는 아티스트
한 사람을 선정하여 만드는 잡지
모노.쿨투(Mono.Kultur)의 서른네
번째 이슈는 대중 음악 역사상 가장
진보적인 뮤지션 중 하나로 꼽히는
브라이언 이노(Brian Eno)를 다루고 있다.
페이지마다 조금씩 바탕의 색이 바뀌는
책의 만듦새가 독특하다.

Mono.Kultur
Brian Eno

파주출판도시 사람들은 책을 만든다. 아이가
세상에 태어나 처음 만나는 책에서부터
한 사람의 인생이 고스란히 담긴 마지막
책까지, 수많은 문자들이 출판도시 사람들에
의해 편집되고, 디자인되고, 인쇄된다.
한편 이곳에서 가장 많이 만들어지는 것이
책이듯, 가장 많이 버려지는 것 또한 책이다.
잘못 인쇄된 책뿐 아니라 멀쩡한 책들도
여러 이유로 인해 버려진다.

파주타이포그라피학교(이하 파티)는 수많은
문자들이 명멸하는 도시에서 버려지는 책들에
주목한다. 그들의 궤적을 추적하고, 출판도시
사람들을 만나 이야기를 나눈다. 문자의 의미가
사라지는 순간, 책으로서 정체성이 사라지고
온전히 그 무게로 가치가 매겨지는 과정에
개입한다. 이들을 모아 표지를 제거하고, 물에
불리고, 첨가제를 넣은 후 갈아서 반죽으로
만든다. 이 반죽을 다시 직접 제작한 틀에 넣고
말리면, 이윽고 하나의 벽돌이 만들어진다.
이 벽돌들은 사라진 문자들의 기념비일 수도,
그저 덤덤한 무덤일 수도, 혹은 한갓 벽돌에
지나지 않을 수도 있다. 전시가 끝나면
벽돌들은 다시 출판도시로 옮겨지고, 현재 건축
중인 파티 건물 벽의 일부가 되어 문자의
도시에서 사라진 책들의 기억을 간직한다.

최문경

People in Paju Book City make books.
From the very first book which newborn
babies come in contact with to the
last book in a person's life, countless
letters are edited, designed, and printed
by people here. Just as books are
quantitatively the biggest product made
here, so too are they discarded more
than any other item in Paju Book City.
This is not just due to misprints but to
numerous other reasons as well.

The Paju Typography Institute (PaTI) has
been closely following many of the books
that are thrown away in this city. PaTI
traced the lifeline of books — from their
production to their being thrown away —
talked with people in Paju Book City,
and became involved from the moment
when the meaning of a text is banished,
the identity of a given book disappears,
and the process where they achieve value
is only determined based on their
weight in recyclable paper. PaTI gathered
some of these books, removed their
covers, soaked the paper in water, put
in some additives, grinded it all together,
and ultimately made a type of paste.
Afterwards, they put this paste into
a mold and dried it. In the end, they were
left with a single brick. These bricks can
be seen as a banished memorial
monument, a placid grave, or perhaps
just bricks. After this exhibition, these
bricks will be moved back to Paju
Book City once again to be part of the
PaTI building wall that is now under
construction. In short, this can be viewed
as an effort to preserve the memory
of a typographic city's castaway books.

Kelly Moonkyung Choi

참여 작가
강소이
강심지
곽지현
김건태
김도이
김소연
김하연
민구홍 매뉴팩처링
신믿음
이은정
이재옥
한누리
홍지선

큐레이터
최문경

Participants
Han Nuri
Hong Jisun
Kang Simji
Kang Soi
Kim Doi
Kim Geontae
Kim Hayeon
Kim Soyeon
Kwak Jihyeon
Lee Eunjeong
Lee Jaeok
Min Guhong Manufacturing
Shin Mideum

Curator
Kelly Moonkyung Choi

PaTI
Korea

파주타이포그라피학교

한국

책 벽돌
벽돌(6×10×20 cm),
건조대(360×235×85 cm), 2015

파주타이포그라피교육 협동조합에서 만든
파주타이포그라피학교(일명 '파티')는 2013년
봄 파주출판도시에 움 튼 디자인 배곳이다.
그라픽 디자이너 안상수와 여러 스승이 뜻 모아
만든 파티는 우리 제다움(정체성)에
바탕을 둔 교육을 추구하며 독창적 배움틀과
국내외 네트워크를 통해 새롭고 바른 디자인
교육을 실천한다. 《바우하우스의 무대 실험》
(국립현대미술관, 서울, 2014), 《명필름
명대사》(명필름 아트센터, 파주, 2015),
《생활기행》(대구예술발전소, 대구, 2015) 등
다양한 전시에 참여했다.

벽돌 연구: 강심지, 곽지현, 김도이,
김하연, 이은정
벽돌 생산: 강심지, 곽지현, 김도이,
김소연, 김하연, 신믿음,
이은정, 이재옥, 한누리, 홍지선

PaTI

Korea

Book Brick
Brick (6×10×20 cm) and
drying rack (360×235×85 cm),
2015

Paju Typography Institute (PaTI) is
a new design school in Paju Bookcity,
South Korea. PaTI was founded by
graphic designer Ahn Sang-soo and
several young designers in 2013.
The goals of PaTI's creative education
are to foster design education based
on East Asian philosophy and
wisdom; to pursue "thinking hands";
to establish a vast education network;
to promote autonomous learning;
and to instill a three "no" policy:
no property, no competition, and no
authority.

Research: Kang Simji,
Kim Doi, Kim Hayeon,
Kwak Jihyeon, Lee Eunjeong
Production: Han Nuri,
Hong Jisun, Kang Simji,
Kim Doi, Kim Hayeon,
Kim Soyeon, Kwak Jihyeon,
Lee Eunjeong, Lee Jaeok,
Shin Mideum

벽돌 프레스
혼합 매체, 224×218×78 cm,
2015

설계 및 제작: 강심지, 김건태,
김도이, 김하연, 이은정

이제 당신도 책으로 벽돌을 만들
수 있습니다
오프셋 인쇄, 16쪽, 10×20 cm,
2015

글: 민구홍 매뉴팩처링
그림·디자인: 강소이
번역: 채유라
영문 감수: 앤서니 파인들리

민구홍 매뉴팩처링: 대한민국의
주식회사 안그라픽스에
기생하는 1인 회사.《타이포잔치
2015》에서는 파티의 주문으로
책 벽돌 제작 안내서《이제 당신도
책으로 벽돌을 만들 수
있습니다》안내문을 제작했다.
'타이포잔치'를 '오타(typo) 많은
책'으로 오독하지 않는다.

출판도시, 벽돌 프레스
단채널 비디오, 10분, 2015

촬영: 신믿음, 이은정, 이재옥
편집: 이재옥

Brick Press
Mixed media,
224×218×78 cm, 2015

Design and Production:
Kang Simji, Kim Doi,
Kim Geontae, Kim Hayeon,
Lee Eunjeong

**Now You Can Make Bricks
with Books for Yourself**
Offset printing, 16 pages,
10×20 cm, 2015

Text: Min Guhong
Manufacturing
Illustration & design: Kang Soi
Translation: Chae Yoora
Translation Revision: Anthony
Findley

Min Guhong Manufacturing:
A one-man company, who
like a parasite, exists within
Ahn Graphics Ltd. in Paju
Bookcity, Korea. It wrote
a guide, "Now You Can Make
Bricks with Books for Yourself"
for *Typojanchi 2015* as
a request from PaTI. It doesn't
misread "Typojanchi"
as a book with many "typo"s.

Book City, Brick Press
Single Channel Video,
10 minutes, 2015

Filming: Lee Eunjeong,
Lee Jaeok, Shin Mideum
Editing: Lee Jaeok

326

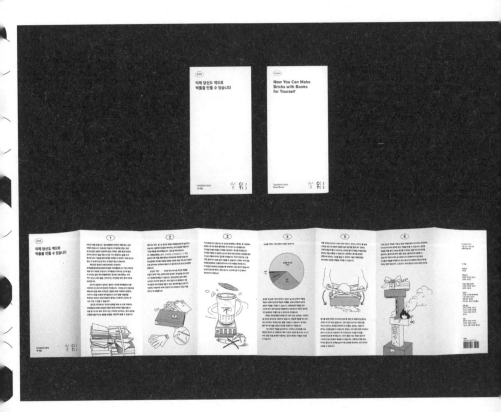

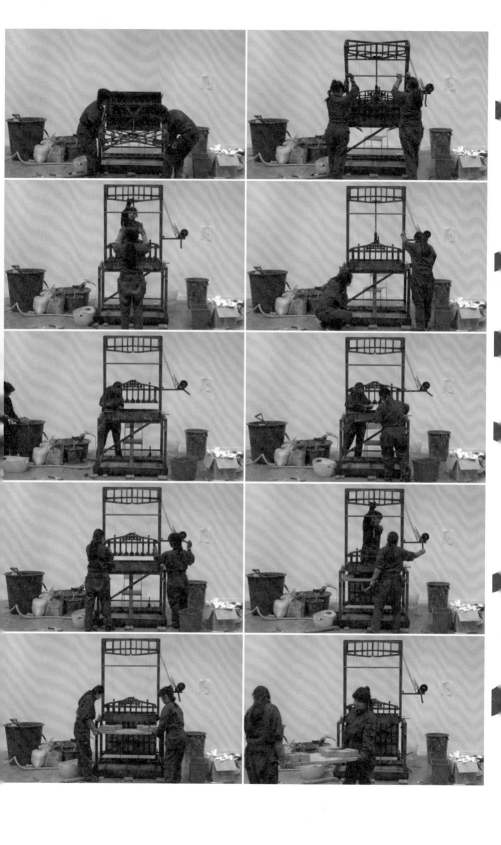

책을 모으고, 분해하고, 재료와
씨름하는 동안 여름과 가을이
지났다. 물 먹은 종이는 무거웠고,
잘 갈리지도, 다른 재료와 골고루
섞이지도 않았다. 여러 차례 실험을
거쳐 책 벽돌을 구성하는 최적의
재료 배합법과 재료 섞는 방법을
고안했다. 책 벽돌 시제품을 완성한
것은 겨울이 다가온 즈음이었다.

책 벽돌을 만드는 과정에서 가장
중요한 역할을 한 것은 직접
설계하고 용접해 만든 책 벽돌
압착기였다. 이를 제작하는
과정에서 책 벽돌 하나를 찍기
위해서는 2톤의 압력이 필요하다는
것을 알게 되었다. 책 벽돌
여러 장을 한 번에 찍기 위해
압착기를 보강하고 수평을 맞추는
작업이 끊임없이 이뤄졌다.

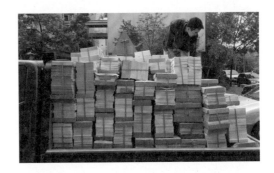

During the process of gather-
ing, disassembling books and
struggling with materials,
the summer and autumn has
already passed by. The water-
soaked paper was heavy in
weight, did not grind so well
and was not mixing with other
materials evenly. After several
experiments, designers
researched the optimal com-
bination of materials for
bricks. In the beginning of the
winter, the brick prototype
was completed.

The most important tool
in the process of book brick
making was the brick press
which was designed and
constructed by the designers
themselves. During the
brick press making process,
the designers acknowledged
that to press one book
brick, two tons of pressure
were needed. To press many
bricks at once, ceaseless
trials and adjusting balance
processes were needed.

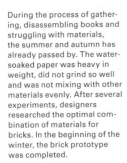

PaTI
Korea

파주출판도시에서 버려진 책을
모아 책 벽돌을 만들면서
알게 된 사실을 바탕으로 민구홍
매뉴팩처링과 책 벽돌 제작
안내서를 만들었다. 안내서에
따르면 관람객은 누구든지
버려지거나 버려질 책에
안타까움을 느끼지 않고 책으로
벽돌을 만들 수 있다.

출판도시에 책들이 있다. 나무,
풀, 출판사 건물, 자동차와
사람, 길과 상점들이 생경하게도
그곳에 있다. 책이 벽돌이 된다.
진지한 역설이 가진 약간의
유머러스함, 그리고 노동과 도구가
있었다.

Min Guhong Manufacturing
wrote an interesting
notice based on the facts he
discovered during the process
of collecting the wasted
books and constructing the
bricks with them in Paju Book
City. With this notice, people
can actually make bricks
with books and we do not
need a sense of guilt about
wasting books.

There are books in the Book
City. Trees, grass, publishing
company buildings, cars
and people, roads and shops
are all there strangely. A book
becomes a brick. There was
a little bit of humor and some
serious paradox, labor and
tools.

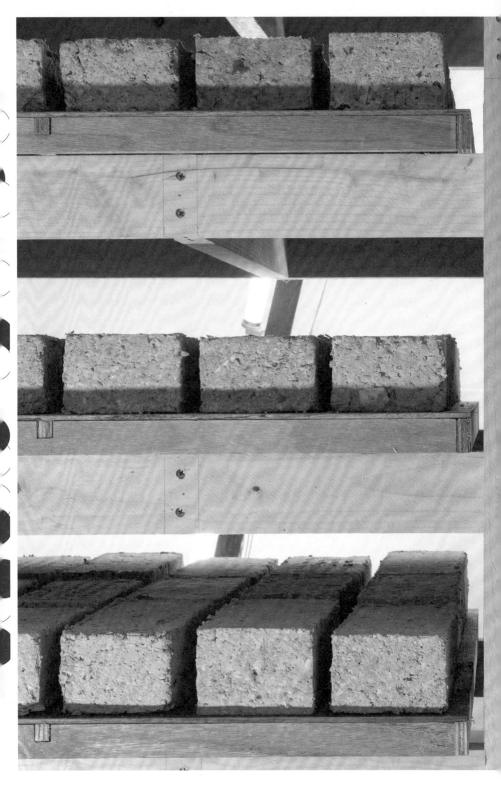

PaTI
Korea

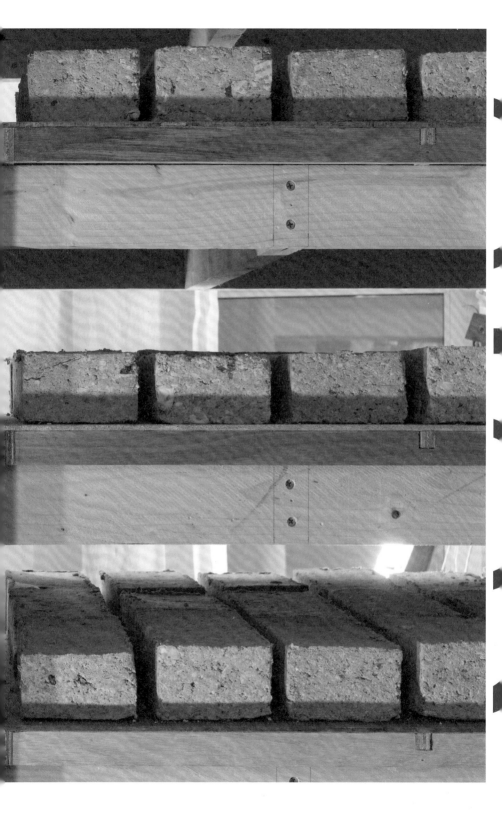

URBAN

WORDPLAY

참여 작가
김가든 × 스탠다드스탠다드
김형철
마이케이씨
박경식
박영하
배달의민족 × 계한희
스튜디오 좋
스팍스 에디션
워크스

큐레이터
박경식

협찬
우아한 형제들

This exhibition was prepared under the pretext of finding hidden layers of meaning in text. It is heavily influenced by Marshall McLuhan's prophetic book from 1962, *The Gutenberg Galaxy: The Making of Typographic Man*, in which the author states in no uncertain terms that we exist as a form of text. Be it pretext, context, subtext, hypertext, with the maturing of digital technology and the networked environment, now more than ever the dawn of typographic man is upon us.

Text plays a vital part in our everyday lives. Indeed, the printed word, email, Facebook, Twitter and other social networking services allow millions of words to be exchanged around the planet in the blink of an eye. No longer are flesh and blood indications of being human; today it is thoughts, opinions, data, and bytes that define a person. In a nutshell, the immaterial has replaced the material in defining the existence of man. As a result, language — or more specifically the written word (text) — takes on an additional layer of meaning, not only as a method of delivery but as meaning in and of itself.

The direction of this exhibition looks at text and how it forms, infiltrates, thrives, and carries meaning into its own context by approaching words from an aesthetic viewpoint. The lifecycle of a word, and how that word is used in a sociocultural setting to ultimately define the sender of such words, is the focal point of conjecture. The urban landscape is the perfect environment for such experimentation and thoughtful consideration, providing a real-time reaction to the context of words and their meaning(s). In line with this type of thinking, all of these text experiments will be further considered in a more hands-on application. The work itself does not hang from a wall in a decorative gold frame, for example, nor does it separate itself with a wide berth between audiences. The work itself is applied to everyday objects that further enhance the meaning of the work. A plastic bag, an ashtray, apartment keys, and a broken neon sign all serve to further enhance the meaning of text.

Fritz K. Park

이 프로젝트는 도시에서 나타나는 텍스트의
여러 의미를 파헤쳐보는 관점에서 준비되었다.
마셜 매클루언이 이미 1962년에 《구텐베르크의
우주: 타이포그래피적 인간의 탄생》에서
언급했듯이, 인간은 텍스트로 존재한다. 디지털
환경이 우리 일상과 더욱 밀접하게 교차할수록
매클루언의 타이포그래피적 인간의 의미가
현실화되고 있는 듯하다.

특히 글자를 통해 그렇게 되고 있는데, 페이스북,
트위터, 사회 관계망 서비스 등 단 1초
사이에 수백만의 대화들이 오가고 있을 정도이니,
인간임을 규정하는 지표가 더 이상 육체나
피 같은 '물질'이 아니라 생각, 의견, 바이트,
곧 텍스트 같은 '비물질'일 것이다. 여기서 언어
즉, 문자의 역할에 대한 고충이 심화되고
있는데, 단지 내용과 의미 전달 매체로서가 아닌
그 이상인 제3의 의미로 거듭나고 있다.

이 프로젝트는 언어의 파생, 기생, 증식,
그러니까 언어가 생겨나고 변하는 과정
즉 '언어의 유희'를 탐구하여 현재 인간이
어떻게 텍스트로 자기의 존재를 정의하고
있는지 고민한 결과물이다. 더욱이,
타이포그래피적 인간이 밀집 거주하는
'도시'라는 커다란 대화방 안에서 탐구하고자
했다. 매클루언의 비유를 문자적으로
받아들여, 도시에 거주하는 타이포그래피적
인간의 주변 사물들에서 의미와 텍스트의
비전형적인 적용을 실험해보고자 했다.
이를테면 비닐봉투, 재떨이, 아파트 열쇠,
깜빡거리는 네온사인 등—다양한 적용
매체를 통하여 언어 유희적 내용에 적합한
오브제를 선정하여 적용했다.

박경식

유
희

도
시

언
어

Participants
Baemin × Kathleen Kye
Fritz K. Park
Kim Garden × StandardStandard
Kim Hyungchul
mykc
Park Youngha
Sparks Edition
Studio Jot
Works

Curator
Fritz K. Park

Powered by Woowa Brothers

김가든 × 스탠다드스탠다드

한국

김가든은 2013년부터 김강인과 이윤호가 운영하고 있는 경기도 가평에 위치한 게스트하우스 겸 그래픽디자인 스튜디오이다. 김강인과 이윤호는 각각 건국대학교와 홍익대학교에서 시각디자인을 공부했고, 타이포그래피와 일러스트레이션을 동시에 활용하는 작업을 즐긴다. 주요 작업으로는 2014 나이키 'Just do it' 캠페인 TVCF 및 옥외광고 디자인, 2013 서울광장 스케이트장 슈퍼그래픽 및 홍보물 디자인 등이 있다. 《시스템14 — 베이징》, 《번역에서 발견된 — 뉴욕》 등의 전시에 참여했다.

스탠다드스탠다드는 2015년 서울에서 시작한, 스탠다드 서플라이의 제품 레이블이다. 기본에 충실한 형태와 기능을 담는 것을 목표로, 누군가의 '스탠다드'가 될 수 있을 것이라 생각하는 제품들을 기획, 생산한다.

소셜 미디어는 새로운 텍스트를 창조해내기도 하는데, 그중 현대인들을 가장 잘 나타내는 것이 해시태그이다. 글의 주제를 단어로 표현하는 방식 중 하나였던 해시태그는 이제 하나의 현상으로 자리 잡으며 사람들의 취향, 욕구, 일상 자체 등을 표현하는 수단이자 '은근한' 과시의 도구로 쓰이고 있다. 김가든은 이런 특성을 가진 해시태그를 도시 텍스트의 일부로 바라보면서, 온라인에만이 아닌 실제 사물에 적용해 새로운 차원의 '자랑질'을 보여준다.

해시태그
천, 가죽, 가변 크기, 2015

Kim Garden × StandardStandard

Korea

Kim Garden is a guest house and graphic studio located in Gapyeong just outside of Seoul. Established by Kangin Kim and Yoonho Lee in 2013. Kangin Kim studied Communication Design at Konkuk University and Yoonho Lee studied Visual Communication Design at Hongik University. They often use typography and illustration at the same time. Their main works are the 2014 NIKE "Just Do It" campaign TVCF and outdoor advertisement design, 2013 Seoul Plaza Skate Rink super graphic and PR design. They participated in *System14 — Beijing*, *Found in Translation — New York* among others.

StandardStandard is a Standard Supply's product label, started in Seoul, 2015. Their goal is to plan and make products which puts basic form and function to create a "standard" for people.

Social media creates a new form of text, hashtags are probably the most prominent form of new texting in today's world. Originally, hashtags were one way of logging the subject of the written word, but now is a unique channel of communication for taste, desire and daily life itself, as well as (mostly) a means of showing off. Kim Garden sees it as an intricate part of the city, and applies it to real physical objects as an even newer way of "showing off."

Hashtag
Fabric and leather, dimensions variable, 2015

워크스

워크스는 그래픽디자인 스튜디오와
작업물을 판매하는 공간을 운영한다.
2012년부터 국민대학교에서 시각디자인을
전공한 박지성, 공업 디자인을 전공한
이연정, 이하림이 운영하고 있다.
주요 작업으로 〈과자전〉, 〈이니스프리
제주하우스〉, 〈클래식 농원〉 등이 있고
워크스의 다양한 프로젝트들을 기획,
진행한다.

한국

2000년대 이후 아파트 브랜딩이
유행하면서, 브랜드 네임뿐만
아니라 아파트의 특징을 설명하는
단어와 형용사들을 나열하는
아파트 조어법이 등장하게 되었다.
이러한 아파트 과열 현상과 부동산
투자 열풍이 결합되어 현재는
이름이 열아홉 자가 넘는 아파트가
존재하게 되었다. 한국의 아파트
조어법을 통해 현재 우리 도시의
모습을 보여준다.

이름 있는 아파트
플라스틱, 금속, 90 × 232 cm,
2015

Works

Works is a graphic design studio
and a retail space for design objects.
Since 2012, Kookmin University
Graphic Design major Park Jiseong,
Industrial Design majors Lee Harim,
Lee Yeonjeong have been running
this studio and store. Their major works
are *Snack Exhibition*, *Innisfree Jeju
House*, *Classic Farm* as well as various
other projects.

Korea

Since 2000, apartment
branding has become a huge
trend. A new way of naming
an apartment complex, which
reveal the characteristics of
the estate with adjectives and
nouns has been developed.
Combined with this and the
booming real estate
investment craze, there is even
an apartment name with over
19 letters. Through this naming
frenzy is reflected the current
state of the city as well as the
times we live in.

Apartment Names
Plastic and metal, 90 × 232 cm,
2015

박경식

한국

박경식은 미국 위스콘신 주 밀워키에서 커뮤니케이션 디자인을 전공하고, 국제디자인 전문대학원에서 디자인경영을 공부했다. 현재 앤엔코라는 1일 그래픽디자인 스튜디오 대표로 일하고 있으며, 타이포그래피 계간지 《ㅎ》의 편집장으로 일했다. 또한, 삼성디자인학교와 건국대학교에서 각각 2008년, 2006년부터 줄곧 강의하고 있다. 여러 학회에서 논문 발표하고, 2012년 홍콩에서 ATyPI 학회에 참여했다. 현재 한국 타이포그래피 학회 회원이며 학회지 《글자씨》에 기고하고 있다. 서울 동부 끝자락에서 아내와 아들 셋과 작은 연립에 거주하고 있으며 여가로 등산, 공포 영화 관람, 미국 만화와 철인 28호 피규어를 모은다.

2015년 현재 대한민국 사회를 아우르는 단어가 있다면 두말없이 이 단어일 것이다. 정치권, 여객기 안, 백화점 주차장…. '슈퍼 갑'이란 말은 2015년 현재 대한민국을 대표하면서도 헤어나지 못하는 습성을 단적으로 표현한다. 박경식은 기득권층이나 상류층에 있는 사람들의 횡포로 인해 만들어진 이 단어를 빌미로 삼아 남보다 더 높은 곳에 있다고 착각하는 이들을 끌어내릴 도구를 선보인다.

슈퍼갑
혼합 매체, 가변 크기, 2015

Fritz K. Park

Korea

Fritz K. Park studied Communication Design at the Milwaukee Institute of Art & Design in Milwaukee, Wisconsin and received his MFA in Design Management at Hongik-IDAS. He wears many hats. His fedora is principal of a one-man graphic design studio named N&co. specialising in design consultancy, branding and print, while the Stetson he interchanges with a hard hat when he lectures on typography, editorial design and design process at Samsung Art & Design Institute, Konkuk University among many other schools. His green eyeshade is his thinking cap for when he writes or edits work based on design and cultural trends, or when he does translation work in varying capacities. With so many hats, Fritz has worked with many talented individuals as well as for many renown clients such as Interbrand, Designesprit, Design House, gColon, KT, Hyundai/Kia, Asiana Airlines, Songdo IBD, 5by50, DY and Pacific Star, among others. He has presented papers at ATyPI (Association Typographique International) as well as for the Korean Society of Typography. Of special note is his Windsor cap (seasonal) which he saves for exhibition and show openings that he has participated in throughout the years. In his free time, he likes to go hiking (bucket hat), or watch horror movies (face guard visor). He collects comic books and vintage Tetsujin 28 figures and memorabilia (magnifier visor with LED lighting). Fritz lives on the outskirts of Seoul with his wife and three boys.

This work looks into what is the quintessential word that defines Korea, circa 2015. Be it the government, *chaebols*, or customers at a department store all of us demand respect, and love to exert our authority upon others. The word, that stems from the numerous extensive cases found in Korean society, alludes to extreme cases of such abuse of authority. Taking that word and applying it to items such as a floor mat (for wiping your feet of dirt), to an ashtray (that collects cigarette butts but also used to extinguish the cigarette itself) implies the disdain and criticism the general public feel for such privileged classes. The designer strongly insists that the work be abused.

Super Gap
Mixed media, dimensions variable, 2015

Fritz K. Park
Korea

김형철

한국

340 단국대학교에서 시각디자인을 공부한 뒤
2003년 홍디자인에 입사하여 서울대미술관,
신라호텔, 한국공예디자인문화진흥원,
아모레퍼시픽, 삼성카드, 한국예술종합학교
등을 위한 디자인 프로젝트를 진행해왔다.
현재 홍디자인에서 아트 디렉터로 재직 중이며
《코리아 국제포스터 비엔날레》,《달의 힘 —
디자인, 시간을 낚다》,《입는 한글》등의
전시에 참여했다.

밤이 되면 불을 밝혀 메시지를
전달하는 네온사인은,
가끔씩 엉뚱한 메시지를 스스로
만들어내기도 한다. 날이
밝으면 다시 정상으로 돌아오기
때문에 이 엉뚱한 메시지는
생각보다 오랫동안 도시의 밤에만
볼 수 있는 문자로 유지된다.

야행성 문자
판화지에 실크스크린,
4개, 각 72.8×51.5cm, 2015

Kim Hyungchul

Korea

341 Kim Hyungchul majored in Visual
Communication Design at Dankook
University. He joined Hong Design
in 2003 and participated in projects for
Museum of Arts at Seoul National
University, the Shilla Hotels and Resorts,
the Korea Craft & Design Foundation,
AmorePacific, Samsung Card and
Korea National University of Arts.
Presently, he is an art director at Hong
Design. He has also participated in:
Korea International Poster Biennale,
Power of the Moon — Design, *Catch
the Time*, *Wearing Hangeuk*, as well as
other exhibitions.

A neon sign turns on and
illuminates a message in
the night, sometimes making
strange cryptic messages
when the argon gas flickers
low. During the day, it reverts
back to normal allowing
these weird nocturnal
messages to survive longer
than expected.

Nocturnal Letter
Silkscreen on paper, 4 pieces,
each 72.8×51.5cm, 2015

쓰레기
버리면
최고

언중무휴
욕합니다

무지개아파

일단 춤
추시오

스튜디오 좋

한국

스튜디오 좋의 디자이너 송재원은
서울대학교 시각디자인학과를 졸업하고 현재
제일기획 아트 디렉터로 재직 중이다.
보해양조의 아홉시 반, 잎새주, 맥심 카누,
휴롬 등의 캠페인을 담당하였으며,
아홉시 반 캠페인으로 2014년 대한민국
광고대상 온라인 부문 금상을 수상했다.
스튜디오 좋의 카피라이터 남우리는
홍익대학교 건축 대학을 졸업하여 역시
제일기획의 카피라이터로 재직 중이다.
삼성전자의 갤럭시S, 갤럭시 노트의 글로벌
캠페인, 아모레 퍼시픽 라네즈, 마몽드 등의
캠페인을 담당했으며 2013년 칸 국제
광고제 '영라이온스 필름' 부문 한국 대표로
선발되었다. 평소 만들고 싶던 광고
형식의 콘텐츠를 광고주 허락 없이 작업하여
페이스북 '내 좋대로 만드는 광고'에
연재하고 있다.

스웩을 타고난
서체가 있다

신의 목소리였던
히틀러의 깃발이었던
스눕 독의 심벌이었던
블랙레터 프락투라가
한글 스웩체로 다시 태어난다

써라, 스웩할 것이다
읽어라, 스웩할 것이다
사라, 스튜디오 좋이 스웩할 것이다

타이포 씬의 문제아
스웩체의 탄생

스웩체의 탄생
디지털 출력, 4점,
각 150×150 cm, 2015

Studio Jot

Korea

Song Jaewon graduated from the
Graphic Design Department of
Seoul National University. Now he is
working as art director at Cheil
Worldwide. He participated in
campaigns like A Hop Si Vahn (9:30)
of Bohae Brewery, Yipsaejoo,
Maxim KANU, Hurom, etc. and won
a Gold medal from the 2014 Korea
Advertising Awards in the Online
category. Nam Woori graduated
from the Architecture department of
Hongik University and is working
as a copywriter for Cheil Worldwide
also. She was in charge of campaigns
for Samsung Electronics' Galaxy S,
Galaxy Note's Global Campaign,
AmorePacific Laneige, Mamonde.
In 2013, she was selected as
a representative in "Young Lion Film"
of the Cannes Lions Official Festival.
Studio Jot self-initiates projects
as they see fit, and publishes them on
their Facebook page: "Advertisement
Our Way (Jotdaero)."

There is a typeface,
Born of swagger

The handlettering of God
Hitler's flag,
Snoop's symbol,
Blackletter Fraktur,
Born again as Swag typeface

Write, swag
Read, swag
Buy, Studio Jot will swag

The troublemaker of the type scene,
The birth of swag

The Birth of Swag
Digital print, 4 pieces,
each 150×150 cm, 2015

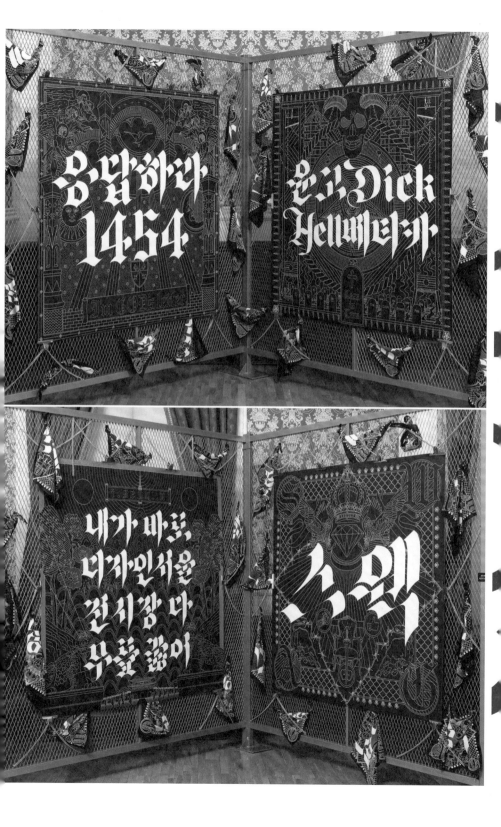

마이케이씨

344 김기문, 김용찬 김씨 성을 가진 두 명의
디자이너가 SADI에서 만나 2010년 졸업과
동시에 함께 시작한 그래픽디자인
스튜디오이다. 편집 디자인, 패키지, 브랜딩,
일러스트레이션 등 흥미로운 작업이라면
특정한 영역 구분 없이 진행한다. 2011년
《디자인네트》, SPOTLIGHT 2011 주목해야
할 신진 디자이너로 선정되었다. 주요
작업으로 《미래의 기억들》 전시(리움, 2010),
《매거진B》,《페이퍼B》,《스와로브스키
그 빛나는 환상》 전시(대림미술관, 2012)
등이 있다.

한국

도시에 떠도는 유령 같은 존재들이
있다. 필요할 때는 유용하게
쓰다가 필요 없어지면 내팽개쳐
버려지는 존재, 도시인의 묵시적
관찰자들, 바로 비닐봉지다.
소비의 결과물을 담는 비닐봉지는
가리거나 드러내고 싶은
그 무언가를 담아내는 매체이면서,
시간이 지나면서 도시가 지닌
욕망을 기꺼이 담아내는 도시의
시각물이 되었다. 이런 비닐봉지에
서울이 지닌 욕망과 그것을
상징적으로 드러내는 언어를 담아
보여준다.

도시 욕망 연대기
비닐봉지에 실크스크린, 가변 크기,
2015

mykc

345 mykc is a graphic design studio run
by Kim Kimoon and Kim Yongchan who
share the same last name. They met
at SADI (Samsung Art & Design
Institute) and started their own studio
in 2010 upon graduation. They do
a range of work from editorial design,
package design, branding, illustration
really everything. In 2011, they
were elected as Super Rookie of Design Net,
SPOTLIGHT 2011. Their main works are
the *Future Memories* (Leeum, 2010),
Magazine B, *Paper B*, and *Sparkling
Secrets* (Daelim Museum, 2012) among
others.

Korea

There are ghosts in the city.
When they are needed, they
are consumed, when they
are not, they're abandoned
and discarded. The silent
observers of the city; plastic
bags. Plastic bags which put
the consumption products
to hide and reveal and a visual
object to put the city's desires
in. This work shows the
symbolic works of Seoul's
desire projected on plastic
bags.

The City Desire Chronicles
Silkscreen on plastic bag,
dimensions variable, 2015

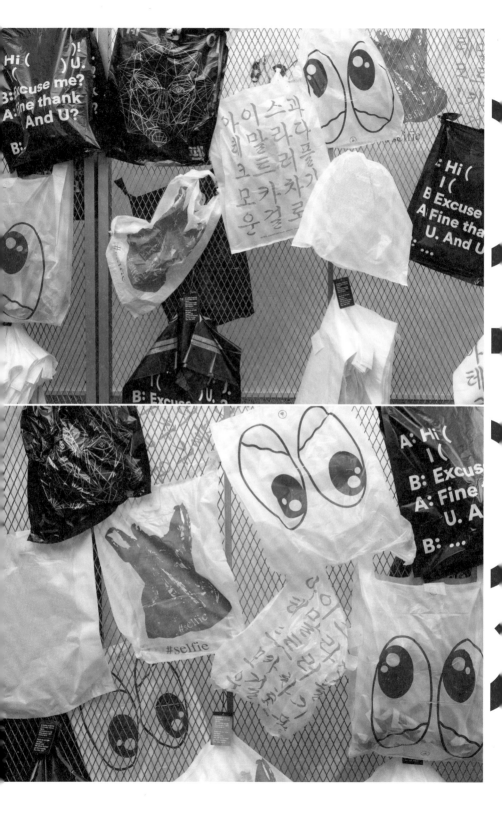

박영하

한국

뉴욕 조나 디자인과 카림 라시드 스튜디오를
거쳐 현재 인터브랜드 서울 오피스
브랜드 디자인팀 수석 팀장으로 일하고 있다.
프리랜서 디자이너와 작가로 활동하며
다양한 프로젝트와 전시에 참여하고 있으며
타입 디렉터즈 클럽, 레드닷, 어도비, AIGA,
HOW 디자인 어워드 등에서 수상했다.
밀라노와 뉴욕 국제가구박람회, 헤이그
디자인재단 비엔날레, 광주 디자인비엔날레,
크라우디드 페스트 등에 참가했다. 저서로
《뉴욕의 보물창고》가 있으며 《동아일보》에
'뉴욕 리포트' 칼럼을 연재했다.

인터넷상에서 통용되던 신조어는
이제 일상생활에서도 빈번하게
사용된다. 기존의 인터넷 언어들이
축약어나 외계어 등 음성이나
뜻에서 비롯되었다면, 야민정음은
형태에서 비롯되었다. 한글이나
한자의 유사한 글자체들이 착시에
의해 다른 글자로 읽히는 현상을
기반으로 발전해온 언어로
시각유희적인 요소를 통해
적극적인 한글 파괴가 이루어진다.
대표적인 포털 커뮤니티
디시인사이드의 '야구 갤러리'에서
주로 쓰이기 시작했다 하여
야민정음으로 불린다. 주변에서
흔히 접할 수 있는 언어들을 한글과
한문 조합을 활용하여 중의적인
해석이 가능한, '백성을 가르치는
바르지 않은 소리'를 만든다.

야민정음
족자, 12개, 대: 100×20cm,
소: 80×20cm, 2015

Park Youngha

Korea

Park Youngha has previously worked
for Zona Design Inc. and Karim Rashid
Studio and now is a senior manager
at Interbrand Seoul Office Brand
Design Team. He also has participated
in many projects and exhibitions as
a freelance designer and artist.
He has received awards from the Type
Directors Club, Red Dot, Adobe,
AIGA and the HOW Design Awards.
He has also participated in the Salone
del Mobile Milano and the International
Contemporary Furniture Fair in New
York, the Hague Design Foundation
Biennale, the Gwangju Design Biennale
and Crowded Fest. He wrote a book,
Treasure House of New York, and
also a column, "New York Report" for
the *Dong-A Ilbo*.

New words from the Internet
are used in daily life on
a regular basis. The existing
words stem from abbrevi-
ations and alien sounds or
meaning. The Yaminjeongeum
however originates from
form. It is based on the similar
shaped Korean and Chinese
characters, demolishing
the Korean text as a visual
word pun. It is called
"Yaminjeoneum" because it
was first used in the "Baseball
Gallery" online community
found on *DCinside*. It mixes
everyday words as with both
Korean and Chinese characters
for ambiguous meaning
that may "not be right words
for teaching the people."

Yaminjeongeum
Scroll, 12 pieces, long:
100×20cm, short: 80×20cm,
2015

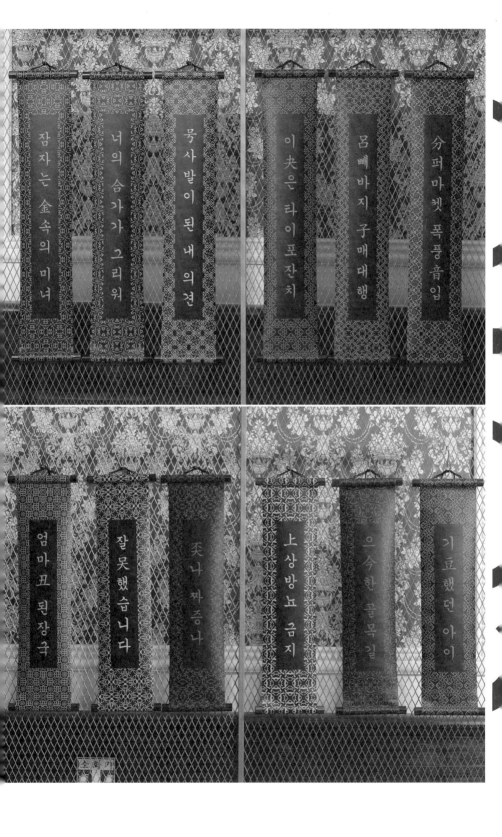

배달의민족 × 계한희

348

한국

사용자 위치를 기준으로 근처 배달업소 정보를 보여주는 '배달의민족'은 우아한 형제들이 제공하는 스마트폰 어플리케이션 서비스다. 20–30대 젊은 층을 겨냥한 B급 문화를 바탕으로 키치, 패러디, 유머를 브랜드에 녹여 전달하고 있으며 다양한 콜라보레이션을 통해 '배달의민족스러운' 디자인을 선보이고 있다.

패션 디자이너 계한희와 배달의 민족이 협업한 〈배민의류〉는 '외국의 어느 길가에 멋진 남자가 한글이 새겨진 옷을 입고 있다면 어떨까'라는 상상에서 시작되었다. 2016년 S/S 서울패션위크에서 처음 선보인 이 컬렉션은 '배달의민족 한나체'를 사용해 디자인되었다. 한글의 조형적 아름다움 외에도 한글이 가진 언어적 유희에 주목해, 우리가 흔히 보던 문구들이 옷에 새겨지는 순간 낯설고 새로운 디자인으로 표현되며 배달의민족 특유의 유쾌한 실험 정신을 드러낸다.

배민의류
디지털 프린트, 3점,
각 400×150cm, 2015

Baemin × Kathleen Kye

349

Korea

Baemin is a smartphone application service provided by Woowa Brothers Corp. This app displays the nearest food delivery venues as well as a vast array of options to order food in a quick no-nonsense way. Based on the subculture of the 20s and 30s youth generation, it fuses kitsch, parody, and humor in their brand and conveying it in such a way as to be hip. Baemin carries that unique design ethos into many collaborative works such as this *Typojanchi* project.

A collaboration between fashion designer Kathleen Kye and Baemin, "Baemin × KYE" started from a simple question: "what would a cool guy who is wearing clothes written in Hangul and standing on a foreign street look like?" This collection which is designed with the "Baemin Hanna Typeface" and was first shown at 2016 S/S Fashion Week. This collection focuses not just on beauty of form but a play on language; once familiar words are applied to the clothes, they become unfamiliar and new thereby showing the playful, experimental spirit of Baemin.

Baemin × KYE
Digital printing, 3 pieces,
each 400×150cm, 2015

Baemin × Kathleen Kye
Korea

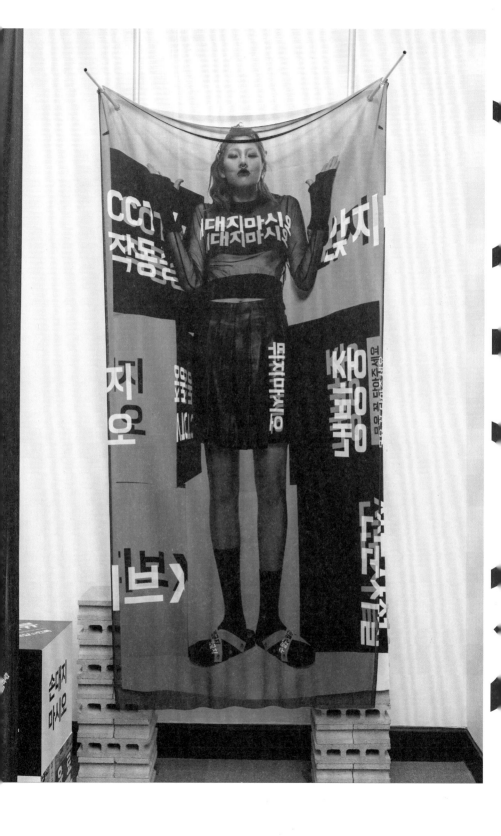

350 스팍스 에디션은 조각을 전공한 장준오와
커뮤니케이션 디자인을 전공한 어지혜가
공동 설립한 스튜디오로 비주얼 아이덴티티를
중심으로 다양한 분야의 시각디자인과,
아트워크 작업을 진행하고 있다. 밴드 10센치의
앨범 아트워크와 디자인, 만화 출판사 쾅의
비주얼 그래픽과 편집 디자인을 도맡아온
스튜디오로 디자인을 기반으로 창조적인 시각
결과물을 선보이고 있다. 현재 스펙트럼
오브젝트라는 아트워크 그룹을 만들어 문화
예술 전반의 여러 아티스트들과 함께 활발히
활동하고 있다.

한국

바쁜 도시에서 핸드폰 문자
소통은 예상치 못한 실수를
만들어내기도 한다. 빠른 속도로
써내려가는 이 문자에서는
자음과 모음 오타 하나로 난처하고
유머러스한 상황이 연출된다.
공기보다 가벼운 헬륨 풍선의
형태로 표현된 문자 메시지의
가벼움을 입체적으로 바라본다.

떠다니는 타이핑 오류
풍선, frp, 가변 크기, 2015

Sparks Edition

351 Sparks Edition is Jang Joonoh, who
studied sculpture and A Jihye who
studied communication design. They
mainly do a mixture of visual design
and art. Based mainly in design, they
often showcase album artwork and
designs for the music band "10 cm" as
well as visual graphics and editorial
design for the cartoon publishing
company, "Quang." Recently, they
started an artwork group: Spectrum
Object and actively work with many
artists.

Korea

In a busy city communication
via text messages often
make unexpected mistakes.
Hastily written texts make
embarrassing and humorous
situations often from single
vowels or consonants.
This project will be displayed
in the form of helium balloons
where we can see the
ethereal text messages afloat
in physical space.

Floating Typos
Balloon and frp, dimensions
variable, 2015

Sparks Edition
Korea

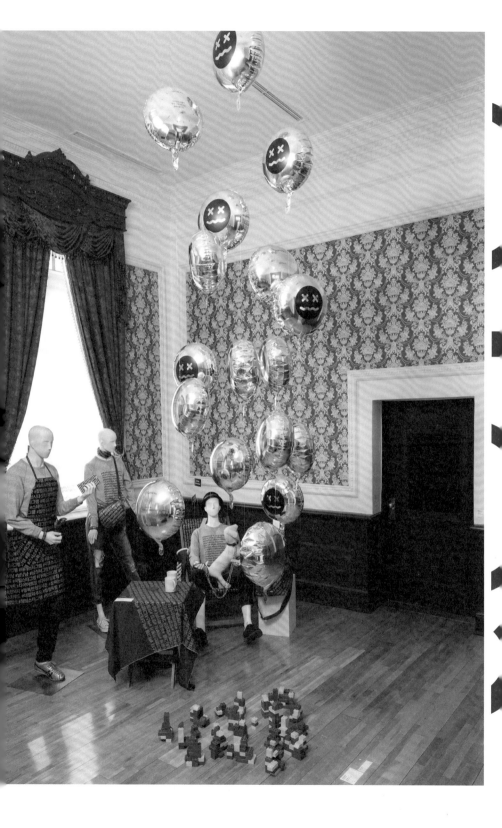

도시를 여행하는 이방인에게 도시는 문자로
말을 걸고, 문자로 환영한다. 환영(歡迎)의 단어는
문자를 넘어서 보다 상징적이며 인지적 심벌의
형태로 모든 도시에 존재한다. 이방인이 도시에
도착하는 최초의 순간부터, 도시를 떠나는
마지막 순간까지 이 환영(幻影) 문자는 매 순간
조금씩 다른 모습으로 등장하지만 늘 그림자처럼
방문객을 따라다닌다.

"환영/환영/환영/환영/환영/환영/환영/환영…
환영합니다!" 환영(歡迎)의 주체는 도시이며
아마도 대상은 도시의 방문객일 것이다.

공항에 도착한 비행기 창문으로 보이는 공항
청사의 지붕을 시작으로 출입국 심사대, 환영 피켓,
대중교통 수단, 공용도로 톨게이트, 호텔 정문
발 받침, 체크인, 웰컴 키트, 프리 워터, 기념품,
관광지 안내 지라시, 음식점이나 호텔 정문 등
거대한 도시의 공간과 프로그램이 이방인을
맞이한다. 이렇게 다양한 환영(歡迎)을 지시하고
소통하는 행위는 문자라는 형식을 통하여
매우 반복적으로 도시에 균일하게 설계되어 있다.
그 마음이 진심이건 겉치장이건 위장막이건
도시에서의 모든 공적 공간은 빈틈을 주지 않고
쉼 없이 말하고 지시한다. 이방인에게는 더더욱
집요하게, 그들의 도시 속 행적과 일치한다.

불안하리만큼 무자비하고 반복적인 도시 문자
환경에서 유일하게 원형적인 주거지,
즉 집 같은 안정감을 제공하는 곳이 있다.
'호텔'. 이 역시 한시적 거주를 위해 계약한 사적
공간이지만 도시와 같은 말하기 방식을 취하고
있다. 작은 소리로 대단히 공손하고 개인적인
음성으로. 그러나 그 역시 도시가 하는
말의 내용이나 감정과는 크게 다르지 않다.
이런 반복적이고 형식적인 환경과 프로그램은
이방인을 세뇌하고 길들인다.

우리는 문자가 도시에서 인간을 제어하는
행위와, 문자가 도시를 대신하여 말하는 방식에
개입할 수 있는 가능성에 대해 기록하고
실험하고자 한다. 이마의 주름과도 같이 제어
하기 힘든 도시의 공적 공간에서 이루어지는
불특정 다수를 위한 관습적인 환영의 인상과
방법을 기록하고, 호텔 방이라는 사적
공간 안에서 개개인을 정조준한 계획된 환영의
경험을 다양한 방식으로 실험하고 전달하고자
한다.

환영(歡迎)의 메시지를 환영(幻影)의
주체로 하여금
CITIES WELCOME YOU, WELCOME
WELCOMES YOU

조현

When someone travels to a city, it talks
to them through its letters and welcomes the
person with its typography. The word
"welcome" goes far beyond typography,
is much more symbolic than the word itself,
and exists as a cognitive symbol in all
cities. From the very moment one arrives in
a city to the last minute when they leave,
these illusive letters appear differently every
minute they are there, yet remain together
all the time like a shadow.

"Welcome/Welcome/Welcome/Welcome/
Welcome/Welcome/Welcome/Welcome…
Welcome!" Welcome's subject is a city,
while the object of welcome is any visitor of
that city.

From the roof of the airport terminal, which
you can see from the plane as it touches
down on the runway, to immigration desks,
welcome signs, public transportation,
highway tollgates, hotel front mats, check-in
desks, welcome packages, free water bottles,
souvenirs, tourist guide fliers, restaurant
entrances, and hotel front doors, giant city
spaces and signs all welcome strangers.
These various forms of welcoming people
are seamlessly planned on a repeated
basis in the form of typography. Whether it
is sincere or not, every public space in
a city is most certainly speaking to people
and directing them, obsessively following
a stranger's traces in a city.

In the ruthless, repetitive environment of
a city's typography, there is only one place
that feels like home, and that's a hotel.
This private residential space people rent
out on a short-term basis has the same
way of talking to people as a city does, that
is, in a small, polite and/or personal tone
of voice.

It is our goal to record and subsequently
experiment with typography's control
of human beings in a city, while also
considering the possibilities of intervening
in the ways typography speaks in place
of a city. We also wish to document con-
ventional welcoming impressions and
methods for the unspecified. Furthermore,
we will experiment and present welcoming
experiences planned for each individual
in a hotel room (a private space) in a variety
of ways.

CITIES WELCOME YOU, WELCOME
WELCOMES YOU

Cho Hyun

참여 작가
강문식
닐스 클라우스
두성종이 디자인연구소
디자인 메소즈
마수나가 아키코
매튜 니본
베르게르 + 슈타델 + 월시
송봉규
심대기
심효준 + 키이스 웡
이충호
조현
클라크 코프
팀 서즈데이

큐레이터
조현

공동 큐레이터
이충호
심대기

후원
두성종이

CITY 도시 환영 幻影 COMES WEL-

歡迎

Participants
Akiko Masunaga
berger + stadel + walsh
Cho Hyun
Clark Corp
Design Methods
Doosung Paper Design Lab
Gang Moonsick
Lee Choongho
Mathew Kneebone
Nils Clauss
Shim Daeki
Shim Hyojun + Keith Wong
Song Bongkyu
Team Thursday

Curator
Cho Hyun

Co-cutators
Lee Choongho
Shim Daeki

Powered by Doosung Paper

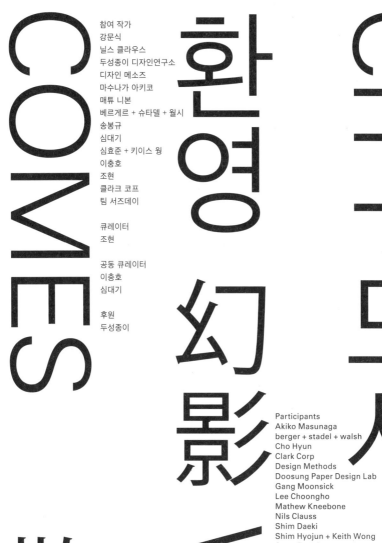

조현 + 닐스 클라우스

조현은 경원대학교를 졸업하고 예일 대학교에서 그래픽디자인으로 석사 학위를 받았다. 2004년 서울을 기반으로 한 자신의 스튜디오 'S/O 프로젝트(Subject and Object Project in everyday life)'를 설립한 후, 스튜디오 이름에서 드러나듯 일상과 일상 사물에 대한 관점을 다양한 미디어에 접목하고, 확장하며, 타이포그래피로 표현하는 실험적 작업을 계속해오고 있다. 현재 한국종합예술학교에서 학생들을 가르치고 있다.

한국, 독일

닐스 클라우스는 영화감독이자 사진 작가이다. 독일, 오스트리아, 홍콩에서 시각문화와 그래픽디자인, 영화 제작을 공부한 후 중앙대학교 첨단영상 대학원에서 시네마토그래피로 석사 학위를 받았다. 다양한 문화권에서의 경험을 살려 폭넓은 시각과 명료한 스타일을 선보이고 있는 그의 뮤직비디오, 단편영화, 다큐멘터리들은 여러 국제 페스티벌에서 수상한 바 있으며 온라인을 통해 많은 사람들에게 알려졌다. 주요 작품으로 아일랜드 영화감독 닐 다울링과 협업한 M83의 〈문차일드〉, 노르웨이 밴드 리위크소프의 〈시니어 리빙〉 뮤직비디오 등이 있다.

도시에는 도시환영인(都市幻影人)과 도시환영인(都市歡迎人)이 균일하게 공존하고 있다. 존재감을 드러내진 않지만 폭넓게 공통된 역할을 담당하며 도시에 분포하고 있는 도시환영인(都市幻影人), 도시거주자들에게도 낯선 또 다른 도시환영인(都市歡迎人), 이 모두가 누구에게나 과장된 제스처와 형상으로 환영의 메시지를 전달한다. 일정한 거점을 확보하고 있는 두 가지의 도시환영자 유형은 자신의 자리에서 스스로 부여된, 또는 부여된 역할을 충실히 수행한다. 이들의 모습은 흡사 도시가 입고 있는 유니폼의 패턴과 닮아서 도시의 인상과 도시가 이방인을 환영하는 방법을 각인시킨다.

웰커머
책, 23.5×16.5 cm, 2015

플라스틱 웰커머
책, 23.5×16.5 cm, 2015

Cho Hyun + Nils Clauss

355

Korea, Germany

Between 2001 and 2002, the designer Cho Hyun was deeply absorbed with trash. In 2002, he and Choi Sungmin developed the FF Tronic typeface based on the rules of objects encountered in daily life, and this led to his work as a registered font designer with FSI (Font Shop International, Germany). That same year, he earned a Master of Fine Arts degree in graphic design from Yale University, and in 2004 he established his S/O Project studio in Seoul. With a name meaning "Subject and Object Project in everyday life," this effort sees him making continued attempts at work incorporating perspectives on daily life and everyday objects into typographic expression.
In particular, the studio's efforts are focused on combining and expanding the relationship of subject and object into different media. This design methodology has led him to produce unique and experimental results even when cooperating with very commercial enterprises, and his various media and communication approaches, which represent a departure from established methods, have met with considerable praise, including honors from the Red Dot Awards, TDC New York, TDC Tokyo, ADC, and the ARC Awards. Cho's experiments with the subject/object in everyday existence are also realized in the field of education, and the results of his work with students based on everyday themes and areas of interest have been honored by the Red Dot Awards.
Cho Hyun + Nils Clauss
Korea, Germany

Nils brings a clean style and clear point of view to his work. His strong sense of visual storytelling is driven by the fact that he found his way into directing through cinematography and photography. Based in Seoul, South Korea, Nils has shot, directed and edited a number of award-winning music videos, short, feature and documentary films, which have been screened at various international festivals or went viral online. He often collaborates with Irish filmmaker Neil Dowling to develop concepts and the duo have created a number of hit music videos like *Moonchild* for M83, as well as *Senior Living* for the Norwegian band Röyksopp which was selected for the prestigious Saatchi & Saatchi's New Directors' Showcase at Cannes in 2011 and received a nomination at the UK Music Video Awards the same year. After studying in Germany, Australia and Hong Kong, Nils honed his technical skills and fierce work ethic by completing his MFA in Cinematography at the Graduate School of Advanced Imaging Science, Multimedia and Film at Chungang University in Seoul. Born and raised in Germany, Nils has been living in South Korea since the end of 2005. This gave him a unique world perspective and has liberated his views from any form of ethnocentrism. Nils is steadfast in his quest to experience the authenticity of all walks of life and to work within challenging and diverse environments.

In the city, plastic welcomers and welcomers co-exist: plastic welcomers who silently play equivalent roles widely in the city, and welcomers who are unknown even to the citizens. They all work to deliver a message of welcome with exaggerated gestures and forms. These two types of welcomers take a certain place of their own, and carry out their work (given or chosen by themselves) solemnly and fully. As they take similar forms with the uniformed city itself, they reinforce the city's impression and its way of welcome.

Welcomer
Book, 23.5×16.5 cm, 2015

Plastic Welcomer
Book, 23.5×16.5 cm, 2015

p148

p149

356

한국

디에이앤컴퍼니의 공동 창립자이자 그래픽 디자이너 심대기는 런던 센트럴 세인트 마틴스 대학교에서 그래픽디자인을 공부하고, 런던대학교 유니버시티 칼리지 런던 (UCL)에서 인류학 석사 학위를 받았다. 폴드 갤러리, 슬레이드 미술학교, 쇼어디치 타운 홀, 레프트 뱅크, 라운드 하우스 런던, 런던 디자인 페스티벌, 뉴욕 PS 35 갤러리, 제로원 디자인센터, 서울 시청, 세종문화회관 등에서 디자인 작업을 선보였으며, 최근 작업 〈지금 & 여기〉는 중국, 대만, 한국에서 열린 실험적인 포스터 전시회 '2015 아시아 넥스트'에 초대되었다. 또한 《어떠세요?》, 《첫 번째 공연 사이》, 《사이 #2》 등의 디자인 전시를 큐레이팅하기도 했다. 그의 작업은 코리아 디자인 어워드, 레드닷 어워드 등에 선정되었으며, 2015년 제10회 한국 타이포그라피학회 전시에서 그랑프리를 차지했다. 현재 서울여자대학교에서 학생들을 가르치고 있다.

서울의 대표적인 관문 인천국제공항에는 "4, 13, 44번 탑승구가 존재하지 않는다"는 말이 떠돈다. 그러나 이 뜬소문 같은 말은 사실이다. "다음에 꼭 다시 방문해주세요."

4 13 44
책(23.5×16.5 cm),
조명(2점, 23.5×57×12 cm),
2015

우리는 일반적으로 SNS라는 매체를 통해서 '경험된 경험'을 경험한다. 하지만 그 경험들은 결코 동일하게 반복되지 않는다. 본 작업은 디자이너 심효준과의 공동 작업이다.

가상과 실재
책, 23.5×16.5 cm, 2015

Shim Daeki

357

Korea

Shim Daeki is a co-founder and graphic designer at D. A & Company. He received a bachelor degree in graphic design from Central Saint Martins, University of the Arts London and a masters degree in the department of anthropology from University College London (UCL), University of London. His design works have been shown at the Fold Gallery, Slade School of Fine Art, Shoreditch Town Hall, Left Bank, UCL Quad, Round House London, London Design Festival and the PS 35 Gallery as well as the Zero One Design Center, Seoul Citizens Hall, Sejong Art Center and among others. Recently, his work titled "Now & Here" was invited to the 2015 Asia Next which is a Poster Experimental Design Exhibition in China, Taiwan and Korea. Moreover, he also curated and directed several design exhibitions such as *How is it going?*, *Between the First Show* and *Between #2*. His works were selected in the Korea Design Awards, Red Dot Awards among others. Most recently, his work was awarded the Grand Prize from the 10th exhibition of the Korean Society of Typography in June 2015. He currently teaches at Seoul Women's University.

At Incheon International Airport, the representative gateway to Seoul, "boarding gates 4, 13, and 44 do not exist" is a frequently spoken saying. This may seem like a rumor, but it is true. "Please come and visit us again."

F 13 FF
Book (23.5×16.5 cm) and light (2 pieces,
23.5×57×12 cm), 2015

Through the everyday medium of social networking, we experience "experienced experiences." However, these experiences are not repeated in the same manner every time. This project is a collaboration with designer Shim Hyojun.

Virtual and Actual
Book, 23.5×16.5 cm, 2015

이충호

아트 디렉터이자 그래픽 디자이너인 이충호는 런던 센트럴 세인트 마틴스 대학교에서 그래픽디자인으로 학사 학위를, 런던 칼리지 오브 커뮤니케이션에서 같은 전공으로 석사 학위를 받았다. 디자인 스튜디오 SW20을 운영하며 그래픽디자인 전반에 걸친 다양한 작업을 하고 있으며 한국예술종합학교, 서울시립대학교, 이화여자대학교 등에서 학생들을 가르친다. 그의 작업은 뉴욕 ADC, 뉴욕 TDC, 도쿄 TDC 등 국제 디자인 공모전에서 여러 차례 수상하였으며 국내외 잡지를 비롯한 여러 매체에 소개되었다.

한국

어느 도시를 방문하든 공항을 통하여 들어간다고 했을 때 그 도시에서 가장 먼저 듣는 환영 인사는 목적지 공항 활주로에 도착하여 듣는 기내 방송일 것이다. 해외에서 항공편으로 서울에 들어오기 위해서는 인천국제 공항이나 김포국제공항을 통하여 들어오게 되는데 그중 대부분의 국제선이 인천국제공항에서 운항된다. 2014년 기준으로, 인천 국제공항은 83개 항공사를 통하여 54개국 195개 도시와 연결되어 있으며 연간 운항은 29만 43편, 이용 승객은 4551만 2099명에 달한다. 24시간 운영되는 인천국제 공항의 2015년 10월 13일 0시부터 24시까지 하루 동안의 모든 입국 상황은 서울이라는 도시가 얼마나 많은 방문객을 맞이하고 있는지 그 규모를 짐작할 수 있게 해준다.

금일 도착편
책, 23.5 × 16.5 cm, 2015

도시라는 공간에 대한 인상은 여러 가지 방법에 의해 만들어진다. 그중 인터넷은 어렵지 않게 도시에 관한 다양한 이미지를 찾아볼 수 있으며, 이것은 특정한 도시의 인상을 결정짓는 데 영향을 준다. 온라인에서 경험하는 서울의 모습은 검색어의 차이에 따라 상당히 다를 수 있다. 이미지가 독립적으로 존재하지 않는 한 보통 글의 내용과 함께 기능을 하기 때문에 같은 지역을 검색한다 해도 결과에서 보이는 이미지에는 차이가 발생한다. 서울에 대한 이미지 자체보다 이것이 포함된 글과 출처에 대한 주목은 인터넷 공간에서 서울의 인상이 어떻게 형성되는지 탐구할 수 있는 기회를 제공한다.

서울은 어떻습니까?
책, 23.5 × 16.5 cm, 2015

Lee Choongho

359

Lee Choongho is an art director and graphic designer graduated from Central Saint Martin's College of Art and Design in London with a BA (Hons) in graphic design. He also received an MA in graphic design from London College of Communication. He founded his own graphic design studio SW20 which works on a wide range of projects across a variety of media. He currently teaches at Korea National University of Arts, University of Seoul and Ewha Womans University. His works were awarded by multiple awards including New York Art Directors Club, New York Type Directors Club, Tokyo Type Directors Club etc. His works have been exhibited and published in magazines and books across the world.

Korea

Whichever city you visit, if you enter it through the airport, the very first welcome greeting from the city will be heard on in-flight announcements once you touch down on the runway of your destination airport. To arrive in Seoul by airplane from abroad, people can come in through Incheon Inter-national Airport or Gimpo International Airport and most of the international flights are operated at Incheon International Airport. In 2014, Incheon International Airport was connecting to 54 countries and 195 cities through 83 airlines and the number of passengers reached 45,512,099 while its annual operating number of flights was 290,043. The number of immigration on October 13, 2015 from 00:00 to 24:00 goes to show how many visitors were welcomed by the city of Seoul.

Today's Arrivals
Book, 23.5 × 16.5 cm, 2015

The impression of the space called city is built in a variety of ways. Various images on cities can be easily browsed on the Internet and this gives an effect to determine the impression of a particular city. Urban landscapes of Seoul experienced online may differ significantly depending on the differ-ences of a search term. As long as an image is not present independently, it functions with the contents of text in general and for that reason, a difference occurs in the image seen in the results, though you find the same area. To focus on the text where an image is included and the source rather than the Seoul image itself offers an opportunity to explore how the impression of Seoul is formed on the internet.

How Do You Like Seoul?
Book, 23.5 × 16.5 cm, 2015

Lee Choongho
Korea

00:26	KE854	BEIJING	B	24
00:26	CZ4505	BEIJING	B	24
00:33	TW9620	NANTONG XINGDONG AIRPORT	B	103
03:49	KE086	NEW YORK	B	17
03:49	DL1001	NEW YORK	B	17
03:56	OZ322	CHANGSHA	E	42
04:10	KE844	NANNING	B	18
04:13	KE868	ULAANBAATAR	B	12
04:13	OM5301	ULAANBAATAR	B	12
04:16	KE886	KUNMING	B	16
04:16	MU8312	KUNMING	B	16
04:18	KE012	LOS ANGELES	B	10
04:18	AM6701	LOS ANGELES	B	10
04:18	LA5010	LOS ANGELES	B	10
04:22	7C2306	MANILA	B	114
04:26	KE006	LAS VEGAS	B	19
04:28	MU2023	CHANGSHA	E	130
04:28	KE5890	CHANGSHA	E	130
04:31	OZ324	CHENGDU	E	37
04:31	CA5023	CHENGDU	E	37
04:34	KE680	HANOI	B	26
04:34	VN3410	HANOI	B	26
04:34	OK3317	HANOI	B	26
04:34	DL7910	HANOI	B	26
04:38	OZ704	MANILA	E	43
04:41	OZ326	GUILIN	E	41
04:45	OZ734	HANOI	E	33
04:45	UA7313	HANOI	E	33
04:45	AC6985	HANOI	E	33
04:48	KE624	MANILA	B	27
04:51	OZ356	GUANGZHOU	E	34
04:58	KE608	HONG KONG	B	23
04:58	DL7916	HONG KONG	B	23
05:02	OZ746	HONG KONG	E	40
05:04	OZ203	LOS ANGELES	E	32
05:04	SQ5703	LOS ANGELES	E	32
05:04	CM8003	LOS ANGELES	E	32
05:04	UA7288	LOS ANGELES	E	32
05:08	KE464	DANANG	B	14
05:08	OK3321	DANANG	B	14
05:08	VN3440	DANANG	B	14
05:14	VN416	HANOI	B	109
05:14	KE5684	HANOI	B	109
05:17	OZ750	HONG KONG	E	30
05:20	KE8866	GUANGZHOU	B	9
05:20	CZ4535	GUANGZHOU	B	9
05:23	CX6329	HONG KONG	E	124

05:25	LD662	KOTA KINABALU	D	16
05:28	ZE512	BANGKOK	C	102
05:30	LJ024	CLARK FIELD	D	118
05:34	PR466	MANILA	C	106
05:37	LJ002	BANGKOK	C	110
05:40	KE112	GUAM	B	8
05:40	OZ323	GUAM	B	8
05:44	OZ708	CLARK FIELD	E	50
05:46	CZ318	HONG KONG	E	36
05:50	PR486	KALIBO	C	107
05:55	KE644	SINGAPORE	D	8
05:58	TG693	LOS ANGELES	D	122
06:00	LJ1ZZ	MACAU	D	127
06:00	KE5206	MACAU	D	127
06:03	NX826	MACAU	E	121
06:03	OZ6866	MACAU	E	121
06:06	MU2015	GUILIN	D	132
06:08	VN430	DANANG	C	104
06:08	KE5464	DANANG	C	104
06:10	PR484	CEBU	C	115
06:12	LJ052	VIENTIANE	E	28
06:12	KE5208	VIENTIANE	E	28
06:14	OZ710	CEBU	E	35
06:18	KE690	PHNOM PENH	B	9
06:18	DL7880	PHNOM PENH	B	9
06:20	KE652	BANGKOK	B	7
06:20	OK3331	BANGKOK	B	7
06:20	KQ5104	BANGKOK	B	7
06:23	TG658	BANGKOK	B	7
06:25	QV913	LUANG PRABANG	D	117
06:28	VN408	HO CHI MINH	C	109
06:28	KE5682	HO CHI MINH	C	109
06:29	7C3105	GUAM	E	38
06:32	OZ752	SINGAPORE	E	39
06:32	SQ5752	SINGAPORE	E	39
06:35	SJ078	KALIBO	D	119
06:38	OZ736	HO CHI MINH	E	46
06:38	AC6983	HO CHI MINH	E	46
06:38	UA7311	HO CHI MINH	E	46
06:41	KE684	HO CHI MINH	B	23
06:41	DL7926	HO CHI MINH	B	23
06:41	OK3319	HO CHI MINH	B	23
06:41	VN3400	HO CHI MINH	B	23
06:44	OZ740	PHNOM PENH	E	34
06:44	UA7296	PHNOM PENH	E	34
06:47	KE632	CEBU	B	19
06:49	KE628	JAKARTA	B	22
06:49	GA9062	JAKARTA	B	22

두성종이 디자인연구소

두성종이 디자인연구소는 두성종이의 디자인 체계와 정체성을 확립하는 한편, 한국 전통 및 현대 색상 연구 개발, 특수지 표면 가공 연구, 종이 제품 개발 등을 위해 2009년 설립되었다. 두성종이의 전체적인 공간 및 컬러 디자인, 디자인 관련 외부 기업 및 단체와의 컨소시엄을 통한 디자인 사업 진행, 페이퍼 굿즈 시리즈 등 종이 상품 디자인, 국내외 전시 및 박람회 참여, 사내 디자인 교육 등을 통해 두성종이의 변화와 혁신을 주도하고 있다.

한국

이방인이 되어 방문한 도시에서 경험하는 호텔은 우리를 '환영'하고 있지만, 그것은 내가 지불하는 만큼의, '그 정도'의 환영일 뿐이다. 지불 금액에 따라 차등 배정되는 객실. 호텔의 입구만 같을 뿐 '너와 나'는 '다른 것'을 제공받고 있다. 더 나은, 더 높은, 더 좋은 서비스를 원한다면 그만큼의 추가 요금이 필요하다. 지불하는 만큼 더 누릴 수 있는 이러한 상호작용은 자본주의 사회에서 우리가 '흔히' 하는 경험이다. 흔하지만 반갑지 않은 경험, 그 경험에서 우리의 '환영'이 시작된다.

도시에 방문한 당신을 환영합니다. 더 '환영'받고 싶다면 조금 더 지불하면 됩니다. 당신이 지불하는 만큼, 우리는 당신을 환영합니다.

웰컴 & 베리 웰컴
감열지에 인쇄, 가변 크기, 2015

Doosung Paper Design Lab

Doosung Paper's design lab is an attachment institution of Doosung Paper. Established in 2009, it researches and develops the design system and identity of Doosung Paper, Korean traditional color tones as well as modern color tones, develops surface finishing of specialty papers, and develops paper stationery. It consists of graphic design research team, online communication design team, and design consortium team. By performing variety of activities such as designing the overall color and space of the Doosung Paper building, businesses related to designs and hosting consortiums with other design firms, designing paper products such as the Paper Goods series, participating various domestics and overseas exhibitions, and hosting in-house design seminars, they take an important role in transforming and innovating Doosung Paper.

Korea

Hotels in the cities where we're visiting as a stranger always "welcome" you, but it's just "that much" of welcoming. Suites-provided depending on the amount of your payment. "You and me" seem to share its entrance, but definitely enjoy "different" things and services. If you want better service, you need to pay more. You could enjoy more and better if you pay more. It's quite obvious in the capitalist society we're living in. Familiar, but not delightful experiences, our "welcome" just starts at this point of experience.

Welcome to "the city." Please pay more if you want us to "welcome" you. We "welcome" you as much as you pay.

Welcome & Very Welcome
Print on thermal paper, dimensions variable, 2015

디자인 메소즈

2012년 설립된 디자인 메소즈는 탐구적 접근과 실험적 프로세스를 통해 새로운 유형의 디자인 결과물을 생산하고자 디자인 전반에서 활동하는 네 명의 디자이너 (김기현, 문석진, 이상필, 남정모)가 모여 설립한 산업디자인 스튜디오이다. 영국 런던 디자인 뮤지엄의 올해의 디자인, 100 % 디자인 런던의 블루프린트 어워드, 미국 산업디자인협회 IDEA, 독일 디자인협회의 퓨어 탤런트 콘테스트, 코리아 디자인 어워드 등 세계적인 디자인 어워드에서 수상했으며 제품, 가구, 공간, 디지털 미디어, 브랜딩 등 다양한 분야에서 활동하고 있다.

한국

방문객이 호텔 입구에 들어서면 "It's right here."라고 표기된 유도등이 반응하며 불이 켜진다. 건축용어사전에서 '유도등'은 바람직한 보행과 피난 방향의 안내를 돕기 위해 항시 점등되어 있는 표지등을 의미한다. 여러 종류의 유도등이 각자의 목적에 따라 역할과 의미가 있듯, 호텔 입구에 설치한 센서 반응 형식의 유도등은 '환영'을 의미한다. 호텔 유도등에 쓰인 "It's right here."는 호텔 방문객들에게 '당신이 찾는 곳이 바로 여기'라고 알림과 동시에 환영의 인사다.

환영 유도등
유도등, 아크릴에 실크스크린,
60 × 50 × 5.4 cm 2015

Design Methods

363
Design Methods is a creative design studio in Seoul, comprised of two industrial designers (Kim Kihyun, Moon Sukjin) and two graphic designers (Lee Sangpil, Nam Jungmo), approaching to the context of wider aspects. The studio is working on diverse range of industrial fields including product, furniture, space, digital media and brands. The design attitude and process are strongly focused on continuos exploring and embraces new archetype, materiality, technology and simplicity.

Korea

When visitors enter the hotel, the leading light turns on with a welcome message, "It's right here." In architectural terms, an leading light is a beacon light to help people find the right evacuation direction. As many kinds of leading lights have different roles and meanings according to their purposes, this sensor-type leading light installed at the hotel entrance "welcomes" hotel visitors. As the leading light says, "it's right here," it tells visitors that this is the place they've been looking for.

Welcome Leading Light
Readymade Leading Light,
Silkscreen on Acrylic,
60 × 50 × 5.4 cm, 2015

Design Methods
Korea

It's

right

here.

호텔을 예약하면 안내 메일과 함께
3개의 영상 자료를 받게 된다.

다른 나라를 처음 방문했을 때를
기억해보라. 목적에 따라 계획을 세우고
웹사이트를 통해 비행기와 호텔을
예약할 것이다. 아마도 출국하기 전
이메일이나 전화로 예약 확인도
할 것이다. 그리고 출국 당일 집에서
공항으로 이동, 비행기를 타고 목적지에
도착해 자신에게 맞는 교통수단을
선택해 호텔에 도착할 것이다.
이러한 여행 과정에서 호텔이
방문객에게 환영의 메시지를 보낼 수
있는 방법(매체)은 홈페이지, 이메일,
전화다. 이 중에서도 이메일은
방문객이 호텔 예약과 동시에 가장
먼저 받게 되는 환영의 인사일 것이다.
그래서 우리는 이메일을 통해 방문객이
가장 많이 문의하고 필요로 하는
정보인 공항에서 호텔까지 도착하는
이동 경로를 정보 서비스로 제공하기로
했다. 지하철, 버스, 택시 세 가지
대중교통으로 공항에서 호텔까지 이동
경로를 안내 표지판을 중심으로
주변 환경과 함께 영상으로 편집했다.

대부분의 여행객이 수많은 안내
표지판의 기호와 문자에 의존해 길을
찾는데, 처음 방문한 도시의
낯선 환경에 조금이나마 빨리 적응할
수 있도록 하기 위해서다. 영상을
통해 도시를 간접 경험했기 때문에
직접 마주하게 될 다양한 도시의
모습에 더욱 집중할 수 있을 것이라
생각한다.

이 세 개의 영상 자료를 첨부한
이메일은 《타이포잔치 2015》 전시가
오픈하는 11월 11일부터 스몰하우스
빅도어 호텔에서 시범 운영할
예정이다.

대중교통 안내
3채널 비디오, 2015

When customers make
a reservation for the hotel, they
will receive a confirmation e-mail
with three short films.

If you are visiting a country for
the first time. You may plan
a travel schedule and then book
plane tickets and a hotel room
on the Internet. You will probably
confirm your reservation via
e-mail or make a phone call
before you leave. On the first day
of your trip, you may leave your
home for the airport, take a flight
to the destination, choose any
local transportation you want,
and then finally arrive at the
hotel. Throughout your journey,
your hotel can send you a wel-
come message via an e-mail,
phone call, and its website.
Among them, the first greeting
right after you make a reserva-
tion might be a confirmation
e-mail. Therefore, we chose
an e-mail as a way to provide
information on the most
frequently asked question by
travelers: "How can I get to the
hotel from the local airport?"
The film explains about three
different routes from the local
airport to the hotel depending on
public transportation (subway,
bus, and taxi) with road signs
and photos.

Most travelers rely on street
signs, symbols, and letters when
they visit a place for the first
time. We expect our films to help
travelers feel comfortable
easily and quickly in the new
circumstances. As travelers can
experience their destination
city in advance through a film,
we believe they can fully
enjoy the charm of their various
destinations after actually
arriving there.

These films linked email will be
test operated during *Typojanchi
2015* exhibition, from 11th
November at the "Small House
Big Door" hotel.

Public Transportation Guide
Three-Channel Video, 2015

366 국민대학교 공업디자인과를 졸업하고,
산업디자인을 기반으로 한 디자인 스튜디오
SWBK를 설립했다. iF, IDEA, 레드닷 등의
디자인 어워드에서 수상하였으며, 차세대
디자인 리더(KIDP), 대한민국 대표 K-디자이너
10인(중앙일보), 대한민국을 이끌 젊은
리더(포브스 코리아) 등에 선정되었다.
현재 SWBK와 가구를 기반으로 한 라이프
스타일 브랜드 '매터 앤드 매터' 공동 대표로서
산업디자인 및 브랜드 디자인 전략,
서비스 디자인 분야의 컨설팅을 수행하며
국민대학교와 홍익대학교에서 산업디자인 및
디자인 방법론을 가르치고 있다.

한국

호텔은 물론 집이나 회사 등
일상에서 다양하게 사용할 수 있는
모듈러는 글자가 만들어지는
구조와 원리를 이용해 제작되었다.
19개의 모음과 21개의 자음으로
모든 소리를 만들어낼 수 있는
한글처럼, 모듈러는 몇 가지 기본
모듈을 통해 다양한 구성을
만들어낼 수 있다. 가장 기본적인
도형인 원, 일자형, 삼각형,
정사각형, 마름모, 평행사변형으로
구성된 모듈을 어디에, 어떻게
활용할지는 사용자 마음에 달렸다.

모듈러
플라스틱(ABS), 다양한 크기,
2014

Song Bongkyu

367 Song Bongkyu graduated from Kookmin
University and majored in Industrial
Design. He worked for the Samsung
Electronics Mobile Communication
Division as a product designer. In 2008,
he established the design studio,
SDESIGNUNIT and mainly designed
product, lighting, furniture design
and also conducted research about the
interaction between the object
and the environment. He directed and
exhibited design projects including, "the
undesigned objects — UNDESIGNED."
He has been working with renowned
clients like Amore Pacific, BMW, Audi,
Samsung Electronics, Siemens,
Kimberly-Clark Professional, Dell and
etc. He received several awards
from various international design com-
petitions including IF, Red dot, IDEA
and Good design Japan. Moreover,
his works are introduced at exhibitions
and posted in media in Italy (Super
Studio), Germany (Cebit), Japan (100%
Tokyo), U.K. (TENT London) and
France (Masion & Objet including the
KCDF and Musée des arts décoratifs
de Paris), ICFF (Singapore Design Fair).
Currently, he is leading SWBK and
Matter & Matter as a co-founder. Mainly
consulting on product concept devel-
opment to brand design strategy
and leading consulting for the service
design sector as well. Currently he is
teaching students in the industrial
design major at Kookmin University and
Hongik University.

Korea

The Modular is made for
universal uses. *The Modular* is
structured by letter main
systems. Like Hangul which is
made by 19 vowels and 21
consonants, *The Modular* can
make various compositions
with several basic modules.
It is dependent on where and
how to use the most basic
figures; round, straight,
triangle, square, diamond.

The Modular
Plastic (ABS), Various Size,
2014

Song Bongkyu
Korea

매튜 니본은 드로잉, 전자 장치, 사운드,
퍼포먼스 등 다양한 매체를 활용하는 작가이다.
기술자들이 창조한 전기 기술의 역사에 관심을
갖고 있는 그의 작업은 기술의 혁신은 물론
의도된 노후화, 블랙박스 같은 성질,
사용자들이 갖는 불안 사이의 관계를 다룬다.
이러한 기술들을 추적하고 재발명하는 작업은
종종 역사적, 이론적으로 충격적인 융합물의
탄생으로 이어지기도 한다. 최근 열린 첫 번째
개인전 《기계 안의 믿음》은 그렘린의 역사를
통해 예기치 못한 기술적 문제를 설명하는 데
미신이 어떻게 활용되는지 보여준다.

오스트레일리아

〈기계 시스템 드로잉〉은 드로잉
기법의 언어를 통해 우리가 어떻게
지식을 획득하는지 살피는 작품이다.
이는 전기의 역사에 대한 작가의
리서치가 시각화된 드로잉
연작으로서, 기술을 설명하거나
개발할 때 종종 사용되는 기술적
드로잉에 내재한 관습과 이를
분석하는 우리의 능력에 의문을
던진다. "기술적 작업을 안 보이게
하는 것은 바로 그것의 성공이다.
기계가 효율적으로 가동되거나 문제가
해결되었을 때, 우리의 관심은 내부의
복잡성이 아니라 오직 입출력에
쏠린다"는 브뤼노 라투르의 말처럼,
기계 장치를 설명하는 드로잉은 종종
블랙박스와 같은 개념을 공유하는 듯
보인다.

기계 시스템 드로잉
종이에 연필, 10점, 각 29×21 cm,
2015

Mathew Kneebone

Mathew Kneebone is an artist making
work in a range of media, including
drawing, electronics, sound, and
performance. Kneebone is interested in
the historical development of electrical
technology created by engineers
for end-users. His work addresses this
relationship through examples
of innovation, planned obsolescence,
black boxing, and user level anxieties,
of which manifest as both real and
superstitious. His tracing and re-
invention of these technologies often
bring to light a disturbing conflation
of technological histories and theories.
Kneebone has recently exhibited his
first solo show, *Faith in Machines* at
019 in Ghent, which looks at the history
of the gremlin as an example of how
superstition has been used to account
for unexplained technical problems.
He has a forthcoming exhibition
at Sitterwerk in St. Gallen (CH), where
for the occasion a collection of his
drawings will be published through Dent
De Leone (UK).

Australia

Mechanical Systems Drawing is
an ongoing project that
investigates how we acquire
knowledge through the language
of technical drawing. The project
is a collection of pencil drawings
that visualises my research into
the history of electricity, whilst
also questioning our ability to
formally analyse the conventions
of technical drawing which are
often used to explain and build
technology. Similar to built
technology, instructional drawing
serves as a means to an end,
falling in line with the concept of
black-boxing, as defined by
Bruno Latour who states that
"technical work is made invisible
by its own success [because
when] a machine runs efficiently,
when a matter of fact is settled,
one need focus only on its inputs
and outputs and not on its
internal complexity." To show a
relationship between domestic
technology and the city, the
drawings made for *Typojanchi
2015* will depict common devices
found in hotel rooms (including
lighting, television, and fans) as
well as culturally specific
technologies around the city of
Seoul.

Mechanical Systems Drawing
Pencil on paper, 10 pieces,
each 29×21 cm, 2015

370

팀 서즈데이는 루스 판에스와 시모너 트륌이
2010년에 로테르담에 설립한 그래픽디자인
스튜디오이다. 전통적인 인쇄 기법의
아날로그적 촉감에 특별한 관심을 가진 이들의
작업은 개념적 접근방식에 기반한 강렬한
시각언어를 선보인다. 기업 아이데티티부터
문화 행사 전반의 디자인 개념에 이르는
다양한 작업을 하는 한편, 아른험의 아르테즈
미술대학교, 로스앤젤레스의 오티스
미술디자인대학 등에서 워크숍과 세미니를
진행해오고 있다

네덜란드

낯선 도시에 도착하면 누구나 조금은
길을 잃은 듯한 느낌을 받게 된다.
새로운 환경에 허둥대고, 원하는 길을
찾기 위해 고군분투하는 이들에게,
호텔 방은 자신의 소지품들로
둘러싸인 포근한 공간이 되어준다.
한국의 보자기에서 영감을 받은 〈베드
랩〉은 이렇게 휴식이 필요한 순간을
위해 만들어졌다. 한 가운데 막대기를
세우고, 그 속으로 기어들기만 하면
아무도 볼 수 없는 개인 천막이
만들어진다. "I SPY WITH MY
LITTLE EYE"를 담은 타이포그래픽
샘플은 자세히 보면 이 '숨고 놀기'의
아이디어를 강조하는 역할을 한다.

베드 랩
광목에 날염, 나무막대,
220 × 220 cm, 2015

Team Thursday

371

Team Thursday is a Rotterdam based
graphic design studio founded in 2010
by Loes van Esch and Simone Trum.
Their work ranges from print to spatial
design, with a conceptual and
energetic approach and a strong visual
language. They focus on the design
of identities in the broad sense: from
corporate identities to overall
design concepts for cultural events.
The process (or action) action plays
an important role in our work. This
translates into a special interest for
tactility and analog printing techniques,
but can also evolve in a spatial design
or an activity.

Netherlands

Arriving in a foreign city can
make you feel a bit lost.
Overwhelmed by all the new
impressions and searching
for a proper way to move
in this new place, a hotel room
becomes a safe haven where you
can calm your head surrounded
by your personal belongings.
The *Bed Wrap*, inspired by
bojagi (Korean wrapping cloths),
is made for those moments.
By simply putting a stick in the
middle (we all did this when
we were a child) and crawling
next to it, you make a personal
tent where no one can find
you. The typographic specimen
printed on it, using the grid of
folding a cloth and stating
"I SPY WITH MY LITTLE EYE"
if you look closely, emphasizes
this idea of hiding and playing.

Bed Wrap
Printed cotton bedsheet and
tent stick, 220 × 220 cm, 2015

클라크 코프

372 클라크 코프는 뉴욕에 거주하는 독일 출신의 작가 크리스 웹켄이 정체성, 행동 연구, 시스템 디자인이 교차하는 지점에서 참여적 이벤트를 제안하는 리서치 프로젝트이다. 2014년 뉴욕의 미드타운에 있는 문 닫은 시티은행 창구에서 설치 프로젝트를 진행한 바 있다.

미국

여행의 묘미는 아무래도 익숙한 일상에서 벗어나 새로운 시선을 접하는 데 있을 것이다. 그러나 아무리 낯선 도시라 해도 공항이나 버스 역, 택시, 호텔 같은 공간들은 엇비슷한 형태로 디자인된다. 환대의 방식 역시 마찬가지이다. 그러나 작가가 제안하는 호텔의 환대 방식은 조금 다르다. 호텔을 찾은 손님은 세 개의 번호가 붙은 봉투 가운데 하나를 고르고, 그에 따라 다른 상자를 건네받는다. 봉투 안에는 단어 하나와 상자를 열 수 있는 번호가 들어 있고, 상자를 열면 해당 단어(향락, 평온, 관음증)에 맞는 사물 세트가 나타난다. 다음날 아침, 손님은 각자 다른 경험, 다른 기억을 지닌 채 호텔 문을 나선다.

작은 상자 굉장한 밤
손금고, 3개, 24 × 16.5 × 4.5 cm, 2015

Clark Corp

373 Clark Corp is a research initiative that hosts participatory events at the intersection of identity, behavioral studies and systems design. Previous shows include an installation in the tellers of a defunct Citibank in Midtown NYC in 2014.

USA

One of the most profound aspects of visiting another culture is the ability of the experience to stretch your perspective — the traveller, separated from their normal life and set of cultural expectations, is free to try on novel ways of acting and prioritizing. For us, the best hosts makes their guests welcome by opening up their own lives, allowing the visitor to see what it might be like to live as another. In the context of the hotel, we've attempted to translate this sharing of perspectives into three sets of objects. A riff on traditional hotel welcome objects (shoehorn, soap, minibar snacks, etc.), our welcome cases are designed not just to meet basic needs or satisfy late night munchies, but to direct experience: a guest chooses one of three numbered envelopes; inside they find a single word representing the direction we hope to take their evening, and the code to one of the three cases. The themes of the three cases are Hedonism, Tranquility and Voyeurism, and the objects in them have been chosen to facilitate a multi-faceted experience around those themes, all within the confines of the room.

Small Case Big Night
Pocket safe, 3 pieces,
each 24 × 16.5 × 4.5 cm, 2015

Clark Corp
USA

베르게르 + 슈타델 + 월시

베르게르 + 슈타델 + 월시는 스위스를 기반으로 활동하는 국제적인 디자인 스튜디오로 파블로 베르게르(멕시코), 다비드 슈타델(독일), 토머스 월시(오스트리아)가 설립했다. 문화와 산업 영역에서 그래픽 디자인과 디지털 개발 분야에 주력하는 이 스튜디오는, 아이디어를 발전시키고 논의를 이끌어내며 스스로 끊임없이 학습하고 관계를 구축해나가는 플랫폼으로서 기능하고 있다. 이들은 연구 조사를 모든 프로젝트에 필수불가결한 요소로 여기며, 이를 통해 새로운 영역을 탐험하고, 독창적인 결과물을 만들어내고자 한다.

스위스

〈환영〉은 전형(典型)에 대한, 물리적 실체를 지니는 타이포그래피 놀이이다. 작가는 고유한 메시지를 전달하는 도구로서 프로젝트의 제목을 차용해 관람객들을 저마다 다른 해석과 경험으로 이끈다. 이들은 '도시'와 '호텔 방'을 긴밀히 이어주는 매개물로서 문 앞에 놓인 매트에 주목하고, 그 위에 "도시는 당신을 환영합니다"라는 메시지를 새겨 넣는다. 이 '환영 매트'는 공적인 영역에서 사적 공간으로 들어가는 사람들이 반드시 거쳐야 하는 일종의 물리적인 초대 의식과 다름없다. 여기서는 그 공간이 임시적인 사적 거주라 할 수 있는 호텔 방이 되는 것이다. 따라서 '환영 매트'라는 사물이 가진 개념은 그 위에 쓰인 '환영한다'는 메시지, 그리고 그 메시지가 새겨진 (사방치기를 차용한) 형식과 결합되어 개인과 도시 환경 사이의 관계에 대한, 독특하고 식별 가능한 기표가 된다. 즉 사물 자체와 메시지, 그리고 그 게임 기능은 다층적으로 연결되며 도시 공간과 사적 공간이 그 거주민들에게 어떤 의미를 지니는지 살피는 기재가 된다.

환영
나일론 매트에 실크스크린, 273.7 × 99.4 cm, 2015

berger + stadel + walsh

berger + stadel + walsh is a Swiss-based international design studio with an emphasis in graphic design and in digital development for the cultural and corporate industries. The studio is a professional platform through which they cultivate ideas, initiate discussion and establish relationships, where they constantly teach themselves how to learn again. Research is an integral part of the studio. It is their investment to ensure that they create original content they believe in; each project allowing them to explore new territories. It was founded by Pablo Berger (MEX), David Stadel (DE) and Thomas Walsh (AUS).

Switzerland

"Welcome" is a play on archetypes. It is a typographic and a material game. It uses the slogan of the event as a means to convey a unique concept and message to be interpreted and interacted with differently by every viewer. Just as the notions of "city" and "hotel room" are archetypes, we extend our consideration of "welcome mats" as an archetype as well. We consider welcome mats as emblematic open invitations contained within private spaces. The "welcome mat" archetype is closely intertwined with "city" and "hotel room" by having on it our reappropriation of the written message "city welcomes you." A welcome mat invites people to leave the city space and enter a private space that is contained within it. It demands from the individual a physical ritual that allows for them to transition from one space to the next. In this special case, the space is a hotel room, a simulation intended as an almost heavenly safe haven in the form of a temporary private/habitable space. Thus, the "welcome mat" archetype, a simulation itself of a surface, in combination with its written message (city welcomes you) and the game contained on its surface (hopscotch), becomes a unique and identifiable signifier of the relationship that exists between an individual and their urban environment (both the urban public and the contained private). The welcome mat, its message and its game function as a multi-tiered bridge, connecting the underlying concepts of what urban spaces and private urban spaces signify to a city dweller.

Welcome
Silkscreen on nylon fabric mat, 273.7 × 99.4 cm, 2015

berger + stadel + walsh
Switzerland

마수나가 아키코

376

오사카 모드 학교를 졸업한 마수나가 아키코는
브랜드 디자인을 기반으로 다양한 기업 및
기관, 정부 조직 및 협회와 일하며 동시에
워크숍이나 강연 활동도 활발하게 하고 있다.
오사카 미술대학교 단기대학에서 학생들을
가르치고 있다.

일본

호텔과 방문객을 연결하는 것, 그것은
다름 아닌 방문객이 호텔에 머무는
'시간'이다. 방문객은 호텔에 머무는
동안 그곳이 집처럼 편안하기를
바라면서도, 가족과 같은 분위기가
아닌 필요에 따라 세심하게 응대하는
분위기를 원한다. 거창하거나 화려할
필요도 없고, 그저 조용히 방문객
곁에 붙어 배려하면 족한 것이다.
마수나가 아키코는 방문객과 호텔을
이어주는 '시간'과 호텔의 환영하는
'태도'를 '메시지'로서 시각화하여,
시간이 경과하면서 변해가는 모습을
평면 구성으로 시도한 프로토타입을
제안한다.

경과와 관계
종이에 형압, 29 × 21 cm, 2015

Akiko Masunaga

377

Akiko Masunaga graduated from Osaka
Mode Gakuen. Her work is based on
branding design and she actively works
for companies, both private and social
sectors, administrations, designers
associations, etc. She has won many
domestic and foreign competitions.
Now she teaches at Osaka University of
Arts Junior College and where she is
organizing many workshops.

Japan

The thing that connects a hotel
and a visitor is the visiting "time"
of the visitor. Visitors want
the hotel to feel comfortable like
a house. However, the visitor
does not need a family-like home
feeling, instead, a careful
concern to meet the needs of him
or her. Therefore, I think, the
hotel's welcome is not a grand
one, but a very closed one.
I regard the "time" and the
hotel's attitude as a "message"
and made a two dimentional
prototype with the changes of
these.

Passage_Relation
Semi-solid form, 29 × 21 cm, 2015

Akiko Masunaga
Japan

378

디에이앤컴퍼니의 공동 창립자이자 그래픽 디자이너 심효준은 센트럴 세인트 마틴스 대학교에서 그래픽디자인을 공부하고, 런던대학교 골드스미스와 유니버시티 칼리지 런던(UCL)에서 석사 학위를 받았다. 폴드 갤러리, 슬레이드 미술학교, 쇼어디치 타운 홀, 라운드 하우스, 런던 디자인 페스티벌, 서울 시청, 세종문화회관 등에서 디자인 작업을 선보였으며, 2010년에서 2011년 사이 런던에서 '스튜디오-B'라는 프로젝트 공간을 운영하며 《첫 번째 공연 사이》, 《AB 전시》, 《사이 #2》 등의 전시를 기획했다. 현재 한경대학교에서 타입 & 미디어를 가르치고 있다.

홍콩 폴리테크닉 대학교와 센트럴 세인트 마틴스 대학교를 나온 키이스 웡은 그래픽디자인과 패션 디자인, 양쪽에 대한 풍부한 경험을 바탕으로 2005년부터 150개 이상의 기관과 브랜드 전략 개발 및 컨설팅을 수행해왔다. 2005년, 아시아의 젊은 창작자들을 위한 비영리 제작 플랫폼 '앱포트폴리오'를 만든 그는 브랜드 컨설팅 회사인 세븐 센스의 디렉터로 활동하며 홍콩과 중국의 대학교에서 학생들을 가르치고 있다.

한국
홍콩

심효준과 키이스 웡은 2009년부터 몇몇 프로젝트를 함께 수행하며 서로 다른 창작 배경과 경험, 문화에 기인한 영향을 주고받고 있다.

'굿모닝 타월'에 1912년 시판된 이후 현재까지 중국의 의미 있는 문화적 요소로 자리를 잡았다. 오늘날 이 타월은 모든 중국 세대들에게 과거를 연상케 하는 상징적, 문화적 물건이다. 이 굿모닝 타월에 타이포그래피와 그래픽으로 환영 메시지를 추가하고 서울의 호텔에 비치한다. 서로의 문화를 이해하는 것이야말로 방문객을 환영하는 좋은 방법이다.

따뜻한 환영
타월, 77×35cm, 2015

Shim Hyojun + Keith Wong

379

Shim Hyojun is a co-founder and graphic designer at D. A & Company. He received a bachelor degree in graphic design from Central Saint Martins, University of the Arts London and a masters degree in aural and visual cultures in the department of visual cultures from Goldsmiths, University of London and another masters degree in material & visual culture in the department of anthropology from University College London (UCL). His design works have been exhibited at Fold gallery, Sade School of Fine Art, Shoreditch town hall, UCL quad, Round house London & London Design Festival in the UK, Seoul Citizens Hall, Sejong Art Center, π Room gallery in Korea, among others. Moreover, Shim Hyojun also curated and directed several design exhibitions such as *Between the First Show*, *Exhibition of AB*, and *Between #2* in London where he ran the project space named Studio-B from 2010 to 2011. Recently, Shim Hyojun was also appointed as a lecturer in type & media at Hankyong National University.

Korea, Hong Kong

Keith Wong, director of a brand development consultant company, Seven Senses, chairman of APPortfolio, lecturer at Hong Kong & China University. Majored in brand development, design studies, advertising and marketing. He graduated from Hong Kong Polytechnic University in 2003, and has masters degree from Central Saint Martins College of Art & Design, University of the Arts London in 2009. He has worked in collaborations including Lancel, TOPSHOP, Louis Vuitton, Absolute Vodka, Modern Media, K11, Orbis, Asia Aluminum Holdings Limited, Mass Mutual Asia, Cathay Pacific, McDonald's, The Hong Kong Jockey Club, The Chinese University of Hong Kong — MBA Programs, Commercial Media.

Keith Wong and Shim Hyojun have known each other since 2009. They have done some collaborative projects together, and are influenced by different creative backgrounds, experience and cultures.

Since the "Good Morning Towel" had sold in 1912, it became a meaningful cultural element in China. Today, this towel is a symbolic, cultural thing which reminds of the past for all Chinese people. The artist adds the typographic and graphic welcome messages to this towel and set this up in the hotel of Seoul. Understanding each other's culture is a good way to welcome visitors.

Warm Welcome
Towel, 77×35cm, 2015

여행객이 가장 먼저 환영의 메시지를
받는 곳은 다름 아닌 액정 화면이다.
이 가상의 세계에서 여행객은
자신이 방문할 나라, 혹은 도시에 대한
정보를 얻고 여행 계획을 세운다.
그러나 이 가상은, 가상임과 동시에
실재이기도 하다. 여행객은 SNS를
비롯해 각종 온라인에서 경험한 여행을,
실제 여행을 통해 다시 한 번 경험하게
된다. 말하자면 그 여행은 가상과
실제의 교차점에서 이뤄지는 것이다.

호텔에 비치된 거울에 표현된 타이포
그래피 'V'와 컬러 그라데이션은
액정을 통한 가상 경험을, 타이포
그래피 'A'는 거울에 비친 사실
그대로의 여행객과 여행지를 뜻한다.
타이포그래피 'A'와 'V'의 시각적
교차는 경험된 경험의 교차점이다.
누군가가 이 작업을 온라인이나 책과
같은 형태의 오프라인의 지면으로
본다면 미완성 작업을 보는 것과 같다.
본 작업의 완성은 대상자가
직접 실제 거울을 봄으로써 거울에
반사되는 자신과 공간의 모습이
하나가 될 때 비로소 완성되는 것이다.
본 작업은 디자이너 심대기와의
공동 작업이다.

가상과 실재의 교차점
거울, 2개, 각 84.1×59.4cm, 2015

The first place to get the
welcome message is the screen
play. In this virtual world
travelers get the information of
the destination and make a plan
for it. However, this virtuality
is the virtuality itself and the
reality as well. Travelers firstly
experience the travel through
the SNS and all on-line and then
experience it again through
real travel. That means, the travel
happens in the intersecting
point of virtuality and reality.

Typography "V" and color
gradation on the hotel mirror
means the virtual experience
through screen play, and the
typography "A" means the real
travelers and travel destination
reflected on the mirror.
Typography A and V's visual
cross is the experienced
experience's intersecting point.
If one sees this work online or
on offline pages in the form of
a book, one sees it as if one saw
incomplete works. This work
gets complete when one see
oneself being reflected on
the mirror and the spatial figure
become one by directly looking
into the actual mirror. This
project is a collaboration with
designer Shim Daeki.

**Intersecting Point Between
Virtuality and Actuality**
Mirror, 2 pieces,
each 84.1×59.4cm, 2015

Shim Hyojun + Keith Wong
Korea, Hong Kong

강문식

한국

382 1986년생. 계원예술대학교, 네덜란드 암스테르담의 헤릿 리트벌트 아카데미를 졸업했으며, 현재 예일대학교 미술대학원에서 그래픽디자인을 전공하고 있다. 2012, 2014 브르노 비엔날레, 타이포잔치 2013에 참여했다.

〈.〉은 하나의 점, 혹은 마침표로 문 앞에 걸어 놓음으로써 〈…〉의 '순간'을 보장한다.

.

문걸이, 22×9.5cm, 2015

〈…〉은 세 개의 점, 혹은 세 개의 초콜릿 또는 줄임표로서 방문자에게 어떠한 '순간'을 제공한다. (세 개의 초콜릿은 이번 프로젝트를 위해 위스키 봉봉의 제작 방식을 기초로 각 초콜릿마다 다른 한국 술을 넣어 제작되었다.)

…

초콜릿, 12.5×12.5cm, 2015

Gang Moonsick

Korea

383 Gang Moonsick is currently studying graphic design at Yale University School of Art and graduated from the Gerrit Rietveld Academie, Amsterdam and Kaywon School of Art and Design. He has exhibited at the Brno International Biennial of Graphic Design in 2012, 2014 and *Typojanchi 2013*.

"." assures the "moment" of "…" to hang on the door handle.

.

Door hanger, 22×9.5cm, 2015

"…" is about providing the "moment" for each visitor as three dots or three chocolates, or Ellipses. (Each of three chocolates contains a Korean alcohol based "whisky bonbon," made for this project.)

…

Chocolate, 12.5×12.5cm, 2015

Times New Roman Bold 457pt

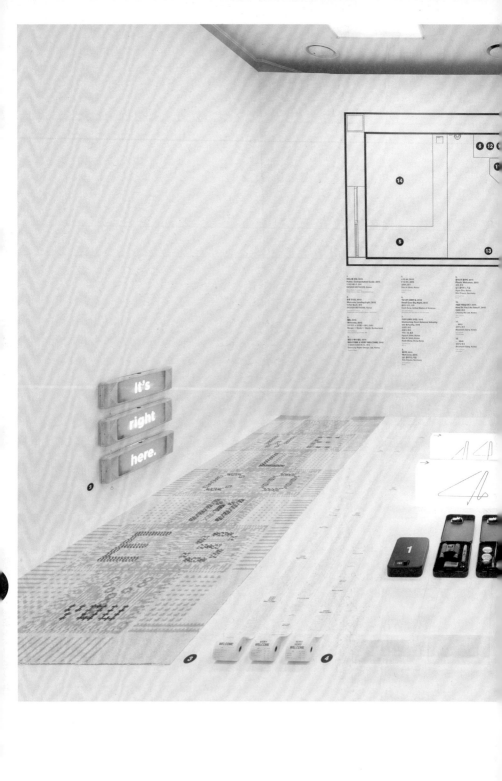

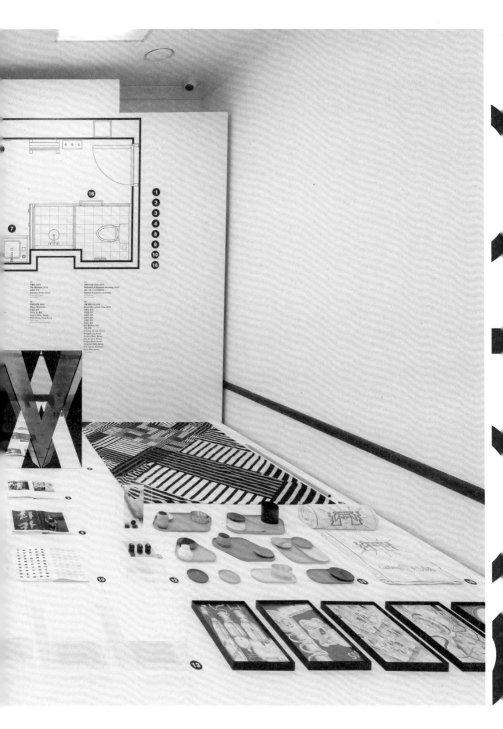

우리가 살고 있는 이 도시는 끊임없이 변화한다. 오래된 것 위로 새로운 것들이 빠른 속도록 쌓이면서 도시의 풍경도 변하고 사람들의 삶도 그에 맞는 모습으로 변해간다. 끝없이 변화하는 도시 표면, 그 아래는 오랫동안 쌓여온 인간들의 욕망과 갈등으로 단단하게 채워져 있다. 이는 변화의 명분이며 양분이기도 하다. 이런 욕망과 갈등은 문자를 통해 도시 표면으로 배어나고 도시의 변화무쌍한 모습을 너욱 선명하게 보여준다.

공모를 통해 모인 이십대 대학생들은, 이 도시를 떠받치는 특정한 축을 선택하여 그것을 제거하는 방법으로 도시와 사람의 본성을 끄집어내어 그 이면으로부터 도시를 관찰한다. 자본과 성과 권력에 대한 욕망, 교육이나 전통이라는 이름으로 후대로 전이되는 전형과 관례, 허위와 효율의 양면으로 채워지는 도시의 공간과 시간 등, 도시의 변화 그 아래에서 도시를 단단히 떠받치고 있는 이 요소들을 제거한 도시를 상상함으로써 그 본성에 더 가깝게 접근해보려는 시도이다.

'일상의실천' 세 명의 튜터를 중심으로 한 15명의 워크숍 참가자들은, 두 달 동안 정기적으로 진행된 워크숍 '결여의 도시'를 통하여, 이 도시를 감싸고 있는 욕망들이 나아가 어떤 사회적 현상으로 이어지는지 관찰하고 서로 이야기를 나누고, 다시 그것이 제거된 후의 도시를 상상하고 재구성하는 작업을 함께 진행했다. 이렇게 만들어진 워크숍 결과를 시각적으로 표현함으로써, 인위적으로 삭제된 욕망들은 결국 또 다른 종류의 욕망이나 갈등으로 대체되며 더욱 왜곡되어가는 도시의 단면을 보여줌으로써, 오히려 궁극적인 도시의 모습을 일깨운다.

민병걸

By living in a city, we are constantly surrounded by change. Old and new pile up rapidly and change the city landscape. This changes the lives of residents and visitors as well. Under the ceaselessly changing city surface, long-accumulated human desires and conflicts are filed up. This is both justification and nutri-ment for change. Desires and conflicts release themselves through typography on the surface of a city and show quite clearly the kaleidoscopic image of that particular city.

Through a public competition, university students in their twenties were able to participate in this project. Students selected a specific axis that supports this city and then later eliminated the axis. As a result, they removed the characteristics of both the city and its people while observing the city in this context. This project is an experiment in imagining the elimination of all the supporting elements of a city. These elements can include a desire to further a lust for capital, sex, power, education, and traditions, things, in short, that will be passed on to the next generation.

For two months, 15 participants and their three tutors from the studio Everyday Practice participated in a workshop called "A City Without ()." They observed the inherent desire within cities that is related to social phenomena and related discussions. Later, they reconstructed the city after these impulses were removed. The workshop's results were then exhibited visually, with the artificially removed impulses substituted as different impulses and conflict. This demonstrated a more distorted aspect of the city and the image more clearly.

Min Byunggeol

A CITY WITHOUT ()

워크숍 프로젝트

참여 작가
강민경
권영찬
권예지
김리원
김소희
김태호
도연경
박수현
송민재
윤진
윤충근
이경진
장광석
전다운
홍동오

큐레이터
민병걸

튜터
일상의실천

Participants
Do Yeongyeong
Gwon Yeji, Hong Dongoh
Jang Gwangseok
Jeon Dawoon
Kang Minkyung
Kim Riwon
Kim Sohee
Kim Taeho
Kwon Youngchan
Lee Kyungjin
Park Suhyun
Song Minzae
Yoon Jin
Yun Chunggeun

Curators
Min Byunggeol

Tutor
Everyday Practice

금욕 도시

지도: 권준호

'금욕 도시'는 국가 권력으로 인해 시민의 성욕이 금지당한 디스토피아 세계다. 이 도시는 오랜 시간 남성의 성욕 때문에 발생한 성폭력, 낙태, 성병 등 도시가 치러야 했던 사회적 비용을 근거로 성욕을 표출하거나 타인과 공유하는 것을 금지하고 있다. 그렇다고 해서 금욕 도시가 법적인 절차가 존재하지 않는, 근거 없는 억압을 주장하고 있지는 않다. 도시를 장악하고 있는 세력은 — 비록 그것이 권력이 개입한 여론 조작에 힘입었다 하더라도 — 민주적인 절차를 거쳐 당선되었고, 금욕 정책의 정당성을 홍보하기 위한 노력을 지속하고 있다.

이 도시의 구성원 권영찬, 권예지, 김리원, 김소희, 홍동오는 일종의 역할극 형식을 차용하고, 금욕도시의 정당성을 알리는 집단과 금욕 도시를 전복하고 자유로운 성욕 표출을 꿈꾸는 집단으로 나누어 팀을 꾸렸다. 또한 특정 공간에서 관람객을 맞이하는 전시의 특성을 고려한 설치 작업이 타이포그래피의 형식을 빌려 전시된다.

김소희의 작업 〈방역 도시〉는 금욕 도시의 정책을 지지하며 '성병 없는 도시'를 표방한다. 방역 도시의 시민들은 금욕 도시가 지속적으로 홍보하는 광고를 통해 성병 바이러스의 공포에 시달리고 있고, 공포의 감정이 '방역'이라는 형태로 구체화되어 도시 곳곳에 방역 게이트를 설치했다. 방역 게이트는 금욕 도시를 방문하기 위해 반드시 거쳐야 하는 관문으로, 다음의 문구가 당신을 맞이한다. "모든 시민은 보건에 관하여 도시의 보호를 받는다." "모든 시민은 법률에 의하여 성병 예방의 의무를 진다."

권영찬의 작업 〈결남 도시〉는 금욕 도시의 존재 이유를 주장하는 도시다. 이들은 2015년 발생한 성범죄 가해자와 피해자의 남녀 통계 비율을 근거로, 남성의 성욕을 금해야 한다고 주장한다. 남성이 저지른 살인, 방화, 강도, 강간의 비율은 여성에 비해 압도적인 수치를 보여주고 있고, 이들은 그 통계를 근거로 금욕 도시의 정책에 정당성을 부여하고 있다. 남성의 성욕을 금하고, 남성성을 거세하는 제도가 그들이 주장하는 것처럼 도시의 평화를 보장할 수 있을까. 판단은 관람객에게 달려 있다.

Ascetic City

Tutor: Kwon Joonho

"Ascetic City" is a dystopia where a citizen's sexual desires are prevented by government powers. This city has for a long time prohibited expression and the sharing of sexual desire to others. It is based on social costs like sexual violence, abortion, and venereal disease, which are a byproduct of male sexual desire. However, Ascetic City does not insist on baseless oppression without legal process. The force dominating the city — even though their power is based on media manipulation — won elections through democratic procedures and they continue to promote the legitimacy of an abstinence policy.

This city's members — Kwon Youngchan, Gwon Yeji, Kim Riwon, Kim Sohee, and Hong Dongoh — took on a role-play style and were divided into two teams: one team to inform of validity and the other to overthrow the ascetic city and express sexual desire freely. The installation work exhibited and considered characteristics of the site-specific exhibition while borrowing the form of typography.

Kim Sohee's project *Quarantine City* is a small town in Ascetic City. This town supports the policy of authorities and clams to advocate a "City without Venereal Disease." The Quarantine City's citizens are haunted by the fear of sexually transmitted diseases which are constantly promoted by Ascetic City. Their feelings of fear are materialized in the compulsive form of "quarantine," where the city has set up preventive gates everywhere. These preventive gates are the imperative passage of rites to visit Ascetic city. These words welcome the passengers with "Every citizen has a duty to prevent venereal disease by law." "The health of all citizens shall be protected by the City."

Kwon Youngchan's work, *Men Deficiency City*, is a city that insists on the Ascetic City's reason for being. This city claims that man's sexual desires should be prevented based on the statistics of sexual crimes for male and female assailant/victim rates for the year 2015. The male crime rate of murder, arson, robbery and rape appears overwhelmingly higher than females, and this data legitimizes the Ascetic City policy. Can this institution, which prevents men's sexual desires and eunuchizes masculinity, guarantee the city's peace? The judgment depends on the audience.

방역 도시
김소희,
서울대학교 대학원 석사과정 3학기
혼합 매체, 가변 크기, 2015

결남 도시
권영찬,
서울시립대학교 3학년
비디오(60초), 포스터(29.7×42 cm),
소책자(15.7×21 cm), 2015

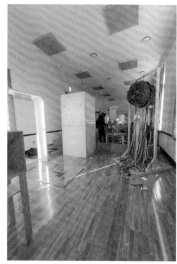

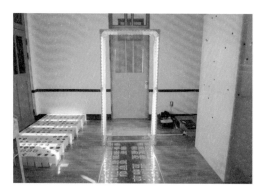

Quarantine City
Kim Sohee,
Seoul National University MA3
Mixed media, dimensions variable, 2015

Men Deficiency City
Kwon Youngchan,
University of Seoul BA3
Video (60 seconds), poster (29.7×42 cm)
and booklet (15.7×21 cm), 2015

홍동오의 '메갈로폴리스'는 〈금욕 도시〉의 정책을 대변하는 선언문이다. 마치 2015년 한국의 번화가 간판 등에서 쉽게 볼 수 있을 법한, K-타이포그래피를 구사하는 이 선언문은 금욕 도시의 민낯을 노골적으로 드러내는 내용을 담고 있다. 도시 정책의 극단적 지지자들에 의해 쓰여진 선언에는 "모든 남성을 잠재적 위험군으로 규정"하며, "남성의 주체적 결정과 선택 행위를 금지"한다는 것이 분명하게 명시되어 있다.

반면, 김리원의 〈숨김의 도시〉는 금욕 도시의 정책에 저항하는 소수의 사람들이 모인 작은 도시이다. 이들은 금욕 정책에 반기를 들었지만 당국의 무자비한 탄압에 지하로 숨어들어 활동을 지속하고 있다. 그들은 금욕 도시를 비판하는 성명문을 발표하고 대자보를 제작하지만, 공개된 장소에서 공개할 수는 없다. 오직 벽에 뚫린 작은 구멍을 통해서만 그 성명문을 접할 수 있는데, 그곳에는 그들이 전달하고자 하는 메시지가 숨겨져 있다.

권예지의 〈수섹도시〉는 '성욕의 자유를 회복하자'라는 구호를 내걸고 금욕 도시의 정책에 정면으로 반박하는 활동가들에 의해 꾸려진 집단이다. 이들을 이끄는 단체는 '수섹 연합'이라는 이름의 젊은 활동가들인데, 이들은 이전 활동가들의 폭력적인 낡은 투쟁 방식을 버리고, 시민이 참여할 수 있는 '놀이'의 형식을 차용한 새로운 운동을 제안한다. 남성의 성기를 형상화한 박 속에는 그들의 목소리가 담긴 텍스트가 기다리고 있다. '금욕 도시'는 2015년 현재를 살아가는 우리에게 묻는다. 우리의 욕망은 누군가에 의해 조율되고 있는 것은 아닐까. 조율되고 다듬어진, 통제 가능한 적당한 욕망을 지닌 채 살아가는 것이 하나의 독립된 개체로서의 삶일까.

Hong Dongoh's *Megalopolis* is a giant billboard standing in Ascetic City. This installation work reminds us of signboards which we can find everywhere in Korea in 2015. It implies a manifesto showing the naked face of Ascetic City. Even though this government looks like a democratic one, this billboard was built by the government's radical supporters, and this specifies Ascetic City's identity clearly: "Men's bodies and sex are only subordinate to women and it should function only for women" and "Men's independent decision-making and selections should all be prevented."

On the other hand, Kim Riwon's *Hiding City* is a small city where a small number of people have gathered to resist Ascetic City's policy. They revolted against the ascetic policy, but had to go underground because of the ruthless suppress of the authorities. They issue a statement which criticizes Ascetic City and produce hand-written posters, but cannot be seen by the public. People can only see the statement through a small hole on a wall and even then the message they want to send is hidden.

Gwon Yeji's *Sex and the City* is a city made by a group of people against the Ascetic City's policy with the slogan "Recover the Freedom of Sexual Desire." This city is led by the young activist group "Sex Union" and suggests a new movement which borrows the form of "play," whereby citizens can participate instead of the old activist's violent struggle method. In the foil which materializes the male genital organ, the text in their voice is waiting. Ascetic City asks all of us who live in 2015 whether our desire is controlled by someone else. Living with the coordinated, trimmed, controllable desire may just be the life for independent individuals.

Ascetic City

메갈로폴리스
홍동오,
건국대학교 3학년
종이에 인쇄, 200×100×16cm, 2015

숨김의 도시
김리원,
중앙대학교 4학년
목재, PVC 골판지, 아크릴, 현수막(4개),
100×100×220cm, 2015

수섹도시
권예지,
상명대학교 4학년
천, 실, 목재, 240×120cm, 2015

Megalopolis
Hong Dongoh,
Konkuk University BA3
Print on paper, 200×100×16cm,
2015

Hiding City
Kim Riwon,
Chung-ang University BA4
Timber, PVC corrugated paper,
acrylic and banner (4 pieces),
100×100×220cm, 2015

Sex and the City
Gwon Yeji,
Sangmyung University BA4
Fabric, yarn and wood, 240×120cm,
2015

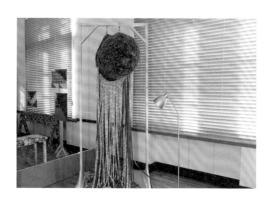

익숙한 도시

지도: 김어진

우리가 사는 현실은 결여의 흔적으로 가득하다. 시스템과 소통은 부재와 불통으로, 의문과 비판은 강요와 통제로 이어진다. 도시는 하루 사이에 블록 쌓듯 계획적으로 이뤄지지 않는다. 눈부신 성장을 뽐내는 도시 전경과 그 이면에 자리한 누추하고 조악한 면면이 이를 방증하고 있다.

'익숙한 도시'는 우리 삶 곳곳에 도사리고 있는 다양한 현상들이 부딪혀 이뤄진 커다란 도시를 가리킨다. 이 과정에서 각각의 도시가 갖는 의미는 충돌과 화해를 반복하며 본연의 역할을 수행한다.

윤진의 〈무념의 도시: 생각이 사라진 도시〉는 익숙한 도시의 큰 틀을 이룬다. 생각과 상상이 결여된 도시로, 통제된 언어로 시민들의 행동을 규제한다. 시민(관람객)들은 정해진 규칙 안에서 제약된 동선을 따라 도시를 오갈 수 있을 뿐이다. 따라서 이미 존재하는 언어가 아닌, 강요된 언어(약호)를 기반으로 도시를 안내한다. 도시를 이루는 언어(약호)는 조형 간의 규칙을 통해 언어 자체로서의 당위성을 갖는다. 시민(관람객)들은 강요된 언어(약호)를 익히지 않는 한, 익숙한 도시를 탐험할 수 없다.

장광석의 〈그럴듯한 도시〉는 관습의 탈맞춤에 기인한다. 우리 안에 내재된 권위에 대한 맹신을 비판적 사고의 결여로 규정, 권위와 추종의 틈바구니를 위약적인 시각언어로 재해석하고 있다. 〈그럴듯한 도시〉는 권위를 가리키는 '사전'을 적극 활용한다. 심지어 '타이포그래피 사전'이다. 타이포그래피를 규정하는 수많은 정의 안에서 우리가 미처 알지 못했거나 익숙하지 않은 요소들을 찾아내 '그럴듯한' 왜곡과 변주(패러디)를 반복한다. 이 도시는 현실에서 횡행하는 권위에 대한 맹신을 교묘하게 뒤틀어 선보인다.

Familiar City

Tutor: Kim Eojin

In reality, there are many things absent. Systems and communications are related to absence and miscommunication. Questions and criticism are connected to pressure and control. A city is not built intentionally in a day as building blocks. Surprisingly, developed city panoramas and the humble and shoddy parts of a city on the other side show this.

"Familiar City" refers to a large city established by the conflict of various phenomena everywhere in our lives. In this process, the meaning of every city plays its natural role, repeating conflict and reconciliation.

Yoon Jin's *The City without Thoughts: A Thought Disappearing City* establishes a large frame for Familiar City. As a city lacking thought and imagination, it controls citizen's behavior. A citizen (the audience) only can move by the limited loving line according to a certain set of rules. Therefore, enforced language (abbreviation), not already existing languages, guide this city. The city's constitutional language (abbreviation) has the appropriateness of language itself through rules between the forms. A citizen (the audience) cannot explore Familiar City unless they learn the forced language (abbreviation).

Jang Gwangseok's *Plausible City* is based on the escape from customs. The blind faith underlying us labels the lack of critical thinking, and re-analyzes the crack between authority and its followers with visual language. *Plausible City* actively uses a "dictionary" which indicates authority. Moreover, it is a "Typography Dictionary." Find the unnoticed and unfamiliar elements among enormous definitions identifying typography, repeated with "plausible" distortion and variations (parody). This city shows the distortion of blind faith to rampant authorities.

무념의 도시: 생각이 사라진 도시
윤진,
서울과학기술대학교 4학년
시트지, 가변 크기, 2015

그럴듯한 도시
장광석,
SADI 3학년
종이에 인쇄, 24.5×17.1 cm, 2015

**The city without thought:
A thought disappearing city**
Yoon Jin,
Seoul National University of
Science and Technology BA4
Vinyl sheet, dimensions variable,
2015

Plausible City
Jang Gwangseok,
SADI 3rd year
Print on paper, 24.5×17.1 cm, 2015

윤충근의 〈의문이 사라진 도시〉는 우리를 둘러싼 시스템과 고정관념에 대한 의문에서 출발한다. 시스템과 고정관념에 익숙해진 사이, 어느덧 의문이 사라진 현실을 꼬집고 있다. 〈의문이 사라진 도시〉는 의문을 통해 만들어진 질문과 답변의 껍질들로 이루어진 도시이다. 이 껍질들은 얇고 투명한 비닐로 구성돼 일회용품에 가까운 인상을 던진다. 익숙한 도시 한 가운데 세워질 이 도시는 얇은 껍질들이 겹겹이 싸여 커다란 원형 구로 오롯이 세워지는데, 기괴한 현대미술 조형처럼 도시의 랜드마크를 연상시킨다.

강민경의 〈교육이 사라진 도시〉는 휘황찬란한 도시와 대척되는 이면을 주목한다. 교육이 사라진 이 도시는 교육의 부재를 인식한 상황에서 배움을 갈망한다. 하지만 이미 교육이 사라졌으므로 정제되지 않은 언어들로 교육을 갈구하게 된다. 한편에서는 청년들이 시위를 방불케 하는 ─ 배움에 대한 ─ 선동을 주도한다. 현실에서 흔히 볼 수 있는 전단지(지라시)와 형형색깔의 부착물 그리고 피켓과 바리케이드는 이 같은 면을 여실히 보여줄 도구로 활용된다. 그것에 적힌 내용들은 알 듯 모를 듯한 다양한 언어들의 조합들로, 지적 결핍에 가깝다.

전다운의 〈무언의 도시〉는 말이 사라진 도시이다. 위험으로부터 시민들을 지켜주겠다는 '보이지 않는 눈'은 사실 권력을 가진 사람들이 만들어낸 '감시와 지배의 눈'이다. 소통과 공유가 활발했던 이 도시는 어느 사이 감시에 의해 말과 행동을 제약받으며 무뎌진다. 〈무언의 도시〉에서 언어는 완전한 형상을 갖출 수 없다. 자음과 모음이 분리될 뿐만 아니라, 때로는 무작위로 나타났다 사라지길 반복한다. 말하고 싶은 욕망과 억눌린 현실이 한 공간 안에서 부닞혀 엇갈리다가 사라지는 모양새를 이룬다. 익숙한 도시의 가장 구석에 자리하게 될 〈무언의 도시〉는 도시 전체를 감시하는 눈이 되기도 한다.

'익숙한 도시'는 시스템과 소통의 결핍, 권위와 권력으로 강요된 도시로서, 우리가 사는 현실과 명확하게 닿아 있다. 무의식과 무비판 사이를 비집고 새어나오는 익숙한 결여의 흔적이 과연 어느 지점을 가리키고 있는지, 이 도시를 찾는 시민(관람객)들이 한번쯤 곰곰이 생각하길 바란다.

Yun Chunggeun's *No Doubt City* starts from the question of systems and stereotypes that surround us. This work satirizes the reality of disappearing questions when we become accustomed to these systems and stereotypes. *No Doubt City* is made from the skins of questions and answers that stem from curiosity. These skins are combined with thin transparent vinyl and look like a disposable product. This city will be built in the middle of Familiar City, covered with thin skins over and over, established as a big round sphere, and reminding us of a city landmark like a weird contemporary sculpture.

Kang Minkyung's *Booboisie City* focuses on the backside of a glittering city. This city's disappearing education desires learning, recognizing the absence of education. However, education has already disappeared and people are eager for education with undefined languages. On the other side, young people lead a march for education, almost like a demonstration. Common flyers and colorful extraneous matters, pickets and barricades are used as tools for showing them clearly. The contents written on them are the combination of ambiguous and various languages, making them close to a lack of intelligence.

Jeon Dawoon's *Silent City* is where words disappear. The "invisible eyes" to protect citizens from danger are the "surveillance and controlling eyes" made by powerful majorities. Active communication and sharing the city is ruined by the control of people's speech and behavior. In this *Silent City*, language cannot exist as a perfect form; it is separated as consonants and vowels, randomly appearing and disappearing repeatedly. The desire to speak and pressure reality conflicts in one space and disappears. *Silent City*, which is situated in the deepest corner of the Familiar City, becomes monitoring eyes over the city as well.

Familiar City is a forced city in a lack of systems, communications, authority, and power. This project asks people (the audience) to think where familiar absence comes from and what it means.

의문이 사라진 도시
윤충근,
홍익대학교 3학년
혼합 매체, 가변크기, 2015

교육이 사라진 도시
강민경,
서울여자대학교 4학년
피켓(42×59×170cm),
바리케이드(41×150×90cm), 2015

무언의 도시
전다운,
이화여자대학교 4학년
비디오(60초), 반투명
필름지(200×60×60cm), 2015

No Doubt City
Yun Chunggeun,
Hongik University BA3
Mixed media, dimensions variable,
2015

Booboisie City
Kang Minkyung,
Seoul Womens University BA4
Picket (42×59×170cm) and barricade
(41×150×90cm), 2015

Silent City
Jeon Dawoon,
Ewha Womans University BA4
Video (60 seconds) and translucent
film sheet (200×60×60cm), 2015

어긋난 시간의 도시

지도: 김경철

현대인에게 시간을 지배하는 것은 매우 중요한 과제이다. 일정한 시간에 더 많은 성과를 거두는 것을 효율적이라고 강조함으로써 시간의 중요성을 외치게 된다. 디지털 기기의 도움 없인 다 받아들이기 힘들 정도로 넘쳐나는 정보와 콘텐츠 속에서 살아가는 현대인들은 점차 행복이라는 감정이나 정서를 느끼기보다는 오히려 분주함 속에서 무언가를 잃어버리면서 살아간다.

'어긋난 시간의 도시'는 시간의 중요성이 극도로 강조되고 시간에 의해 지배당해 버린 미래의 도시를 상상하며 만들어졌다. 이 도시를 이루는 5개의 작은 도시들에서 시간은 일부가 없어지거나 뒤틀려 버리기도 한다.

이경진의 작업 〈최종 도시〉는 과정이 결여된 결과 중심의 도시이다. 효율성을 위해서 중간 단계가 최소화된 채로 마지막 단계에 도달하며 내용과 의미보다는 물질이 중시된다. 전시장에는 겉으로 보기에 화려하지만 우스꽝스러운 '최종 도시'라는 가상의 도시 모형이 놓여 있고, 도시의 대표들이 주고받는 가벼운 말들에 의해 이 도시가 만들어지는 과정이 모니터를 통해 보인다.

박수현의 작업 〈무예술의 도시〉는 과거와 후퇴, 정체를 두려워하며 '예술'은 도시의 발전을 방해하는 쓸모없는 것으로 간주된다. 도시의 고위 권력자들은 기술의 발전과 첨단화된 미래를 지지한다. 무예술의 도시에서는 이 도시만의 시각 문법으로 제작된 포스터를 통해 예술의 쓸모없음을 선전, 선동한다. 명료하고 경제적인 메시지 전달만이 중시되며 모든 장식적 요소는 배제되고, 텍스트와 기호 두 가지만이 커뮤니케이션 수단이 된다.

A City, Not in Sync

Tutor: Kim Kyungchul

Time control is a very important task for contemporary people. They emphasize efficiency, productivity, and highlight the importance of time. People living in a lot of infor-mation and contents cannot accept all of them without digital gadgets. They lost something in this rush and cannot feel happiness.

"A City, Not in Sync" was made to imagine a future city that over-emphasizes the importance of time and is governed by time. In the five small cities that compose this city, time is partly disappearing and twisted.

Lee Kyungjin's Final City is a results-centered city without process. For efficiency, this city minimizes the process and the materials are more important than content and meaning. In this exhibition space, splendid and ridiculous imaginary city replica is positioned and the city making process, built by the city representative's light, talks are seen through a monitor.

In Park Suhyun's No Art City, people are afraid of the past, retreat and stagnation and "art" are regarded as useless and an interruption of city development. This city's authorities support technology development and advanced futures. In No Art City, posters are made with city-owned visual rules, and they promote and instigate the uselessness of art. Simple and economic message de-livery is paramount; only texts and signs can be the methods of communication.

A City, Not in Sync

최종 도시
이경진,
국민대학교 3학년
비디오(8분), 도시
모형(90×90×30cm), 2015

무예술의 도시
박수현,
홍익대학교 2학년
포스터, 8점, 각 84.1×59.4cm, 2015

Final City
Lee Kyungjin,
Kookmin University BA3
Video (8 minutes), model of a city
(90×90×30cm), 2015

No Art City
Park Suhyun,
Hongik University BA2
Poster, 8 pieces, each 84.1×59.4cm,
2015

송민재의 작업 〈기다림이 없는 도시〉는
기다림은 곧 시간과 연결되는 부분이기
때문에 필요 없는 시간이 생략된
도시이다. 이 도시에서 '책'은 모두
한 페이지로 요약돼 있으며 책 속 인과
관계에 대한 물음이 존재하지 않는다.
이 도시에서 책의 목적은 빠른 시간 내에
책 한 권을 다 읽었다는 것, 책의
내용을 다 안다는 것이다. 전시장에는
한 장짜리 책들과 그것마저도 더욱
빠르고 쉽게 읽고 이해할 수 있게 해주는
영상이 재생된다.

김태호의 작업 〈상처의 도시〉에서 도시는
사람들의 무분별한 행동(불법 쓰레기
투기, 노상방뇨, 무분별한 낙서 등)으로
인해 상처를 받지만 회복되는 시간이
결여되어 있기 때문에 그 상처는 계속
쌓이기만 한다. 사람들은 상처가 한 번
남겨지면 지워지지 않기 때문에 더욱
거칠고 과격한 표현의 경고문들을 붙이기
시작한다. 이 경고문들에는 그들이
느낀 스트레스와 억울함, 협박과 호소가
고스란히 담겨 있다.

도연경의 작업 〈종이 도시〉는 너무
가볍고 빠르게, 혹은 의미 없게 소비되는
디지털 매체의 문제점으로 인해 생겨난
도시이다. 이 도시는 빠른 흐름을
거부하며 디지털 매체의 가볍고 쉽게
잊히는 특성을 지양한다. 실제 온라인상에
존재하는 매체들을 아날로그의 형태로
변화시키는 작업을 통해 이 도시의 태도를
분명히 드러낸다. 모든 매체들이 종이로만
존재하는 이 도시에서 각각의 매체들은
디지털로 존재할 때와는 또 다른 역할을
해내고 있다.

'어긋난 시간의 도시' 입구에는 이 도시의
상징인 시계가 돌아가고 있다. 시계의
형태를 띠고 있지만 시간을 읽을 수 없는
시계와 초침 소리는 '현재'를 잃어버린
'어긋난 시간의 도시'를 형상화한다.

Song Minzae's *No Wait City* is where
useless time is omitted because
waiting is directly related to time.
In this city, a "book" is summarized
by one page and the questions of the
cause-and-effect in a book do not
exist. The goals when reading
a book in this city are reading a book
as soon as possible and knowing
as quickly as possible the contents
of the book. In this exhibition space,
one-page books are exhibited
and a movie to be read quickly and
understanding contents easily
are running.

In Kim Taeho's project, *Wounded
City*, people are hurt by acts without
thinking (illegal trash dumping,
urinating on the street, indiscrim-
inate scribbling, etc.). But because
there is no time to recover, pain
is added on more and more. Once
a scar is left, it is not removed,
so more tough and violent warning
messages start to take place. In
these warning messages, people's
stress, depression, threats and
appeals are contained undamaged.

Do Yeongyeong's work *Paper City* is
made by the problems of digital
media, which are consumed too
lightly, fast, and meaninglessly. This
city refuses the fast flow and denies
the characteristics of digital media's
lights and easy-to-forget moments.
This project changes the existing
media of online to the form of ana-
logue media. In this city, all media
exists as only paper and each
medium takes a different role from
digitalized form.

At the entrance of A City, Not in
Sync, the symbolic clock of the city
is working. It looks like a clock, but
we cannot read the time. The clock
and the sounds of the sweep-second
symbolize "A City, Not in Sync,"
where lost is the "present."

기다림이 없는 도시
송민재,
한성대학교 3학년
비디오(3분 21초),
디지털 인쇄(18×18 cm), 2015

상처의 도시
김태호,
인하대학교 4학년
현수막 실사 인쇄(3개, 55×380 cm),
실크스크린(30×42 cm), 2015

종이 도시
도연경,
단국대학교 3학년
혼합 매체, 가변 크기, 2015

No Wait City
Song Minzae,
Hansung University BA3
Video (3 minutes 21 seconds)
and digital printing (18×18 cm),
2015

Wounded City
Kim Taeho,
Inha University BA4
Banner (3 pieces, 55×380 cm) and
Silkscreen on paper (30×42 cm),
2015

Paper City
Do Yeongyeong,
Dankook University BA3
Mixed media, dimensions variable,
2015

'르포르타주'는 '보도'와는 달리 표면적인
현상을 사실적으로 기술하는 것을 넘어서,
보고자가 비평적인 견해를 개입시켜 그 이면을
기술하는 형식이다. 누구나 한번쯤 궁금해
하지만 누구도 속 시원히 알려주지 않아서
질문조차 하지 못했던 것들을 가시화하며,
'스펙터클'보다는 '진실'에 주목한다.
이렇게 사실과 주관이 혼재된 기록 형식을
통해서, 누군가 알려주는 이가 없다면
묻힐 수도 있었을 이면의 실체들을 드러낸다.

서울서체를 비롯해서 국내 여러 지방자치
단체에서 도시 서체들을 개발하고 있다. 도시의
전용 글자는 필요한 것일까? 도시 글자는
어느 방향으로 가야 하는가? 도시를 홍보하기
위한 브랜드 아이덴티티의 역할뿐 아니라,
공공시설을 위한 타이포그래픽적 기능 역시
제대로 수행하고 있는가? 글자체의 디자인은
전문성이 입증된 적임자가 맡고 있으며,
그 디자이너들의 역량은 잘 발휘되고 있는가?
수용자인 시민들의 정서와 편의는 배려되고
있는가? 선택된 글자체의 양식은 어떤 장점을
가지고 있으며, 그것이 도시를 표상하고
도시와 공존하기에 적절한가? 복잡다단한 삶의
양태가 얽혀서 고동치는 대도시를 틀에
박힌 하나의 형용사, 혹은 하나의 글자로
규정짓는 것은 타당한가? 도시 본연의 얼굴을
인위적인 이미지로 치장하여 오히려
부자연스러움을 야기할 가능성은 없는가?

도시 문자 르포르타주 프로젝트는 이런
질문들에 대한 비평적 응답을 다양한 양태의
사례들로 제시한다. 포괄적 사례를 축적하는
'아카이브'의 수집품들을 나열하기보다는,
도시와의 관계를 형성하는 서로 다른 유형과
방식의 글자체들을 선별한 후 수집된
사례들의 실상을 몇 가지 문제의식들에 기반한
축 위에 재배열하며 그 의미를 명료하게
파악해 들어간다. 도시가 간행한 보도자료에만
의존하는 것이 아니라, 그 도시의 글자들이
실제로 기능하는 모습과 그 글자들이 전하는
메시지를 직접 살핀 결과를 유형별로
다섯 가지의 카테고리로 나누어 보고한다.
각 카테고리는 한 종의 대표적인 글자체를
비롯해 여러 글자체로 구성된다.

유지원

Unlike a report, reportage is a written
account of an event based on direct
observation or on thorough research and
documentation. Reportage visualizes the
questions which often cannot be asked
despite curiosity, focusing on the "truth"
rather than the spectacle itself. With
this factually/subjectively mixed docu-
mentation form, an inner truth is revealed
which might otherwise be buried
without the assistance of those who are
informing us.

In addition to Seoul's typefaces, there
are many other local governments
in Korea developing their own city's
typefaces. This raises many questions:
Do they really need their own typefaces?
In which direction should a city type-
face be going? Does the typeface work
well not only as a brand identity for city
advertisements but also as typography
for public facilities? Are these typefaces
handled by well-qualified people and
typeface designers who can showcase
their abilities? Do they consider a user's
emotions and level of convenience
in handling these typefaces? What are
the strengths of the selected typeface's
style and does the available typeface
represent and at the same time co-exist
with the city? Does it appropriately
identify a city as a typical adjective or
a letter? Is there any possibility to
instigate something unnatural through
artificial decoration in the true face of
a city?

The City Letter Reportage project offers
critical answers to these questions and
in a variety of different cases. Instead
of parading around archive collections
that bring together comprehensive
examples, different types and methods
of typefaces have been selected. These
cases are then rearranged on an axis
of critical thinking, with the meaning then
ultimately identified clearly. This project
looks into several realistic functions
of city typefaces and the messages those
typefaces deliver. Research results
are then divided into five categories, with
each category composed of numerous
typefaces including one representative
typeface.

Yu Jiwon

REPORTAGE

도시 문자 리포터

리포트

CITY LETTER

리포터
글: 유지원
디자인: 구트폼

도움
김윤경
남윤지
한동훈

Reporters
Text: Yu Jiwon
Design: Gute Form

Assistants
Han Donghoon
Kim YoonKyeong
Nam Yoonji

구트폼 + 유지원

독일, 한국

구트폼은 권오현, 양선희 두 사람이 2012년 서울을 거점으로 시작한 디자인 스튜디오이다. 베를린에서 태어나 자란 권오현은 레테 페어라인 베를린의 그래픽디자인과 졸업 후 파리, 시카고, 베를린에서 경력을 쌓았다. 서울 이화여자대학에서 패션을 전공한 양선희는 런던 칼리지 오브 커뮤니케이션에서 그래픽디자인 석사를 마치고 런던, 파리에서 3년 동안 패션 잡지를 발간했다. 구트폼은 에디토리얼, 아이덴티티 디자인 작업을 주로 한다. 현재 《엘로퀸스》, 《보다》의 아트 디렉션을 맡고 있으며, 가나아트, 플래툰 쿤스트할레, 우영미, 요기요 등의 브랜딩 및 현대백화점, 국립현대무용단 캠페인 작업을 했다. 권오현은 2013년부터 홍익대학교에서 시각디자인을 가르치고 있다.

유지원은 책과 글자를 좋아하는 디자이너이다. 서울대학교 산업디자인학과에서 시각디자인을 전공하고 민음사에서 북 디자이너로 일했다. 독일 국제학술교류처 DAAD로부터 예술 장학금을 받으며, 라이프치히 그래픽서적 예술대학에서 타이포그래피를 전공했다. 이후 홍익대학교 시각디자인과 겸임 교수로 타이포그래피와 편집 디자인을 가르치는 동시에, 타이포그래피 연구 및 전시, 북 디자인, 저술과 번역을 한다.

Gute Form + Yu Jiwon

Germany, Korea

Gute Form is a Seoul-based design studio founded by Kwon Ohyun and Yang Sunhee in 2012. Born and raised in Berlin, Kwon Ohyun studied graphic design at Lette Verein Berlin and has worked in Paris, Chicago & Berlin. Yang Sunhee studied fashion design at Ewha Womans University, and did her MA in graphic design at London College of Communication. She had published a fashion magazine in London and Paris for 3 years. Gute Form works mainly on editorial and identity projects, for example the Art Direction of *Eloquence*, *Boda* Magazine, brand design for Gana Art, Wooyoungmi, Platoon Kunsthalle, Yogiyo as well as campaign designs for Hyundai Department Store & Korea National Contemporary Dance Company (KNCDC). Since 2013 Kwon Ohyun teaches visual communication design at Hongik University.

Yu Jiwon is a designer who likes books and typography. She studied visual communication design at Seoul National University and worked for Minumsa Publishing Group as a book designer. She received a scholarship from the DAAD (German Academic Exchange Service) and studied graphic and typography at Hochschule für Grafik und Buchkunst Leipzig. She teaches typography and editorial design as an adjunct professor in the Visual Communication Department, Hongik University. She does typography research and exhibitions, book design, translating, and writing.

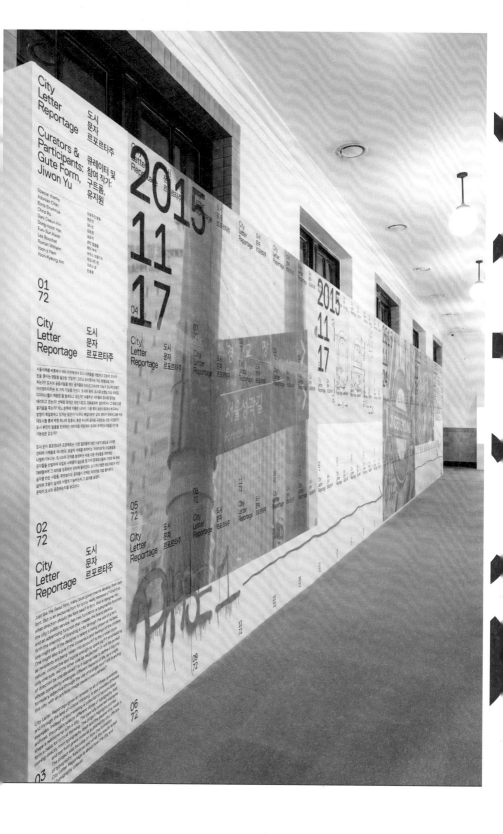

1 Typefaces commissioned by city authorities	도시를 브랜딩하는 글자들

도시 전용 글자체는 도시 정책적으로 주도한 사업을 통해서 의뢰되고 만들어진다. 글자체로 도시 브랜드를 구축하려는 움직임은 유럽 여러 도시들로부터 확산되어왔다. 도시는 글자체를 통해 개성과 매력을 드러내고 도시 정체성을 확립하여 시민들의 결속력을 높이고자 한다. 글자를 통해 도시의 위상, 시민들의 특성, 도시의 자연이나 건축 환경 등을 드러내기도 하며, 시민들 뿐 아니라 다른 도시나 국가로부터 찾아온 방문객들에게도 도시의 인상을 일관되게 보여준다.

이런 글자들이 도시와 지속적으로 공존하기 위해서는 조형이 이질적이지 않고 기능이 편리할 필요가 있다. 시민들이 도시에 자부심을 가질만큼 만족스러운 수준의 심미적, 조형적, 타이포그래피적 완성이 전제되어야 하는 것은 물론이다.

일반 시민들이 그 도시의 글자체에 어떤 고유한 특징과 차이가 있는지 분석적으로 식별하지 못한다 하더라도, 도시 전용 글자체는 시민들의 일상에 일부로서 부지불식간에 그들의 생활 편의에 집요하게 개입되어 신체와 인지에 영향을 미치니 공통의 다루어질 필요가 있다. 글자체 개발에 못지않게, 글자체를 합리적으로 적용하는 것도 중요하다.

| 04
72 | |

Typefaces commissioned by city authorities	도시를 브랜딩하는 글자들
Seoul typeface	서울서체
Seoul Hangang/Seoul Namsan Seoul	서울한강체/서울남산체 서울

2008년, 서울시는 서울한강체와 서울남산체 등 서울시 전용서체를 발표했다. "서울서체는 누구나 편리하고 쉽게 활용할 수 있는 새로운 서체 디자인 시스템을 개발하여 서울의 거리나 공공장소, 공문서나 홍보물 등의 매체에 통일되고 일관되게 적용할 수 있게 하는 새로운 개념의 전용서체이다." — 서울서체가이드라인, p.3

도시 정체성을 구축하려는 전세계적인 추세의 일환으로 개발한 서울서체는 크게 틀기가 있는 명조체 계열의 서울한강체와 틀기가 없는 고딕체 계열의 서울남산체로 구성된다. 서울서체는 서울시의 안내 사인, 거리, 지하철 등에 적용되었고, 서울시청 웹사이트 등을 통해 무료 배포된다.

서울서체의 낱자들의 형태는 사인에서 높은 판독성을 가지며 겹고 산뜻한 인상을 준다. 한편, 글자체 디자인은 표현(express)의 영역이기도 하지만, 시각 조형의 본래에서나 타인의 편의와 정서 등 수용자가 받는 인상(impress)을 중시하는 타자지향성이 강한 영역이기도 하다. 개발안을 살펴보면 선뜻명시, 여유 등 표현적인 측면에 대한 소개에 비해 수용자인 시민들이 글자의 조형으로 인해 누릴 수 있는 구체적인 혜택을 기존의 글자체에 비교해본면, 결과적으로 깨끗하고 한결 친근하며 친근한 인상을 보이는 것은 분명하다.

글자의 성격에 관해서는 한옥 처마의 선을 모티프로 한다는 점에서, 서울이라는 도시의 여러 측면 중 '전통의 도시'라는 점을 내세우고자 한 의도가 감지된다. 이렇게 옛 가옥의 특징인 가치를 글자체의 인상에 반영하고자 한다면, 그 구체적 형상적 특성을 글자에 그대로 반영하기보다는 그 항목사로 글자체에 담기는 가치를 글자체에서는 독특하고 고유한 속성을 가진 대상에 맞게 추상적으로 재해석해서 적용하는 것이 타당하다.

| 05
72 | |

Typefaces commissioned by city authorities	도시를 브랜딩하는 글자들
Seoul typeface	서울서체
Seoul Hangang/Seoul Namsan Seoul	서울한강체/서울남산체 서울

서울서체는 지금 한창 업그레이드가 진행 중이라고 한다. 처음부터 충분한 시간을 가지고 치밀하게 설계되어 높은 완성도와 함께 등장하면 가장 좋겠지만, 이미 발표된 상태에서 이런 지속적인 개선의 의지를 관철하는 것은 바람직하다고 보인다. 도시의 환경이 계속 변동하는 만큼, 여기 부응해서 글자체도 도시 환경에 유기적으로 반응하도록 하고 또 도시와 글자가 함께 성장하도록 한다는 것이 서울서체의 장효 운동 방침이라 한다.

| 06
72 | |

Typefaces commissioned by city authorities	도시를 브랜딩하는 글자들

| 07
72 | |

Typefaces commissioned by city authorities	도시를 브랜딩하는 글자들
Seoul typeface	서울서체
Seoul Hangang/Seoul Namsan	서울한강체/서울남산체

| 08
72 | |

Typefaces commissioned by city authorities	도시를 브랜딩하는 글자들
Seoul typeface	서울서체
Seoul Hangang/Seoul Namsan Seoul	서울한강체/서울남산체 서울

| 72 | |

Typefaces commissioned by city authorities	도시를 브랜딩하는 글자들
Seoul typeface	서울서체
Seoul Hangang/Seoul Namsan Seoul	서울한강체/서울남산체 서울

| 10
72 | |

Typefaces commissioned by city authorities	도시를 브랜딩하는 글자들
1.1 The typeface for locals and tourists	1.1 시민과 외국인 관광객 모두를 위한
Ljubljana Brand Typeface Ljubljana	류블랴나 브랜드 글자체 류블랴나

슬로베니아의 수도 류블랴나는 브랜드 아이덴티티를 위해 특별히 제작한 글자체이다. 2007년 재정보조를 받은 류블랴나 1.2 관광 표지판 디자인을 새로 계획을 세웠고, 슬로베니아 국외에서 두 팀씩 총 네 팀이 개발 및 용했다. 이 프로젝트는 영국에 존 스튜디오에도 들어가고, 존 모건 스튜디오 아이덴티티의 성격에 맞혀 SW/HK의 렌틱 쿠뮐이 류블랸드체를 개발했다. 렌틱 안 VAG 라운드드체를 같은 성격의 획을이 무던하며 클래식 친근한 글자체를 만들었다. 처럼 슬로베니아에서 자체지역 특유의 글자들을 알아 외국인들이 불편을 겪지 않을 해달라는 특별한 요청이 주했다.

| 11
72 | |

Typefaces commissioned by city authorities	도시를 브랜딩하는 글자들
1.2 The typographic interplay of conditions	1.2 환경에 반응하며 진화해가는 도시 글자
Parisine Paris	파리진 파리

"종이에 작은 크기로 인쇄되는 글자에 비해, 사인에 사용되는 글자는 형태가 더 깨끗하고 미니멀해야 합니다. 순수하게 표현되어야 하죠. 르네상스 시대에 정립된 도서용 활자처럼은 종이를 최종 미디어로 하는 대부분 폰트의 원형이 되어왔습니다. 사인에는 고대 그리스와 로마의 비문에 새긴 글자와 같은 순수함이 역사적 견지에서 더 적절해요. 기념비를 위한 글자들 역시 사인을 위한 글자들처럼 속굴단이 열려있고, 비례폭을 가지고, 단순함을 가져야 했던 거죠." —파리진 글자체의 디자이너 장 프랑소와 포르쉐의 인터뷰 중에서

파리의 대중교통인 메트로를 위한 새로운 공식 글자체 파리진은 1996년에 발표되었다. 무료 배포되는 서울서체와 달리, 16종류의 파리진 글자가족 전체는 509유로로 가격에 판매되고 있다. 1995년 경, 처음에는 활용이 높은 노이 헬베티카가 고려되었으나, 긴 이름을 가진 역에 적용하기에는

| 12
72 | |

| 1.3 The Scandinavian design with pride | 1.3 스칸디나비아 최고의 도시다운 디자인으로 | 1.5 A port city | 1.5 항구도시의 성격을 글자 속에 |
| Stockholm Type Stockholm | 스톡홀름 타입 스톡홀름 | Southampton Southampton | 사우샘프턴체 사우샘프턴 |

도시를 브랜딩하는 글자들

메인 글자체
– 서울서체: 서울한강체/서울남산체, 서울

서브 글자체
– 파리진, 파리
– 류블랴나 브랜드 글자체, 류블랴나
– 스톡홀름 타입, 스톡홀름
– FF 고반, 글래스고
– 사우샘프턴체, 사우샘프턴
– 제주서체, 제주특별자치도

2014년, 디자인 에이전시인 에센 인터내셔널에서 진행된 도시 브랜드 리디자인 프로젝트의 일환으로 스톡홀름 타입이 개발되었다. 산뜻하고 기하학적인 성격으로, 미래를 향해 도약하려는 스톡홀름 시의 진취성에 부응한다. 시의 공식 웹사이트를 비롯해서 도시 곳곳에서 볼 수 있다.

사우샘프턴은 영국 남동부의 도시로, 역사적으로는 메이플라워호가 출항한 항구이기도 하다. 2006년 달튼 맥 스튜디오에서 사우샘프턴체를 디자인했다. 제목용 글자체는 컨테이너가 빼곡하게 늘어선 모습을 추상적으로 형상화함으로써 항구도시다운 성격을 드러낸다.

| 1.4 Character and humour | 도시의 자유롭고 유머러스한 정신 | 1.4 Character and humour | 도시의 자유롭고 유머러스한 정신 |
| FF Govan Glasgow | FF 고반 글래스고 | FF Govan Glasgow | FF 고반 글래스고 |

City Branding Typefaces

Main Typeface
– Seoul Hangang/Seoul Namsan, Seoul

Sub Typefaces
– Parisine, Paris
– Ljubljana Brand Typeface, Ljubljana
– Stockholm Type, Stockholm
– FF Govan, Glasgow
– Southampton, Southampton
– Font of Jeju Island, Jeju Special Self-Governing Province

찰스 레니 매킨토시가 활동했던 건축과 디자인의 도시 글래스고를 위해 베를린의 메타디자인은 1999년부터 2005년까지 FF 고반을 디자인했다. 일반적인 도시 전용서체보다는 다소 파격적이고 익살맞은 유쾌함을 추구한 글자체이다. 딱딱한 가이드라인 매뉴얼조차 피했다. 동시대적 도시 글래스고의 자유로운 정신을 반영하는 것을 글자체 디자인에 있어 가장 중요한 가치로 여겼다.

그 외의 FF 고반은 독특한 형태와 구조를 가진 글자체로 거듭났다. 자주 사용되는 단어의 글자들은 합자(ligature)로 묶였다. 합자를 뿐 아니라 수많은 변형 글자들, 밑줄 글자들이 적용되었다. 이런 '이상한 요소들'의 선례가 없지는 않다. 1927년 쿠르트 슈비터스의 '시스템 글자체'가 그런 선례 중 하나이다. 이 요소들은 잘만 사용되면 예기치 못한 즐거움을 제공한다. 타이포그래피적인 균형을 일지 않으면서도 유쾌적인 패턴을 만들어 나간다. 공용 글자 특유의 강박성을 벗어던지고 창의적인 조화를 꾀하기를, 제공된 모든 요소들이 아름답고 열정적으로 조율되기를 바라면서 FF 고반은 글래스고에 바쳐졌다.

| 1.2 The typographic interplay of conditions | 환경에 반응하며 진화해가는 도시 글자 | 1.6 Characterful font & functional font | 제주다운 한라체, 글자다운 고딕체와 명조체 |
| Parisine Paris | 파리진 파리 | Font of Jeju Island Jeju Special Self-Governing Province | 제주서체 제주특별자치도 |

특과 글자 간 간격이 더 좁혀질 필요가 있어 적절치 못하다고 판가름되었다. 이에, 헬베티카 수준의 가독성을 일지 않으면서도 공간을 경제적으로 활용할 수 있도록 새로 개발을 의뢰한 글자체가 파리진이다. 헬베티카나 프루티거와 달리 o의 속공간 형태를 반복해서 쓰지 않고 b, d, o, p, q의 흰 속공간 형태가 모두 다르게 해서 보는 즐거움을 높였고, 더 둥글고 부드러운 형태를 가져 친근하면서도 격식을 일지 않는다. 옆에 어떤 글자가 오느냐에 따라 그 글자의 조화를 꾀하는 대체 글자 (alternative)가 나타나도록 하는 '문맥에 따른 대체글자(Contextual Alternates)' 등 오픈타입(Open Type) 포맷이 제공하는 기술들도 적극 활용해서 완성도와 기능성, 심미성, 동시대성을 높였다.

아름다운 섬
제주한라산체
아름다운 섬
제주고딕체
아름다운 섬
제주명조체

이미지적인 성격이 뚜렷한 제주한라산체, 타이포그래피적으로 무난하게 기능하는 제주고딕체와 제주명조체로 글자 가족을 구성한 점이 특징이다. 제주한라산체는 '거센 바람과 파도에 닳은 현무암 섬'의 투박한 인상을 준다. 제주고딕체는 어깻부분을 다소 탈네모꼴 골격으로 처리했고 글자폭을 좁게 했다. 이에 따라 기존 고딕체에 비해 딱딱하되 일지 친근한 인상을 주도록 하면서도 가독성을 높였다. 제주명조체 역시 제주고딕체처럼 획이 곧다. 이음의 상투를 없애고 돌기를 튼튼하게 정리하여 굵은 획과 가는 획의 대비를 줄여서 명조체의 성격에 고딕체적인 견고함을 가미했다. 그밖에 제주 사용을 위한 글자를 160자를 특별히 제작했다.

도시를 잘 기능하게 하는 글자들

메인 글자체
– 딘서체, 여러 도시들

서브 글자체
– 브리스톨 트랜지트, 브리스톨
– 영국 도로 사인 시스템
– 뉴 레일 알파벳, 영국 국영 철도
– 한길체, 한국도로공사
– 프루티거, 여러 도시들
– 아브니르, 여러 도시들
– 유니버스, 여러 도시들
– 헬베티카, 여러 도시들
– FF 메타, 여러 도시들
– 인터스테이트, 미 연방 고속도로
– 페드라 산스, 빈 국제공항
– FF 인포, 뒤셀도르프 공항 등 여러 곳

Typefaces which contribute to a city's functionality rather than its branding

Main Typeface
– DIN Schrift, used in various cities

Sub Typefaces
– Bristol Transit, Bristol
– British road sign system
– New Rail Alphabet, British RailWay
– Hangil, Korea Expressway Corporation
– Frutiger, various cities
– Avenir, various cities
– Univers, various cities
– Helvetica, various cities
– FF Meta, various cities
– Interstate, US Federal Highway
– Fedra Sans, Vienna International Airport
– FF Info, Düsseldorf Airport and others

Panel 19/72

2 Typefaces which contribute to function of the cities | 도시를 잘 기능하게 하는 글자들

도시를 드러나게 하는 글자들이 있는 한편, 도시의 목록에 잘 기능하게 하는 글자들이 있다. 이 앞으로 도시들의 특성을 세 가지로 정리해 본다.

첫째, 특정 국가나 지역을 위해서 등장했지만, 기능을 뛰어넘어 본 아니라 기능을 잘하기 위해 전제되는 가치들은 보편성과 심미성 역시 갖추고 있어 결과적으로는 시대와 장소를 초월한 사용을 받으며 전방위적으로 적용되고 있다. 도시나 거리에서 시작했지만 웹이나 인쇄물의 타이포그래피에서도 널리 사용되면서 이를 디지털 폰트로 조밀한 과정을 거쳐야 했다. 도시나 거리에서 글자가들이 확장되고 글자가 처하는 기술적 환경에 반응한 풍럼 왕성한 무관화이 이루어지는 중이다.

둘째, 시대에 불변이 있는 주민들을 비롯해서 모든 사람들을 위해 목록에 일하는 글자체들에 대한 수요는 주로 도시나 철도·공항 등 교통시설로부터 생겨난다. 이렇게 생겨난 글자들이 던, 유니버스, 프루티어, 한길체 등이다. 이 글자들은 대부분 세리프가 없는 산세리프체라는 점이 특징이다. 즉, 20세기형 산세리프들은 기계 및 교통의 발달로 빨라진 삶의 속도에 부응하여 인간의 눈이 빠른 판독성을 요구한 조형적 결과물라 할 수 있다.

셋째, 고속도로와 철도 뿐 아니라 도시를 위한 대부분의 글자체들이 산세리프 형태로 개발되고 적용되는 점 역시 이빠진 빨라진 도시 속 삶의 속도에서 비롯된 것일지도 모르겠다. 그렇듯 각박한 명징함에 더불어 이후 인간적인 친근함이 가미되는 추세가 나타난다. '기하학적인 산세리프(geometric sans serif)'보다는 인간적 신체 움직임의 반영된 따뜻한 미감과 소공간이 열려있는 형태를 가진 '인본주의적인 산세리프(humanist sans serif)' 글자체들이 판단함과 우아함을 드러내며 더 빈번히 등장하고 있다. 시대의 환경과 기술, 삶의 속도가 이렇게 변해다라도 도시를 살아가는 시민들의 인간 정서라는 가치가 희생되지 않도록 균형을 잡아낸 결과가 아닐까?

19 / 72

Panel 20/72

Typefaces which contribute for function of the cities | 도시를 잘 기능하게 하는 글자들

DIN	딘서체
DIN Schrift Various cities	딘서체 여러 도시들

특정 도시와 관련된 서체는 아니지만, 도시의 아이덴티티보다는 공공적 기능을 추구하고 수행하는 글자체의 대표적 사례로서 딘서체를 소개한다.

딘서체는 모든 것을 정량화해서 측정하고자 하는 독일국가표준위원회가 민주적인 독일의 국가 공식 글자체이다. 그에 합당하게 이 글자체는 DIN, 즉 '독일공업규격(Deutsche Industrie Norm)'이라는 이름을 가지고 있다. 독일의 도로교통표지판에 이 글자체가 적용되어 있어 독일인들이 너낙 익숙하다니, 독일에서는 일반적으로 '아우토반(Autobahn)' 글자체라는 명칭으로 통용되기도 한다.

딘서체의 초기 모델은 1905년으로 거슬러간다. 알베르트 얀 폴에 따르면, 프로이센 제국 철도국에서는 화물차들의 표기와 물색체 위 철도 위 표기를 통일하기 위한 글자체의 마스터 드로잉을 설계하는 그 수치와 작업명세 등을 지정한 바 있었다. 이렇게 독일에 반영된 따뜻한 미감과 소공간이 열려있는 형태로 이 초기 모델로 1931년 독일의 도로를 위해 등장한 던145의 글자체로 디자인에 있어서는, 당시 독일국가표준위원회의 회장을 역임하고 있던 지멘스의 엔지니어 러드너 루트리히 글리가 총책임을 맡았다.

1930년대 독일의 엔지니어들이 철두철미하게 기능적인 목적으로 설계한 이 글자체들은 타이포그래피적인 측면에서는 어색한 부분과 오류들이 어딘지 남아있긴 했다. 이후 이런 부분들까지 원숙한 글자 디자이너들의 손을 거쳐 타이포그래피로의 출판된 가다듬어지면서 딘서체는 상업화의의도로 큰 성공을 거두었다. 라이노타입서의 공용글자체가 각각 이 타입셋이스 서로 다른 디지털 버전으로 양화어있다. 이들 폰트로부터 FF 던은 보다 특별한 확장성을 가지서, 지금은 슬랩의 스타일을 모두있을 뿐 아니라 167개 언어에 적용 가능한 글자가족으로 거듭나기에 이르렀다.

20 / 72

Panel 21/72

Typefaces which contribute for function of the cities | 도시를 잘 기능하게 하는 글자들

DIN	딘서체
DIN Schrift Various cities	딘서체 여러 도시들

높은 가독성과 편리한 기능, 깨끗한 외곽을 가진 딘서체는 오늘날 따라 폴리크 센터, 뉴욕 사러 발매, 런던 디자인 페스티벌에도 사용되고 있다는 점이 이채롭다. 독일공업규격이라는 이름을 가졌지만 프랑스 뿐 아니라 뉴욕, 런던 등 문제기관의 이벤트에까지 사용되면서 이 이상 독일만의 글자가 아니라 전 세계에서 사용되는 보편성을 획득한 것이니, 거대한 글자가족를 거느린 디지털 폰트로 매듭 거듭하며 품성성제자는 딘서체는 그 특성은 스티일 선택과 적용의 가능성을 발휘한다. 디자이너들이 만들어낸 텍스 같고 틈을 생한 작업들에 우선적인 지지를 받으며 채택되고 있다. 독일의 철도와 고속도로에서 시작해서 이제 전 세계 곳곳의 실내와 일상 속 구석에까지 스며들게 게 된 셈이다.

21 / 72

Panel 22/72

Typefaces which contribute for function of the cities | 도시를 잘 기능하게 하는 글자들

DIN	딘서체
DIN Schrift Various cities	딘서체 여러 도시들
History of DIN	딘서체의 주요 이정표

abcdefghijklmn
tuvwxyzßäöü&.

mélior añösbftyr
mélior añösbftyr
mélior añösbftyr

1931	독일산업표준 던145에서 표준
1938	독일 내 고속도 표지판에 적용
1970년대	레트러셋, 단 시트 출시
1985	엑스터&슬라메 스튜디오, 단
1995	폰트폰트에서 던 손질을 진전히, FF던 줄시
2009	라이노타입에 고바이너온 슈 디자인한 딘서
2009	라이노타입에 고바이너온 슈 빈터가 디자인 라운드드 출시

22 / 72

Panel 23/72

Typefaces which contribute for function of the cities | 도시를 잘 기능하게 하는 글자들

DIN	딘서체
DIN Schrift Various cities	딘서체 여러 도시들
History of DIN	딘서체의 주요 이정표

2010	폰트폰트에서 얀 폴이 디자인 라운드드 출시
2011	라이노타입이 디자인한 단 단체스 아
2012	라이노타입에 산스크리트하 위한 단체스 데바나가리
2014	라이노 타입 고바이너, 딘 산드라 컨덴 슬랩버이트, 슬랩 출시
2015	폰트폰트에서 얀 폴 디자인한 FF던 출시

23 / 72

Panel 24/72

Typefaces which contribute for function of the cities | 도시를 잘 기능하게 하는 글자들

2.1 Becoming the exemplary case of public design	2.1 잘 알려지지 않았던 도시 공공디자인의 모범 사례로
Bristol Transit Bristol	브리스톨 트랜지트 브리스톨

'가독성의 도시 브리스톨' Bristol Legible Ci 슬로건을 내걸고 1990 2002년까지 진행된 프 도시 당국이 주도한 정책 점에서 첫 번째 카테고리 공유하지만, 브랜딩보다는 확보에 집중하므로 주요 점에서 이 카테고리에서 결과물을 보여준다. 보차 세계대전 등 폭격을 잘 알아보기 힘든 상황에 도시셨다. 시 당국은 공공 가이드 지도 시스템을 결정하고, 2000년, 브리 디자인에 의뢰했다. 에드 도시의 사인과 안내 지도 육이 좁은 글자체를 디자 글자체 뿐 아니라, 그래픽 배출원의 인포메이션 디자 삼아 도시계획, 인포그래픽 그래픽 디자인 전반을 진행해나간다. 그 결과 공공디자인의 모범적 타케 했다.

24 / 72

Gute Form + Yu Jiwon
Germany, Korea

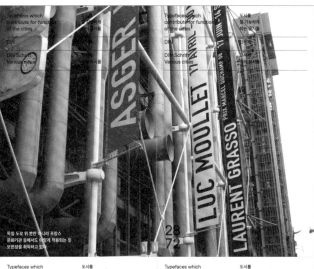

2.5 The other typefaces by Adrian Frutiger
2.5 아드리안 프루티거가 디자인한 다른 글자들

모던 타이포그래피에서 아드리안 프루티거의 영향력은 과소평가되어서는 안 된다. 특히 유니버스와 프루티거는 20세기 후반을 호령하다시피 했으며, 그 모습을 드러낸다.

Avenir / Various cities — 아브니르 / 여러 도시들

따뜻함과 인간미가 넘치는 외관, 동시대와 호흡하는 감성, 모난 구석없는 무던한 성격으로 여러 도시와 지역의 공공장소에 채택되어 있다.

"프랑크푸르트 시향에 가서 아브니르체와 아브니르 넥스트체의 차이에 대해 프레젠테이션을 했었습니다. 그들은 딱딱한 '공무원'의 느낌을 주지 않는, 디자인을 잘 이해하는 사람들이었습니다. 마치 디자이너와 대화하는 것 같다는 느낌을 지금도 기억하고 있습니다."
— 아키라 고바야시, 『폰트의 비밀』 137쪽

도시를 잘 기능하게 하는 글자들
2.5 아드리안 프루티거가 디자인한 다른 글자들

영향력은 지금까지도 변함없이 이어지고 있다. 아드리안 프루티거가 디자인한 글자체 중에 다 밖에 아브니르체보다 여러 도시들에게 그 모습을 드러낸다.

Univers / Various cities — 유니버스 / 여러 도시들

20세기에 가장 주목받은 글자체이다. 순수하고 담백하면서도 우아한 아름다움을 잃지 않는 중립적인 외형을 가졌다. 당시의 산세리프체로서는 이례적으로 본문 텍스트 용으로도 적합하다는 새로운 가능성을 보여주었다. 글자 가족의 체계를 정비한 전기가 되는 글자체이기도 하다. 프랑크푸르트 국제공항 등에 적용되어 있다.

Typefaces which contribute to function of the cities
2.8 More ... maintain...
Fedra Vienna...

Typefaces which contribute to function of the cities
도시를 잘 기능하게 하는 글자들

2.2 Functionality and Britishness
2.2 영국적 철도와 도로, 기능성과 영국다움

British road sign system / 영국 도로 사인 시스템
New Rail Alphabet British Railway / 뉴 레일 알파벳 영국 국영 철도

마거릿 캘버트와 족 키네어가 디자인한 시스템으로, 모범적이고 합리적인 디자인 프로세스를 보여준다. 처음에는 독일의 딘 서체가 제안되다도 했지만, 키네어는 미감상의 이유를 들어 이를 거절했다. 그들은 옐린 카운터와 깨끗한 형태를 가진 글자체를 필요로 했는데, 당시 이런 요구를 만족시킬 글자체가 존재하지 않다고 판단해서 글자체를 새로 만드는 데에 착수했다. 그들은 딘 서체의 공업적인 세련미나 노이에 하스 그로테스크의 엄격함보다는 친근한 인간미와 기능적인 조화를 추구했다. 수많은 철도실험과 테스트 끝에 이 글자체는 영국 전역의 도로에 적용되기로 결정되었다.

앞서 언급했듯, 마거릿 캘버트와 족 키네어가 1960년대 영국 도로 사인 시스템을 통해서 영국의 미적 감성에 큰 영향력을 미쳤다. 이번 버전 프로젝트를 마친 후 이는 기존의 릴 산스를 대체할 수 있도록, 철도 분야의 글자를 만들어달라는 의뢰가 새로 들어왔다. 이들의 글자는 철도에서도 잘 사용되다가 이후 영국 국영 철도가 사유화되고 여러 작은 회사들로 갈라지면서, 다른 글자체가 캘버트의 뉴 레일 알파벳을 대체했다.

이들 안타깝게 여긴 A2 글자체 회사의 헨릭 쿠벨과 스캇 윌리엄스는 캘버트에게 연락을 해서 이 폰트를 디지털화하여 사멸의 위기에 처한 뉴 레일 알파벳을 구해내고자 했다. 이렇게 2005년에 만들어진 디지털 폰트의 이름은 '브리태니카'였다. 어쩌면 스위스 헬베티카 서체의 영국적 등가물을 연상시키는 이름이다.

Typefaces which contribute to function of the cities
도시를 잘 기능하게 하는 글자들

2.4 Frutiger everywhere
2.4 여기도 저기도 프루티거

Frutiger / Various cities — 프루티거 / 여러 도시들

프루티거체는 공항과 교통 관련 장소, 그리고 세계 여러 도시들에서 공공의 목적을 위한 공신 글자체로 가장 눈에 많이 띄는 글자체이다. 처음에는 샤를 드 골 공항의 사인용 글자로 1968년에 개발되었다. 프루티거의 모던한 건축적 외관에 걸맞게, 멀리서도 단순히 눈에 띄는 글자로 기능해야

했다. 프루티거체는 유니버스체의 기하학적 특성과 인간적인 따뜻함을 결합했고, 멀리 느끼고 가까이 와서 어떤 글에라도 더하고 뺄 데 없이 완벽하게 만들어졌다.

1928년생으로 2015년에 타계한 아드리안 프루티거가 아직 젊던 시절이었다. 파리 메트로에서 어떤 할머니가 지하철 지도를 읽느라 진땀을 빼다가 결국 프루티거에게 도움을 청한 일이 있었다고 한다. 그 지도를 본 프루티거는 시력이 나쁜 노인은 커닝 사인 일반에 대한 배려조차 느껴지지 않는 조악한 타이포그래피에 분개했다는 솔화를 한다. 그런 문제 의식 속에서 만들어진 프루티거의 글자체들은 눈이 나쁜 사람들에게 편안하고 안전하며 친숙한 인상을 제공했다. 그의 프루티거체는 다른 곳들에서도 그렇지만, 특히 뉴욕 세계 공항에서 활약했다. 암스테르담 스히폴 공항, 런던 히스로 국제공항, 스위스 도로 사인, 노르웨이 오슬로의 공공 교통, 네덜란드 국영 철도 등에 적용되었다. 인천 국제공항에도 영문 표기에는 프루티거가 사용되고 있다.

Typefaces which contribute to function of the cities
도시를 잘 기능하게 하는 글자들

2.6 Helvetica and other typefaces is nicknamed Helevetica
2.6 헬베티카라는 이름의 글자와 헬베티카라는 별명의 글자

Helvetica / Various cities — 헬베티카 / 여러 도시들
FF Meta / Various cities — FF 메타 / 여러 도시들

유니버스의 대항마처럼 등장해서, 중립적이고 깨끗한 이미지로 널리 각광받으며 세계 곳곳에 퍼졌지만 설명이 필요없을 글자체이다. 특히 뉴욕 지하철, 시카고 교통, 워싱턴 등 미국의 공공장소에 많이 적용되어 있다. 나리타 공항에도 영문 표기에 헬베티카를 쓴다.

본래 독일 연방우편국을 위해 만들어진 글자체이다. 새롭고 눈에 띄는 산세리프체로서, 특히 빨강과는 확연히 구분되기를 바란다는 요청에 의해 만들어졌다. 품질이 떨어지는 종이에 작은 크기로 인쇄되어도 잘 읽을 수 있고, 지면 공간을 아낄 수 있어야 한다는 조건도 붙었다. 그 결과 기존의 일반적인 산세리프체보다 비해 폭이 매우 좁은 모습으로 거듭나, 독일 연방우편부에서는 '펠라감을 유발한다'는 이유로 이를 채택하지 않았다. 이후 디자이너 에릭 슈피커만은 이 글자체를...

Typefaces which contribute to function of the cities
도시를 잘 기능하게 하는 글자들

2.7 On the American highway
2.7 넓게 뻗은 미국의 고속도로 위에서

Interstate / US Federal Highway — 인터스테이트 / 미 연방 고속도로

미국 고속도로 어디든 달리는 도처에서 볼 수 있는 글자체이다. 그만큼 날쎈 커뮤니케이션의 요구에 부응하는 형상을 갖추고 있다. 토바이어스 프레레존스가 1993~99년에 디자인한 인터스테이트는 전체적으로 자간이 넉넉하고, 글자들 사이의 유난히 크게 열린 독특한 모양의 g가 특징이다. 이

모든 요소가 빠른 속도로 달리는 도로 위에서 판독성을 보보하는데 기여한다.

독일 도로로 디자인된 본래의 콘트라스트의 FF 단처럼, 프트러로사의 인터스테이트는 동시대 그래픽 디자이너들에게 각광받으면서 1990년대 이후 로 확산되었고, 도로 뿐 아니라 여러 곳에 폭넓게 적용되었다.

1996년...

Typefaces which contribute to function of the cities
도시를 잘 기능하게 하는 글자들

2.3 The speedy-read font on the road
2.3 빠른 도로의 속도에 맞춰 빠르게 지각되는 글자

Hangil / Korea Expressway Corporation — 한길체 / 한국도로공사

대한민국 국토해양부 도로운영과에서 주관한 프로젝트이다. 기존 도로 표지판의 문제점이었던 글자가 뭉치는 현상을 개선하고 가독성을 향상시키려는 목적으로 진행되었다. 한정된 공간 상의 제한에 의해 폭을 좁게 함으로써 공간 활용도를 높인 점은 유럽과 미국의 교통 및 공공장소를 위한 글자체들과 성격이 크게 다르진 않다.

그런데 헬네티형의 모듈을 적용했다는 점은 한글이라는 특수한 상황에서 도출된 해결책이라 할 수 있겠지만 이 글자체를 비롯해서 주변에 발너모형 글자체에서는 점점 더 많이 눈에 띄기 시작했다. 발너모형 글자체는 여러 측면에서 도로 교통을 위한 타당한 해법이라고 보인다.

첫째, 기존 네모형 모듈에서는 '뎰'처럼 획수가 많은 글자나 '이'처럼 획수가 적은 글자나 특정한 면적의 네모칸을 차지한다. 반면 발너모형 모듈을 적용하면 받침이 있는 글자들은

모듈에는 네모 공간에 복잡한 초성·중성·종성의 자소들을 억지로 끼워맞춰 넣지 않아도 되는 홍성 받침자를 위한 공간이 따로 확보되어 이용자가 정해야 가까운 글자의 향상성을 유지할 수 있게 된다. 자소가 찌그러지지 않는 것은 눈의 판독성 향상에 도움이 된다.

둘째, 천편일률적인 네모틀을 외곽에 비해 받침이 있느냐 없느냐에 따라 글자 단위의 외곽 형태가 달라지므로, 외곽의 형태 차이가 글자와 차이를 더 빠르게 인지하는데에 도움을 준다.

셋째, 자소의 형태가 찌그러지지 않고 정형 및 정사각형 태가 아니므로 현대적인 인상을 줄 뿐만 아니라 가독성을 느끼게 된다.

Typefaces which contribute to function of the cities
도시를 잘 기능하게 하는 글자들

2.3 The speedy-read font on the road
2.3 빠른 도로의 속도에 맞춰 빠르게 지각되는 글자

Hangil / Korea Expressway Corporation — 한길체 / 한국도로공사

아래폭으로 길어지기 때문에 획이 많아져도 공간 하나가 허용하는 내부가 네모틀 모듈보다 균등하게 배분된다. 이로써 글자가 뭉치는 현상이 해결된다.

둘째, 기존의 네모틀 모듈에서는 가령 '룡'과 '야'를 비교해보면 이용자의 곡률의 차이가 크다. 네모틀에 꽉 맞추어 납작하게 찌그러지게 된다. 발너모듈

즉, 도로를 위한 한글 글자체인 한길체에 적용된 발너모형 모듈은 최적의 친화로 가능적 편리함이라는 두 가지 가치를 모두 확보하는 데에 기여하고 있다.

Typefaces which contribute to function of the cities
도시를 잘 기능하게 하는 글자들

2.? FF Info
Düssel...

ant than Frutiger,
ng its all virtues

2.8
프런트식 장점을 모두
갖추면서도 그보다 우아하게

dra sans
rnational Airport

페드라 산스
빈 국제공항

본래라 보험회사로부터 프루티거의 유니버스를 대체하기 위해 의뢰받은 글자체였다. 프루티거의 글자들보다 더 정서적이고 친근하며, 우아함과 아늑함을 갖췄다. 너무 격식을 처리한 않으면서도 절도 벗어나지 않으려는 균형도 잡고 있다. 소문자 j 와 j의 다이아몬드형 점은 영국의 존스턴체와 길 산스를 연상시키고, 숫자 6 등의 팔방을 모양 속공간이 매끄럽게 조율되어 있다. 글자체가 어떻게 사용되고 있는지도 눈여겨 봄 직하다. 빈 국제공항에서는 이 글자체가 그래픽 디자이너 루디 바우어의 솜씨로 탁월하게 적용되었다.

도시 당국이 의뢰해서 만든 글자들이 도시를 위해 태어난 글자체라면, 도시로부터 태어나거나 도시와 함께 오래 살아온 글자체들이 있다. 도시의 이미지를 새롭게 제조하기 위한 공공의 목적으로 만들어졌다기보다는, 도시 본연의 인상을 자연스럽게 형성해온 글자들이다.

두 번째 카테고리에 소개된 글자들은 높은 기능성과 보편성, 객관성으로 세계 여러 도시에 널리 퍼져서 자주 보인다. 이런 유형의 대표적인 예로는 헬베티카와 유니버스를 꼽을 수 있다. 이 글자체들은 일지적이고 일상적성을 특징으로 한다. 스위스에서 만들어졌지만 제2차 세계대전을 중심으로 살아남은 국가의 글자체답게 스위스적이기라는 특정 지역의 지역성을 띠지 않는다. 그리고 20세기 중반에 만들어졌지만, 이 시대의 특성을 반영한다기보다는 일정 시대의 역사성 역시 띠지 않는다. 그래서 현대적이라기보다는 오히려 탈역사적이다. 그에 따라 미국 글로벌 기업들의 로고타입으로 각광받았고, 소위 '국제주의의 양식'을 선도해갔다.

그에 비해, 이번 카테고리의 글자들은 특정 지역만의 지역적 색채감을 강하게 드러낸다. 헬베티카와 유니버스가 일종의 '표준어'와 같은 성격을 지녔다면, 이 글자체들은 각 지역의 '방언'과 같은 성격을 갖는다. 표준화되지 않은 '시각적 방언들'은 앞으로도 여전히 여러 도시와 지역들에 남아서 살 있어도 그대로 도시와 함께 살아가며 그곳 주민들의 삶에 익숙한 방언으로 말을 건낼 것이다. 이런 토박이 글자체들은 공공의 글자 생태계를 다채롭고 풍요롭게 해준다.

37
72

Letters
which get al...
cities natura...

도시와
자연스럽게 어울리온
글자들

Gill Sans
길 산스

Gill Sans
London
길 산스

40
72

Letters
which
cities n

도시와
자연스럽게 어울리온
글자들

Gill Sar

Gill Sar
London

Letters
which get along with
cities naturally

도시와
자연스럽게 어울리온
글자들

Gill Sans
길 산스

Gill Sans
London
길 산스
런던

런던에 제 도착법을 대변한다: 런던 지하철의 환경이 너무 재미없어서 첫 번나절은 지상으로 올라가서도 못했다. 지하에서도 지상에서도, 런던에나 느낀 첫인상은 하나였다. 도시 전체가 길 산스 같았던 런던에 유독 길 산스 글자체가 많이 보여서일까는 했던 탓에 그 이유 때문만은 아니었다.

런던의 도시 풍경 속 신호등, 표지판, 창문, 벽에 등에는 유독 정아롭모볼, 정사각형의 형태가 많이 보였다. 이런 조형들은 길 산스라는 글자체의 대글다글 이루진 조형과 그 위함과 원리가 잘 일치하고 있었다. 런던 지하철은 튜브라는 별명으로 불린다. 동그란 단면을 가진 원기둥 모양으로 처리된 형태이기 때문이다. 런던 지하철의 어느 벽에는 동그란 시계가 걸려있고, 튜브가 올 돌아올 검은 구멍이 원형에 가까운 형태로 유그렇게 나있었다. 마침내 후보가 둥어받을 내는 소리라의 웃음을 터트리고 말았다. 튜브체는 이름 그대로 '런던의 정말 튜브'였다. 내가 담이 한국에서 출발해서 런던에 도착한 것이 아니라, 독일에서 출발해서 런던에 도착했다는 사실도 런던의 첫인상을 형성하는 데에 영향을 미쳤을 것이다. 런던의 지하철 지도를 보면 두 개 이상의 라인이 한 역에서 교차하는 부분은 두 개의 정원을 이은 어떤 모양이었다. 독일 도시들의 지하철과 트램 지도들도 잘 정돈되어 있는데, 이런 부분은 대개 둥 같이 동글하지 직사각형이 형태를 해내고 있다. 런던 사람들은 정원의 형태를 좋아하는 것이 아니었나 싶다고 까지 나는 생각했다.

예지 길이 만든 길 산스에 대해 예기할 때, 그의 스승인 존스턴이 만든 존스턴체를 언급하지 않을 수 없다. 존스턴체는 1913년에 의뢰를 받고, 1916년에 선을 보였다. 외관이 모던체에서야 할 뿐 아니라, 당시 활자 포스터의 이후 존스턴이라는 이름으로 개칭되었다. 예지 길은 런더고그로 글자체에 엄긴을 얻어, 존스턴 글자체의 오르볼 잡으미 글자를 계속 개선해 나갔고, 모노입스사를 통해 길 산스를 출시했다. 길 산스가

38
72

Letters
which get along with
cities naturally

도시와
자연스럽게 어울리온
글자들

Gill Sans
길 산스

Gill Sans
London
길 산스
런던

큰 성공을 거두면서 거리의 코스트, 시간표, 대중 교통 등에 속속 등장했고, 어머니 널리 퍼저 자주 보이듯이 마치 영국의 국가 공용서체처럼 여겨질 정도였다.

특별히 도시를 위해 제작된 서체는 아니지만 런던의 도시 풍경에 태생적 일부빈 듯 잘 아우러지면서, 길 산스의 탄생 미도자는 관계있는 이 글자체를 보면 런던이 따오른다. 심지어 당시 인상한, 내게는 런던이라는 도시 자체가 길 산스 글자체 보이기까지 했다.

길 산스 역시 위아닌 기능과 의젤을 가졌다는 점에서 딘 서체, 프루티거, 헬베티카와 들의 성격을 공유하는 측면이 있지만, 지역적 특성을 배제한 다른 기능적 글자들에 비해서는 지역색을 강하게 드러낸다. 스위스적인 성격이 의의하지 않았던는 점에서 자생적이고, 도시 풍경의 유기적 일부로 자연스럽게 어우러진다. 웰은 길 산스를 보면 양국과 런던이 따오르기 때문다. 길 산스는 당국 어느에서나 부렵게 이어서 런던이 사랑받고 있다. 스웨덴 정부의 사인 시스템용 공용 글자체도 길 산스라고 한다.

39
72

Letters
which get along with
cities naturally

도시와
자연스럽게 어울리온
글자들

Capitolium
Roma
카피톨리움
로마

3.1
Rome, the serifs' hometown
3.1
세리프의 고향은 로마

로마는 2000년 새로운 밀레니엄을 맞아 로만 카톨릭교도들을 기리기 위한 사인 시스템을 계획했다. 바티칸에 근거를 둔 위원회가 발족되었고, 공모 입찰을 통해 네덜란드의 헤라르트 윈어르트가 글자체 디자인을 맡았다.

오늘날 한글 자판과 나란히 보이는 문자체계(writing system)의 이름은 '라틴 알파벳' 혹은 '로만 알파벳'이다. 이탈리아어, 영어, 독일어, 프랑스어 등 대부분의 유럽어 뿐 아니라 터키어, 베트남어, 인도네시아어에 이르기까지 전 세계에서 가장 널리 사용되는 문자체계이다. 알파벳은 그리스 알파벳, 페니키아 알파벳, 키릴 알파벳 등 여러 종류가 있다. 그 중에서 고대 로마 시대에, 로마인들이, 라틴어를 표기하기 위해 정립해서 오늘날까지 영문 등에 그 원형 그대로 사용하는 알파벳을 '라틴 알파벳' 혹은 '로만 알파벳'이라고 한다. 한국에서는 '로마자'라고도 부른다.

41
72

Letters
which
cities n

도시와
자연스럽게 어울리온
글자들

3.1
Rome,

Capitoli
Roma

Chartbli k. k. 2003

Rok 1967
východzím
rokem pro
mírová
jednání

Colosseo
Pantheon
San Paolo
fuori le Mura
San Giovanni
in Laterano

44
72

Letters
which get along with
cities naturally

도시와
자연스럽게 어울리온
글자들

Gill Sans
길 산스

Gill Sans
London
길 산스
런던

3.2
The black letter road signs
in Germany
3.2
독일의 블랙레터
도로명 표지판

오늘날 한국인인 우리 눈에는 이탈리아에서 정립된 로만체가 익숙하다. 로만체가 열린지 이십에서 찬란한 햇빛을 받으며 휴양소처럼 화창하게 기지개를 펴고 있으면, 알프스 이쪽에는 어둠고 뾰족한 블랙레터체가 있어 음산수림처럼 빽빽하게 도열하고 있었다. 로만체는 속공간이 크고 획이 상대적으로 가늘고 우아해서 밝게 보이므로 블랙레터체와 대비돼서 화이트레터라고 불리기도 한다. 로만체는 가로획과 세로획이 방향을 바꿀 때 둥글고 부드럽게 이어서 쓰지만, 블랙레터는 각이 지게 꺾어서 쓰로 '꺾어쓰는 글자체(broken script)'라고도 부른다. 블랙레터의 양식 중에는 크게 텍스투라(Textura), 로툰다(Rotunda), 프락투어(Fraktur), 슈바바허(Schwabacher)가 있다. 물론 이 네 가지 양식 이외에도 로만체에서뿐아니라 다양한 글자체들도 있다.

45
72

Letters
which g
in Germ

3.2
The bl...
Mainz

Textura

간만에
독일인들
라틴어에
프락투어
텍스투라
텍스투라
텍스투라
있어 런더
강하다.
라틴어 성
텍스투라
구텐베르
글자체들
데블어 유
미디어 히

which
for function

도시를
잘 기능하게
하는 글자들

and other typefaces
ed Helvetica

2.6
헬베티카라는 이름의 글자와
헬베티카라는 별명의 글자

Typefaces
nicknamed
Helevetica
헬베티카라는
별명의 글자들

이 회사에서 출시했다. FF 메타는 높은 가독성, 수 있는 세부형태, 획의없는 인기에 막강한 영향력을 대의 헬베티카이다. 지금은 FF 메타 확장되었다. 처리의 교통 지도, 스톡홀름 지하철, 캘리포니아 교통국 등 여러 도시의 지역의 교통 사인시스템에 적용되어왔다.

사용성은 높은 여러 글자체들이 헬베티카라는 별명을 가지고 있다. 몇 가지 예를 들면 다음과 같다. FF메타: 90년대의 헬베티카? 길 산스: 영국의 헬베티카 막시미: 구동독의 헬베티카 에르바어 그로테스크: 제2차 세계대전 이전의 헬베티카

which
for function

도시를
잘 기능하게
하는 글자들

balanced typefaces
k background

2.9
어두운 바탕에서 빛나는
안과 균형의 글자

FF 인포
뷔셀스트로프 공항 등 여러 곳

위한 글자체들과 크게 다르지 않다. 특별히 도시를 위해 제작된 글자는 아니지만 런던의 도시 풍경에 태생적 일부인 듯 잘 아우러지면서, 길 산스의 탄생 미도자는 관계있는 이 글자체를 보면 런던이 따오른다. 심지어 당시 인상한, 내게는 런던이라는 도시 자체가 길 산스 글자체 보이기까지 했다.

둘째, 혼란을 일으키기 쉬운 글자를, 가령 l, I, 1, 1의 구분을 뚜렷이 했다. 고정체(mono spaced)이라 불리는 타자기용 글자체를 참고해서 그렇게 만들었다.

셋째, 이 부분이 가장 큰 특징인데, 전광판에서와 마찬가지로 검은 배경에 하얀 글자가 많이 쓰인다는 사실을 착안해서 만들었다. 어두운 배경 위 하얀 글자는 밝은 색이 검은 글자보다 시각적으로 강력하므로, 사인에서 이런 밝히 더 자주 사용된다. 그 결과 글자체에는 빛이 나는 듯한 효과가 난다. 그래서 글자가 실제보다 다소 굵게 보이게 된다. 배경에 조명이 들어오는 사인들에서도도 마찬가지이다. 이런 점을 고려해서 웨이트의 균형을 맞추는 글자체이다.

which
for function
s

도시를
잘 기능하게
하는 글자들

Airport and others

FF 인포
뷔셀스트로프 공항 등 여러 곳

슈퍼커넌이 디자인했다. 이 글자체에는 세 가지 특징을 가진다. 첫째, 폭이 좁다. 이 점은 여느 사인 시스템을

Letters
which get along with
cities naturally

3.3
Uncial, the local letter
in the Celtic cities

Uncial
Scotland, Ireland
and the Celtic cities

스코틀랜드 에든버러 기차역에서 내려서 경사지고 높낮이가 들쭉날쭉한 골목을 따라 마일(Royal Mile)'에 들어서자마자 모퉁이에서 가장 먼저 보였던 가게의 간판. 언셜체.

이 글자체는 그리스 필경사들에 의해 처음으로 고안되었다. 언셜체는 손으로 직접 쓴 스크립트(Script), 즉 필기체형 글자이다. 스크립트형 글자라는 점은 이 글자체의 여러가지 시각적 특성들을 특징짓는 코드가 된다. 손으로 빨리 글씨를 쓰기 위해 획수가 줄었고, 획수를 줄이는 대체는 모서리의 각을 없애고 모양을 둥굴리는 방법이 동원되었다. 필경사들은 납작하게 깎은 갈대펜을 사용하였는데, 글자의 모서리를 꺾을 때 잉크가 고이는 것을 방지하기 위해 모양이 둥굴려졌다고도 한다.

46
72

도시와
자연스럽게 어울려온
글자들

3.3
켈트족 도시의 토박이 글자

언셜
스코틀랜드와 아일랜드 등
켈트족의 도시들

2–3세기 필경사들이 최초로 사용했던 언셜체는 보다 각이 져 있었다. 이 글자체는 아프리카 및 유럽 여러 나라로 전파되었다. 그 가운데 아일랜드로 브리튼 섬에서 사용된 언셜체를 일컬어 '인슐라 언셜'이라 부른다. 인슐라(Insular)란 '섬(Island)'이라는 뜻의 라틴어이다. 특히 5–9세기 아일랜드의 켈트 필사본에서 사용된 '아이리쉬 언셜(Irish Uncial)'이 가장 아름답고도 널리 지속적으로 쓰인 글자체로 유명하다. 아이리쉬 언셜에 이르러 둥글려진 이 글자체는 정겹고도 친근한 느낌을 주면서 오늘날까지 아일랜드의 국민 글자체로 사랑받고 있다. 아일랜드의 스코틀랜드 지역에서 언셜체의 반언셜체의 특성으로부터 영향을 받아 변형된 유사한 글자체로는 스크립투라 스코티카(Scriptura Scotica)라고도 불렸던 인슐라 스크립트(Insular Script)가 있다.

도시와
자연스럽게 어울려온
글자들

3.1
세리프의 고향은 로마

카피톨리움
로마

라틴 알파벳의 글자체는 출발부터 세리프와 함께 한다. 세리프는 획 끝에 달린 작은 돌기들이다. 세리프가 달린 글자는 세리프체라고도 부르고 로만체라고도 부른다. 로만체는 산세리프체에 대비되는 개념이기도 하고, 이탤릭체에 대비되는 '정체'라는 개념이기도 하다. 로만 알파벳과 로만체는 이름 그대로 로마를 고향으로 한다. 세리프 역시 마찬가지이다.

헤라르트 윌허르트는 로마의 트라아누스 황제 비문으로부터 우아한 균형을 위한 세리프를 만들어냈다. 사인에는 산세리프 버전을 만들까도 고민했으나, 로마라는 도시에 결국 어울리지 않는다고 판단하여 결국 그만두었다. 대부분의 도시들에서 사인을 위한 글자체는 산세리프체를 쓰지만, 세리프체의 고향인 로마에서는 역시 세리프체가 어울렸던 것이다.

Letters
which get along with
cities naturally

3.4
The fate of a letters
in the broken country

Maxima
DDR

구동독의 거리에서 가장 많이 보이던 글자체이다. 역사적으로 탁월한 활자주조소를 많이 갖추고 있었던 동독에서는 인쇄술과산업에 대한 자부심이 높았던만큼 서독이나 서유럽 글자체에 의존하지 않으려 하던 자의식이 있었다.

60년대 게르트 분덜리히가 디자인한 막시마는 구동독에서 유니버스나 헬베티카의 사회주의적 대체 글자체로 기능했다. 통일 후 서독 쪽에서는 구동독 글자체 디자인의 수준이 상대하는 데 대한 자리라 인식이 낮았고, 또 통일 당시 구서독과 구동독의 글자체 회사들이 처한 상황이 상당히 달랐던 터라 서로 간의 시스템을 교류하기 어렵기도 하여, 지하철 역 이름 사인 등에서 막시마는 점차 사라졌다. 글자체로서 기능을 잘 하고 있었더라도, 국가의 운명과 글자체의 운명이 함께 할 수 있음을 보여주는 사례이다.

47
72

도시와
자연스럽게 어울려온
글자들

3.4
무너진 국가 체제와 함께 한 운명

막시마
구 동독

도시와
자연스럽게 어울려온
글자들

3.2
독일의 블랙레터

도로명 표지판

바이에른 북부에는 레겐스부르크라는 예쁜 도시가 있다. 독일 르네상스식 목조 가옥들에 도심의 인상을 형성한다. 유서깊은 몇몇 가게에는 동판에 새긴 한글씨로 보이는 간판들이 달려 있다. 이런 풍경에까지 거리 표지판을 위한 글자체로 현대적인 산세리프가 유일한 답은 아닐 터다. 레겐스부르크 중심가의 몇몇 거리 표지판에는 슈바바허체가 적용되어 도시와 조화히 조응하고 있다. 슈바바허는 레겐스부르크에서 멀지 않은 뉘른베르크를 중심으로 15세기 말에서 16세기 초 사이에 생겨난 글자에 양식이다. 바로크적인 화려한 프락투어에 비하면, 이 독일 르네상스식 슈바바허는 소박한 생김새를 가졌다. 슈바바허는 올드스타일 로만체, 프락투어는 모던스타일의 로만체와 각각 비슷한 시대에 등장했며 그에 따라 비슷한 필기도구의 특성을 공유한다.

Letters
which get along with
cities naturally

3.5
The rounded san-serif letters
on the Japanese road

Rounded sans serifs on
Japanese streets

48
72

도시와
자연스럽게 어울려온
글자들

3.5
일본 도로의 고딕체가 둥글게
마감된 이유는?

일본 도로의 둥근 고딕들

일본 도로에는 끝이 둥글게 처리된 고딕 글자체가 많다. 친근한 인상을 주려는 의도일까? 이런 관찰 결과에 의문을 가지고, 글자체 디자이너 아키라 고바야시가 2012년 홍콩에서 열린 국제타이포그래픽협회 ATypI 컨퍼런스에서 이 이유에 대해 발제를 한 바 있다. 한국어로도 번역 출간된 『폰트의 비밀 2』에도 이 내용이 자세히 실려있다.

아키라 고바야시는 사인 및 도로를 위해 손으로 글자를 쓰는 장인들을 직접 방문했다. 사인 글자를 쓰는 장인을 파악한 결과, 그는 각진 고딕보다 둥근 고딕을 쓸 때 붓을 대는 획수가 적고, 작업 시간이 덜 든다는 사실을 알게 되었다. 지금은 커팅시트나 프린터 출력을 쓰로써서 각진 고딕이 많아졌다고 한다. 하지만, 아직은 손글씨를 필요로 하는 영역이 도시 곳곳에 남아있고, 따라서 여전히 일본의 도로에는 둥근 고딕들이 유난히 많다.

도시와 자연스럽게 어울려온 글자들

메인 글자체
– 길 산스, 런던

서브 글자체
– 카피톨리움, 로마
– 텍스투라, 마인츠 구텐부르크 박물관 주변 거리 표지판
– 슈바바허, 레겐스부르크
– 언셜, 스코틀랜드와 아일랜드 등 켈트족의 도시들
– 막시마, 구 동독
– 일본 도로의 둥근 고딕들

**Typefaces which have
been naturally harmonized with cities**

Main Typeface
– Gill Sans, London

Sub typefaces
– Capitolium, Roma
– Textura, Street signage
 near Gutenberg Museum in Mainz
– Schwabacher, Regensburg
– Uncial, Celtic cities including Scotland and Island
– Maxima, Deutsche Demokratische Republik
– Rounded sans serifs on Japanese streets

메인 글자체
– 홍콩북위해서(香港北魏真書計劃), 홍콩

서브 글자체
– 뉴 마야 글리프스, 중앙 아메리카
– FF CST 동베를린/서베를린, 베를린
– 홍콩 도로 글자체, 홍콩
– 산돌 시티체 중 상하이체, 상하이
– 채타입, 채터누가

413 **Typefaces suggested by individuals inspired by cities rather than administrations**

Main Typeface
– Hong Kong beiwei kaishu (香港北魏真書計劃), Hong Kong

Sub Typefaces
– New Maya Glyphs, Central America
– FF City Street Type — Cst Berlin East/West, Berlin
– The Hong Kong Street Face, Hong Kong
– Shanghai (上海) among Sandoll City, Shanghai
– Chatype, Chattanooga

4
Typefaces which are suggested by individuals inspired by cities
디자이너들이 제안하는 도시 글자들

도시 정책적으로 주도한 사업을 통해 의뢰를 받은 것이 아니라, 도시에서 영감을 받거나 도시에 글자체가 필요하다고 생각해서 개인 디자이너들이 자발적으로 글자 디자인을 진행한 경우도 있다. 도시의 형상으로부터 글자체의 아이디어를 얻었으면서 공공 디자인과는 처음부터 거리가 먼 글자체들도 있고, 개인이 글자를 먼저 만든 다음에 개인적 관심사에서 디자인을 진행하고 있는 글자체들도 있고, 사라져가는 도시의 옛 글자체나 디자인 폰트로 복원해서 영감을 부여하려는 목적으로 만든 글자체들도 있다. 디자이너들은 이렇게 만들어진 글자체들을 판매하기도 하고, 어떤 때에는 실제로 사용되기도 하고, 자신의 전시나 작품에 활용하기도 한다.

52
72

Typefaces which are suggested by individuals inspired by cities
디자이너들이 제안하는 도시 글자들

Hong Kong beiwei kaishu | 홍콩북위해서체

Hong Kong beiwei kaishu Hong Kong | 홍콩북위해서(香港北魏真書計劃) 홍콩

타이포그래피는 우리 시대의 산물로서 힘있고 거듭나야 한다. 지난 시대의 타이포그래피를 단순히 모방하는 행위로 순화된 현식주의를 지양해야 한다. 모든 타이포그래피 디자인의 근간인 통일적 진실함과 통일성의 정직함이 드러나는 감수성을 추구해야 한다. 그래픽, 회화, 음악, 문학, 그리고 태도 등 우리 시대의 규율들과 타이포그래피를 일치시켜야 한다. —에밀 루더, 1942

에도니언 첸이 홍콩북위해서체를 소개할 때 인용하는 에밀 루더의 말이다. 20대 후반의 젊은 디자이너인 에도니언 첸은 홍콩의 간판문화에서 이 도시의 독특한 시각적 특성의 진수를 읽어냈다. 그리고는 순전히 개인적으로 자발적인 흥미에서 이를 현대적 디지털 문법과 세자방식에 알맞게끔 합리적으로 해석하여 디지털 폰트로 옮기고 있는 중이다. 그는 자신이 디자인한 글자체 홍콩베이웨이카이슈, 즉 홍콩북위해서라는 이름을 붙였다. '홍콩'은 지역을로, '북위'는 시대의 글자 양식을 가리킨 시대를, '해서'는 글자의 양식을 의미한다.

홍콩은 높은 수준의 서예로 쓰여진 간판 문화를 갖고 있다. 청대의 서예가인 자오 지치앤(Zhao Zhiqian,趙之謙; 1829–1884)이 북위 해서체 양식을 재정립하고 있고, 대부분의 홍콩 북위 해서 간판은 1940년대에서 1980년대 사이에 쓰여진 북위 해서체는 기능적으로 꼴 뷔티과 시각적으로 강력해서, 간판이라는 목적에 매우 부합한다. 에도니언 첸은 이 강력한 글자체에, 기존의 자유한 해서체를 답습하지 않는 글자 시대의 젊은 숨결을 불어넣는 작업을 하고 있다. 글자체 연구의 깊이 아직 놓치지 않는 목적性 디자인이 활기차게 진행되어 가고 있는 중이다.

53
72

Typefaces which are suggested by individuals inspired by cities
디자이너들이 제안하는 도시 글자들

4.1 Visual system of Maya script | 4.1 중앙 아메리카를 위한 마야 문자의 시각적 체계화

New Maya Glyphs Central America | 뉴 마야 글리프스 중앙 아메리카

중앙 아메리카 출신 디자이너 프리다 라리오스는 영국에서 공부하던 중에 석사학위 작업으로 프로젝트를 시작했다. 그녀는 마야의 초기 상형문자의 원리에 기반한 일련의 심볼형 글자체를 디자인했다.

마야 문자는 조각돌같은 외양을 가졌고, 내용과 형식 양면 모두에서 유기체같다. 상형문자인 만큼, 어떤 언어권에 속한 사람이라도 직관적으로 알아볼 수 있다는 특성을 가지기도 했다. 프리다 라리오스는 2000개 정도의 마야 상형문자를

수집해서 이를 체계화했다. 모서리 둥근 사각형 그리드의 바탕 위에 벡터로도 디지털화하는 과정에서, 그래픽 디자이너로서 판독성과 인지도 높이는 역할에 공을 들였다. 이 글자는 사인 뿐 아니라 패션, 액세서리, 교육 용구 디자인 등에도 특별게 적용되고 앞으로 어린이에게 마야 문자체를 교육하기 위한 아이폰 앱 등으로 계속해서 확장해나갈 계획이라고 한다.

디자이너는 이 밖에 또 한가지 중요한 문제의식을 가지고 이 작업에 임했다. 영국에서 공부한 마야의 후손인 디자이너로서, 남반구의 디자이너들이 북반구의 양식을 흉내내려는 경향, 중앙 아메리카가 구석구석에 유럽 서구 문명이 침투하는 양상에 대한 문제의식을 느꼈다고 한다. 일반화된 세계화가 가져오는 문화적 단조로움에 저항하고, 각 지역의 로컬리티를 부활시키고, 미래 세대에게 그들의 지역의 지역적 영감을 고취시키기 위해 그녀는 마야의 옛 글을 조각에 디지털 새로운 생명을 불어넣고자 했다.

54
72

Gute Form + Yu Jiwon
Germany, Korea

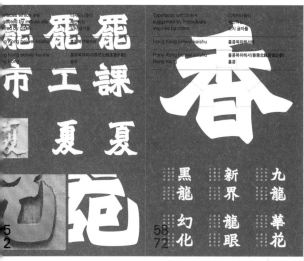

黑龍　新界龍　九龍華
龍幻　界龍龍眼　華花
化

5
8
7
2

Typefaces which are
suggested by individuals
inspired by cities

디자이너들이
제안하는
도시 글자들

4.5
Crowd funding instead
of client's commission

4.5
클라이언트의 의뢰 대신
크라우드 펀딩으로

Chatype
Chattanooga, Tennessee

채타입
채터누가

ch@

리더는 글자체를 적용한 엽서,
티셔츠, 실크스크린 포스터, 한정판
양장본 컨벤드 등으로 구성되었다.
이 프로젝트는 311명의 후원을 받아
11,476달러의 후원액을 달성했다.

채타입은 공업도시였던 미국 테네시주의
채터누가를 위한 글자체이다. 2012년.
어려운 시기를 겪고 있던 도시에 활력을
불어넣기 위해 디자이너들이 나섰다.
인구 20만의 복잡하지 않은 작은
도시였기에 개인 단위의 프로젝트가
가능한 환경이기도 했다. 그들은 이
도시의 옛 프런티어 정신을 일깨우기
위한 디자인을 제안했다.

특히 글자체에 디자인에 드는 비용을
모금하는 방법을 주목할만 하다.
디자이너들은 시의 예산이 아니라
킥스터터의 크라우드 펀딩으로
제작 비용을 충당했다.
주요 창작 결과물인
글자체는 무료 배포될
예정이었기 때문에,
후원자들을 위한

6
1
7
2

디자이너들의 의도는 두 가지였다.
하나는 지방자치단체의 의뢰를 받은
글자체들이 유럽에서 기능하는 모습을
모범삼아 미국의 이 작은 도시에도
도시를 위한 글자체를 도입하려는
의도였고, 다른 하나는 가장 멋진
폰트로 위장한다기 보다 글자를
인격체로서 도시의 모습을 있는 그대로
보여주자는도 시민들을 격려하는데
의도였다. 도시는 이들의 제안을
받아들여 현재 지역의 공공 사인에
이 글자체를 적용했다. 그 결과, 이제
로고타입, 브로셔, 웹 뿐 아니라 개인
사업체의 프로젝트에 이르기까지 도시
전역에서 채타입을 볼 수 있게 됐다.

...faces which are
...gested by individuals
...ired by cities

디자이너들이
제안하는
도시 글자들

4.2
...tal typeface,
...serving the signage
...ers in East Berlin

4.2
사라져가는 동 베를린 간판을
영원한 디지털 폰트로

...CST Berlin East/West
...in

FF CST 동/서 베를린
베를린

4.2
Digital typeface,
preserving the signage
letters in East Berlin

4.2
사라져가는 동 베를린 간판을
영원한 디지털 폰트로

FF CST Berlin East/West
Berlin

FF CST 동/서 베를린
베를린

...CST 베를린 서체는 소위
...관을 위한 공용글자체로
...하기 위해 개발된 것은 아니다.
...엄격히, 베를린 시가 정책적으로
...한 사업이 아니라, 두 명의 베를린
...이 자발적으로 상호화를 목적으로
...본문용 디지털 글자체인 것이다.
...자체에는 수십 년간 베를린이
...표지에 사용되어 온 사인시스템
...의 모습이 그대로 담겨있다.

...린과 서 베를린은 확연하게
...의 외관의 시각적 아이덴티티를
...고 있었다. 1989년 베를린
...이 무너지고 동서 베를린이 하나로
...지면서, 기존에 둘로 나뉘어있던
...양 지역의 고유한 공
...지의 차이가 도로로 획일화되어
...동쪽과 서쪽에서 서로 다르게
...디자인되었던 거리표지판
...사인글자체의 경우 역시
...마찬가지였다. 베를린의
...타이포그래피 애호가들은
...이런 획일화 현상을

오히려 유감스럽게 여겼다. 베를린 시
당국 이나 거리표지판 사인세계가 두
종류로 나뉘었으므로 도시가 일관된
이미지를 갖추지 못한다는 점을 문제
삼아, 억지로 하나로 같아넣기나, 옳지
않았다. 다만 표지판을 교체해야 하는
경우, 마치 서 베를린의 디자인이 당연히
우월하다는 듯 서쪽에서 사용되던
사인글자체가 동쪽에도 일률적으로
적용되는

제작하기보다는, 그 서체보다 생동하는
베를린 거리의 실제 모습에 더욱 관심을
두었다. 그래서 그들은 도시 어딘가에
감추어져 있는 글자체 원도를 찾는
대신, 베를린을 직접 돌아다니며
거리표지판의 글자체를 수집했다.
베를린을 살아가는 두 사람의 폰트
디자이너들에게, 수십 년 된 낡은
거리의 표지판과 간판의 사인은 새로
교체해야 할 대상이 아니라, 보존해야
할 영감의 원천이었다. FF CST
베를린 서체에는 베를린을 살아가는,
베를린의 시민들에 익숙한, 그 거리의
이름표와 글자체가 본 모습
그대로 담겨 있다. 디자이너들이 이런
작업을 한 이유는, 베를린 거리표지판
사인시스템이 뛰어나며 아름다워서도,
그것을 꾸며내려니 자칫하기 위해서도
아니다. 그저 베를린의 솔직한 공공의
풍경이 이 도시의 체질에 어울리는
방식으로, 디지털 서체의 옷이을 입고
영원한 생명을 얻도록 거듭나게 하려는
의도이다.

2000년, 베를린의 당시 젊은 폰트
디자이너였던 울레 세퍼와 페에나
게룡리촌는 동쪽과 서쪽의 공공이미지가
수십 년 분단의 세월을 통해 분리된 당시
그대로의 모습을 디지털화하여, 널리
상용 가능한 폰트 시스템 속에
담아두고자
의기투합한다. 그들은
거리표지판 사인글자체
개발자로 당초에
품었던 이상화된

5
9
7
2

...faces which are
...gested by individuals
...ired by cities

디자이너들이
제안하는
도시 글자들

4.3
...uing Hong Kong's locality
...nst western's dominating
...logenisation

4.3
서구 일본논의 균질화에
반대하며 홍콩 고유의 지역색을
글자 속에 담는다

...Hong Kong Street Face
...g Kong

홍콩 도로 글자체
홍콩

Typefaces which are
suggested by individuals
inspired by cities

디자이너들이
제안하는
도시 글자들

4.4
Korean letter module
and the sky scraper

4.4
도시의 마천루와
한글의 모듈

Sandoll City Shanghai

산돌 시티체 중 상하이체

HONG
KONG
香港

수통 대개 도로 위의 원형을 그대로
(authentic) 따른 것이며, 그보다는
정상적으로 보이는 글자들은 도로
위에서 채집하기 어려웠던 글리프들로,
기존에 채집한 글자들의 원칙을
적용하여 새로 만든 것이다.

자유분방한 형식의 모듈에도 도전한
한글 글자체이다. 한글은 모아쓰기를
하므로, 초성·중성·종성이 하나의
음절로로 결합한다. 산돌 상하이체는
초성·중성·종성의 음소들이
음절의 네모틀로부터 벗어나 자유를
가지면서도, 모아쓰기의 기본 원리를
이탈하지 않도록 모듈이 설계되었다.

...라는 홍콩 도로 위 길짝한
...글자들에 영감을 받아, 한자와
...에, 중국 문화에 깊은 관심을
...독립된 글자체 디자이너로 로만
...이 진행하는 프로젝트이다.
...렬폰트는 홍콩 도로의 이상하며
...글자들에서 도시의 매혹을
...다. 디자인으로 그것을 고정하여
...보다는 그대로 움이낸다. 그는
...에서 수집할 수 있었던 글자들을
...으로, 그것들이 써진 혹은 그려진
...방법을 분석하여
...전체 폰트에 필요한
...글리프들을 파생시켜
...나갔다. 이때 아주
...이상하게 생긴 글자들을

"용심용고 건강한 환경은 언제나
다양성으로 특징지어집니다."
— 로먼 빌헬름과의 인터뷰 중에서

이 프로젝트는 무엇보다도 서구
일본도의 균질화에 대해 반대하는
디자이너의 다국어 타이포그래피
(multilingual typography)에
대한 시각을 강하게 반영한다. 세계화
(globality)에 대항하는 간지역성
(inter-locality)의 가치에 대한 의식,
도그마에 대한 의심, 지나친 것에 대한
호기심, 주류로부터 소외된 것에 대한
매혹을 느끼고 그로부터 작업의 본질을
취하는 용부함, 그리고 문화적 관용,
이 프로젝트에는 디자이너의 이 모든
태도가 담겨있다.

이 글자체의 디자인팀은 글자의 글줄이
들락날락한 모습이 도시의 건물을
이리저리 우뚝 마천루를 연상시킨다고
하여, 글자체에 도시의 이름을 붙였다.
산돌 시티체 시리즈로 서울, 도쿄,
상하이, 톈진체가 출시되어 있으며,
이중 상하이체가 가장 대담한 모듈을
보여준다. 기능적이기보다는 실험적인
기능에 방점을 둔다는 점에서 도시 사인
등에 실제로 적용하기 위한 방향과는
접근이 근본적으로 다르다.

7
2

6
0
7
2

메인 글자체
– 트윈 시티체, 미니애폴리스/세인트 폴

서브 글자체
– 아인트호펜, 아인트호펜

Eccentric Typefaces

Main Typeface
– Twin City, Minneapolis/St. Paul

Sub Typeface
– Eindhoven, Eindhoven

Gute Form + Yu Jiwon
Germany, Korea

5 Eccentric typefaces which show humorous spirit of the city

유연한 발상에서 나온 괴짜 글자들

도시 자체를 브랜드화? 보다는 디자인과 타이포그래피에 대한 일반의 의식을 고취시키기 위해 「글자체가 과연 도시의 고유한 특성을 전달할 수 있는가?」라는 도발적이면서도 근본적인 질문을 던진 프로젝트가 있다. 대학의 디자인 연구소가 주도적으로 진행한 프로젝트이다. 참여한 디자이너들의 개발 문제 해결력에 더불어, 프로젝트를 담당한 인물들의 융통성과 유머감각을 엿본 돋보인 사례이다. 브랜딩, 경제적 가치, 기능과 효율만이 전부는 아니다. 도시를 위한 글자는 그 도시를 살아가는 사람들의 모습, 기후와 환경을 있는 그대로 반영하고 시민들의 기분과 정서를 고취시키기도 한다고 믿는다.

"나는 에릭 판 블로클란트와 유스트 판 로숨의 그윽한 레테러(LettError)의 시안이 가진 불확실성이 마음에 든다. 폰트 자체도 좋아요. 유희적이면서도 친화적이어서, 흥미롭습니다. 레테러의 글자체는 나를 웃게 만드는군요." ─트윈 시티에 프로젝트 심사위원들의 대화 중에서

미완성된 듯한 모습을 그대로 드러내 도시 전용서체 일을 도시를 미화하고 치장하고 화려한 특정 방향을 지시하게끔 하는 것이 아니라, 도시가 처한 솔직한 모습을 반영하는 것도 도시를 위한 글자가 맡는 역할이 있다고 본다. 도시와 글자, 그리고 그들이 공존하는 관계는 실로 획일화되지 않은 다양한 양태로 존재할 수 있다.

64
72

Eccentric typefaces which show humorous spirit of the city

유연한 발상에서 나온 괴짜 글자들

Twin City

트윈 시티

Twin City
Minneapolis/St. Paul

트윈 시티체
미니애폴리스/세인트 폴

"글자체가 과연 도시의 고유한 특성을 전달할 수 있는가?"

미네소타대학 디자인 연구소가 미니애폴리스와 세인트폴 주의 쌍둥이 도시들을 위한 전용 글자체 디자인 프로젝트에서 아주 창의적이었던 글자체 디자이너들을 조명한다. 이 의외서의 첫머리에 단진 질문이다. 이 프로젝트는 도시 자체를 브랜드화?다. 디자인과 타이포그래피에 대한 일반의 의식을 환기시키고자 하는 의도를 실행시켰다. 이 프로젝트의 모든 추이와 참여 디자이너들의 「메트로 글자들」 쌍둥이 도시들을 위한 글자체 (Metro Letters: A Typeface for the Twin Cities)라는 책에 기록되다. 다음은 이 책에 실린 사전과 참가자 인터뷰를 발췌한 내용이다.

에릭 올슨 Eric Olson (미니애폴리스, 미네소타) "궁극적으로, 글자체 디자인은 프로젝트의 그래픽 디자인을 지원하는 방법으로 전생을 도출해야 합니다."

피터 빌락 Peter Bilak (헤이그, 네덜란드) "글자체는 변화하는 도구일 뿐입니다. 글자체 자체보다는 글자체를 어떻게 활용하느냐가 더 중요합니다."

코너 맹갓 Conor Mangat (캔트필드, 캘리포니아) "도시성의 글자체는 (넓은 의미에서) 도시 건축물의 일부가 될 수 있습니다. 시간이 지나도 변치 않는다는 것이죠."

질 가비에와 데이드 루스트 Gilles Gavillet & David Rust (제네바와 로잔, 스위스) "어떤 도시도 단 하나의 글자체로 축소되지 않기를 희망합니다. 마이 모나크처럼 하나 도시라면 그게 가능할지 모르겠지만요"

시빌 헤그먼 Sibylle Hagmann (휴스턴, 텍사스) "글자체와 이미 그 자체의 메시지가 담겨있는데, 그런 글자체 위나 안에 도시의 모든 측면들을 표현해낸다는 것은 아마도 도달 불가능한 과제일 것입니다."

65
72

Eccentric typefaces which show humorous spirit of the city

유연한 발상에서 나온 괴짜 글자들

Twin City

트윈 시티

Twin City
Minneapolis/St. Paul

트윈 시티체
미니애폴리스/세인트 폴

에릭 판 블로클란트와 유스트 판 로숨 Erik van Blokland & Just van Rossum (헤이그, 네덜란드) "가장 직접적인 방법으로 보자면 도시에 가장 음악적 방법은, 어떤 음으로 그래픽적 요소들을 생각하는 것이겠죠. 하지만 뉴욕에 대한 글자체에 높은 마천루를 넣는다든지, 파리에 대한 글자체에 에펠탑의 금속 격자같은 걸 넣는다든지, 런던에 대한 글자체에 이층버스를 넣는다든지, 이런 건 키워일 뿐이에요."

이상 여섯 팀이 제시한 글자체를 가장 많은 지지를 받은 것은 네달런드 팀인 레테러가 만든 「랜덤트윈스 Random Twins」였다. 그들은 10-15가지의 서로 다른 양식의 글자체들을 만들었다. 그리고 음향, 기온, 교통 상황 등 쌍둥이 도시들이 처한 실시간 정보를 인터넷을 통해 받으면서 그 데이터에서라는 소프트웨어를 고안했다. 레테러의 글자체는 이 소프트웨어에 동반해서 작동한다. 그 결과, 도시의

날씨 등에 따라 디자인 글자체의 형태는 자동적으로 변형된다. 디자인팀 로숨은 설명한다 "레테러의 유쾌하고 포현력 쏠 하는 점이 좋았다. 타이포그래피를 그드록 정의적으로 활용하는 것은 가장 너무나 예측 가능하고 단조로운 타이포그래피의 두 종류에 달가운 점 줄기 현실에서 활약을 끝내엄이 올 것이다." ─「메트로 글자들: 쌍둥이 도시들을 위한 글자체」(Metro Letters: A Typeface for the Twin Cities). 133쪽

"우리가 만든 여러 가지의 서로 다른 글자에 양식들 간에 콘 데이카가 발생할 수 있다. 이 양식들의 모든 조합이 다 세대에 어울리진 않을 수도 있고, 몇몇 극대값자들의 형태는 일반적인 전자의 아름다운 타이포그래피를 위해서는 너무 적합하지 않을 수 있다. 하지만 대도시에 경우든 거의 모든 조합은 결과를 낼 수 있다. 우리 도시의 특성을 있는 그대로 반영하려는 것입니다." ─ 에릭 판 블로클란트

66
72

Eccentric typefaces which show humorous spirit of the city
Twin City
Twin City
Minneapolis/St. Paul

Twin Sans

ABCDEFGHIJ
KLMNOPQR
STUVWXYZ
abcdefghi
jklmnopqr
stuvwxyz
0123456789

67 {(!?&$¢£ ✪ @ ★ :;,.)}
72

Eccentric typefaces which show humorous spirit of the city
유연한 발상에서 나온 괴짜 글자들
Twin City
트윈 시티

Twin Wired

ABCDEFGHIJ
KLMNOPQR
STUVWXYZ
abcdefghi
jklmnopqr
stuvwxyz
0123456789

70 {(!?&$¢£ ✪ @ ★ :;,.)}
72

Eccentric typefaces which show humorous spirit of the city
Twin City
Twin City
Minneapolis/St. Paul

Twin Formal

ABCDEFGHIJ
KLMNOPQR
STUVWXYZ
abcdefghi
jklmnopqr
stuvwxyz
0123456789

68 {(!?&$¢£ ✪ @ ★ :;,.)}
72

Eccentric typefaces which show humorous spirit of the city
Twin City
Twin City
Minneapolis/St. Paul

Twin Serif

ABCDEFGHIJ
KLMNOPQR
STUVWXYZ
abcdefghi
jklmnopqr
stuvwxyz
0123456789

71 {(!?&$¢£ ✪ @ ★ :;,.)}
72

Eccentric typefaces which show humorous spirit of the city
Twin City
Twin City
Minneapolis/St. Paul

Twin Loose

ABCDEFGHIJ
KLMNOPQR
STUVWXYZ
abcdefghi
jklmnopqr
stuvwxyz
0123456789

69 {(!?&$¢£ ✪ @ ★ :;,.)}
72

Eccentric typefaces which show humorous spirit of the city

유연한 발상에서 나온 괴짜 글자들

5.1
Strangeness with intention

5.1
의도적으로 이상하게 남겨둔 외관

Eindhoven
Eindhoven

아인트호벤
아인트호벤

2013년, 아인트호벤은 세 단짜리 지그재그 형태로 도시의 로고타입을 새로 디자인했다. 그리고 그들은 이 로고타입에 어울리는 글자체를 만들고자 했다. 아인트호벤은 본래 필립스 회사의 본거지였다. 필립스가 떠나면서 도시는 리브랜딩의 노력을 기울였고, 아인트호벤 글자체에 디자이너인 렘쿠 단 크라츠는 아인트호벤을 '완성되지 않은 크라츠' 상태의 도시'라고 규정했다. 그는 '아인트호벤'이라는 이름을 가진 이 글자체의 스케치를 철제 테이프로 해서, 로고타입과 똑같이 모서리가 꺾이도록 했다. 그래서 역동성을 강추면서도 어딘지 고의적으로 완성을 덜 한 것 같은 인상을 주도록 했다.

72
72

협력 작가들 2014/ 2015

COLLABORATING ARTISTS

참여 작가
강이룬
놀공
다페르튜토 스튜디오
도시 문자 탐사단
두성종이디자인연구소
레벨나인
미디어버스 × 신신
이재원
제로랩
플랏

Participants
City Type Exploration
Dappertutto Studio
Doosung Paper Design Lab
E Roon Kang
Lee Chae
Mediabus × Shinshin
Nolgong
Plat
rebel9
Zero Lab

도시 문자 탐사단

도시와 타이포그래피, 서울이라는
도시 속에 존재하는 문자 생산
장소, 문자 기억 장소, 문자 활용
장소 등을 여행하는 프로그램이다.
문자를 중심으로 한 도시 표층
시각 체험 여행으로 문화역서울
284 외 종로, 강남 일대, 종로
세운상가와 홍은동 유진상가, 명동
및 신촌 일대 도시를 탐사하였다.

웰컴 투 서울: 도시 문자 탐사
2014

페이퍼 시티
장소: 서울역 — 수송동 or 당주동 —
종로3가 — 장교동 — 서울역
강연: 김형재, 박재현(2014년 10월 20일)

밤의 타이포그래피
장소: 서울역 — 가로수길 — 신사역 —
강남역 — 고속터미널 지하상가 — 서울역
강연: SoA(Society of Architecture)
— 강예린, 이치훈(2014년 10월 21일)

서울이란 텍스트에 새겨진
거대 타이포그래피 – 상가 건축의 명과 암
장소: 서울역 — 유진상가 — 세운상가 —
서울역
강연: (故)구본준(2014년 10월 22일)

프랜차이즈 패턴 랭귀지
장소: 서울역 — 명동 — 이대, 신촌 —
홍대입구 — 상수역 — 서울역
강연: 박해천(2014년 10월 23일)

기획 및 코디네이션: 김형재
포스터 및 웹사이트 디자인: 권아주, 김형재
도시 문자 버스 디자인: 이재원

City Type Exploration

The city and typography,
this is a program which travels
the city of Seoul with the
perspective of "city and typog-
raphy." It discovers a places
of production, memory, and of
utilization, of typography.
With a focus on urban visual
surface, this journey explored
the city through Culture
Station Seoul 284, Jongno,
Gangnam area, Jongno Seun
Sangga and Hongeun-dong
Yujin Sangga, Myung-dong and
Shinchon.

**Welcome to Seoul:
City Type Exploration**
2014

Paper City
Location: Seoul Station — Susong-
dong or Dangju-dong — Jongno
3-ga — Jangyo-dong — Seoul Station
Talk: Kim Hyungjae, Bahk Jaehyun
(20 October, 2014)

Typography of Night
Location: Seoul Station —
Garosu-gil — Sinsa Station —
Gangnam Station — Express Terminal
underground shopping area —
Seoul Station
Talk: SoA (Society of Architecture)
— Kang Yerin, Lee Chihoon
(21 October, 2014)

Massive Typography Engraved On The Text Called Seoul: The Light And Shadow Of Commercial Building
Location: Seoul Station —
Yujin Sangga — Seun Sangga —
Seoul Station
Talk: Goo Bonjoon (1964–2014)
(22 October, 2014)

Franchise Pattern Language
Location: Seoul Station — Myung-
dong — Ewha Womans University,
Sinchon — Hongik University
Entrance — Sangsu Station —
Seoul Station
Talk: Park Haecheon (23 October, 2014)

Project Planning & Coordination:
Kim Hyungjae
Poster & Website Design: Kwon Ahjoo,
Kim Hyungjae
City Type Bus: Lee Chae

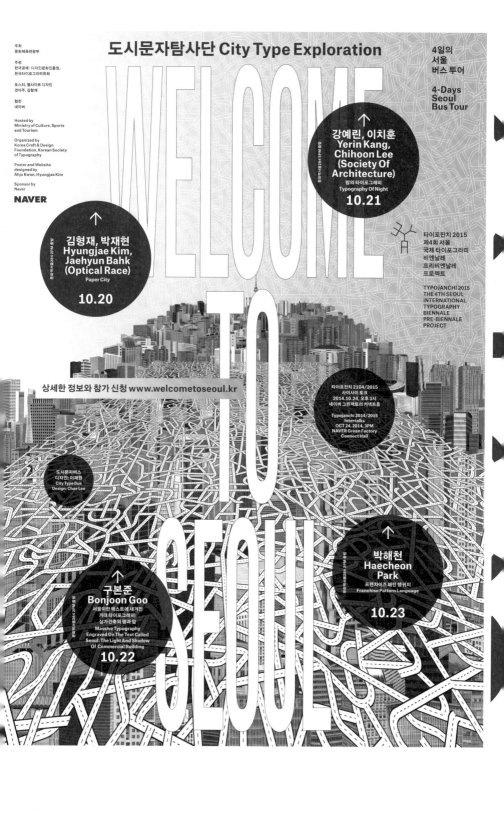

도시문자탐사단 City Type Exploration

4일의
서울
버스 투어

4-Days
Seoul
Bus Tour

WELCOME
TO
SEOUL

주최
문화체육관광부

주관
한국공예·디자인문화진흥원,
한국타이포그라피학회

포스터, 웹사이트 디자인
권아주, 김형재

협찬
네이버

Hosted by
Ministry of Culture, Sports
and Tourism

Organized by
Korea Craft & Design
Foundation, Korean Society
of Typography

Poster and Website
designed by
Ahju Kwon, Hyungjae Kim

Sponsor by
Naver

NAVER

강예린, 이치훈
Yerin Kang,
Chihoon Lee
(Society Of
Architecture)
밤의 타이포그래피
Typography Of Night
10.21

김형재, 박재현
Hyungjae Kim,
Jaehyun Bahk
(Optical Race)
Paper City
10.20

타이포잔치 2015
제4회 서울
국제 타이포그라피
비엔날레
프리비엔날레
프로젝트

TYPOJANCHI 2015
THE 4TH SEOUL
INTERNATIONAL
TYPOGRAPHY
BIENNALE
PRE-BIENNALE
PROJECT

상세한 정보와 참가 신청 www.welcometoseoul.kr

타이포잔치 2104/2015
사이사이 토크
2014.10.24, 오후 3시
네이버 그린팩토리 커넥트홀

Typojanchi 2014/2015
Intertalks
OCT 24, 2014, 3PM
NAVER Green Factory
Connect Hall

도시문자버스
디자인: 이채원
City Type Bus
Design: Chae Lee

박해천
Haecheon
Park
프랜차이즈 패턴 랭귀지
Franchise Pattern Language
10.23

구본준
Bonjoon Goo
서울이란 텍스트에 새겨진
거대 타이포그래피:
상가건축의 명과 암
Massive Typography
Engraved On The Text Called
Seoul: The Light And Shadow
Of Commercial Building
10.22

이재원

한국

420 예일 대학교에서 석사를 마친 후,
워커아트센터와 S/O 프로젝트를 거쳐
현재 서울여자대학교 미술대학
시각디자인학과 교수로 재직 중이다.
이재원은 그래픽디자인과 타이포그래피
연구를 넘어서 프로젝트의 범위를
정보 디자인으로 넓혀가고 있다.

도시를 기호, 텍스트, 그리고
컨텍스트로 해석하고자 했다.
계획된 구조물, 거리의 패턴,
독특한 건물, 켜켜이 쌓인 시간,
걷고 있는 사람들 등으로 구성된
도시는 우리가 읽을 수 있는
이미지이거나 시각 형식이다.
도시에서 이동을 가능케 하는 지시
수단인 도로 기호와 텍스트를 이동
주체인 버스가 흡수하여 도시를
경험한다. 서로 다른 장소들을
이어주는 '도시 문자 탐사'
프로젝트는 서울이라는 도시를
여러 방향에서 읽어가면서 공간을
시간화하는 기회이다. 그리고
이것은 의미의 '전환', '표류' 그리고
'전복' 속에서 새롭게 도시를
해석하는 방식이다.

도시 문자 버스
2014

Lee Chae

Korea

421 After completing her MFA study
at Yale University, Lee Chae worked
at the Walker Art Center and
S/O Project. She assumed her current
position as a professor at the Department
of Visual Design of the Seoul Women's
University College of Fine Arts.
She is currently working to broaden
her scope of projects from graphic
design and typography research into
information design.

Symbols, text, and context are
the key elements to interpret
the city. The city is composed
of planned grids, patterns of
streets, characteristic
buildings, historical layers, the
pedestrians, etc., which could
be read as images or visual
forms (by its inhabitants).
The bus, a moving object,
itself experiences the city by
absorbing the road signages
and texts with which people
move in the city. The project
"City Type Exploration" is
a chance to read the Seoul city
from multiple dimensions,
while connecting different
places. And this communicates
a new method to interpret
a city with "converting,"
"drifting" and "oversetting"
meanings.

City Letter Bus
2014

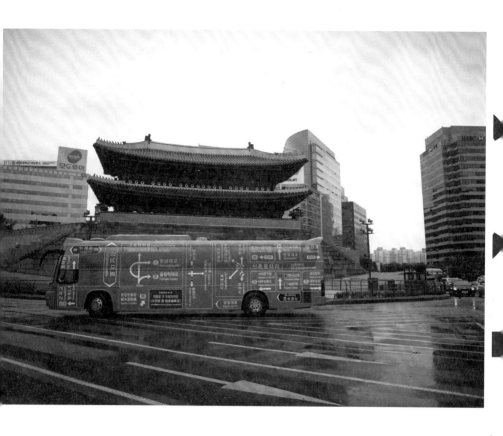

플랫

422

플랫은 서울에 위치한 그래픽디자인 스튜디오이다. 대학에서 만난 이화영, 임은지, 조형석, 황상준이 2014년부터 함께 작업하고 있다. 인쇄물을 중심으로 전시, 웹, 아이덴티티, 설치 등의 분야에서의 프로젝트를 진행 중이다. 다각적이고 다층적인 시각에서 이야기를 생산하며, 지역 기반의 작은 협업에서부터 넓은 영역의 미해결 문제에 이르기까지 대안을 모색하고 만드는 데에 관심이 있다.

한국

타이포잔치 사이사이 행사의 포스터는 2년 주기로 열리는 타이포잔치 본 행사 사이에 열리는 사이사이 행사를 알리는 역할을 한다. 행사의 과도기적 특성을 색과 면으로만 구성된 공간의 분리와 혼합을 통해 제시한다.

타이포잔치 프리비엔날레 사이사이 포스터
2014

Plat

423

Plat is a graphic design studio established in Jan 2014 by Lim Eunji, Lee Hwayoung, Cho Hyungseuk, and Hwang Sangjoon. They have been working on various projects including printed matters, exhibitions, webs, identities, installations. They are interested in producing narratives from versatile perspective, and offering solutions for a diverse range of projects ranging from those in small local cooperation to large scale commercial work.

Korea

The *Typojanchi Pre-Biennale Poster* has a role in promoting the pre-biennale event between *Typojanchi*. By dividing and mixing an image of space consists of colors and surfaces, the poster suggests a transitional feature of the event.

Typojanchi Pre-Biennale Poster
2014

도시 텍스트의 프로젝트

15:00 – 15:00　　www.welcometoseoul.kr　15:00 – 18:00

노스레터 프로젝트 A-Z

http://typojanchi.a-z.kr　　Newsletter Project A-Z

2도 케스의 Goto Tetsuya ∷ 류문 오 Hyungur Mo

∷ 류명 오 Hyungur Mo Welcome to Seoul

● Paper City ∷ JOR Optical Race∷

주최 문화체육관광부
Hosted by Ministry of Culture, Sports and Tourism

주관 한국공예·디자인문화진흥원 · 한국타이포그라피학회
Organized by Korea Craft & Design Foundation, Korean Society of Typography

후원 네이버　　협찬
Sponsored by Naver　　typojanchi.org

typojanchi.a-z.kr

424

그래픽 디자이너. 서울대학교를 졸업하고
2006년 스튜디오 fnt를 설립했다.
《벨트포르마트 15》,《코리아 나우! 한국의
공예, 디자인, 패션 그리고 그래픽디자인》,
《그래픽 심포니아》,《타이포잔치 2011》 등의
전시에 참여했으며 국립현대미술관,
서울시립미술관, 국립극단, 서울레코드페어
조직위원회 등의 클라이언트와 함께
다양한 문화 행사와 공연을 위한 작업을
해오고 있다. 2011년부터는 징림문화재단과
함께 건축, 문화, 예술 사이에서 교육,
포럼, 전시, 리서치 등을 아우르는 다양한
프로젝트들을 통해 건축의 사회적
역할과 도시, 주거 문제에 대해 고민하고 있다.
서울대학교, 서울시립대학교에서 시각
디자인을 가르치고 있다.

한국

〈타이포잔치 2015 커뮤니케이션
포스터〉는 공식 포스터와는
별도로, 개전식과 토크 및 파티를
위해 만들어졌다. 도시에 거주하는
우리들은 수많은 문자들 틈을
거닐며 그 행간 속에 숨은 의미를
찾아 서성인다. 그리고 어렵사리
발견해낸 단서들을 쌓아 올려
자신만의 이야기를 만들어간다.
다양한 도시에서 온 작가들의
이야기 사이를 거니는 일이
타이포잔치를 찾는 관람객들에게
즐거운 경험이 되기를 바란다.

**타이포잔치 2015 커뮤니케이션
포스터**
2015

**타이포잔치 2015 커뮤니케이션
포스터 — C () T () TALK**
2015

**타이포잔치 2015 커뮤니케이션
포스터 — C () T () PARTY**
2015

Lee Jaemin

425

Graphic Designer. Lee Jaemin graduated
from Seoul National University and
founded "studio fnt" in 2006. He took
part in several exhibitions such as
*Weltformat 15: Plakatfestival Luzern,
Korea Now! Craft, Design, Fashion
and Graphic Design in Korea, Graphic
Symphonia* and *Typojanchi 2011*, and
worked with clients like National
Museum of Contemporary Art, Seoul
Museum of Art, National Theater
Company of Korea and Seoul Records
& CD Fair Organizing Committee
on many cultural events and concerts.
Since 2011, he has actively worked
with Junglim Foundation on projects
about architecture, culture, arts and
education, forum, exhibitions and
research in order to explore meaningful
exchanges with the public about
subjects like the social role of archi-
tecture and urban living. He also teaches
graphic design at Seoul National
University and University of Seoul.

Korea

*Communication Posters for
Typojanchi 2015* was created
with the purpose of promoting
the exhibition's opening
ceremony, talks and opening
party. As we live in a city,
we stroll through countless
letterforms and discover
hidden meanings behind them.
With these discovered clues,
we create our own unique
stories. As such, *Typojanchi
2015* hopes for its visitors
to gain this pleasant experience
from strolling through works
of artists from different cities
from all around the world.

**Communication Poster for
Typojanchi 2015**
2015

**Communication Poster for
Typojanchi 2015 — C () T ()
TALK**
2015

**Communication Poster for
Typojanchi 2015 — C () T ()
PARTY**
2015

타이포잔치
Typojanchi
2015

4회 국제 타이포그래피 비엔날레
11월 11일 – 12월 27일
문화역서울 284 외 기타 지정된 장소
The 4th International Typography Biennale
11 November – 27 December
Culture Station Seoul 284
and other corresponding places

다페르튜토 스튜디오

한국

다페르튜토 스튜디오는 이탈리아어로 '어디서나,
어디에나 흐르는'이라는 뜻으로 탈 장소성을
의미하는 '다페르튜토'와 장소 특정성을
의미하는 '스튜디오'의 합성어이다. 팀 명이자
공연명인 '다페르튜토 스튜디오'는 연출가 적극이
이끌고 있으며, 연극의 내용과 형식을 고민,
다양한 장르의 작가와 협업하여 '무용적 연극',
'음악적 연극'이라는 대안을 모색해왔다.

타이포그래피 연극 〈암세포 삼 형제〉는 '한국의
전통굿놀이—영감놀음'을 모티프로 제작되었다.
다만 이 공연은 애초의 굿놀이처럼 노래와 춤,
재담이 주를 이루지는 않는다. 그동안 놀이 바깥에서
놀이를 기록해왔던 문자가 이번 공연의 첫 번째
요소이다. 공연은 실시간 자막으로서의 문자가
최초의 공연 항로를 결정하면, 나머지 공연의 모든
총체들이 이를 뒤따르는 형식으로 전개된다.
일반적으로 무대화가 되면 사라지는 희곡의 운명과
달리, 사라지지 않는 문자는 문자 이외의 것들과
대립하고, 공존하고 함께 놀이를 벌인다.
문자가 이끄는 도시의 찰나적 풍경을 통해 인간의
삶을 진술하는 기능을 넘어 진술할 수 없는 것들과
공존하는 문자의 본질을 사유해보고자 한다.

개막식 공연
타이포그래피 연극: 암세포 삼 형제
시간: 2015년 11월 11일 17시
장소: 문화역서울284
공연 시간: 13분
제작: 다페르튜토 스튜디오
연출: 적극
출연: 밝넝쿨, 박한결, 이문영 외

Dappertutto Studio

Korea

Dappertutto, which means "everywhere,
flowing anywhere," is also the stage
name of a contemporary experimental
performer. Named after the artist,
Dappertutto Studio is a theater group
that produces a variety of collaborative
projects in experimental theater including
dance and musical plays, led by
Zuck-geuk.

The typographic theater, *Three Cancer Cell
Brothers* has been developed with a "traditional
Korean gut (exorcism) theatrical — a perform-
ance for elder men" motif. However, in this
performance, singing, dancing and jokes are
not the main contents as was with original
"Korean gut theatricals." Traditionally,
typographic characters were used outside of
the performance for documentation, but
now take center stage as the main element for
this performance. During the performance,
in real time, subtitles and typographic charac-
ters will at first determine the direction
of the performance. For the rest of the per-
formance all of the remaining elements will
follow this format. It is normal destiny for
the playwright to disappear when the perform-
ance transitions to stage. Even though the
playwright disappears, the typographic
characters do not disappear but they remain
to conflict, co-exist and play together with
the other elements. Typographic characters
construct the instant landscape of the city and
these letterforms describe human life. But
going beyond this description of human life,
the typographic characters often co-exist
with that which we cannot easily describe and
through this performance we re-examine the
very essence of these typographic characters.

Opening Performance
Typographic Theater:
Three Cancer Cell Brothers
Time: 11 November, 2015, 5 p.m.
Venue: Culture Station Seoul 284
Running Time: 13 minutes
Production: Dappertutto Studio
Director: Zuck-Geuk
Performers: Park Neongcool, Park Hankyul,
Lee Munyoung et al.

Dappertutto Studio
Korea

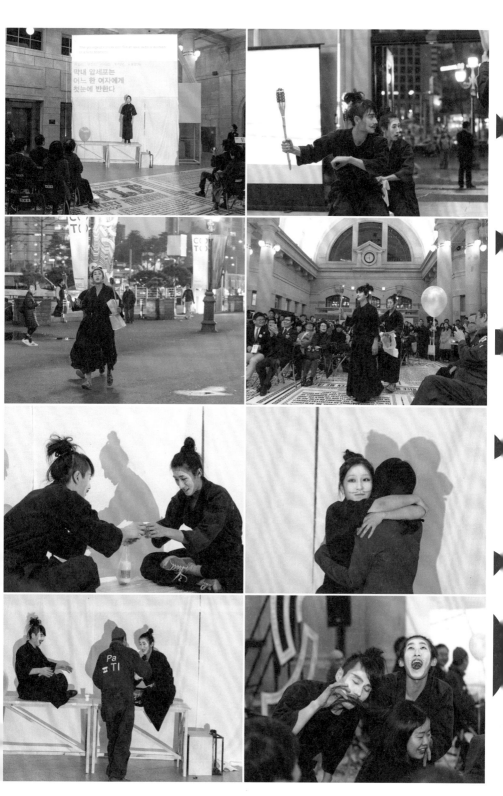

제로랩

한국

타이포잔치 전시 공간 디자인
2015

428 제로랩은 김도현, 김동훈, 장태훈으로 이뤄진
디자인 그룹으로 제품 디자인, 그래픽디자인
외에도 전방위 문화 활동과 다양한 창작 활동을
통해 실험적 디자인과 상업적 디자인,
그리고 디자인이 가진 현실적인 문제 사이의
격차를 줄이는 협의점을 찾고자 한다.
다양한 축제나 전시의 그래픽디자인 개발,
가구/집/공간의 개발 및 제작, 워크숍, 전시 등
폭넓은 영역에서 활동하고 있다.

Zero Lab

Korea

**Typojanchi
Exhibition Space Design**
2015

429 Zero Lab is a design group, composed of
Kim Donghoon, Jang Taehoon and Kim
Dohyun. The studio specializes in product
design, graphic design, and many arts
and cultural activities. They explore both
experimental and commercial design,
and try to find the balance between reality
and ideal practice in the design world.
They not only participate in many festivals
and exhibitions as a graphic and space
designers but also as artists. Zero Lab
designs and makes furniture and spaces
by themselves and do many workshops
as well.

강이룬

430 뉴욕 스쿨 오브 비주얼 아트와 예일 대학교에서
그래픽디자인을 공부하고, MIT의 도시 계획과
산하 센서블 시티 연구소에서 특별 연구원으로
일했다. TED 펠로우로 활동하며 미국 TED
콘퍼런스와 칸라이언즈 국제 크레이이티비티
페스티벌 등에서 강연했고, 독일 바우하우스
바이마르 대학교, 뉴욕 대학교 ITP 등에서 강의했다.
현재 파슨스 스쿨 오브 디자인에서 학생들을
가르치고 있으며, 뉴욕에서 학제간 디자인
및 리서치 스튜디오 매스 프랙티스를 운영하고
있다.

한국

온라인 지도의 익숙한 형식을
빌어 제작된 〈타이포잔치
웹사이트〉는 각 프로젝트들의
개념적 이웃 관계와 각자 관련된
지리적 위치들을 지도로 엮어,
타이포잔치의 전시를 경험하는
새로운 관점을 제시한다.
이 온라인 지도는 오픈스트리트
맵의 데이터를 바탕으로,
디자이너이자 개발자인 소원영의
도움을 받아 제작하였다.

타이포잔치 웹사이트
2015

E Roon Kang

431 E Roon Kang lives and works in New York,
where he operates Math Practice —
an interdisciplinary design and research
studio. E Roon is a TED Fellow, was
previously a research fellow at SENSEable
City Laboratory of MIT. He gave talks and
lectures at MIT, TED Conferences and
Cannes Int'l Festival of Creativity, among
others, and taught courses at Bauhaus-
University Weimar, NYU ITP. He current
teaches at Parsons School of Design
and holds an MFA in graphic design from
Yale.

Korea

The *Typojanchi Website*
maps each of the participating
projects with their con-
textual relationship and
associated geographic
locations. By appropriating
the familiar user interface of
online maps, the website
suggests a unique vantage
point in experiencing the
exhibition. The base map is
constructed with the data
from OpenStreetMap, and the
website is realized with help
of So Wonyoung.

Typojanchi Website
2015

놀공

한국

2011년 설립된 놀공은 예술, 문화, 교육, 사회 공헌 분야에서 디지털과 아날로그를 접목한 게임 기반의 참여형 문화 교육 콘텐츠를 제작하는 크리에이티브 스튜디오다. 15–20년 경력을 가진 게임, 교육공학, 컴퓨터 개발 전문가들이 회사를 이끌며 주한 독일문화원, 유니세프, 세이브 더 칠드런, C Program, 하자센터, 삼성그룹, 두산그룹, 현대자동차 등 다양한 분야의 기업 및 기관과 함께 일하고 있다.

방문자 A는 C () T ()에 들어선다.
이곳의 소통 방법은 문자와 기호뿐이다.

방문자 A는 이 도시의 시민이 되기 위해
입국 심사와 몇 가지 간단한 절차를
밟는다.

도시에 첫발을 내디딘 시민 A.
저마다 다른 표식을 한 시민들과 시선이
오가고 도시의 ()들을 통과한다.

시민 A는 자신이 가진 도구를 길잡이로
알 수 없는 상대로부터 질문을 받으며,
C () T ()를 욕망하거나 추억한다.

Welcome to C () T ()
이제 당신 차례.

C () T () 가이드
경험 가이드 프로그램,
1층 중앙 홀 및 전시관 전체,
약 30분, 2015

Nolgong

Korea

Nolgong is a creative studio founded in 2011. The studio makes game-based cultural participation education contents by grafting digital and analogue in the fields of arts, culture, education and social contribution. With 15 to 20 years of experienced game, educational technology, computer developing specialists leading this company, they have been working with the Goethe-Institut Korea, Unicef, Save the Children, C Program, Haja Center, Samsung Group, Doosan Group, Hyundai Motors, and various companies and organizations.

Visitor A goes into C () T ().
The only way to communicate is
with typography and symbols.

Visitor A clears immigration and
is in a simple few processes able
To be a citizen in this city.

Citizen A makes the first step.
Exchanges glances with citizens
who have all different signs
Passing through ()s.

Citizen A uses his/her tools as a guide
Gets questions by unknown people,
Desires or recollects the C () T ().

Welcome to C () T ()
Now, it's your turn.

C () T () Guide
Experiential guide program,
the 1st floor concourse and whole
exhibit hall, approx. 30 minutes,
2015

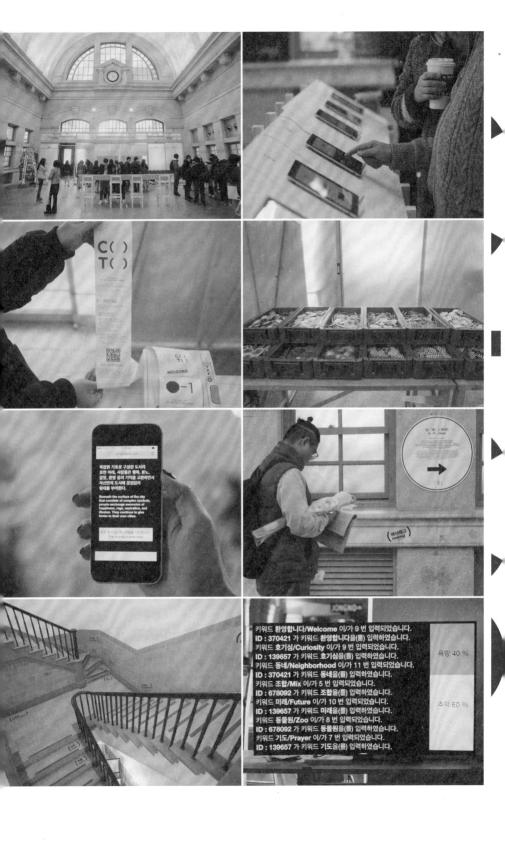

미디어버스 × 신신

한국

434 미디어버스는 2008년에 설립된 출판사이자
기획 집단으로 더 북 소사이어티라는 서점과
프로젝트 스페이스를 운영하고 있다.
신신은 신해옥과 신동혁으로 구성된 디자인
공동체로 주로 예술적 맥락 안에서
디자인적 실천을 보여주는 활동을 하고 있다.
미디어버스와 신신은 이번 타이포잔치
뉴스레터 프로젝트를 비롯해 《사물학 II:
제작자들의 도시》(2015), 《제록스 프로젝트》
(2015)와 같은 전시와 책, 디자인 작업 등을
함께 진행하고 있다.

타이포잔치 뉴스레터는 도시를
타이포그래피 아카이브로
간주한다. 집단 거주지인 도시와
집단 소통 방법인 문자는 거의 같은
시기에 만들어지고 발전되었다.
문자 문화로서 타이포그래피
개념은 도시 안에서 다양성을
획득하고 확장될 수 있었고,
도시의 역사성과 장소성에 접근
하는 효과적인 도구가 되었다.
이 뉴스레터에 참여한 디자이너와
예술가, 비평가, 이론가, 건축가
등은 자신만의 관점과 방법론으로
도시와 문자, 타이포그래피를
가로지르며 이미 도시에 두껍게
쌓여 있는 문자 아카이브를
발굴한다.

타이포잔치 뉴스레터 《A – Z》
1호: 질서 – 무질서
2호: 과거 – 현재
3호: 개인 – 집단
4호: 정적 – 동적
5호: 도시 – 타이포그래피
윤전 인쇄, 39 × 26.5 cm,
2014 – 2015

Mediabus × Shinshin

Korea

435 Mediabus is a publishing company
and a planning group, they run a book store
and a project space named The Book
Society. ShinShin (Shin Donghyeok, Shin
Haeok) is a design community and they
show design practice in the context of Art.
Mediabus and ShinShin have been
working on the "Typojanchi Newsletter"
project, the exhibition *Objectology II:
Make* (2015), *XEROX Project* (2015), and
many books and design works together.

The Typojanchi Newsletters
regard the city as an archive
of typography. A city is
a residential community and
a letter is a public communi-
cation method. These are
both made and developed at
almost the same time.
The concept of typography as
a culture of letters has the
potential to achieve diversity
and expansion in the city.
It can become an effective
medium which can approach
a history of city and placeness.
The participants are designers,
critics, theorists, and
architects who will discover
letter archives that have deep
layers "already" in the city
with their own perspectives
and methodologies.

Typojanchi Newletter *A–Z*
Issue 1: Order – Disorder
Issue 2: Past – Present
Issue 3: One – Collective
Issue 4: Static – Moving
Issue 5: City – Typography
Rotary printing, 39 × 26.5 cm,
2014 – 2015

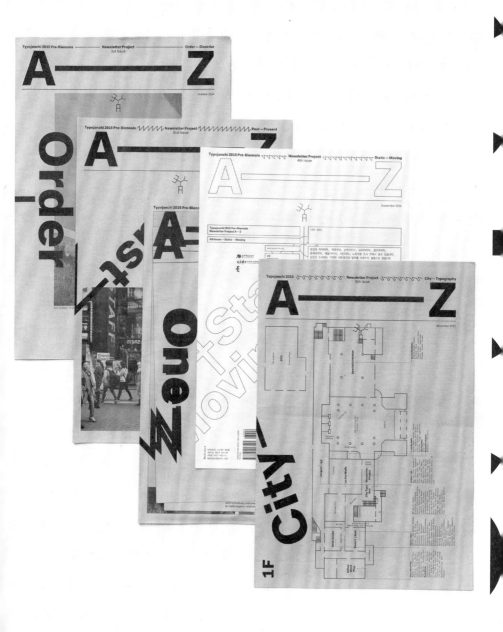

두성종이 디자인연구소

한국

두성종이 디자인연구소는 두성종이의 디자인 체계와 정체성을 확립하는 한편, 한국 전통 및 현대 색상 연구 개발, 특수지 표면 가공 연구, 종이 제품 개발 등을 위해 2009년 설립되었다. 두성종이의 전체적인 공간 및 컬러 디자인, 디자인 관련 외부 기업 및 단체와의 컨소시엄을 통한 디자인 사업 진행, 페이퍼 굿즈 시리즈 등 종이 상품 디자인, 국내외 전시 및 박람회 참여, 사내 디자인 교육 등을 통해 두성종이의 변화와 혁신을 주도하고 있다.

도시를 구성하는 여러 요소들 중 눈에 보이진 않지만 항상 작동하고 있는 도덕과 규율, 즉 시민의 대표적 의무인 세금, 끊임없이 생성되는 신조어, 도로교통법처럼 모두가 지켜야 하는 약속과 질서 등을 그래픽 작업으로 시각화했다. 우리가 사는 도시에는 이처럼 겉으로 드러나진 않아도 늘 곁에 있는 것들이 무수히 많다. 매순간 숨 쉬며 살지만 너무 당연해 그 존재를 인식하지 않는 공기처럼 말이다.

도시 구성 리포트
2015

Doosung Paper Design Lab

Korea

Doosung Paper's design lab is an attachment institution of Doosung Paper. Established in 2009, it researches and develops the design system and identity of Doosung Paper, Korean traditional color tones as well as modern color tones, develops surface finishing of specialty papers, and develops paper stationery. It consists of graphic design research team, online communication design team, and design consortium team. By performing variety of activities such as designing the overall color and space of the Doosung Paper building, businesses related to designs and hosting consortiums with other design firms, designing paper products such as the Paper Goods series, participating various domestics and overseas exhibitions, and hosting in-house design seminars, they take an important role in transforming and innovating Doosung Paper.

Of the many aspects that constitute a city, there are some things which always function on their own, but are not visible present — Rules that we all must abide by, such as morals, ethics, obligation of tax as a citizen, endless reproduction of new words, traffic safety laws, were all graphically visualized. As such, there are countless numbers components in the city that do not reveal itself, but is always around us. It is like air that we breathe every day. We don't notice them because it's taken for granted.

**Report on
the Composition of a City**
2015

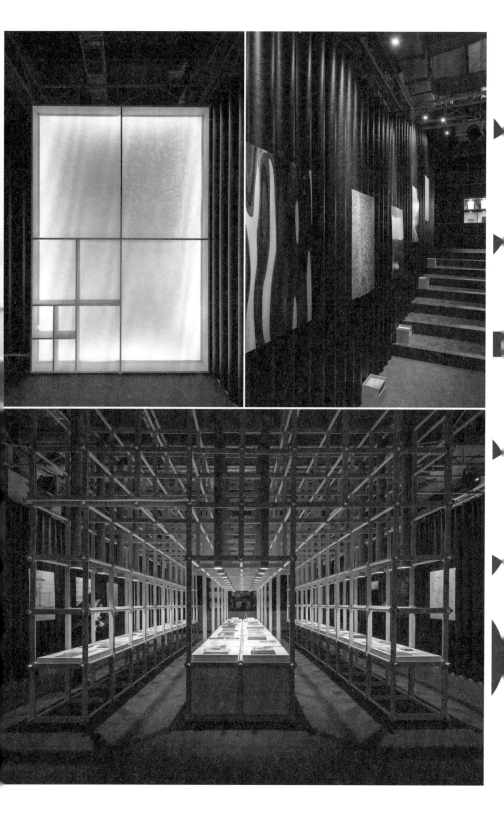

레벨나인

438 2013년 설립된 레벨나인은 문화 자원의 가치를 새롭게 하는 리빙 랩이다. 문화 자원에 대한 연구를 바탕으로, 아카이브 활용과 관련된 데이터 기반 프로젝트를 지향한다. '아카이브와 데이터', '문화 공간과 박물관', '창조적 미디어'를 키워드로 문화재청, 콘텐츠진흥원, 서울여자대학교, 카이스트, 문화체육관광부 등 다양한 기관과 협업을 통해 아카이브 시스템 개발, 전시 미디어 등의 프로젝트를 수행하고 있다.

〈동-서-남-북, 도시 나침반〉은 이번 타이포 잔치에 참여한 작가들의 정보를 바탕으로, 도시와 그 도시를 해석하는 작가의 관계를 아카이브한다. 타이포잔치의 여타 프로젝트가 '도시-작가' 사이에서 생성된 '결과물'을 조명한다면, 이 프로젝트는 작가 개개인의 도시 경험을 매개로 하여 관람객과 그 도시들을 잇는다. 타이포잔치를 통해 전 세계에서 모인 작가들은 '도시와 타이포그래피'라는 주제에 따라 저마다의 방식으로 세계 여느 도시로 달려가 문화적 흔적을 창조한다. 그러나 제인 제이콥스가 《미국 대도시의 죽음과 삶》(1961)에서 지적했듯, 우리가 무언가 새로움을 창조할 때에 도시는 역으로 우리에게 새로운 공간적 경험을 주는 주체가 된다. 즉 작가가 도시를 새롭게 창조할 때, 그 도시 역시 한 명의 작가를 길러내는 것이다. 전시장을 찾은 관람객은 작가들과 관련된 도시 정보가 데이터 베이스 시스템으로 구축된, 나침반이 탑재된 모바일 애플리케이션을 통해 위치 기반의 도시 인포그래픽 경험과 마주치게 된다. 이 프로젝트는 작가(의 정보)로 작가(와 작품)를 설명한다는 점에서 '메타적' 성격을 띠며, 동시에 '탈공간적' 성격을 지닌다. 즉 문화역서울 284라는 전시 공간을 벗어나 타이포잔치에 참여한 작가 개인의 경험이 깃든 도시로 떠나는 가상의 여행을 제안한다.

동-서-남-북, 도시 나침반
모바일 어플리케이션(iOS), 2015

rebel9

439 rebel9 is a Living Lab making new cultural resources of value founded in 2013. Their specialty is archive application and database projects based on cultural assets research and development as well as "Archive & Data" and "Creative Media" currently stand out in their work. rebel9 have been doing archive system development and exhibition media projects with the Cultural Heritage Administration, Korea Creative Contents Agency, Seoul Women's University, KAIST, Ministry of Culture, Sports, and Tourism and many organizations.

The N-S-E-W, CITY COMPASS archives the city and the relationship of the artists who analyze the city based on the *Typojanchi 2015* artists roster information. If the *Typojanchi*'s other projects focus on the "results" from "city-artist" relation-ships, this project links the audiences and the cities with the artist's personal city experiences. Through *Typojanchi*, artists from all over the countries rush to the city and create a cultural trace in their own ways. However, as Jane Jacobs pointed out in her book, *The Death and Life of Great American Cities* (1961), when we create something new, the city become a subject that gives us new experiences of spaces conversely. In other words, when an artist creates a city newly, the city also can raise one artist. The audience who visits the exhibition, faces to the city location-based infographic experiences through a compass on board the mobile application, constructed by a database system with artist-related city information. This project explains the artists (and the art works) by the artist ('s information) therefore, it has "meta" and "off the space" characteristics at the same time. Therefore, it suggests an imaginary trip outside of Culture Station Seoul 284 to the city where the artist's personal experience dwelt.

N-S-E-W, CITY COMPASS
Mobile Application (iOS), 2015

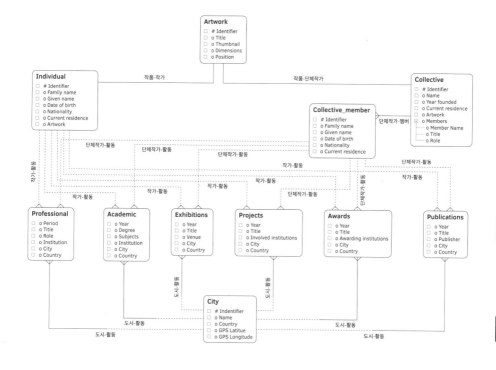

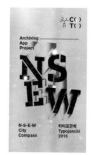

타이포잔치 2015
C () T ()
토크 프로그램

오픈 토크
장소 : 네이버 그린팩토리
2층 커넥트홀

11월 12일(목) 15:00 – 15:20
등록 및 개회
15:20 – 16:10
에이드리언 쇼너시 / 보기와 안-보기
16:30 – 17:00
김두섭 / 도시와 타이포그래피
17:00 – 17:30
로만 빌헬름 / 타이포무자크
17:30 – 18:00
고토 테츠야, 자빈 모, 하기와라 슌야 /
아시아 시티 텍스트 / 처

11월 13일(금) 15:00 – 15:30
캐서린 그리피스 / 즉흥의 문자
15:30 – 16:10
다이니폰 타입 조합 / '자(字)'에 대하여
16:30 – 17:00
리서치 앤드 디벨럽먼트 / 어제의 뉴스
17:00 – 17:30
왕츠위안 / 흐르는 물은 썩지 않는다
17:30 – 18:00
스튜디오 스파스 /
그래픽디자인 아트-디렉션,
그 이상을 위한 창의적 스튜디오

토요 토크
장소 : 문화역서울 284 RTO
일시 : 11월 14일 – 12월 26일,
매주 토요일 오후 3시

11월 14일(토) 이재민 / 포스터 프로젝트
'() on the Walls'
11월 21일(토) 이기섭 / 서울의 동네 서점
11월 28일(토) 크리스 로 / 종로 ()가
12월 5일(토) 박경식 / 도시 언어 유희
12월 12일(토) 조현, 심대기, 이충호 /
도시 환영 (幻影 · 歡迎) 문자
12월 19일(토) 최문경 / 책 벽돌
12월 26일(토) 민병걸, 일상의실천 / 결여의 도시

해외 토크
장소 : 일본 오사카부 오사카시
니시구 에노코지마 2-1-21
마크 스튜디오(OOO 프로젝트)
일시 : 11월 21일(토),
오후 5시 – 6시 30분
강연자 : 고토 테츠야,
쿠지 타츠야, 야마모토 카나코

시티 토크(오픈 + 토요 + 해외 토크)는
《타이포잔치 2015》 행사의 일환으로,
전시 공간 밖에서 참여 작가들의
생생한 이야기를 직접 들을 수 있도록
마련된 프로그램입니다.

Typojanchi 2015
C () T ()
Talk Program

Open Talk
Venue: Naver Green Factory
2F Connect Hall

11. 12. Thu. 15:00 – 15:20
Registration and Opening
15:20 – 16:10
Adrian Shaughnessy / Seeing
and Not-seeing
16:30 – 17:00
Kim Doosup / City and Typography
17:00 – 17:30
Roman Wilhelm / TYPOMUZAK
17:30 – 18:00
Tetsuya Goto,
Javin Mo, Shunya Hagiwara /
Asia City Text/ure

11. 13. Fri. 15:00 – 15:30
Catherine Griffiths / A Type of
Improvisation
15:30 – 16:10
Dainippon Type Organization /
Talk about "字"
16:30 – 17:00
Research and Development /
Yesterday's News
17:00 – 17:30
Wang Ziyuan / Running water
never gets stale
17:30 – 18:00
Studio Spass / Creative Studio
for Graphic Design Art-direction
and More

Saturday Talk
Venue: RTO, Culture Station
Seoul 284
Date and time: 11. 14 – 12. 26,
every Sat, 15:00

11. 14. Sat. Lee Jaemin / () on the Walls
11. 21. Sat. Lee Kiseob / SEOUL () SOUL
11. 28. Sat. Chris Ro / Jongno () Ga
12. 5. Sat. Fritz K. Park / Urban Wordplay
12. 12. Sat. Cho Hyun, Shim Daeki,
Lee Choongho /
City Welcomes You
12. 19. Sat. Kelly Moonkyung Choi /
Book Bricks
12. 26. Sat. Min Byunggeoul,
Everyday Practice /
A City without ()

Overseas Talk
Venue: Mark Studio
(OOO Projects) 2-1-21 Enokojima,
Nishi-ku, Osaka, Japan
Date and time: 21 November,
17:00 – 18:30
Speakers: Tetsuya Goto,
Tatsuya Kuji, Kanako Yamamoto

C () T () Talk (Open + Saturday +
Overseas Talk) is a program
of Typojanchi 2015 through which
you can interact with designers
and typographers outside
exhibition venues.

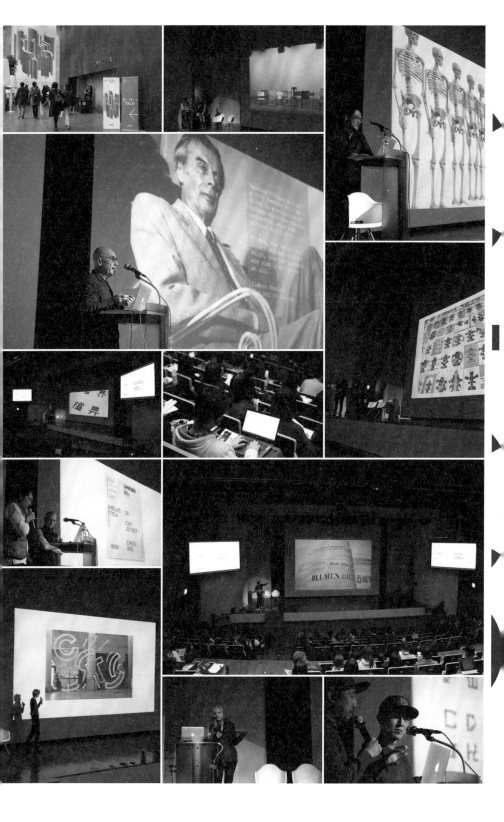

김경선, 한국
건국대학교와 런던 센트럴 세인트 마틴스
대학에서 그래픽디자인을 공부하고,
제일기획과 홍디자인에서 디자이너로 일했다.
그래픽 디자이너 클럽 진달래 동인이며,
현재 서울대학교 미술대학 디자인학부에서
학생들을 가르치고 있다. 옮긴 책으로 《타이포
그래피의 탄생—구텐베르크부터 디지털
폰트까지》(2010)가 있다.

고토 테츠야, 일본
고토 테츠야는 일본 오사카에 거주하는 그래픽
디자이너다. 대안적 사무 공간 'OOO(아웃
오브 오피스)'와 다학제적 에이전시 'OOO
프로젝트'를 운영하고 있다. 그래픽 디자이너일
뿐만 아니라 편집자, 저술가, 큐레이터의
업무를 병행하고 있다. 일본 타이포그래피
학회지인 《타이포그래픽스 티아이:》 263호부터
270호까지 편집을 맡으며 아시아의 그래픽
디자인과 타이포그래피 풍경을 소개하는
글을 기고했다. 현재 긴키 대학교와 오사카
미술대학에서 학생들을 가르치며 일본
《아이디어》지에 '옐로우 페이지'라는 제목으로
아시아 그래픽디자인 풍경을 소개하는 글을
정기적으로 기고하고 있다.

민병걸, 한국
그래픽 디자이너. 안그라픽스 디자이너,
눈디자인 디자인 디렉터로 일했으며 진달래
동인이다. 현재 서울여자대학교 시각디자인과
교수로 학생들을 가르치며 한글의 모습을
현대적, 입체적으로 표현하는 디자인 작업을
시도하고 있다.

박경식, 한국
박경식은 미국 위스콘신 주 밀워키에서
커뮤니케이션 디자인을 전공하고,
국제디자인전문대학원에서 디자인경영을
공부했다. 현재 앤엔코라는 1일 그래픽
디자인 스튜디오 대표로 일하고 있으며,
타이포그래피 계간지 《ㅎ》의 편집장으로
일했다. 또한, 삼성디자인학교와
건국대학교에서 각각 2008년, 2006년부터
줄곧 강의하고 있다. 여러 학회에서
논문 발표하고, 2012년 홍콩에서 ATyPI
학회에 참여했다. 현재 한국 타이포그래피
학회 회원이며 학회지 《글자씨》에 기고하고
있다. 서울 동부 끝자락에서 아내와
아들 셋이서 작은 연립에 거주하고 있으며
여가로 등산, 공포 영화 관람, 미국 만화와
철인 28호 피규어를 모은다.

Kymn Kyungsun, Korea
Kymn Kyungsun studied graphic design
at Konkuk University and Central Saint
Martins College of Art and Design.
He also worked for Cheil Worldwide and
Hong Design as a designer. He is
a member of the graphic designer club,
Jindallae and now he teaches in the
Department of Design at the College of
Fine Arts of Seoul National University.
He translated the book, *From Gutenberg
to Opentype* (2010).

Adrian Shaughnessy, UK
Adrian Shaughnessy is a designer and
writer. In 1989, he co-founded the Intro
design studio, and worked as an art
director for fifteen years. After leaving
Intro, he now runs his own studio
ShaughnessyWorks and does design,
art-directing, editing, and consulting.
He has authored many books including
*How to be a Graphic Designer Without
Losing Your Soul* and he co-founded
Unit Editions which publishes book on
design and design culture. He also
writes for the design publications: *Eye,
Design Week, Creative Review*, and
design blog *Design Observer* and he
also gives lectures all over the world.

Ahn Byunghak, Korea
Ahn Byunghak studied Visual Communi-
cation and typography in graduate
school at Hongik University. He has
gained experience as a graphic designer
and started to run his own studio,
"DesignSAI," in 2002 experimenting
numerous posters, books, magazines,
visual identity and websites for major
companies, public institutions
and galleries. After graduation from
MA course in Visual Communication
at the Royal College of Art, London,
he explores relevant issues that are
reshaping the role of graphic design and
its relationship with society, and culture
for the future teaching typography
and graphic design at Hongik University,
Seoul.

Cho Hyun, Korea
Between 2001 and 2002, the designer
Cho Hyun was deeply absorbed with
trash. In 2002, he and Choi Sungmin
developed the FF Tronic typeface based
on the rules of objects encountered
in daily life, and this led to his work as
a registered font designer with FSI
(Font Shop International, Germany).
That same year, he has earned a Master of
Fine Arts degree in graphic design from
Yale University, and in 2004 he
established his S/O Project studio in
Seoul. With a name meaning "Subject
and Object Project in everyday life,"
this effort sees him making continued
attempts at work incorporating
perspectives on daily life and everyday
objects into typographic expression.
In particular, the studio's efforts are
focused on combining and expanding
the relationship of subject and object
into different media. This design meth-
odology has led him to produce unique
and experimental results even when
cooperating with very commercial
enterprises, and his various media and

심대기, 한국
디에이앤컴퍼니의 공동 창립자이자 그래픽
디자이너 심대기는 런던 센트럴 세인트
마틴스 대학교에서 그래픽디자인을 공부하고,
런던대학교 유니버시티 칼리지 런던
(UCL)에서 인류학 석사 학위를 받았다.
폴드 갤러리, 슬레이드 미술학교, 쇼어디치
타운 홀, 레프트 뱅크, 라운드 하우스 런던,
런던 디자인 페스티벌, 뉴욕 PS 35 갤러리,
제로원 디자인센터, 서울 시청, 세종문화회관
등에서 디자인 작업을 선보였으며, 최근 작업
〈지금 & 여기〉는 중국, 대만, 한국에서
열린 실험적인 포스터 전시회 '2015 아시아
넥스트'에 초대되었다. 또한 《어떠세요?》,
《첫 번째 공연 사이》, 《사이 #2》 등의 디자인
전시를 큐레이팅하기도 했다. 그의 작업은
코리아 디자인 어워드, 레드닷 어워드 등에
선정되었으며, 2015년 제10회 한국
타이포그래피학회 전시에서 그랑프리를
차지했다. 현재 서울여자대학교에서 학생들을
가르치고 있다.

안병학, 한국
안병학은 홍익대학교에서 시각디자인을 전공
하고, 동 대학원에서 타이포그래피를

공부했다. 그는 그래픽 디자이너로서 다양한
경험을 쌓아왔고, 2002년부터는 자신의
스튜디오 '디자인사이'를 운영하며 주요 회사,
공공기관, 갤러리 등을 위한 포스터, 책,
시각 아이덴티티, 웹사이트 등의 분야에서
다양한 실험을 해왔다. 영국 왕립예술학교에서
시각커뮤니케이션을 공부한 후부터는
현재 홍익대학교에서 타이포그래피와 그래픽
디자인을 가르치며 사회문화적 측면에서
그래픽디자인의 역할을 다시 만드는 시의성
있는 이슈들을 탐험하고 있다.

에이드리언 쇼너시, 영국
디자이너이자 저술가. 1989년 디자인
스튜디오 인트로를 공동 설립해 15년 동안
아트 디렉터로 일했다. 현재는 인트로를
떠나 쇼네시웍스를 운영하며 디자인과 아트
디렉팅, 편집에 대한 컨설팅을 하고 있다.
《영혼을 잃지 않는 디자이너 되기》를 비롯해
다수의 책을 썼으며, 직접 디자인과
시각문화에 대한 책을 내는 유니트 에디션스를
공동 설립하기도 했다. 디자인 잡지 《아이》,
《디자인 위크》, 《크리에이티브 리뷰》,
《디자인 옵서버》 등에 글을 쓰고 세계 곳곳을
돌아다니며 강연을 하고 있다.

communication approaches, which represent a departure from established methods, have met with considerable praise, including honors from the Red Dot Awards, TDC New York, TDC Tokyo, ADC, and the ARC Awards. Cho's experiments with the subject/object in everyday existence are also realized in the field of education, and the results of his work with students based on everyday themes and areas of interest have been honored by the Red Dot Awards.

Chris Ro, USA
Chris Ro is a graphic designer and currently professor at Hongik University. He is a second-generation Korean-American. He studied architecture at the University of California in Berkeley and earned his MFA from the Rhode Island School of Design. He is living and working in Korea since 2010. He has organized a student research project devoted to Korean visual culture called the "Ondol" project and has published three issues so far. He is currently interested in the subjects of "Flow" and "Digital Craftmanship." He has been involved in research within design writing, graphic design and typography. As a practitioner, he works across various media including book design, branding, advertising and motion graphics.

Everyday Practice, Korea
Everyday Practice is a graphic studio founded by Kwon Joonho, Kim Kyung chul, Kim Eojin and a small community which is thinking about the role of design and how design acts in reality. Based in graphic design, they do not restrict themselves to strictly two-dimensional design. They research various design methods and make it happen.

Fritz K. Park, Korea
Fritz K. Park studied Communication Design at the Milwaukee Institute of Art & Design in Milwaukee, Wisconsin and received his MFA in Design Management at Hongik-IDAS. He wears many hats. His fedora is principal of a one-man graphic design studio named N&Co. specialising in design consultancy, branding and print, while the Stetson he interchanges with a hard hat when he lectures on typography, editorial design and design process at Samsung Art & Design Institute, Konkuk University among many other schools. His green eyeshade is his thinking cap for when he writes or edits work based on design and cultural trends, or when he does translation work in varying capacities. With so many hats, Fritz has worked with many talented individuals as well as for many reputable clients such as Interbrand, Designesprit, Design House, gColon, KT, Hyundai/Kia, Asiana Airlines, Songdo IBD, 5by50, DY and Pacific Star, among others. He has presented papers at ATyPI (Association Typographique International) as well as for the Korean Society of Typography. Of special note is his Windsor cap

이기섭, 한국
그래픽 디자이너, 그림책 작가. 홍익대학교
미술대학 섬유미술학과를 졸업하고
홍디자인에서 디자이너로 일했다. 서울여자
대학교 시각디자인과 겸임 교수로 학생들을
가르치고 있으며 2011년부터 동네서점
땡스북스를 운영해오고 있다. 저서로
《스마일 서커스》(2005), 《모두 웃어요》
(2006), 《인디자인, 편집 디자인》(공저,
2009) 등이 있다.

이재민, 한국
그래픽 디자이너. 서울대학교를 졸업하고
2006년 스튜디오 fnt를 설립했다.
《벨트포르마트 15》, 《코리아 나우! 한국의
공예, 디자인, 패션 그리고 그래픽디자인》,
《그래픽 심포니아》, 《타이포잔치 2011》 등의
전시에 참여했으며 국립현대미술관,
서울시립미술관, 국립극단, 서울레코드페어
조직위원회 등의 클라이언트와 함께 다양한
문화 행사와 공연을 위한 작업을 해오고 있다.
2011년부터는 정림문화재단과 함께 건축,
문화, 예술 사이에서 교육, 포럼, 전시, 리서치
등을 아우르는 다양한 프로젝트들을 통해
건축의 사회적 역할과 도시, 주거 문제에 대해
고민하고 있다. 서울대학교, 서울시립
대학교에서 시각 디자인을 가르치고 있다.

이충호, 한국
아트 디렉터이자 그래픽 디자이너인 이충호는
런던 센트럴 세인트 마틴스 대학교에서
그래픽디자인으로 학사 학위를, 런던 칼리지
오브 커뮤니케이션에서 같은 전공으로 석사
학위를 받았다. 디자인 스튜디오 SW20을
운영하며 그래픽디자인 전반에 걸친
다양한 작업을 하고 있으며 한국예술종합학교,
서울시립대학교, 이화여자대학교 등에서
학생들을 가르친다. 그의 작업은 뉴욕 ADC,
뉴욕 TDC, 도쿄 TDC 등 국제 디자인
공모전에서 여러 차례 수상하였으며 국내외
잡지를 비롯한 여러 매체에 소개되었다.

일상의실천, 한국
일상의실천은 권준호, 김경철, 김어진이
운영하는 그래픽디자인 스튜디오로, 오늘날
우리가 살아가는 현실에서 디자인이 어떤
역할을 해야 하며, 또한 무엇을 할 수 있는가를
고민하는 소규모 공동체다. 그래픽디자인을
기반으로 하지만 평면 작업에만 머무르지 않는
다양한 디자인 방법론을 탐구하고 있다.

(seasonal) which he saves for exhibition and show openings that he has participated in throughout the years. In his free time, he likes to go hiking (bucket hat), or watch horror movies (face guard visor). He collects comic books and vintage Tetsujin 28 figures and memorabilia (magnifier visor with LED lighting). Fritz lives on the outskirts of Seoul with his wife and three boys.

Kelly Moonkyung Choi, Korea
Kelly Moonkyung Choi is a graphic designer. She studied graphic design at Rhode Island School of Design, typography at Basel School of Design. She worked as a researcher at Hongik University and during that time, she wrote her master thesis, "A Study on the education at Basel School of Design." She has translated books such as *Designing with type* (2010), *While You're Reading* (2013). Kelly Moonkyung Choi has taught typography at Hongik University and Korea National University of Arts. Currently, she teaches at Paju Typography Institute (PaTI).

Lee Choongho, Korea
Lee Choongho is an art director and graphic designer graduated from Central Saint Martin's College of Art and Design in London with a BA (Hons) in graphic design. He also received an MA in graphic design from London College of Communication. He founded his own graphic design studio SW20 which works on a wide range of projects across a variety of media. He currently teaches at Korea National University of Arts, University of Seoul and Ewha Womans University. His works were awarded by multiple awards including New York Art Directors Club, New York Type Directors Club, Tokyo Type Directors Club etc. His works have been exhibited and published in magazines and books across the world.

Lee Jaemin, Korea
Graphic Designer. Lee Jaemin graduated from Seoul National University and founded "studio fnt" in 2006. He took part in several exhibitions such as *Weltformat 15: Plakatfestival Luzern*, *Korea Now! Craft, Design, Fashion and Graphic Design in Korea*, *Graphic Symphonia* and *Typojanchi 2011*, and worked with clients like National Museum of Contemporary Art, Seoul Museum of Art, National Theater Company of Korea and Seoul Records & CD Fair Organizing Committee on many cultural events and concerts. Since 2011, he has actively worked with Junglim Foundation on projects about architecture, culture, arts and education, forum, exhibitions and research in order to explore meaningful exchanges with the public about subjects like the social role of architecture and urban living. He also teaches graphic design at Seoul National University and University of Seoul.

Lee Kiseob, Korea
Lee Kiseob is a graphic designer and

조현, 한국
경원대학교를 졸업하고 예일 대학교에서
그래픽디자인으로 석사 학위를 받았다.
2004년 서울을 기반으로 한 자신의 스튜디오
'S/O 프로젝트(Subject and Object
Project in everyday life)'를 설립한 후,
스튜디오 이름에서 드러나듯 일상과
일상 사물에 대한 관점을 다양한 미디어에
접목하고, 확장하며, 타이포그래피로 표현하는
실험적 작업을 계속해오고 있다. 현재
한국종합예술학교에서 학생들을 가르치고
있다.

최문경, 한국
그래픽 디자이너. 로드아일랜드 디자인
학교에서 그래픽디자인, 바젤 디자인학교에서
타이포그래피를 전공했다. 홍익대학교에서
연구원으로 일하며 《바젤 디자인학교
디자인 교육 연구》로 석사 논문을 썼다.
옮긴 책으로 《타이포그래피 교과서》(2010),
《당신이 읽는 동안》(2013)이 있다.
홍익대학교와 한국예술종합학교에서
타이포그래피를 가르쳤고, 현재 파주타이포
그라피학교 스승으로 일하고 있다.

크리스 로, 미국
그래픽 디자이너. 홍익대학교 교수. 미국에서
태어나고 자란 교포 2세로, 버클리 대학교에서
건축을 전공하고 로드아일랜드 디자인
학교에서 그래픽디자인으로 석사 학위를
받았다. 2010년부터 한국에 거주하며 디자인
글쓰기 및 타이포그래피 리서치 작업을
하는 한편 학생들과 함께 한국 시각문화를
탐구하는 '온돌' 프로젝트를 진행해오고 있다.
'디자이너의 행복'과 '디지털 공예'라는 주제로
연구하고 작업해오고 있다

children's book writer. He graduated
from the Department of Textile Art-
Fashion Design at Hongik University
College of Arts and later worked for
Hong Design as a designer. He has been
teaching in the Visual Communication
Design Department at Seoul Women's
University as an adjunct professor
and also running a local book store,
Thanks Books, since 2011. He has written
the books, *Smile Circus* (2005), *Laugh
All* (2006), *InDesign, Editorial Design*
(2009).

Min Byunggeol, Korea
Min Byunggeol is a graphic designer
and educator. He worked for Ahn
graphics as a designer and Noondesign
as a design director. He is a member
of the graphic designer club, Jindallae.
Now he teaches in the Department of
Visual Communication Design at Seoul
Women's University as a professor
where he designs Hangul contempor-
arily and in three dimensions.

Shim Daeki, Korea
Shim Daeki is a co-founder and
graphic designer at D. A & Company.
He received a bachelor degree in graphic
design from Central Saint Martins,
University of the Arts London and
a masters degree in the department of
anthropology from University College
London (UCL), University of London.
His design works have been shown at
the Fold Gallery, Slade School of Fine
Art, Shoreditch Town Hall, Left Bank,
UCL Quad, Round House London,

London Design Festival and the PS 35
Gallery as well as the Zero One Design
Center, Seoul Citizens Hall, Sejong
Art Center and among others. Recently,
his work titled "Now & Here" was invited
to the 2015 Asia Next which is a Poster
Experimental Design Exhibition in China,
Taiwan and Korea. Moreover, he also
curated and directed several design
exhibitions such as *How is it going?*,
Between the First Show and *Between
#2*. His works were selected in the Korea
Design Awards, Red Dot Awards
among others. Most recently, his work
was awarded the Grand Prize from the
10th exhibition of the Korean Society
of Typography in June 2015. He currently
teaches at Seoul Women's University.

Tetsuya Goto, Japan
Tetsuya Goto is a graphic designer
based in Osaka, Japan. He is running
an alternative workspace named
"OOO(Out Of Office)." And he also runs
a multidisciplinary creative agency
"OOO Projects." Goto works not only as a
graphic designer, but also as an editor, a
writer, a curator and so forth. And,
he is a lecturer at Kindai University
and Osaka University of Arts. He edited
typographics ti:, the publication of the
Japan Typography Association, as the
editor in chief from the issue 263 to 270
that introduce the graphic design
and typographic scene in Asia. Goto
currently writes a series of articles about
the graphic design scene in Asia entitled,
"Yellow Pages" in *IDEA* Magazine.

타이포잔치 2015

주최
문화체육관광부

총감독
김경선

주제
도시와 문자

주관
한국공예·디자인문화진흥원,
한국타이포그라피학회

특별 전시 디렉터
에이드리언 쇼너시

본전시
개막: 2015년 11월 11일
폐막: 2015년 12월 27일

공인
ico-D

책임 큐레이터
이기섭, 이재민, 크리스 로, 최문경

조직위원회
안상수(위원장), 네빌 브로디,
라르스 뮐러, 폴라 셰어, 왕쉬, 하라 켄야,
김용섭, 최정철, 한재준

큐레이터
고토 테츠야, 민병걸, 박경식, 안병학,
조현(심대기, 이충호)

사무국(한국공예·디자인문화진흥원)
전미연, 이홍규, 윤현정

추진위원회
최성민(위원장), 이병주, 정진열,
정재완, 박수진, 박성태

후원
네이버, 두성종이,
일본국제교류기금 서울문화센터

타이포잔치 사무국
03060
서울특별시 종로구 율곡로 53
헤영회관 5층

전화 02 398 7900
팩스 02 398 7999
이메일 typojanchi@kcdf.kr

협찬
안그라픽스, 스몰하우스빅도어, 우아한 형제들,
이노이즈 인터랙티브, 레벨나인, 삼성전자

미디어 후원
월간디자인, 아이디어매거진, 월간 공간

Typojanchi 2015

Hosted by
Ministry of Culture, Sports and Tourism

Director
Kymn Kyungsun

Theme
City and Typography

Organized by
Korea Craft and Design Foundation,
Korean Society of Typography

Special Exhibition Director
Adrian Shaughnessy

Main Exhibition
Opening
11 November, 2015
Closing
27 December, 2015

Authorized by
ico-D

Chief Curator
Lee Kiseob, Lee Jaemin, Chris Ro,
Kelly Moonkyung Choi

Organizing Committee
ahn sang-soo (Chairman), Neville Brody,
Lars Müller, Paula Scher, Wang Xu,
Hara Kenya, Kim Yongseob,
Choi Jeongcheol, Han Jaejoon

Curator
Tetsuya Goto, Min Byunggeol,
Fritz K. Park, Ahn Byunghak,
Cho Hyun (Shim Daeki, Lee Choongho)

Promotion Committee
Min Choi (Chairman), Lee Byungju,
Jung Jinyeoul, Jung Jaewan, Park Sujin,
Park Seongtae

Committee (KCDF)
Jun Miyeon, Lee Hongkyu,
Adele Yoon Hyunjung

Sponsor
Naver, Doosung paper, Woowa Brothers,
The Japan Foundation, Seoul

Typojanchi Administration Office
5F, 53 Yulgok-ro, Jongno-gu,
Seoul 03060, Korea

Support
Ahn graphics, Small house big door,
INNOIZ, rebel9, Samsung

tel +82 2 398 7900
fax +82 2 398 7999
email typojanchi@kcdf.kr

Media sponsor
Monthly Design, Idea magazine,
SPACE magazine

코디네이터
손영은, 이다은, 아세치 키미, 강연

그래픽디자인
손영은, 홍강원, 이다은

디자인 어시스턴트
양도연, 한예지, 임혜은, 김소희

전시 그래픽디자인
스튜디오 에프앤티

전시 공간 디자인
제로랩

웹사이트 디자인
강이룬

공식 포스터 디자인
루도비크 발란트, 리카르트 니션,
시기 에게르트손, 에런 니에, 엘모,
이재민, 키트라 딘 딕슨

커뮤니케이션 포스터 디자인
이재민

사진
싸우나스튜디오

Coordinator
Sohn Youngeun, Lee Daeun,
Asechi Kimi, Jiang Yan

Graphic Design
Sohn Youngeun, Kang Hong,
Lee Daeun

Design Assistant
Yang Doyeon, Han Yeji,
Leem Hyeeun, Kim Sohee

Exhibition Graphic Design
Studio fnt

Exhibition Space Design
zero-lab

Website Design
E Roon Kang

Official Poster Design
Aaron Nieh, Helmo, Lee Jaemin,
Ludovic Balland, Keetra Dean Dixon,
Richard Niessen, Siggi Eggertsson

Communication Poster Design
Lee Jaemin

Photography
SSSAUNA STUDIO

타이포잔치 2015
프리비엔날레 프로젝트

도시 문자 탐사단 프로젝트

기획 및 코디네이션
김형재

연사
김형재, 박재현, 강예린, 이치훈,
(故)구본준, 박해천

포스터, 웹사이트 디자인
권아주, 김형재

도시 문자 버스 디자인
이재원

타이포잔치 사이사이 2014/2015

그래픽디자인
플랏

뉴스레터 프로젝트

자문위원
에이드리언 쇼너시(위원장), 롭 지암피에트로,
피터 빌락, 캐서린 그리피스, 고토 테츠야

운영위원
구정연, 박성태, 정진열, 크리스 로

발행
미디어버스

편집
임경용

디자인
신동혁, 신해옥

번역
김연임

인쇄
미디아이, 서울

Typojanchi 2015
Pre-Biennale Project

City Type Exploration Project

Planning & Coordination
Kim Hyungjae

Speaker
Kim Hyungjae, Bahk Jaehyun,
Kang Yerin, Lee Chihoon,
Goo Bonjoon (1964–2014),
Park Haecheon

Poster & Website Design
Kwon Ahjoo, Kim Hyungjae

City Type Bus Design
Lee Chae

Typojanchi Intertalks 2014/2015

Graphic Design
Plat

Newsletter Project

Advisory Committee
Adrian Shaughnessy (Chairman),
Catherine Griffiths, Rob Giampietro,
Tetsuya Goto, Peter Bilak

Management
Goo Jungyeon, Park Seongtae,
Jung Jinyeoul, Chris Ro

Publishing
Mediabus

Editing
Lim Kyungyong

Design
ShinShin (Shin Donghyeok, Shin Haeok)

Translating
Kim Yunim

Printing
Midii, Seoul